한국추상미술의 큰자취

화가 하인두

화가 하인두

한국 추상미술의 큰 자취

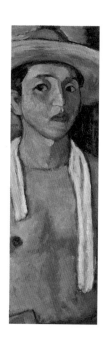

김경연 · 신수경 지음

혜화1117

오래 전 한국현대미술의 시작을 언제로 잡을 수 있는지, 무엇을 이러한 전환의 실마리로 볼 수 있는지에 대해서 동료 연구자들과 함께 공부할 무렵이었다. 그 당시, 1957년 현대미술가협회의 결성과 그룹전을 계기로 서양의 앵포르멜informel 미술이 한국미술 전면에 등장하는 상황을 한국미술이 현대미술에 진입하는 신호탄으로 보는 게 일반적인 인식이었다. 이에 대한 긍정과 부정, 비판, 재조명 등의 분분한 논의들 속에서 여러 차례 들었던 목소리가 있었다.

"하인두는 뭔가 다르다."

그러나 남아 있는 그의 작품이나 기록이 많지 않았던 상황에서 현대미술운동을 해나갔던 다른 젊은 작가들과 하인두와의 차이점을 알기는 쉽지 않았다. 단지 그런 말을 호기심 어린 눈빛으로 말하는 선배 연구자를 보며 '과연 그런 일이, 이 거친 한국현대미술의 흐름 속에서 가능한 일일까' 하는 의구심을 가졌을 뿐이다. 하인두의 유려하면서도 도도한 문장들은 간혹 접할 수 있었지만 그 속에 담긴, '위악'을 과장하는 말투와 몸짓은 오히려 우리의 불편한 마음만 키웠다.

이후 무슨 인연인지, 그가 몸담았던 서양화단과는 다른 시대와 분

야를 파고들던 우리에게 그와의 만남이 점차 빈번해지기 시작했다. 한국현대미술을 횡적橫的으로 자른 단면 속에서 그는 빈번하게 등장하지만 항상 독특한 외골수의 면모를 지니고 있었다. 시대의 문학과 한국현대의 만남에 대해 공부할 때마다 하인두가 남긴 시인들과의 교류 흔적은 무척 중요한 텍스트였다. 한국현대미술을 종적縱的으로 더듬어 보노라면 놀랍게도 그는 우리에게 1910년대 지식인들의 열띤 목소리를 들려주었다. '전통의 계승', '전통의 현대화' 등의 구호에 둘러싸여 고민할 때 하인두는 그것의 생생한 육화肉化가 가능함을 저만치에서 보여주고 있었다. 우렁찬 웅변과 구호가 아니라 간절하게 기도하는 자세로.

하인두에게 모든 것의 출발은 자기 자신이었다. 민족도, 국가도, 현대도, 전통도 아닌 자신의 내면에서 그의 작품과 글은 시작되곤 했다.

그가 뚜렷한 자기 세계를 구축해나갈 수 있었던 데에는 남다른 지식욕이나, 날카로운 비판정신이 중요하게 작동했다. 그러나 무엇보다 자기 파괴욕과 자기 현시욕의 끊임없는 반복, 자신의 내면에 대한 집착에 가까운 응시야말로 그 시작점이 아닐까. 어쭙잖은 이 글에서 우리는 그의 이러한 면모가 어디서 비롯되었는지, 이에 대해 그가 어떻게 저항하고 받아들이며 화해하게 되었는지 묻기 위해 노력했다. 이 모든 것이 그의 작품 속에서 어떻게 현현顯現하였는지를 찾는 것은 지극히 당연했다. 하인두가 보여주는 자의식의 세계야말로 말 그대로 현대적인 작가 정신이며 한국현대미술이 비로소 시작되는 시점이다.

이 책의 앞부분, 즉 프롤로그와 출생부터 1970년대 전반기에 해

당하는 제1장부터 제4장까지는 김경연이, 16년 동안 박탈당했던 공민권을 되찾자 새처럼 자유롭게 해외를 탐방하며 자신의 내적 욕구와 한국미술의 지향점을 일치시켜나가던 1970년대 후반부터 1989년 작고하기까지의 제5장과 제6장, 그리고 에필로그는 신수경이 각각 맡아 썼다.

이 책을 쓰기 위한 우리 두 사람의 공동작업은 2013년 하인두 유가족과의 만남에서 비롯되었고, 그들의 구술을 채록하는 것으로 본격적인 작업을 시작했다. 구술 채록에는 유가족은 물론 하인두의 동료, 후배 작가들까지 많은 분들이 참여해주셨다. 1956년 부산에서 '청맥' 동인전을 결성하고 부산 화단에서 함께 활동했던 서양화가 김영덕, 서울대학교 입학 당시에 하인두와 많은 영향을 주고받았던 조각가 최종태, 고등학교 1학년 때 이석우가 운영하던 부산의 미술연구소에서 하인두와 처음 인연을 맺었던 서울대학교 서양화과 후배인 오수환 선생님이 그 고마운 분들이다. 또 1972년 《하인두 산수유화전》을 개최한 것이 인연이 되어 1980년대 한불미술교류를 위해 하인두와 함께 활발한 활동을 벌였던 조선화랑 권상능 대표, 한국전쟁 이후 명동의 음악감상실에 모여든 예술가들과 교류하며 알게 된 시인 황명걸 선생은 문자기록만으로는 알 수 없는 생생한 구술을 통해 하인두의 삶을 훨씬 더 입체적으로 접근할 수 있게 해주었다.

하인두가 생전에 쓴 『지금, 이 순간에』(우암출판사, 1983), 『혼불 그 빛의 회오리』(제삼기획, 1989)와 사후 그가 쓴 글들을 모아서 엮은 『당신 아이와 내 아이가 우리 아이 때려요』(한아름, 1993), 『청화 수필집』(청년사, 2010)은 하

인두의 예술관을 살피는 데 많은 도움이 되었지만, 한편으로는 넘어야 할 큰 산이기도 했다. 솔직하면서도 감각적인 문장으로 이루어진 이 글들과 부인 류민자가 쓴 『혼불-하인두의 삶과 예술』(가나아트, 1999)은 하인두의 전 생애를 써나가는 데 가장 빈번하게 인용되었다. 따라서 하인두나 류민자가 쓴 글들은 꼭 필요한 경우가 아니라면 따로 출처를 밝히지 않았다.

하인두는 1953년부터 1986년까지 꾸준히 일기를 썼다. 중간 중간 빠진 부분도 있고, 직장암 선고를 받던 1987년부터는 『혼불 그 빛의 회오리』를 통해 이미 내용이 공개되었지만, 미공개 일기들은 하인두 내면의 울분과 격정, 그가 만난 사람들과의 관계 등 인간적인 면을 살피는 데 중요한 단서가 되었다. 하인두가 작고한 후 지인들이 쓴 회고문과 10주기, 20주기에 나온 학술논문들 또한 많은 참고 자료가 되었다.

이 책은 애초 하인두 25주기에 맞춰 출간을 예정했다. 하지만 바쁜 일정 속에 자료들을 모으고 정리하고 읽는 사이 원고는 지체되었고, 30주기를 코앞에 둔 시점에서야 겨우 집필을 끝낼 수 있었다. 출간까지의 시간이 촉박해 그동안의 인연을 들어 '혜화1117'에 손을 내밀었다. 반신반의하던 이현화 대표는 하인두의 삶에 대한 이야기를 듣고 나서 "한번 해보자"며 일사분란하게 진행을 해주었다. 하인두를 연구할 기회는 최열 선생님 덕분에 갖게 되었다. 처음부터 지금껏 가까운 곳에서 보내주신 선생님의 지지가 큰 힘이었다.

이 책이 나오기까지 긴 시간 동안 하인두 화백의 반려인 류민자

선생을 비롯해 유가족분들이 우리를 믿고 기다려주셨다. 깊이 감사 드린다.

모쪼록 이 책이 독자들에게 화가 하인두와 만나는 계기가 되길, 그의 생애와 예술 세계를 이해하는 길잡이가 되길 바란다. 나아가 한국현대미술사를 공부하는 분들에게는 이 책이, 하인두라는 화가를 통해 새로운 곳으로 나아가는 또 하나의 문이 되길 바란다.

2019년 10월

김경연, 신수경 쓰다

차례

"어쩌면 죽음이 임박해 있는 것도 같고, 또 어쩌면 멀찌감치 비켜 앉아 나를 지켜보고 있는 것도 같은 이 알 수 없는 상태에서 한 가지 분명하게 말할 수 있는 것은 그런 죽음의 입김이 언제나 내 코앞에

다가와 있는 한 나는 잠시라도 내 일을 멈출 수
가 없고, 또한 소홀히 할 수가 없다는 것이다.
늘 이것이 마지막 절대 절명의 순간임을
절감하며, 살아서는 내 혼魂불을 끝까지
태워버리자는 것이다."_하인두

"그림을 그리는 것은 혼잣말이다. 현대의 회화, 소설 또는 평론에서 말끔히 사라지고 만 것이 이 독어성獨語性, 모놀로그monologue의 정신이 아닐까. '모놀로그의 정신'이란 마음에서 우러나오는 '나'의 드러냄이며 발가벗은 채 아무것도 가리지 않은 '자기 고백', 그것이다." _하인두

"예술에서 구체적인 설명은 기술技術을 낮게 하고, 추상적 상징에서 보다 심오한 미美의 경지境地가 열린다."_하인두

"막연한 전위前衛나 실험이 아니라, 오리지널리티가 있는 것, 즉 한국 냄새가 짙은 작품을 해야겠다.
재료는 서양의 것을 쓰더라도 내용은 한국의 전통을 여과한 참멋을 담아야겠다."_하인두

하인두, <피안> 1979, 캔버스에 유채, 116×91㎝, 국립현대미술관 소장, 부분

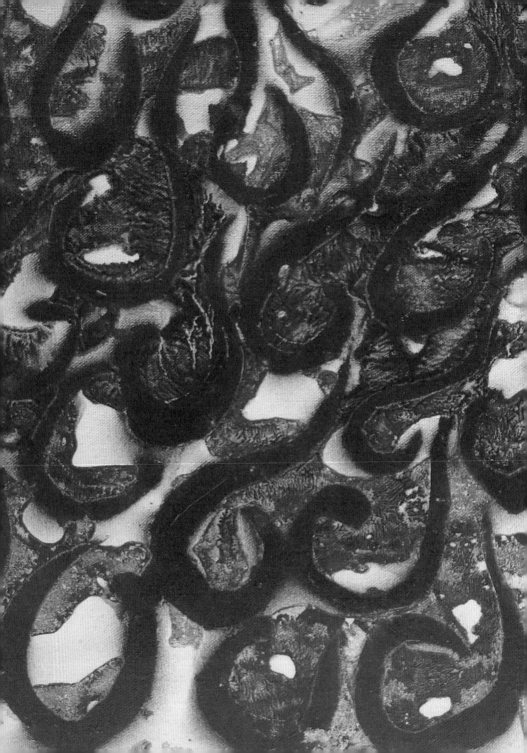

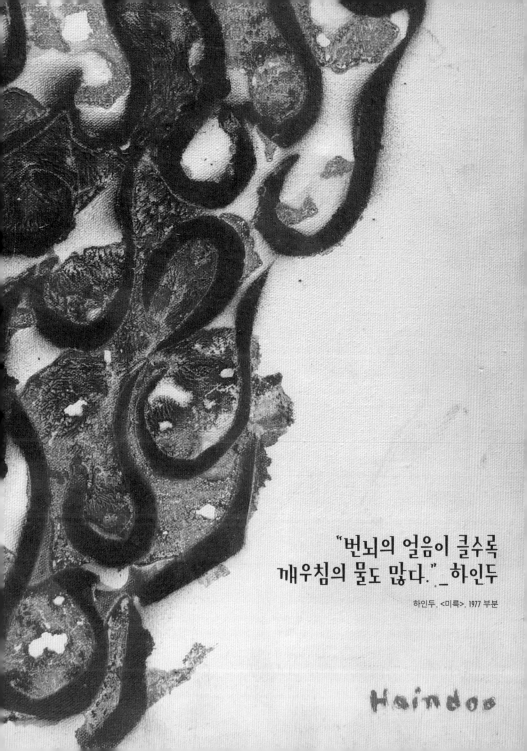

"번뇌의 얼음이 클수록
깨우침의 물도 많다."_하인두

하인두, <미륵>, 1977 부분

Haindoo

일러두기

1. 이 책은 고 하인두 선생의 생애 및 예술세계를 연구한 김경연, 신수경 두 사람의 공저이다. 프롤로그부터 제4장까지는 김경연이, 제5장부터 에필로그까지는 신수경이 각각 집필하였으나 각 장에 집필자를 따로 표시하지는 않았다.
2. 본문의 거의 모든 내용은 두 사람이 2013년부터 채록한 구술, 관련 문헌, 유족으로부터 제공 받은 하인두의 육필 기록을 중심으로 서술했다. 참고한 기록 및 주요 문헌 등은 미주 및 참고문헌에 밝혀두었다.
3. 인용문의 경우 결정적인 오타 외에 별도의 교정을 거치지 않고 가급적 원문을 그대로 실었다.
4. 책, 잡지, 신문 등의 제목은 겹낫표(『 』)로, 논문, 기사명, 자료명 등은 홑낫표(「 」)로, 작품명은 홑꺾쇠표(〈 〉)로, 전시명은 겹꺾쇠표(《 》)로, 단체 및 강조할 사항 등은 작은 따옴표(' ')로 표시하였다.
5. 본문에 사용한 이미지는 대개 유족으로부터 제공 받은 것이며, 이외 자료들은 사용의 허가를 받았다. 출처가 불분명하거나 사용허락의 주체를 확인하지 못한 경우, 이후 밝혀지는 대로 적법한 절차를 밟겠다.

프롤로그

문門 앞에서

1948년 5월 한강에 바싹 붙어 솟아오른 제법 가파른 구릉 위, 흑석동의 한 일본식 주택 대문 앞에 아직 소년 티를 벗지 못한 청년이 우두커니 앉아 있었다. 주변의 아까시나무가 막 꽃을 피우기 시작하면서 집 주위는 싱그러운 분위기를 내뿜고 있었다. 가파른 길을 올라오느라 가쁜 숨을 내쉬던 청년 하인두는 어쩐 일인지 집 안으로 들어가지를 않고 주춤거리더니 멀리 한강 인도교를 내려다보며 그냥 주저앉고 말았다. '창림미술연구소'라는 명패가 붙어 있는 대문 안에서는 두런두런 말소리와 여학생들의 웃음소리가 작게 새어나오는데, 이 소리들이 그가 집 안으로 들어가는 것을 더욱 주저하게 만드는 듯했다.

이제 정말 미술을 배우게 되나보다. 좀 우쭐해지고 들뜬 기분이 들다가도 문 너머의 낯선 세계에 대한 두려움에 움츠러드는 자신을 어쩔 수가 없었다. 자신의 그림도구들을 몽땅 아궁이에 넣고 불을 질러버리시던 아버지에 맞서 그래도 화가가 되겠다며 고집을 피우던 자신이 스스로도 신기하다는 생각이 갑자기 들었다. 그런 강단이 어디에서

나왔을까. 항상 조용하게, 세상에 홀로 떨어져 있는 듯한 태도로 오롯하게 지내다가도 어느 순간 느닷없이 불쑥 튀어나오는 무모할 정도의 열정이 이번에도 자신을 사로잡았던 것일까? 자신도 놀랄 정도로 정말 한결같이, 간절하게 원하던 그 길을 걸어가기 위해 이제 이 미술연구소 문 앞에 서 있는 것이다.

사람은 누구나 일평생 수많은 문을 연다. 대개의 문은 소소한 변화를 품은 일상의 익숙한 풍경으로 이어지지만, 이따금씩 아주 특별한 문을 열기도 한다. 그것은 지금까지 몸담고 있던 세상과는 다른, 새로운 세계로 데려가며 삶을 그 이전과 이후의 단계로 분절한다. 마치 일정 정도 생장할 때마다 줄기에 뚜렷한 마디를 새기며 하늘을 향해 끝없이 발돋움하는 대나무처럼. 사람 역시 성장의 투쟁이 치열할수록 삶속에 굵고 명징한 마디들이 아로새겨진다. 그만큼 그 삶의 세계는 독자적으로 견고하고 아름다워진다.

5월의 신록처럼 아직은 미숙하고 어린 19세의 하인두는 고향 경상남도 창녕에서 중학 과정을 마치고 화가가 되는 길을 찾기 위해 서울 노량진에 있는 큰형의 집에 올라와 있던 참이었다. 미술대학에 진학하려고 했지만 미대 입시준비라고는 전혀 해본 적이 없던 그로서는 막막하기 짝이 없었다. 어떻게든 방도를 궁리하던 차에 큰형이 신문 쪽지를 하나 건네주었다. 신문 쪽지에는 흑석동, 집 근처 고개 너머의 숲속 아담한 화실 이야기가 적혀 있었다. 바로 그 무렵 막 세간의 주목을 받으며 떠오르던 서양화가 남관의 화실에 대한 기사였다. 놀라움에 큰형을 쳐다보았을 때 형은 언제나처럼 웃음 띤 얼굴로 막냇동생이 남

관의 미술연구소에서 그림을 배울 수 있도록 알음알음으로 이미 소개해놓았음을 얘기해주었다. 그리고 마침내 청년 하인두가 긴장과 기대로 요동치는 가슴을 누르며 봄날 오후 창림미술연구소의 문 앞에 서게 되었다. 화실의 문. 그 문 너머에는 소년이 지금껏 보지도 알지도 겪지도 못했던 세계가 기다리고 있었다. 오랜 주저 끝에 그 문을 열고 들어갔을 때 그의 세계는 이제 완전히 달라질 수밖에 없었음을 그는 알고 있지 않았을까. 훗날 그는 처음 남관의 미술연구소를 찾아갔던 날을 몇 번이고 회상하곤 했다.

"30대 중반의 건장한 몸의 화실 주인의 첫 인상은 근엄 그것이었고 또 열정을 고이 누른 매서운 번뜩임이 눈빛에 풍겨지고 있었다. 유리에 비치는 녹음과 화실 가득한 테라핀 냄새와 벽면에 걸린, 무엇인지 꿈틀거리는 듯한 생명의 덩어리 같은 힘찬 그림들. 나는 그날부터 남관 화백의 문하생이 되었다. 고작 밀레, 고흐 정도의 서정 풍경밖에 몰랐던 촌뜨기 화학생畫學生은 얼마 안 가서 세잔에 눈이 번쩍 띄었고, 조형의 본령의 길이란 문학과는 전연 다른 별개의 어떤 것임을 조금씩 느끼게 되었다."

언젠가 하인두는 이때의 경험을 '구도자의 복음'을 접했던 순간에 비유하기도 했다. 결코 평탄하지만은 않았을 그 길이 시작된 순간을, 걷잡을 수 없이 매료당했던 그 경험을, 30여 년이 흐른 뒤에도 여전히 생생하게 기적이라고 회고하는 그의 모습은 듣는 사람을 숙연하게

만든다. 평생 동안 '생명'에 대한 경외를 화폭에 담아내는 데 몰두했던 하인두를, 푸르고 싱그러운 열아홉의 봄날, 그림으로 향하는 문을 열었던 그를 이제 따라가보자.

제1장

출
생
과 성
장

1930년 한여름인 8월 16일, 경상남도 창녕읍 한 유서 깊은 집안에서
사내아이가 태어났다. 아버지 하판숙河判淑과 어머니 한양수韓良守 사이
의 3남 4녀 중 막내아들로 태어난 아이의 이름은 인두麟斗. 큰형 인복河
麟福과 작은형 인회麟回와 같은 돌림자인 '인'麟을 쓴 이름이었지만, 하인
두 스스로는 제 이름을 불만스럽게 여겼다. 주변에서 "인두? 그럼 이
제는 다리미라고 불러야 하나?"라고 놀릴 때마다 자신에게 촌놈이라
는 꼬리표가 따라다니는 듯해 얼굴이 후끈 달아올랐고 작은형의 이름
이 그렇게 부러울 수가 없었다. 형의 이름 인회는 성을 붙여 부르노라
면 마치 독일의 시인 '하이네'로 들려 어딘지 모르게 세련되어보였기
때문이다. 성장한 후에도 그는 몇 번이나 이름을 바꿔버리겠다고 벼르
며 작명소에 들르고 했지만 번번이 마음에 쏙 드는 이름을 찾기가 어
려워 결국은 '인두'로 눌러 앉고 말았다.

　　어린 인두는 유독 예민하고 겁이 많았다. 깜짝깜짝 놀라기를 잘
하고 걸핏하면 가위에 눌리던 어린 아이는 많은 시간을 어머니와 할머
니 등에 업혀 코를 박고 잠들기를 좋아했다. 막무가내 기질도 다분해

서 식구들이 걱정하는 것도 아랑곳하지 않고, 사소한 일에 신경질적으로 고집을 피우고, 어쩌다 읽고 싶은 책이라도 생기는 날에는 날밤을 새워서라도 기필코 다 읽어야 직성이 풀리던 아이였다. 또래들과 잘 어울리지 못하고 집 안에서 책만 읽으며 지내던 어린 아이는 고향 창녕을 벗어나, 조선 반도를 빠져나가, 지구 반대편 세상 어딘가에 존재하는 독일이라는 나라의 얼굴도 본 적이 없는 시인을 떠올리며 혼자만의 세계에 잠겨 있기를 좋아했다. 비록 풍족한 살림살이는 아니었지만 대가족의 막내였던 탓인지 하인두는 온 집안 식구들의 극진한 보살핌 속에서 자랐다. 특히 할머니의 막내 손자 사랑은 살뜰하기가 이루 말할 수가 없었다. 할머니는 사랑하는 막내손자를 잠시도 등에서 내려놓거나 품에서 떼어놓는 법이 없었다. 혹여 손자가 넘어져 다칠까봐 골목길의 돌이란 돌은 죄다 호미로 파냈고, 어린 손자가 가위라도 눌리지 않도록 걱정스레 밤새 내내 옆에서 심청전이나 장화홍련전 같은 옛날이야기를 들려주곤 했다.

그러나 이러한 가족들의 애지중지에도 불구하고 타고난 예민함과 날카로움 탓인지, 하인두는 어린 시절을 어딘가 우울하고 애달팠던, 쓸쓸한 시절로 떠올리곤 했다. 그를 그토록 사랑해주시던 할머니는 언제인가 잘못된 약을 쓴 탓에 눈이 멀고 말았다. 눈이 먼 할머니가 끊임없이 되풀이하시던 신세한탄과 읊조리던 노랫가락은 인두의 어린 감수성에 겹겹이 채색되었고 그 시절을 절절하고 구슬프게 떠올리게끔 만들었다. 또 일제에 의해 군인으로 전쟁터에 끌려간 둘째 아들의 안녕을 기도하던 그의 어머니는 마치 망부석처럼 그리움으로 가득

한 존재였다. 집 근처 고분이 줄지어 있던 언덕밭엔 검은 보리 이랑이 물결쳤다. 밭일을 하다가도 어머니는 고분 위에서 북쪽을 바라보곤 하셨다. 중국으로 끌려가 전쟁터 한복판에 있을 아들 생각에 눈물을 흘리시던 어머니. 노을이 진 하늘과 비늘처럼 번뜩이던 보리밭, 그 속에 우뚝 서 있던 한 점의 여인상. 그의 어린 시절은 할머니의 노랫가락과 어머니의 그리움으로 각인되어 있었다.

할머니와 어머니에 대한 각별한 애정은 아버지의 부재不在에서 비롯되었는지도 모른다. 그의 집안은 조선 단종 때의 사육신이었던 단계공 하위지河緯地의 후손으로 고을 원님이 바뀔 때마다 찾아와서 족보를 내놓고 절을 하던 양반집이었다. 고을에서 내로라하던 양반 집안이 하인 두 대에 이르러 끼니조차 잇기 어려울 정도로 궁색한 살림으로 추락했다. 원인은 아버지의 무관심과 방임이었다. 풍류와 방랑벽에 빠져들어 밖으로 돌기만 했던 아버지는 집안에 발을 끊다시피 했다. 어쩌다 아버지의 기침소리가 사랑방에서 들리기만 해도 전신이 오싹할 만큼 싫어하던 그였고 이는 아버지가 돌아가시는 그 순간에도 변하지 않았다.

"나는 마지막 가시는 아버지 앞에서 "아버지!"하고 마지막으로 한마디를 부르고 싶었지만 끝내 그것이 불가능했다. 놀랍게도 나는 아버지 생전에 한 번 대놓고 "아버지!"하고 부르지 않았다. 그렇게 불러볼 정나미조차 어릴 때 아버지 스스로 끊고 있었다. … 어린 나는 아버지 얼굴을 쳐다보며 얼마나 그를 저주했는지 모른다. 엄마가 불쌍하다고 느끼면 느낄수록 아버지가 그렇게 더 미울

어린 시절 즐겨 찾던 창녕 고분지를 언덕에서 바라본 풍경

경남 창녕군 창녕읍 교상리 3번지 하인두 생가.
1970년 10월 9일 촬영한 사진이다.

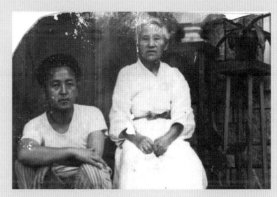

하인두와 그의 어머니

수가 없었다."

어린 시절 하인두에게 아버지의 빈자리를 채워준 이는 큰형 하인복을 비롯한 형제들이었다. 여경女擎이었던 큰누나가 생활인으로서 하인두를 지탱하는 엄격한 울타리가 되어주었다면, 큰형은 화가 하인두를 있게 한 정신적인 지지자였다. 큰형은 어려운 집안 형편으로 중학교 진학을 포기하고 일찍부터 생활 전선에 뛰어들어야만 했다. 박봉을 쪼개서 동생들을 공부시키고 살림을 꾸려나가면서도 책을 많이 읽으며 항상 학자풍의 분위기를 잃지 않았다. 후에 형편이 나아지면서부터 공초 오상순空超 吳相淳, 1894~1963, 수주 변영로樹州 卞榮魯, 1897~1961 등 당대의 문인들과 교류하며 그들의 뒷바라지도 서슴지 않았다. 또 해방 후 초대 농림부장관과 국회부의장을 역임하였으나 1958년 1월 국가보안법 위반으로 체포되어 1959년 7월 사형당했던 죽산 조봉암의 숭배자로서 정치자금을 보태기도 하였다. 나이 차이가 제법 나는 막내 하인두에게 이러한 큰형은 단순히 형제가 아닌 아버지와 같은, 아니 그 이상의 존재가 될 수밖에 없었다. 해방 이후 하인두가 여러 문인들과 교류하게 된 데에는 큰형의 지원도 중요한 배경이 되었다. 실제로 하인두는 자신의 큰형을 떠올릴 때마다 "생불", "자비의 화신", "근면 성실의 표본", "우상" 등 공경과 예찬으로 가득한 표현으로 묘사했다. 그리고 큰형이 죽고 나서는 조카들을 만날 때마다 각별하게 자상했던 형님의 얼굴이 눈에 밟혀 울음을 터트리곤 했다. 하인두에게 큰형은 '화가 하인두'를 있게 한 모태였다고 단언해도 지나친 말은 아닐 것이다.

소 심 담 대 한 아 이

어린 하인두는 부끄럼을 많이 타는 아이였다. 사람들의 시선을 끄는게 쑥스러워 쉽게 얼굴이 빨개지고 사람들의 눈에 띄지 않게 항상 숨을 곳을 찾곤 했다. 오죽하면 형수가 시집올 때 해다준 새옷이 눈에 띨까봐 일부러 흙을 묻히고 구겨서 입을 정도였다. 그런 그에게 집과 식구들은 언제나 평온하고 안전한 공간이 되어주곤 했다.

타고난 성격에 덧붙여 하인두를 괴롭힌 또 하나가 바로 심하게 말을 더듬는 버릇이었다. 어렸을 때부터 역시 말더듬이였던 형을 철없이 흉내 내다 자신도 말을 더듬게 된 그는 가뜩이나 예민한 성격에 더욱 다른 사람들 앞에 나서기를 꺼리게 되었다. 말더듬이라는 자의식은 아직 어린 아이가 보통학교 입학을 거부하고 2년이나 피해 다닐 지경으로 큰 상처와 고통을 느끼게 하였다. 보통학교에 입학한 후에는 말더듬는 버릇 때문에 스스로 '피멍이 맺힌 시기'라고 부르던 시간들을 보낼 수밖에 없었다. 구구단을 제대로 암송하지 못해 밤늦게 혼자 학교에 남아 있다가 집으로 돌아오면서, 언제쯤이나 졸졸 소리 내며 흐르는 개울물처럼 나의 말문이 트일 수 있을까, 억울함을 되씹곤 했다.

그러나 이 소심한 꼬마아이는 점차 사람들의 주목을 받을 때의 기쁨을 알아가게 되었다. 학예회 때 노래 잘하는 아이로 박수갈채 받는 것을 즐기기 시작하였고 학급활동에서도 리더로서 남들 앞에 나서며 주목을 끄는 데 열중하기 시작하였다. 사람들의 관심을 끌며 자신이 부각 되기를 열망하는 자기 탐닉의 나르시시즘이 일단 모습을 드러내자 때로는 무모하고 위험한 돌발행동으로 이어지기도 하였다. 이러한 하인두의 자기 현시욕을 극단적으로 보여주는 예로, 하인두가 보통학교 졸업을 앞두고 반 친구들을 대표하여 자결 시도를 했던 사건이 있다.

"누군가가 밤중에 신사 안에다 똥을 눠버린 것이다. 아침에 우리는 담임선생님께 불렸다가 다시 교장(일본인) 앞에 불려가 반죽임의 기합을 받았다. 누군가 똥 눈 자를 가려내란 것이다. … 나는 반을 대표하여 자결하기로 마음먹고 단도를 거머쥐고 배를 찔렀는데 요행한 일로 절복折伏의 칼이 살에서 미끄러져 나와 실패했다. 친구들은 칼을 뺏고 모두 눈이 휘둥그레졌다. 그리고 나는 이름 그대로 (하인두의 창씨명이 '용'勇이었다) 용감한 남아로 친구들의 칭송을 샀다."

뭇 사람들이 보는 앞에서 자결한다는 강단 있는 발상과 또래들과 무리지어 다니며 섞이기를 힘들어했던 소심한 태도는 하인두의 내면에 자리잡은 서로 모순된 자의식의 발현이었다. 하인두는 이러한 자신의 행동을 '소심담대'小心膽大로 표현하며 가장 겁쟁이였던 자신이 가장 대담한 짓을 서슴지 않았다고 회고하였다. 그리고 상반된 자의식 사이

에서 갈등하던 그 시기를 '순정의 시대'라며 의미부여했다.

어찌 보면 '순정의 시대'를 관통하는 연결고리는 하인두의 조숙함과 우월감이었을지도 모른다. 그가 중학생 시절의 친구를 떠올리며 들려준 일화는 하인두가 얼마나 어렸을 때부터 문학적인 감수성을 지니고 시정詩情 어린 삶을 동경했는지를 보여준다.

"고향의 남산 앞에 친구 정지연의 집이 있었다. 가을철이면 옥수수 밭이 집 앞을 가리우고 나는 매일 한두 번씩 군을 찾아갔었고 군도 밥 먹은 뒤에는 나를 따라 헤매었다. 어머니를 여의고 군은 늘 고독하였다. 신경질적인 민감한 성격을 가진 군인지라 나와는 가끔 사소한 일로 말을 하지 않고 떨어지게 되었을 때도 있었으나 그런 일이 우리들의 우정을 더욱 두텁게 하였다. 탁월한 문학적 소양을 갖추고 있는 군이라 우리들은 그때 벌써 자연을 찬미하는 문인이나 시인적인 풍류를 찾아 좋아하며 다녔고 현실적인 면에는 머리를 안 쓰리라고 약속하였다.

모교에서 재학 중일 때 학생들이 양 파로 갈려서 남산 앞에서 격투가 벌어졌을 때 군과 나는 문화인이라고 자부하면서 어느 파에도 가담하지 않고 그네들을 조소하며 놀았던 것이 지금도 기억난다. 그런 것이 오히려 친구들 사이에서 경원시하는 존재가 되었으며 언제나 군과 나는 고독에 젖어서 3년 동안 학업을 계속하였다. 그 허허虛虛한 모습, 어딘지 회의와 우울에 젖은 얼굴, 나는 아직 그런 우정을 다시 가져본 적이 없다."

동년배들의 치기어린 집단행동을 속물근성으로 조소하며 문화인인 자신들을 그들과 경계 짓는 태도, 동년배들 사이에서 경원시됨을 오히려 즐기는 듯한 허허로운 모습 속 깊숙이 자리한 것은 분명 소년답지 않은 조숙함과 엘리트 의식이었으리라. 이러한 하인두의 태도가 말더듬이라는 자신의 정체성 때문에 더욱 강화되었다는 점은 매우 흥미롭다. 그는 점차 자신의 말더듬이 시대를 '순정의 시대'로 해석하며 생명에 대한 외경, 그리고 사람에의 두려움을 알았기에 함부로 말이 새나가지 못한 것으로 해석하였다. 나아가 진리의 말은 약장수나 웅변가가 엮어내는 청산유수의 능변으로는 담아내지 못한다는 것, 온몸을 비틀며 울부짖는 듯한 벙어리의 소리에 도리어 티 없는 금음琴音이 깃들어 있다고 강조하기에 이르렀다.

남과 다른 장애를 오히려 더 진실되고 영원한 것, 순수의 세계와 연결 짓는 사고는 후에 하인두가 한국전쟁 당시 부산에 피난 와 있던 국립맹아학교에서 수업을 할 때에도 드러나곤 했다. 하인두는 수업 시간마다 앞을 보지 못하는 학생들에게 그들이야말로 더러움에 가득 찬 '육체의 눈'이 아닌 순결하고 맑은 '마음의 눈'을 가진 탓에 더 밝고 더 아름다운 세계를 느낄 수 있다고 얘기해주었다. 이 말은 바로 자신에게 들려주고 싶었던 말이었는지도 몰랐다. 그에게 진실한 것, 본질적인 것은 눈에 보이는 겉모습만으로는 가려낼 수 없는 것이어야 했다.

이와 같은 하인두의 진술은 얼핏 자기 모순성에 대한 합리화로 비춰질 수 있다. 그러나 이러한 태도는 단순한 자기방어적 논리만은 아니었다. 하인두의 자기 과시적 스타의식과 말더듬이로서 지독한 자괴

감은 일종의 빛과 그림자였다. 빛과 그림자는 그림의 명암明暗으로 입체감을 부여한다. 마찬가지로 자기 과시적 행동과 말더듬이로서의 소외감은 하인두의 정서적 명암으로 다면적이고 복합적인 내면을 형성하는 요소로 보아야 할 것이다. 이러한 관점에서 하인두가 불혹 이후 인간의 내면의식 깊숙한 곳에 자리한 희로애락과 생명의 근원을 형상화하는 작업에 천착하게 된 것은 결국 그 자신의 요동치는 내면의 명암에 따른 귀결이었을 가능성을 배제할 수 없다. 사실상 모든 예술은 궁극적으로 자기 자신으로부터 출발하는 까닭이다.

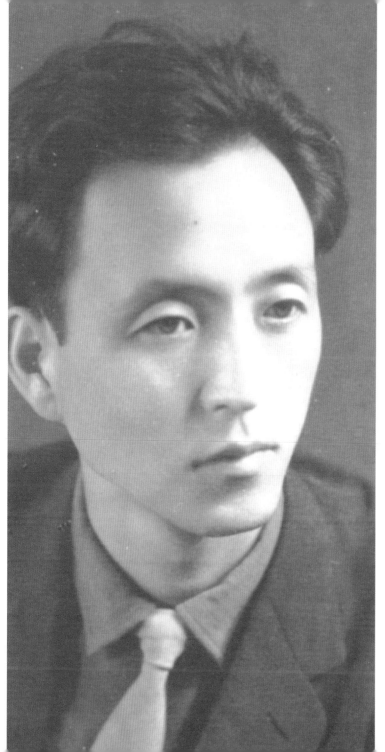

보통학교를 졸업한 하인두는 집안 형편 때문에 상급학교 진학을 포기
하고 큰형을 따라 평양으로 올라갔다. 평양의 큰형 집에 머물며 비행
기 공장의 견습직공을, 그리고 다시 자리를 옮긴 큰형을 좇아 이번에
는 제천 응천광산의 일을 하며 노동자로서의 삶을 살았다. 이러한 생
활은 1945년 일본의 무조건 항복 선언으로 태평양전쟁이 종식되고
해방될 때까지 계속되었다.

　　해방이 되자 일본 군인으로 참전했던 둘째 형이 귀국하였다. 하인
두는 둘째 형 인회와 같이 고향 창녕으로 돌아와 못 다한 공부를 계속
하기 시작하였다. 중학교에 진학하였지만 만학인 점과 어려운 집안 형
편을 생각하면 이미 자신의 장래를 구체적으로 계획해야만 했다. 처음
에는 아버지가 강권하는 법관의 길을 상상하기도 했지만 자신의 길이
검은 법복 속에 있지 않음은 불 보듯이 뻔했다. 무엇보다도 훗날 하인
두가 자신의 일기에 밝힌 것처럼 그 당시에 이미 신경쇠약에 시달리던
그로서는, 타인의 시시비비를 가리는 율사律士는 감당할 수 없는 세계
였다.[01] 법대 진학에 대한 아버지의 요구는 막연하게만 여겼던 자신의

소망을 오히려 뚜렷하게 깨닫는 계기를 만들어줬다. 곧 화가의 길을 걷고 싶다는 욕구가 어느새 또렷하게 형체를 갖추어나가기 시작한 것이다. 어린 시절 골짜기 축축한 바위 위에 휘갈겼던 먹물 그림들이 지네마냥 스멀거리며 번져나가고, 그 모습이 자신만의 암호인 양 유별나게 느껴졌던 기억이 떠오르면서 그는 자신의 길이 미술에 있다고 결론 짓게 되었다.

아버지의 불같은 반대가 있었지만 아랑곳하지 않고 아예 책상머리에 '一日一畵'라고 써붙여놓고 그림을 그리기 시작했다. 중학교 미술선생님이셨던 임충묵林忠黙 선생님과 형들이 그의 든든한 지원자였다. 하루에 작품을 한 장 이상 만들겠다는 목표를 이루기 위해 방과 후에는 산과 들로 쏘다니며 그림 소재를 찾아 헤매곤 했다. 그러나 그 그림들은 초보적인 풍경화에 불과했고 그는 좀 더 전문적으로 미술대학에서의 수련이 필요하다는 것을 깨달았다. 그리고 마침내 서울에 올라와 흑석동에 남관이 개설한 창림미술연구소에서 본격적인 미술공부에 발을 들여놓게 되었다.

창녕에서 막 올라온 열아홉 청년에게는 남관 화실의 모든 것이 충격이었다. 막연히 그림 그리기를 좋아했고, 무작정 화가가 되어야겠다고만 생각했던 청년은 남관의 화실에서 비로소 제대로 된 화가의 모습을 발견하였다는 감격에 사로잡혔다.

흑석동에 미술연구소를 개설하고 화가 지망생을 받을 당시 남관은 촉망 받는 신예 작가였다. 일본의 다이헤이요太平洋 미술학교를 졸업하고 문부성미술전람회 같은 일제강점기 최고 권위를 자랑하는 공

43

모전에 출품하였던 경력은 해방 직후 귀국하였을 때부터 이목을 끌기에 충분했다. 또 해방 공간의 어수선한 분위기 속에서도 1946년과 1947년에 연이어 해마다 한 번씩 개인전을 열며 꾸준히 작품을 발표하는 자세는 미술계에서 작지 않은 반향을 일으켰고 그 결과 1949년 제1회 대한민국미술전람회에서 일약 서양화부 추천작가의 위치에 오르기까지 하였다. 특히 일제강점기의 일반적인 서양화들과는 사뭇 다른 남관의 작품들은 발표될 때마다 주목을 받았다. 고전주의적인 사실묘사에서 벗어나 리듬감이 넘치는 필선이 자유롭게 화면 속을 날아다니고 개성적인 색채들로 뒤덮인 채 해체되어가는 형태들은 젊은 미술학도들, 작가 지망생들을 매료하였다. 당시 미술에 막 입문하던 젊은 작가들은 삼삼오오 남관의 전시회를 보러 갔고, 이전 일제강점기의 무미건조한 관전풍官展風 서양화에서는 볼 수 없던 새로운 화풍 앞에서 신선한 감동을 받으며 그의 화실을 찾아오기 시작했다.

한강이 내려다보여 경치가 좋았던 남관의 집은 일본인 화가가 쓰던 적산가옥을 불하받은 것이었다. 아담한 2층 주택은 아래층의 아틀리에와 남관이 살림을 꾸리던 위층으로 이루어져 있었다. 오후가 되면 아래층 화실에는 미대 진학을 꿈꾸는 고등학생들과 미술대생들의 사각거리는 연필소리, 화구 부딪히는 소리들이 낮은 속삭임처럼 떠다녔다. 남관도 따로 독립된 작업공간 없이 화실에서 학생들과 함께 작품을 제작하였다. 때문에 학생들은 그의 제작 태도와 작업 과정을 지켜보며 생생하고도 풍요로운 미의 세례를 흠뻑 받을 수 있었다.

특히 화실 한쪽 벽면을 채운 미술 관련 서적들은 지적 허기를 만족

시키기 위해 항상 책을 손에서 놓지 못하던 하인두에게 별천지나 다름 없었다. 일본인 화가가 해방 이후 급하게 귀국하면서 두고 간 화집이나, 남관과 선배 대학생들이 간혹 헌책방에서 사가지고 온 서적 중에는 피카소나 보나르Bonnard, 마티스, 드랭 등의 화집이 많았고 이러한 책들은 독일표현주의나 프랑스의 순수주의, 러시아 절대주의, 초현실주의 등 서양의 다양한 미술사조들과 일본의 최신 미술경향 등을 알려주었다. 특히 세잔의 발견은 그에게 "마치 세잔에 쐰 것과 다름없는" 충격을 주었고 세잔의 일기며 그의 서간집 등 관련 서적을 닥치는 대로 찾아보게 만들었다. 그의 일생 동안 지속된 '세잔 숭배'가 남관 화실에서부터 시작된 것이다.

당시 남관은 해방 이후 한국미술계를 뒤덮은 혼란과 갈등을 해결하기 위해 야수파의 정신이 필요하다고 역설했다.[02] 미술을 둘러싼 철학적이고 현학적인 논의들에 저항하며 미美의 창작은 직관, 감동, 정열을 바탕으로 이루어져야 한다는 것이 그의 주장이었다. 남관 작품에서 뿜어져나오는 강렬한 감정표현은 하인두를 사로잡았고 마치 "꿈틀거리는 듯한 생명의 덩어리"를 대하는 듯한 느낌을 받았다. 대상과 작가와의 내밀한 감정 교류, 대상과 자아가 통일되어 한몸이 될 때 진정한 아름다움이 창조된다는 남관의 조형관은 갓 20대가 된 청년 하인두에게 '시詩 정신'의 회화적 표현으로 느껴졌다. 서울로 올라오면서 문인들과도 본격적으로 어울리기 시작한 하인두는 시詩야말로 모든 예술 중에서 한가운데 자리하는 '중심잡이'라고 생각하였다. 시 정신의 뿌리에서 나무 등걸이 자라고, 가지가 뻗으며 꽃 피고 열매를 맺을 수 있

다는 자신의 예술론을 시인들과의 교류를 통해 체득하고 있었던 것이다. 남관의 작품들은 곧 하인두가 자신의 예술론을 회화에 적용할 수 있도록 이끌어 준 방향타와도 같았다.

하인두가 남관 화실에서 수업한 기간은 2년 남짓했지만(하인두는 홍익대학교에 재학할 당시에도 남관 화실에서 계속 수업을 받았다.) 남관과의 인연은 오랫동안 이어졌다. 오랜 시간이 흐른 뒤인 1970년대 후반, 유럽의 미술계를 둘러보던 하인두는 파리 몽마르트에 자려잡은 남관의 아틀리에를 찾아갔다. 그리고 옛 스승과 함께 파리 곳곳을 누비며 감회에 젖었다. 또 1973년 파리에서 활동하던 한국인 화가 이응노와 남관 사이에서 벌어진 갈등이 한국의 『동아일보』 지면을 통해 한국미술계로 번지고 '창작과 모방' 논쟁으로 비화되었을 때 하인두는 옛 스승 남관의 옹호자 역할을 자처하며 논쟁에 가세하였다.

1973년 3월에서 7월까지 4개월가량 이어진 이 논쟁은 남관과 이응노 모두 상형문자를 이용한 작품을 파리 미술계에 발표하면서 불거졌다. 이 기법을 처음 시도한 작가가 누구인가에 대해 문제가 제기되었는데, 이응노가 먼저 자신의 독창성을 주장하며 나섰다. 그러자 남관은 상형문자와 파피에콜레Papier colle는 이응노만의 고유한 기법이 아니며 "모든 화가는 자신의 내적 발전을 위해서 어떠한 사물이든지 이용할 수 있다"고 반박에 나섰다. 두 사람 사이의 논쟁에, 역시 파리에서 활동하던 김흥수가 이응노의 입장에서 남관을 비판하는 글을 『동아일보』에 게재하자 이번에는 하인두가 남관을 지지하는 글을 잡지 『세대』에 발표했다. 하인두는 "예술가는 누구든지 '모방'과 '영향'에

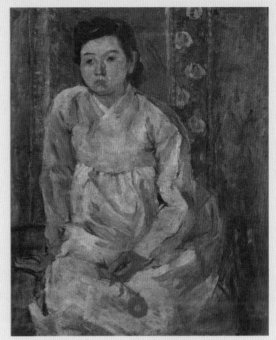

남관, <하의>, 1947, 캔버스에 유채, 80×65cm

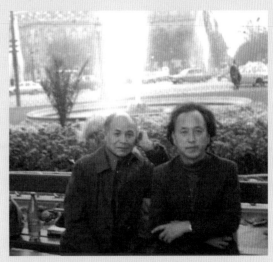

파리에서 스승 남관(왼쪽)과 하인두(오른쪽)

서 출발하여 자신만의 창작에 이른다"며 논쟁의 포문을 열었다. 흔히 모방을 주체성 없는 예술가가 하는 일이라고 경멸하지만 모방을 통해 작품 세계는 숙성되고 작가 고유한 세계가 정립되는 것이라며 옛 스승의 손을 들어주었다. 당시는 하인두가 해박한 지식과 논리, 뛰어난 언어감각으로 무장하고 여러 미술 논쟁에 뛰어들어 격정적이면서도 날카로운 필검을 휘두르던 시절이었다. 마치 어린 시절의 돌발 행동처럼 30여 년 전 미술을 보는 눈을 밝혀준 스승을 위해 몸을 사리지 않고 갈등의 한복판에 뛰어든 것이다. 그러나 하인두의 열정적인 발언과 상관없이 이 논쟁은 두 작가 사이에 갈등의 앙금만을 남긴 채 흐지부지되고 말았고 하인두에게도 쓸쓸한 기억으로 남았다.

　　남관 화실에서 기초를 닦은 하인두는 이듬해인 1949년 여름 홍익대학교 미술학과에 입학하였다. 1949년 8월에 홍익대학교에 미술학과가 개설된 후 첫 입학생이었다. 당시 원효로에 있는 일본식 사찰 흥국사에 마련된 교사校舍에서 하인두는 이응노, 정종여, 김영기, 배운성, 최재덕, 김원, 진환, 이쾌대, 윤효중, 유진명 등 뛰어난 화가들에게 배울 기회를 얻었다. 그러나 불과 10개월 후 일어난 한국전쟁으로 인해 그의 홍익대학교 미술학과 시절은 너무도 짧게 끝나고 말았다.

해방 후 고향 창녕에서 중학교를 다닐 무렵부터 하인두는 큰형의 소개로 시인 공초 오상순과 수주 변영로 등 당대를 주름잡던 유명 시인들을 알게 되었다. 서울로 올라온 큰형이 조선문화협회 사무실에서 일하면서 공초와 수주를 비롯한 문인들과 친분을 쌓은 덕분이었다. 문인들의 궁핍한 사정은 예나 지금이나 크게 다르지 않은 까닭에 경제적으로 제법 안정을 찾은 큰형은 여러 문인들의 후원자를 자처하고 있었다. 때문에 10대 소년 시절부터 하인두는 이들을 가까이서 보고 교감하며 문학적 향취를 맡을 수 있었다.

하인두는 화재畵才뿐만 아니라 문재文才 또한 상당한 편이었다. 꽉 막힌 말문으로 더듬거리다가 끝내 목구멍에 걸려 나오지 못하던 수많은 말이 음성이 아니라 글자로 화化하여 손끝에서 유려하게 흘러나왔다. 일찍이 공초는 하인두가 뛰어난 문학적 정열과 감성을 가졌다고 간파한 적이 있다. 1960년대 부산 시절 화우畵友였던 김영덕 역시 하인두는 문장의 표현력이 굉장히 강하고 아주 좋은 글을 쓴다고 평가했다. 더불어 좋은 글을 쓸 수 있다는 것은 머릿속에 사유력이 강하다는

이야기라고 언급했다.[03]

하인두에게 문학은 날것 그대로 느끼는 인상印象을 추상적 사유의 체계로 편입시키는 방법이나 다름없었다. 특히 화가가 되기로 결심한 이후로, 그림이란 단순한 손끝의 기교가 아니라 완성된 사람 됨됨이와 철학에 대한 깊은 이해에서 창조된다고 가르쳐주신 중학 시절의 임충묵 선생님 덕분에 그의 문학에의 방랑벽은 점점 넓고 깊어갔다. 학생 시절부터 『로댕의 말』, 『장 크리스토프』와 발레리의 시집 등을 읽고 자신만의 '예술가의 초상'을 그려보며 감동과 절망에 몸을 떨곤 하였다. 베토벤을 모델로 한 로맹 롤랑의 소설을 읽다가 자신이 마치 주인공인 장 크리스토프인 양, 온갖 절망과 오욕에 고통 받더라도 예술가의 길을 포기하지 말자고 다짐하는가 하면 주인공의 굳은 심지와 인내심에 감동의 눈물을 흘리기도 했다. 그 시절의 한껏 물오르던 문학적 감수성은 10대 소년 하인두에게 베토벤처럼 로댕처럼 화가의 영혼이 마주할 길을 가르쳐주었다.

하인두는 또 톨스토이에게도 매혹되었다. 쟁기와 붓을 들고 인민 속으로 뛰어든 성자 톨스토이를 따르고자, 학교에서 운동장을 만들기 위해 들것으로 흙을 퍼 나르는 일을 시켜도 불평 한마디 없이 해내었다. 그런가 하면, 톨스토이가 선언한 '영혼의 성숙'을 홀로 이루어 보겠다며 고향 근처 산 속 암자를 찾아가 좌선 흉내를 내기도 하였다.

풍부한 감수성에 덧붙여 종교적 영성수련에도 감히 도전하는 조숙하고 충동적인 소년 하인두에게 내로라하는 시인들과의 교류는 그야말로 마른 땅에 단비가 내리는 격이었다. 이따금씩 서울에 올라갈

때마다 큰형을 만나러 남대문 근처 남창동에 있는 조선문화협회에 들르는 일이 그에게는 익숙한 습관이 되었다.

좁은 나무계단을 밟고 2층으로 올라가면 나오는 조그만 사무실. 그 안에 들어가면 늘 진을 치고 있는 공초와 수주를 위시한 여러 시인을 만날 수 있었다. 해방 이후 열악한 출판 상황에서도 문예지나 잡지들이 출간되기만 어떻게든 구해서 읽던 시절, 책에서만 읽었던 유명 시인을 직접 눈앞에서 만나는 감격이란 이루 말할 수 없을 만큼 벅차고 황홀한 것이었으리라. 더군다나 그즈음 하인두는 문예지 『신천지』에 연재되던 변영로의 「명정사십년 무류실태기」酩酊四十年 無類失態記에 푹 빠져 있었다. 자유분방하고 방약무인한 고백적인 기록에 마음을 송두리째 빼앗겨, 수주를 혼자 부러워하고 흠모하던 참이었다. 그러한 수주가 이따금씩 손수 빗자루를 들고 마루를 쓸고 있고, 구석진 곳에서는 공초가 의자에 앉아 눈을 감고 줄담배를 피우던 모습, 시인이자 평론가인 김동석1913~?이 눈을 빛내며 논쟁에 열중하는 광경을 직접 보고 함께 호흡하는 경험은 단순히 책장을 넘겨서 얻을 수 있는 것이 아니었고, 가슴 속에 품은 시정詩情에 평생 꺼지지 않는 불을 댕기는 영감의 시간이었다.

한참 시간이 흐른 후인 1950년대 말, 기성화단에 저항하는 소위 '미의 전투부대'[04]의 대원으로서 한국 앵포르멜 미술운동을 이끌어가던 하인두는 "이빨 없는 화가들이 이빨을 가는 시기"라며 자신들의 시대를 규정하였다.

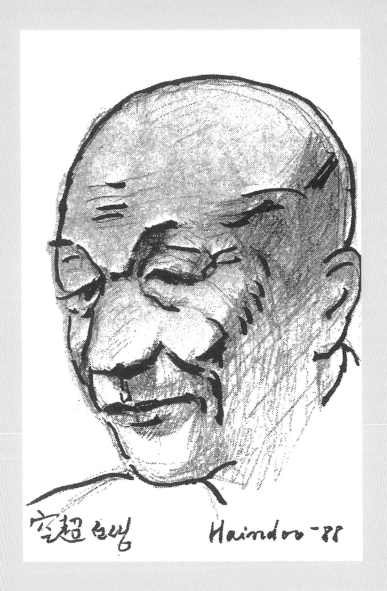

空超 白性 Haindoo '88

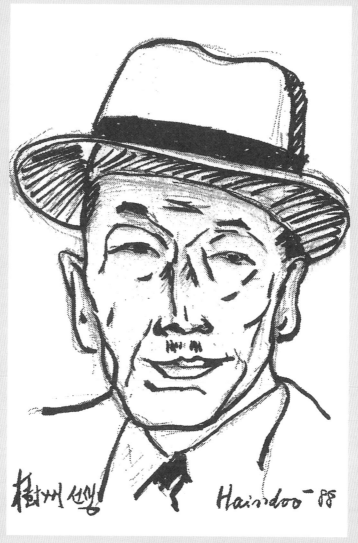

하인두가 그린 공초 오상순(왼쪽)과 수주 변영로(오른쪽) 초상

"나는 여러 시인들을 겪으면서 그들의 가슴에서 방망이질하는 맥박을 들었고 전신을 내던지는 절규를 들었고 저주와 영탄으로 나자빠져 자기를 잃어가는 것을 겪었다. 나는 화가들도 이빨을 가지고 시인들의 행보를 따라가야 한다고 생각한다."

입체파에 생명을 불어넣은 아폴리네르처럼, 초현실주의를 탄생시킨 부르통, 엘뤼아르와 같이 전위작가들의 행로에 표지판을 세워주고 앞장서 깃대를 드는 시인들의 존재를 하인두는 간절하게 원했다. 그 뒤로도 오랫동안 하인두는 틈만 나면 시를 외우고 "나도 시를 써야지" 하는 객기의 충동을 어쩌지 못하곤 했다.

하인두는 홍익대학교 입학 후에도 남관 화실을 다니며 데생 공부를 계속했다. 그러다 흠모하던 문인을 무려 두 명이나 만날 기회를 얻게 되었다. 한 사람은「무녀도」의 김동리이고, 다른 한 사람은「향수」의 정지용이었다. 하인두는 이 두 문인과의 짧지만 강렬한 만남을 두고두고 잊지 못했다. 그때까지 김동리와는 남관이 동화백화점지금의 신세계 백화점에서 개인전을 열었을 때, 『서울신문』의 문화부장으로 있던 그에게 스승의 쪽지를 전하면서 인사 한 번 했을 뿐이다. 하지만 김동리의「무녀도」를 탐독하고 깊이 감복한 데다 김동석과의 순수문학논쟁05에 관심을 갖고 내심 김동리를 존경하는 문인 중 으뜸으로 꼽았기에 그를 직접 만난 것 자체가 곧 영광이었다.

반면 정지용과는 개인적인 만남이 아니었다. 홍익대학교 재학 시절, 조각가 윤효중이 정지용을 초청하여 강연회를 마련하였다. 미술

실기실에서 이젤과 캔버스를 한쪽으로 치우고 시작된 특강은 고작 한 두 시간에 불과했지만, 그날 정지용이 학생들에게 들려준 한마디 한마디는 남다른 묵직함으로 뇌리에 새겨졌다.

> "불국사의 석굴암을 보시오, 강서고분의 벽화를 보시오, 일본 법륭사 담징의 벽화를 보시고 그리고 미륵반가사유상을 보시오⋯. 그것들 모두가 우리가 세계에 자랑할 민족의 유산이오, 자랑이오, 우리 조상들의 살아 있는 숨결이 아니고 무엇이오. 여러분은 그 유산의 상속자요, 재창조요, 민족의 긍지를 다시 한 번 세계에 빛내줄 새 조선의 선각자들이라 할 수 있소⋯. 여러분은 외로운 길에 발 디뎌 놓았소. 그러나 참 장한 일에 꿈을 걸고 뜻을 잘 세웠소. 여러분은 조선 문화 전통의 지렛대를 잡은 역군들이오."

훗날 하인두가 생생하게 회고했듯이 정지용의 강연은 하인두를 비롯해 그 자리에 있던 미술대학생들의 폐부 깊숙이 파고들며, 무언지 모를, 가슴이 뜨겁게 달아오르는 느낌을 경험하게 했다. 아직은 막 걸음을 뗀 어린 작가들이었지만 그들의 의식 속에 민족 전통의 계승자라는 정체성을 일깨워주고 자신들이 단순히 그림을 배우는 학생이 아니라 사명감을 가진 예술인이라는 자의식을 심어주었다. 정지용은 대번에 하인두의 내면에 민족의 전통, 그 중에서도 가장 고갱이에 자리잡은 조형예술의 역사를 이어받기 위해 분투하는 지사의 풍모를 각인시켜주었다. 일제강점기 변영로와 오상순이 추구했던 민족문학운동을

전설처럼 들으며 김동리의 활동을 지켜보아온 하인두는 그림 역시 문학 못지않게 전통이라는 이상향을 향한 정신활동임에 자부심을 느꼈다. 이는 훗날 1970년대에 하인두가 한국의 전통미를 옹호하고 그에 대한 애착을 드러내게 된 것과 무관하지 않을 터이다. 서양미술의 답습에서 벗어나 우리 것의 아름다움을 자각하고 현대적인 미의식을 창조해야 한다는 것. 그것은 하인두에게 곧 내면의 본질과 만나고 자신의 뿌리 곧 오리지널리티를 추구하는 일이었다.

전　쟁　의　　상　실　과　　우　울

1950년, 스물한 살의 푸릇한 청년 하인두는 끔찍한 민족상잔의 비극과 맞닥뜨렸다. 바로 한국전쟁이었다. 전쟁 발발 단 사흘 만에 북한군이 서울을 점령하기에 이르렀고 혼비백산하여 피난을 떠나는 사람들로 남쪽으로 향하는 길들은 순식간에 아수라장으로 변했다. 당시 하인두와 큰형 식구들은 한강 이남, 노량진 근처의 본동에서 살고 있었다. 6월 28일 한강 인도교가 폭파되는 굉음에 놀란 그들은 서둘러 피난을 결심하고 일단 관악산에 올라 하룻밤을 묵었다. 그리고 그 다음 날로 걸어서 수원으로 가 기차를 타고 대구까지 갔다. 최종 목적지는 창녕의 본가였다.

　하인두는 대구에서 큰형 가족과 함께 며칠간 여관에 머물렀다가 고향 창녕으로 내려갔다. 하인두의 조카 하태현에 따르면 창녕에서의 피난 생활 초기는 비교적 일상의 평화로운 풍경이 유지되었다고 한다. 전쟁 중이었지만 평상시와 다름없이 "5일장은 사람으로 붐볐고 밤에는 집 뒤 만학정 벚나무에 걸린 스크린에서 활동사진도 구경"하는 생활이었다는 것이다. 그러나 낙동강을 사이에 두고 연합군과 인민군이

치열한 공방전을 치를 즈음에는 상황이 완전히 달라졌다. 인민군이 창녕까지 점령하면서 하인두와 가족들은 화왕산의 깊은 동굴 속으로 몸을 숨겨야만 했다. 굶주림에 고통 받던 그들은 창녕을 벗어나 다시 부산으로 피난을 갔다.

> "피난 가는 산길에서 비를 만나 손자들을 병아리 품듯 몸으로 가린 채 밤을 지새던 어머니! 그 당시의 비에 젖은 머리카락과 가늘고 푸른 목덜미는 지금도 잊을 수 없다."

피난길은 험난하기 그지없었다. 살육과 오열의 난장판을 내쫓기다시피 정신없이 도망치며 하인두는 뽑아 헤쳐놓은 무밭처럼 뻘건 피를 뒤집어쓰거나 꺼멓게 그을린 채 뒹구는 주검들을 넘어가야 했다. 괜찮다고 스스로를 진정시키려 했으나 죽음이 언제 턱밑까지 치고 들어올지 모르는 불안과 사방팔방에서 귀를 찢을 듯 들리는 포탄과 비명 소리가 끊이지 않는 비현실적인 풍경 속에서 하인두의 정신은 매운 대포 연기의 그을음처럼 거뭇하게 그을려가고 있었다. 마침내 부산에 도착하였고 결국 그는 살아남았다. 하지만 한번 못이 박힌 자리는 못을 뽑은 다음에도 여전히 그 자리가 선연하게 남아 있기 마련이다. 갓 스물을 넘긴 청년 하인두 역시 예외는 아니었다.

국군 최후의 방어선인 낙동강 전선 안쪽에 있던 탓에 임시수도 부산은 비록 '피난민과 바라크baraque'의 도시였지만 어느 정도 안정된 분위기였다. 부산 중앙동에 가족들이 머물 임시 거처가 마련되고, 전시

연합대학으로 개교한 서울대학교 예술대학에 편입하여 다시 대학생이 된 하인두는 표면적으로는 변화된 생활에 적응하는 듯했다. 그러나 그의 내면에는 불안과 허무, 절망의 어두운 그림자가 드리워졌다.

전쟁이 장기화되면서 임시수도 부산에는 서울의 많은 대학들이 피난을 와 있었다. 고려대, 국민대를 비롯한 대학들은 서울대학교를 중심으로 전시연합대학을 조직하고 학생들을 수용하기 시작했다. 그리고 대학생들에게는 징집을 보류해주는 전시학생증이 배부되었다. 전쟁이 격화되었을 때는 종종 무용지물이 되기도 했지만 전시학생증은 비싼 등록금에도 불구하고 젊은 청년들이 대학에 입학하게 만드는 매력적인 유인책이었다.

하인두 역시 외출할 때마다 서울대학교에서 발부한 전시학생증을 지니고 다녔다. 그러나 어느 날 가두 불시검문으로 트럭에 실려 토성동 국민학교에 끌려갔을 때 예기치 않은 상황에 부딪히고 말았다. 당시 전시연합대학은 미술대학이 아니라 예술대학 미술부로 개설되어 있었고 그의 학생증은 학장이 아닌 부장 발행의 학생증이었다. 때문에 징병검사를 담당하던 대령이 이를 가짜로 판단하고 곧바로 징집 대상으로 결정한 것이다. 겨우 탈출한 전쟁터로 다시 끌려가게 되었다는, 도저히 믿어지지 않는 상황은 순식간에 그를 엄청난 공포 속으로 몰아넣었다. 다행히 주변 지인들과 가족들의 도움으로 풀려났지만 이러한 경험은 몇 차례 반복되었다. 심지어는 경찰이 한밤중에 느닷없이 숙소에 들이닥쳐 검문을 하고 끌고 간 적도 있었다. 겨우 겨우 견디고 있던 하인두의 가느다란 신경이 더 이상 버티지 못할 지경에 이르렀

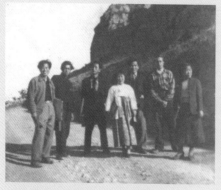

1952년 3월 임시수도로 결정된 피난지 부산의 송도에서
서울대학교 동기들과 함께. 왼쪽에서 세 번째가 하인두다.

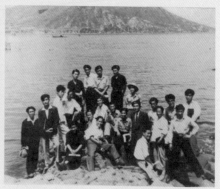

1952년 부산 송도 바닷가에서 대학 동기들과 함께.

1950년대 초반 송도 뒷산의 단층짜리 목조 가교사 앞에서

1953년 11월 16일 서울대학교 예술대학 제4회 졸업 사진.
뒷줄 가운데가 하인두다.

다. 서울대학교 동문인 조각가 최종태崔鍾泰, 1932~ 에 의하면 하인두는 거리에 경찰이 보이기만 해도 얼어붙었고 가던 길을 멀리 돌아서 가며, 함께 걸어가던 동료를 먼저 지나가게 하여 검문이 이루어지는지를 확인한 후에야 길에 들어서는 버릇이 있었다고 한다.

이와 관련하여 인문학자 강인숙의 이야기가 하나의 단서가 될 수 있을 것이다. 한국전쟁 당시 열여덟 소녀였던 강인숙은 자신의 저서 『어느 인문학자의 6·25』에서 사춘기 소녀의 눈으로 본 전쟁의 비극을 담담하게 서술하며 자신을 비롯하여 1930년대에 태어난 세대를 가리켜 "너무 일찍 철이 들어서, 제대로 어른이 되지 못하여 정신적인 기형아가 돼버린 아이들"이라고 명명하였다. 하인두에 따르면 자신을 비롯하여 1930년대에 태어난 세대는 "전장의 매운 연기에 정신은 그을고, 폐허의 서울에 돌아와 살아남은 자"들이었다. 그리고, "격랑, 노도, 공황의 세월 속에 찌들고 기진하여 처음부터 세상을 다 살아버린 것 같은 숙명 속을 헤집고 거꾸로 되살아온"자들이었다. 이를 두고 『자유문』의 편집장 출신 이규헌은 "1930년대의 출생자들, 지금 살아 있는 자들은 뭔가 잘못된 사람들이 아닌가?"라고 반문하기도 하였다. 이는 하인두의 내면 깊숙이 자리한 전쟁 후유증, 즉 전쟁이라는 극한의 폭압적 비현실에서 삶의 감각이 뒤틀려버린 시대적 병증을 정확하게 건드린다.

"서울 다방의 오후는 오늘마저 유난히 한가하다. 들려오는 레코드 소리와 젊은 대학생들의 웃음소리뿐. 간혹 바깥에서 날카로운 쇠 끄는 차소리가 들릴 뿐이다. 무슨 곡인지 나는 그것도 모른다. 그러나 들을수록 음악이 주는 매력은 어쩔 수 없다. 긴박감. 정열, 충격과 낭만. 이런 것들이 짧은 시간의 흐름을 타고 빠르게 나를 압도한다. 나는 음악과 조형예술을 비교하며 마음속으로 가장 순수한 의미에서 사고하고자 했다."[06]

부산 피난 시절의 하루는 대부분 다방에 들어박혀 지내다가 어둑어둑해질 무렵 집으로 돌아와 그림을 그리거나 책을 읽고, 혹은 화가, 문인들과 술을 마시는 것으로 채워졌다. 피난지 부산에서 다방은 전쟁으로 끊어진 사람들의 교류를 다시 이어주는 공간이었다. 하인두는 역시 피난 온 스승 남관을 만나기 위해 금강다방에 가끔 들렀다. 거기에서 김동리와 천상병도 자주 만날 수 있었다. 또 공초 오상순과 우연히 재회한 곳도 부산의 한 다방에서였다. 그는 큰형이 숙소로 잡은 동

양호텔이라는 여관에서 잠시 공초와 한방을 썼다. 이 동양호텔의 구석
방이 공초와의 생활 공간이었다면, 공초와의 문화 공간은 일대의 다방
이었다. 부산의 금잔디 다방, 청원다방, 금강다방 등 하인두는 공초의
'후속대원'을 자처하며 공초가 진을 친 곳을 따라다녔다.

　　동료 화가이자 서울대학교 예술대학 후배였던 이남규1931~1993는
부산에서 처음 보았을 때부터 하인두는 '무거무래역무주'無去無來亦無住
를 자주 입에 올렸다고 하였다. 가는 것도 오는 것도 머무르는 것도 없
이 홀연히 살다 가겠다는 법문을 읊조리는 청년 하인두의 모습은 그에
게 드리운 공초의 그림자를 보여준다. 하인두가 본 공초는 "어머니의
자궁 속 같은 그의 오랜 때 묻은 침실에 들어와 물어 죽일 것 같은 폭풍
같이 부는 허무의 불길을 스스로 잠재우고 있는"시인이었다. 1920년
에 창간된『폐허』의 동인이었고 '폐허'와 '허무혼'이라는 독특한 수사
학적 은유를 바탕으로 허무주의를 배출했던 공초로부터 하인두는 허
무주의의 비극적 세계관을 흡수했던 것으로 보인다. 또 '폐허'라는 식
민지의 현실이 낳은 허무의식을 불교의 선禪의 세계를 통해 극복하려
했던 공초를 따라 하인두 역시 불교적 사유를 통해 뒤틀린 삶의 고통
에서 벗어나고자 했다.

　　특히 하인두가 젊은 시절에 영향을 받은 아리시마 다케오有島武郎
및 시라카바白樺를 발견하게 된 것도 공초를 통해서일 가능성이 크다.

　　"공초 방에는 희귀본 책자들이 수두룩했다. 일본의 신문학 초
　　기 明治時代의 책도 많았고『신천지』,『개벽』같은 광복 이전의 우

半年동안 또 日記가 中斷되어 왔다. 지난 해
는 너무나 耽溺한 生活로 끝맺었다. 그래서 今年初
걸어온 나의 過去는 또 그런 生活의 連續을
로 友情이 지나지 않았다. 나는 이는 나의 음
身의 責任은 스스로 批判하여 自失의 悲哀를
느끼온지 한두번이 아니었으나 今局을 超克하기
못하는 病을은 肉体를 感覺하며, 두 갈래의
矛盾된 生活을 繼續하다가 지금에 이르렀다.
이 肉身에도 失責 안 나는게 아니지마는 세상에
사람도 없을 것이다. 多情多感하다는 性質을 믿히
가 感情性의 程度를 微妙한 탓을 늘
상 마음의 不安이나 흐트려 놨다.

日記를 쓰지 않했다는 心思는 自虐의 度가
넘는 生活의 反復이며 나를 속이려는 것 그것이
아무것도 아닐것이다. 으레히 술이 나오고 술로
말미아마 興奮해진 나머지 대카담으로 빠
져 나가기에는 너무나 自身이 가 없기 때문이
다. 술4흫에 날조한 그런 病患体를 하리
빨리 씻어버리고 싶은 것이 切實한 나의
欲求인 것이라 내가 오늘 다시 日常 自己으로
日記를 繼續하겠다는 意味는 나의 生活感
度의 一大리오후이 아닐수 없다.

1953.

1953년의 첫번째 일기. 한 해의 첫 일기를 쓰기 시작한 심정이 담겨 있다.

나는 이자리에 혼자 끼여 아끼고
눈물 거웁게 지키받고 사랑한
나 自身의 區城(?)이며. 그 所有物
集成物을 否定한다!

나를 否定한다!

나는 없다!

魔術라 (shadow)는 없다! 憎라!

아마. 우뚝로는 現狀의 目肯이며!
아아. 아니꼬은 虛文의 裏面이며!

아아! 아아!

나는 외치노니.

彷徨하여라! 울부짖어라!
醒覺하여라!

그러나. 나는 生活의 大道를 간다.
善라 惡을 뛰넘고 果敢히 간다.

1953년 10월 10일에 쓴 일기.

리 문학서적도 많았다. 뿐만 아니라 읽고 싶은 책이 너무 많아서 나는 밤잠을 잊은 날도 있었다. 특히 아리시마 다케오를 비롯한 일본의 '시라카바' 동인들의 책을 많이 읽었다. 아리시마의 『사랑은 아낌없이 빼앗는다』는 많은 감명을 주었고, 구라다 하쿠조倉田百三의 『출가와 그 제자』며 『절대적 생활』 같은 글은 아리시마와 대조적으로 나에게 일깨움이 많았다."

하인두가 특히 좋아했던 아리시마 다케오는 시라카바의 동인들 중에서도 종교적 열정이 강했던 작가로 일본 문화계에 반 고흐와 고갱, 세잔 등 후기 인상주의와 마티스를 소개하는 데 앞장섰던 작가였다. 역시 시라카바 동인이었던 그의 동생 아리시마 이쿠마有島生馬, 1882~1974가 『시라카바』를 통해 발표한 「화가 폴 세잔」은 일본 후기 인상주의론의 기초를 완성한 글로 평가 받는다. 아리시마 이쿠마는 자신의 글에서 세잔을 구체제를 거리낌없이 파괴하는 아나키스트로 소개하였는데 20세기 초 일본의 화단과 문단에서 아나키즘은 곧 '허무주의'와 동의어였다.[07]

일반적으로 한국문학사에서 오상순과 염상섭 등이 1920년 창간한 『폐허』를 일본의 『시라카바』에 비유하는 데에서도 알 수 있듯이 폐허파 동인들은 시라카바의 '문화적 코스모폴리타니즘'과 '허무주의', '감상적 낭만주의'에 많은 영향을 받았다. 아마도 하인두는 오상순을 경유하여 시라카바의 이러한 세계관에 눈을 떴으리라. 특히 부산 피난 시절에 형성된 그의 세잔 숭배는 아리시마 형제들과 연관이 있다고 여

겨진다. "온 인류에 사물을 바로 보는 '눈'을 열어준 최초의 선각자가 바로 세잔"이라는 하인두의 세잔론은, 세잔의 시대를 혁명의 시대로 규정하고, 그 혁명 정신에 가장 철저했던 영웅으로서 세잔을 바라보는 아리시마의 그것과 그리 멀리 떨어져 있지 않다. 을씨년스러운 전쟁의 풍경 속에서 공초와 하인두, 하인두와 세잔, 그리고 시라카바를 잇는 '저항'과 '파괴' 그리고 '새로운 창조'의 고리가 생겨나고 있었다.

이밖에도 하인두는 공초 주변에 있는 문화예술인들, 이를테면 김소운·양명문 내외·한묵·이중섭·테너 김창섭·화가 유병희·정규鄭圭, 1922~1971 등과 같은 공간과 같은 시간 속에서 호흡했다. 그가 1951년 부산에서 결성된 '후반기'後半期 동인의 박인환, 김경린, 김규동, 이봉래, 조향, 김차영 등과 어울리며 이들의 시화전에 곧잘 동참했던 것도 공초를 따라 다방 순례를 하며 얻은 결실이라고 할 수 있겠다.

피난지 부산에서의 나날들이 예술대학 학생 시절의 대부분을 차지하였지만 정작 하인두는 학교 수업에는 큰 흥미를 느끼지 못했다. 송도 뒷산의 단층짜리 목조 가교사假校舍에서 이루어진 미술 강의는 권태롭기만 했다. 하인두의 회화 수련은 전쟁 중에도 열렸던 《대한미협전》, 《전시미술전》 등에서 스승 남관을 비롯한 김환기, 권옥연, 김영주 등 중견작가들의 작품을 보면서 이루어졌다. 그는 부산에 피난 와 있던 화가들과 월남한 화가들, 홍종명·박환섭·황염수·이중섭·김형구·박창돈·최영림·장리석·강용인 등과 많이 어울려 다녔다. 동년배인 김충선·김영환·김태 등과도 1·4후퇴 당시 부산 거리의 피난민 대열에서 만나 친해졌다. 이후 하인두와 한국현대미술의 역정歷程을 함께 했던 작가들이 당시 피난지 부산에서 웅성거리며 자신들의 청춘을 보내고 있었다.

　　1953년 봄 하인두는 역시 부산에 와 있던 장욱진張旭鎭, 1917~1990과 이웃으로 살면서 그가 마련한 술자리의 단골손님이 되었다. 공초와 함께 지내던 여관방에서 나와, 서울대학교 예술대학의 임시교사가 마련

되어 있던 송도의 솔밭 가운데 바다가 한눈에 내려다보이는 판잣집 한 채를 빌려서 살고 있을 때였다. 장욱진은 바로 아랫집에서 살고 있었기에 자주 왕래할 수 있었다. 하인두가 큰누나 집에서 위스키를 훔쳐 오기라도 하는 날이면 장욱진을 위시해 가난한 문인들과 화가들로 허름한 집이 꽉 찼고 왁자지껄해졌다. 특히 장욱진의 소개로 알게 된 부산의 토박이 화가 김경金耕, 1922~1965과는 전쟁이 끝난 이후에도 여전히 왕래하며 절친한 선후배 사이가 되었다.

화가 김경은 전쟁으로 인해 들썩거리던 부산화단에서 부산미술의 고유한 성격을 분명히 하기 위해 노력하던 작가였다. 수많은 월남 화가, 피난 화가들이 유입되면서 부산미술계는 전에 없이 북적거렸고 전쟁에 필요한 포스터나 기록화 같은 선전물은 물론이고 소규모 그룹 전과《3·1경축미술전》과 같은 대규모 종합전까지 열리며 다양한 미술행사가 펼쳐졌다. 그러나 동시에 1945년 이후 "부산을 중심으로 마산, 진주 등에서 활발하게 펼쳐진 지역미술의 풍토가 전쟁의 시작과 함께 유야무야되고 서울서 밀려온 권위 있는 작가들의 안방차지가 되는 것에 신물을 느꼈다"는 거부감과 회의도 한편에는 존재하였다.[08]

김경은 휴전이 성립된 후 화가들이 썰물처럼 빠져나가면서 술렁이는 부산화단에 활력을 불어넣기 위해 1953년 '토벽'土壁이라는 단체를 결성하고 3월에 창립전을 열었다. 토벽은 부산 '토박이 화가들의 모임'이라는 뜻이라고도 하고, 김경의 향토색 나는 작품과 관련 있다고도 받아들여진다. 하인두는 같은 해 10월 토벽의 제2회전에서 본 김경의 작품을 다음과 같이 회고했다.

"나는 광복동 뒷길의 자그마한 다방에서 '토벽전'을 보았다. 흙색, 차색, 노란색들. 물끼는 없으나 잘 다져진 그의 작품을 벌써 내 나름으로 기억 속에 가둬두고 있었다. 무척이나 가쁘고 들떠 있던 그 시대에 그토록 고즈넉하고 착 가라앉은 그림의 세계도 다 있구나 싶기도 했다. 막상 그 그림의 장본인을 만나니 한층 진국의 사람 냄새가 풍겼고 두껍고 따스한 그의 그림 세계가 가슴에 치닿는 듯했다."[09]

이 시기 김경의 작품에는 간결하면서도 묵직하게 그려진, 노점이나 행상을 하는 여인상이 많이 등장한다. 생선장수, 행상 그리고 소와 항아리 등 별다를 게 없는 소재들을 통해 고단한 시절을 살아가는 사람들의 억센 힘을 사실적으로 전달하는 현실주의가 김경 작품의 특징이었다. 이렇듯 마치 오랫동안 기억하기 위해 깊게 새겨놓은 듯한 작품 속 여인들이 하인두에게는 '따스하고 가슴에 치닿는' 존재로 기억되었다. 김경 자신이 부두 노동자, 미군부대 페인트공으로 일하면서도 어딘가 '숨 가쁘고 들떠 있는' 세상의 흐름과는 달리 고집스럽게, 아무런 허위의식 없이 작품에 매달리는 태도로 일관하여 하인두를 감동시켰다. "유순하기 이를 데 없으면서 겉으로 내비치는 잔잔한 표정과는 달리 대하大河의 물줄기 같은 원색의 바다 내면에는 벅찬 소용돌이가 치는" 듯하고 "휴화산의 용암"과도 같은[10] 박진감 넘치는 김경의 인물상은 이 무렵 하인두가 찾아 헤매던, 건축물의 구조처럼 견고한 구성에 어떠한 실마리를 던져주었을 것으로 추측된다.

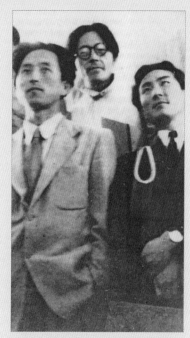

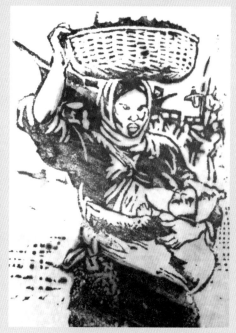

1956년 미화당백화점에서 열린 김경 개인전에서.
왼쪽부터 하인두, 김경, 김영덕의 모습이다.

김경, <행상>, 1950년대 초, 종이에 잉크, 목판화,
18×12㎝, 유족 소장

김경이 소박하지만 현실감 있는 작품으로 하인두에게 울림을 주었다면 한묵韓黙, 1914~2016과 장욱진은 하인두에게 새롭고 현대적인 미술의 흐름을 소개해준 작가들로 설명할 수 있다. 금강산을 그리던 화가 한묵은 1·4후퇴 당시 월남하여 부산 남포동에 '월남예술인회'를 조직하고 이중섭, 박고석, 장욱진 등과 함께 어울려 다녔다. 한묵이 부산 보수동 산자락에 지은 판잣집은 바람이 잘 통한다고 해서 옥호屋號가 '통풍장'通風莊이었다. 자주 신세지던 화가 김영주金永周, 1920~1995가 선물한 이름이었다.[11] 이 통풍장에는 공초가 허물없이 들락거렸으며 장욱진, 이중섭 두 주당酒黨과 박고석朴古石, 1917~2002, 정규 등으로 항상 '화가 풍년'이었다. 하인두는 때로는 공초와 함께, 때로는 장욱진과 함께 한묵의 무리에 섞여 들어갔다.

부산 시절 한묵의 그림은 박고석을 연상시키는 검고 굵은 윤곽선으로 황량한 피난지 풍경을 재현한 것이었다. 박고석과 마찬가지로 일본에서 그림 공부를 한 한묵은 야수주의와 입체주의 등 20세기 초 유럽의 모더니즘을 추구했다. 그는 사물의 형상을 그대로 재현하는 것이 회화라는 기성관념을 거부하고 화가의 고유한 내면에 반응하며 창조된 미美의 세계가 진정한 회화라고 역설하였다. 일제강점기 정립된 '전위미술론'의 영향을 받아 '기성미술과 대결'하며 '개성의 해방'을 꿈꾸던 한묵의 주장은, 전쟁 이전부터 하인두가 사사했던 남관이나 박고석, 그리고 장욱진·김환기·백영수 등 일본에서 전위회화를 공부한 작가들이 공통적으로 강조하던 것이었다.

장욱진 역시 부산에서 김환기, 유영국, 이규상, 백영수와 함께 '신

사실파'라는 그룹전에 참여하고 있었다. 순수 추상미술을 주도하던 이들 화가들은, 역시나 부산으로 피난 온 국립박물관에서 1953년 제 3회《신사실파》전을 개최하였다. 다체롭게 펼쳐진 부산화단 가운데에서도 점차 후기 인상주의에서 입체주의로 이어지는 모더니즘이 주도권을 지니게 되었고 이러한 흐름을 하인두는 예민하게 주시하고 있었다. 결국 전쟁이 장기화되고 피난민으로 가득 찬 한반도의 한 귀퉁이에서도 서양 모더니즘은 본격적으로 전개되기 시작하였다. 한반도 너머 유럽미술, 국제미술을 동경하는 마음이 강렬해질수록 화가들은 자조自嘲와 비통에 잠기곤 했다. 심지어 유럽이 아니더라도 "마티스 전展에 피카소 전이 꼬리를 물고 개최되어 미술의 가을을 충분히 엔조이할 수 있는 이웃나라(일본) 사람들이 부러운 마음이 머리를 스치고 지나감"[12]을 토로할 수밖에 없는 처지는 하인두도 다를 바 없었다. "몸만 건강하다면 일본에 가서 새로이 현대미술을 공부하고 싶은" 마음이 굴뚝같았다. 마땅한 전시공간이 없어 피난지 임시 수도의 여기저기 흩어져 있는 다방과 요릿집을 빌려 개최된 전시회장에 들어서면 우선 신을 벗어야 했다. 그리고 다다미의 감촉을 발아래 느끼며 그림들을 감상하노라면 "아아, 전람회도 피난 왔구나" 하는 회한이 문득 들곤 했다는 어느 미술평론가의 글은 당시 피난민 화가들의 심정을 대변해준다.

1953년 7월 드디어 휴전조약이 맺어졌지만 하인두는 곧장 서울로 환도하지 않았다. 아직 서울의 분위기가 안정되지 않았던 탓도 있고 김해에 계시는 어머니에 대한 걱정도 부산을 쉽사리 떠나지 못하는 이유였다. 무엇보다 졸업을 앞둔 그에게 그 이후의 삶이 너무나 막연

하였고 징집 문제도 여전히 해결되지 않은 상태였기 때문이었다.

"학생 시절도 앞으로 한 달로서 종막이 내린다. 나에게 과연 학생 시절이 있었나? 그것은 끝없는 감상과 비애에 찬 것이었으며 한편으로 낭만이었다. 어디까지 나에게는 학생 기분이 계속될 것이다. 예술적 낭만적이었기 때문에. 회화에 어떤 수련이 있었나? 내게는 실력도 없다. 사실이지…. 그러나 진지하게 탐구해본 태도는 있었다. 나의 환경에서 신음한 고귀한 정열은 헛됨이 없으리."[13]

결국 "목메어 푸른 귀신 되어 저 하늘로 날아나 갈까"라며 절규하던 하인두를 지탱해준 것은 '회화에 대한 대결'이었다. 당시 일기에는 하인두 특유의 소심담대함이 유난히 두드러진다.

"외따로이 군군한 길. 나는 바랐네. 뭇 사람과 등을 돌려 사납다고 만류하던 그 길을 나는 홀로 이빨 다물고 가겠노라."[14]

졸업 무렵에 쓴 이 일기처럼 이즈음 그의 그림에는 '길'을 그린 풍경화가 많았다. 하인두의 작품 속 길을 동료 화가 이남규는 「나의 선배, 나의 친구 하인두」라는 글에서 "한하운의 시를 연상케 하는 붉은 황톳길"로 기억했다. "가도 가도 붉은 황톳길, 숨막히는 더위 속으로 쩔룸거리며 가는 길, 버드나무 밑에서 지까다비(일본의 노동자용 작업화)를 벗으면 발가락이 또 한 개 없다"던 한하운의 시처럼, 몸이 뭉그러지는 천

74

형天刑에 고통 받으면서 시인이 걷고 또 걷던 황톳길을 하인두는 어떤 심정으로 화폭에 그려댄 것일까. 그리고 마침내 1953년 연말 무렵 피난지 부산에서의 생활을 정리하고 서울로 올라갈 것을 결심하였을 때 그가 떠올린 전쟁 후의 서울은 어떤 모습이었을까.

1953년 8월 15일에 정부가 공식적으로 환도還都하면서 서울 시민들도 대부분 피난 생활을 청산하고 귀경길에 올랐다. 전쟁으로 부산에 내려와 있던 화가, 문인, 음악가 등 문화예술인들도 속속 환도열차에 몸을 실었고, 하인두는 1953년 말, 거의 마지막으로 환도 대열에 합류했다.

되돌아온 서울은 포격으로 불타고 부서진 건물 잔해들이 곳곳에 널브러져 있는 등 전쟁의 화마가 할퀴고 간 상흔이 선연했다. 하지만 당시의 문인들과 화가, 음악가들, 소위 예술가들은 이 초토화된 폐허 위에서 나뒹굴며 우격다짐을 하고 숙취와 주린 배를 움켜잡은 채 다시 술집으로 몰려다니면서 그렇게 그 시절을 살아내었다. 특히 명동은 각 방면의 예술인들이 모여서 예술을 논하고 시대를 아파하는 당대의 문화예술 중심지였다. 하인두는 당시의 명동을 한국의 '그리니치 빌리지'라고 명명하는가 하면, 명동성당 밑의 안주도 없는 싸구려 술집을 '몽파르나스'라고 불렀다. 그의 문장 속에서 폐허는 낭만 가득한 장면으로 전환되기 일쑤였다.

"환도 직후의 명동은 폐허가 돼 있었지만 자못 정취가 있었다. 부서진 집들의 잔해 사이로 잡초들이 우거져 있고 가을 햇살에 구수한 잡초 향기, 귀뚜라미 소리도 한가롭게 들리고, 아무데서나 어엿이 선 채로 방뇨하는 쾌감 또한 비길 데 없었다. 서로 만나면 죽지 않고 살아남은 기쁨을, 그 맺힌 정한을 술로 풀곤 하였다."

하인두와 함께 명동을 누비며 그 쾌감을 나누었던 문인 황명걸은 명동 시대를 파리의 벨 에포크에 비견하기도 했다.[15] 같은 민족끼리의 전쟁을 치른 후, 폐허가 된 수도를 뉴욕의 보헤미안적인 예술가촌에 비유하거나 파리의 어느 골목으로 떠올리는 이들 젊은이들의 내면은 그토록 천진난만했다. 당시 하인두는 종로 2가에서 안국동 일대에 이르기까지 자신이 통하는 외상 술집이 열세 군데나 있었다고 자랑삼아 말하곤 했다. 그러다 더 이상 외상이 불가능할 지경이 되면 그리니치 빌리지의 가난한 화가처럼 인사동의 골목들을 요리저리 피해 다녔다는 무용담 아닌 무용담을 떠들어댔다. 하루가 저물고 그날의 술배를 채워야 할 가난한 하인두와 천상병, 최종태, 이남규, 정관모, 이일 등등은 명동과 종로의 대폿집을 기웃거리다가 서로를 발견하고 누군가의 주머니를 털며 막걸리를 마셨다. 가난한 그들 중에서도 언제나 으뜸은 천상병이었고 빈손을 내미는 쪽도 그의 차지였다. 그러면서도 당당하고 자연스럽기 그지없었다. 천상병은 하인두를 "초특급화가"라며 "그림은 만국어, 이런 에스페란토 교수들만 사귄 것은 행복이면서도 불행이다. 내 문학이 8류인데 비하면 월등하다"고 익살스럽게 동료에 대한

애정을 드러냈다. 당시 하인두와 명동 일대 술집을 휩쓸던 이일의 말을 빌면, 하인두는 단순히 동년배라는 공감대를 넘어서 '예술의 꿈을 사르는 순박한 열정과 순교자적 비장감'으로 의기투합하고 스스로를 구겨진 젊음의 낭만과 좌절감을 되씹으며 살아가는 '정신적 보헤미안'의 동지였다.[16] 후배 작가인 조각가 최종태가 "참으로 하인두적인 시대"였다고 주저 없이 말할 수 있었던 시절이 전쟁 후의 서울 명동을 배경으로 펼쳐지고 있었던 것이다.[17]

술자리에서 하인두는 말수가 적었다. 더듬거리는 말투 때문이었다. 그렇게 평소에는 말이 없다가도 한 번 불쑥 내뱉는 말이 그야말로 촌철살인격이었다. 조각가 최종태는 어느 술자리에서 하인두가 던진 "맥파麥波로구나!"라는 감탄사를 잊을 수가 없다고 회상했다. 파도치는 보리밭과 바람소리가 순식간에 그 앞에서 재현이라도 된 듯이 느끼게 만드는 힘이 그의 말에는 있었다고 했다. 또 부산 시절의 동료 김영덕金永惠, 1931~ 은 "좀 어눌하게, 더듬기도 하고 느리게 하는 말투가 오히려 사람들의 이목을 끌고 감동을 주어서" 하인두 주변에는 언제나 사람들이 모여 있었다고 했다. 늘 좌장 역할을 했던 그였기에 술집에 그가 들어서면 사람들은 "우리 인두교(麟斗敎. 힌두교의 '힌두'를 하인두의 이름에 빗대 장난스럽게 하던 말)의 교주님이 오셨다"며 즐거워했다고 기억했다.

그의 외모 역시 강렬한 인상을 남기곤 했다. 20대 후반의 하인두는 갸름한 턱에 반듯하고 훤칠한 이마가 특징이었다. 거기에 때때로 눈까지 부릅뜨고 언성을 높일 땐 가히 고압적인 느낌까지 주었다. 다방 돌체나 감자국 할머니집의 엉성한 토막의자에, 술이 취한 채 노기

서린 표정과 형형한 눈빛으로 앉아 있던 그를 사람들은 성마르고 팽팽한 감성에 미청년美靑年이었던 모딜리아니와 닮았다고 해서 '하딜리아니'라고 부르기도 하였다.

당시는 문학과 미술의 예술사조가 같이 가던 시기였다. 그 어느 때보다 문학과 미술이 가까웠고, 문인과 화가가 함께 호흡하고 어울리며 상호영향을 주고받던 시절이었다. 불문학을 전공한 이일이 시를 쓰고 콜라주 그림을 제작했다면, 회화를 전공한 하인두가 시를 짓고 수필을 쓴 것은 시와 소설, 시나리오를 쓰며 그림도 그렸던 장 콕토를 연상시킨다. 하인두의 작품 세계 전체를 관통하는 문학성은 바로 이러한 시대의 산물이며 모든 예술의 중심으로서 시를 꼽았던 그의 예술관을 반영한 것으로 설명할 수 있다.

작품 기저에 짙게 깔려 있는 문학성은, 그러나 동시에 그에게는 하루하루의 일기 속에서 끊임없이 몰아쳤듯이, 자신을 '이론의 노예'로 만드는 걸림돌이기도 했다.

"이론의 노예가 되지 말자. 이론은 진리를 전해주지 않는다. 회화란 보다 감성적이어야 한다."[18]

갓 20대의 젊은 시절부터 그는 "언젠가 나의 문기文氣를 털어버려야 좋은 그림이 나올 것"이라며 그림에서 드러나는 문학성을 거추장스러워 했다. "회화라는 것이 무엇인가를 실감 있게 뉘우쳐보려고 하

나 언제나 허공적虛空的이고 문학적인 관념에 사로잡히기 일쑤"였다. 하인두에게 '털어내고 싶은 문기'란 어떤 의미인지 정확하게 알 수는 없다. 앞의 일기에서 본 대로 '이론'적인, 그래서 현학적인 분위기에 대한 기피를 말하는지도 모른다. 혹 이 무렵 그가 좋아했던 아리시마 다케오의 소설을 떠올려본다면 어떤 단서를 얻을 수도 있을 것이다. 기존 제도와 인식에 저항하며 본능에 충실했던 아리시마의 주인공들처럼 하인두에게도 규범과 논리를 벗어나 충동에 의해 이끌려가는 생활이야말로 순수한 삶이었다. 직관! 본능! 결코 멈추지 않아야 할 변화의 울림! 폭발하는 생명력! 그는 자신의 내면 속에 깃든 어둠과 빛을 디오니소스와 아폴론으로 호명하며, 그 격렬한 투쟁과 갈등에서 벗어나 본능이 시키는 대로, 직관으로 가득 찬 그림을 그릴 수 있기를 소망했다.

"종이 울린다. 종소리는 얼마나 화려한 죽음의 반주곡이랴. 언제나 디오니소스의 매혹은 크다. 아폴론의 매혹은 적다. 밤이다. 밤은 디오니소스의 화신이며 디오니소스 신의 본능적인 세포의 팔랑대는 소리일 것이다."[19]

'밤'과 '디오니소스'와 '시'와 '본능'을 자신의 회화의 귀착지歸着地로 보는 태도는 그의 타고난 천성에서 비롯된 것인지, 혹은 피난 생활에서 얻은 트라우마 때문인지, 혹은 1950년대 한국문학과 미술에 스며든 낭만적이면서 저항과 반감이 가득했던 분위기 탓인지 짐작하

기 어렵다. 그러나 작가로서의 고뇌에 깊이 천착하며 구원을 갈망하는
바람은 그에게 하나의 길을 열어주었다. 곧 세잔으로 이어지는 길이
었다.

세잔에 대한 하인두의 몰두는 그 어떤 수식어로도 부족하다. 스스로 "세잔에 미쳤"음을 고백하고 모든 회화는 세잔에서 시작하여 세잔으로 끝난다며 주변 동료들에게도 세잔을 전도하였다. 세잔 숭배는 최종태가 말한 '하인두적인 시대'의 표상이라고 해도 지나침이 없을 것이다. 세잔의 회화는 끔찍한 전쟁 경험의 트라우마, 경제적 궁핍, 잦은 병치레, 고질적인 우울증과 신경과민에 시달리던 하인두에게 불안한 현실과 전쟁의 폐허를 넘어 그 위에 세워질 견고하고 항구적인 세계였다. 또 쑥대밭이 된 서울에서 뉴욕의 그리니치 빌리지와 파리의 몽파르나스를 떠올렸던 청년화가에게 후기 인상주의, 야수주의, 입체주의 등의 소위 '전위'미술을 서양 화가들과 같이 호흡하고 있다고 자신할 수 있는 근거이기도 했다.

"회화에 대해서.

물체의 구성이다. 건축적인 구성. 구성을 바라는 인간의 동경은 영원에의 감각적 향수이다. 형상적인 향수이다. 세잔느의 예술의

현전現前한 특색은 모두가 구조적인 표현이다. 입체적으로 파악하면 깊이를 내고 양을 만져보면 또 거기서 구조적인 영원성을 직관할 수 있다. 현대회화. 그것은 순수한 회화적인 추상적 구성 이외에 아무것도 아니다. 인간의 시각은 불안한 동요 속에서 헤매며 안전을 희구하는 영혼처럼, 만상의 잡다雜多에서 조화 있는 조직적인 건설을 갈망하고 있다. 나는 세잔느의 정관에 취한다. 그것은 어디까지나 풀릴 줄 모르는 직감이며 생명의 긴장이며 불안한 동요에서의 탈피이다."[20]

1953년의 어느 날 세잔의 예술을 설명한 이 일기에 등장하는 '풀릴 줄 모르는 직감', '생명의 긴장' 그리고 '건축적인 구성' 등은 모두 하인두가 세잔 작품의 핵심이라고 열거하던 요소들이다. 하인두는 자신이 캔버스 위에 창조해낼 세계가 세잔의 작품처럼 모든 요소들이 가장 순수한 상태로 되돌아가 서로 단단하게 결합되기를 바랐다. 어쩌면 자신의 내부에 존재하는 빛과 어두움, 그들의 충돌이 빚어내는 긴장에 집요할 정도로 골몰했던 하인두에게 세잔에 대한 매료는 당연한 귀결이었을지도 모른다.

폴 세잔Paul Cézanne, 1839~1906은 인상주의가 이룩한 세계에 대한 회의懷疑를 자신의 작품 속에서 해결하고자 노력한 화가였다. 인상주의의 화면 속에서 사물은 짧게 끊어지는 원색의 필치로 분해되어 형태가 배경 속으로 사라지는 경향이 있다. 세잔은 형태가 사라져가는 화폭에 다시 질서와 균형을 도입하려고 했으며 마치 건축물과도 같은 견고한

구조가 되살아나기를 원했다. 이를 위해 '자연에서 원통과 구球, 원圓을 보라'는 유명한 말을 하기도 했다. 자신의 이론에 따라 세잔은 사물을 여러 기하학적인 원형으로 단순화하여 묘사하기 시작하였고 그 결과 화면은 묵직한 형태들로 가득 찬 느낌을 주었다. 하인두는 세잔의 작품에서 보이는 그 육중함, 견고한 구성에 이끌렸다.

그러나 무엇보다도 하인두가 숭배한 세잔은 자연의 가장 순수한 것, 그 본질을 끊임없이 탐구하며 이에 관한 기존의 모든 관념과 질서, 형식—심지어는 자신의 이전 작품까지 포함해서—을 의심하고 파괴하는 고독한 영웅의 모습이었다. 자연의 겉모습이 아니라 그 이면裏面에 존재하는 생명의 힘을 오로지 작가의 직감, 믿음에 근거를 두고 포착하려는 새로운 창조자의 자세였다. 그에게 세잔은 모든 것에 회의하며 작가의 주체성을 가장 강력하게 수립함으로써 20세기 모든 현대미술을 탄생시킨 근원이었다. 세잔이야말로 "예술을 위한 절대적인 헌신, 조형의 위대한 혁명을 위한 희생"의 본보기라며, 세잔과 달리 세속적인 욕망으로 가득 차 있는 자신을 비난하기 일쑤였다.

서양화가 이남규는 하인두의 화론이 세잔에서 시작되었다고 기억했다. 그는 마치 자신이 세잔의 제자라도 되는 듯 행동했고 모든 그림을 세잔의 원리로 재단하였다. 부산에서 서울대학교 예술학과를 다닐 무렵 이미 하인두의 세잔과 입체주의에 대한 이해는 대학강사의 수업이 피상적이고 개설적이라고 불평을 늘어놓을 정도였다. 하인두와 함께 부산에서 서울대학교를 다녔던 최종태는 당시 서울대학교의 분위기가 인상주의나 그 이전의 아카데믹한 사실주의에 머물러 있었기

때문에 세잔을 아는 사람도 별로 없었고, 세잔을 좋아한다고 하면 그 것만으로도 가장 전위적인 화가로 행세할 수 있었다고 했다.

실제로 1950년대 전반 한국의 미술계에서 세잔을 언급한 화가는 손에 꼽을 정도였다. 기껏해야 남관, 한묵, 김병기와 같이 일본에서 서 양화를 공부했던 몇몇 작가들이 현대 추상회화의 선구자로서 세잔을 거론하는 경우가 있었을 뿐이었다. 특히 한국전쟁 이후 활발하게 비평 활동을 했던 한묵은 현대미술이 표면적인 외형의 묘사에서 벗어나서 작가의 내면과 대상의 본질을 표현하기 시작한 공을 세잔에게 돌렸다.

"세잔느는 말했다.―나의 방법, 나의 법전은 사실주의이다. 잘 들어주시오, 크게 넘쳐흐르는, 그리고 주저가 없는 사실주의인 것 입니다.―하고. 세잔느가 추구한 세계를 본질적으로 봤을 때 비사 실非寫實도 아니오, 반사실反寫實도 아니오 역시 철저한 사실주의인 것이다.

사실은 외면도 내면도 사실일 것이다. 단지 외면에서 본 인간과 내면에서 본 인간과의 차이가 있을 뿐이다. 그런데 사람들은 외면 적인 모습을 나타낸 것에 대해서는 아무런 의심도 품지 않고 곧장 이해하면서 내면적인 세계를 표현한 것에 대해서는 의심하고 그 것에의 접근을 준순逡巡하는 이유가 어디에 있을까. 필경 그것은 우 리 인간이 너무도 외면적인 세계에서 더 많이 살고 있다는 증거이 리라. '세잔느'는 하나의 물物-自然에 대했을 때 물物-自然을 그리는 게 아니라 그것을 그렇게 있게 한 '존재내용'을 추구하는 것이다.

여기서 그의 표현은 자연의 '외모'가 아니라 자연의 질서표현을 갖게 된다. 하나의 물物-自然이 세잔느 앞에 있어서는 그 본래의 형태(외모)는 '존재내용'에 접근하려는 작가적인 노력에 양보되고 만다."[21]

한묵은 사물의 근본으로 돌아가라는 세잔의 말을 '사실주의'로 이해하였는데 이때의 '사실'은 '본질'과 유사한 의미로 봐도 무방할 것이다. 나아가 그는 가시적可視的인 현상에서 벗어나 내부에서 용솟음치는 생명력을 표출하려는 시도가 현대미술의 원리이며 이 원리가 세잔에서 시작되어 입체주의로, 그리고 다시 추상주의로 넘어갔다고 설명하였다. 현대미술의 기원으로 세잔을 자리매김하는 자신의 생각을 한묵이 부산 피난 시절에 하인두와도 나누었으리라는 점은 당시 각별했던 두 작가의 관계를 생각하면 쉽사리 상상이 간다.

하인두는 자신의 작품도 세잔의 것처럼 근본적으로 새로운 세계의 창조이기를 바랐다. 허무와 퇴폐로 뒤덮인 자신의 생활이 철저하게 파괴된 후 새로운 생명이 부활하기를 바랐다. 그것은 전쟁 속에서 파괴되고 황폐해진 내면의 폐허 위에 세워질 영원불멸한 예술의 세계였다. 하인두는 이 항구적인 세계에 대한 갈망을 오로지 세잔의 회화만이 충족시켜줄 수 있다고 보고, 그 조형의 핵심을 '기념비성'monumentality으로 파악했다. 부산 시절에 하인두가 남긴 일기에는 이와 관련된 문장이 가득했다.

"끊임없이 변전變轉하는 인간의 기억으로부터 움직일 수 없는 Monumental을 memory하는 것, 그것이 바로 조형의 본질적 욕구이며 존재 이유이다.

유의미한 공간이나 무의미하게 산재하고 있는 공간, 자연, 물건. 그러나 인간의 기억에서 사라질…… Monumental! 기념비적인. 이 말이 좋다. 이 무의미한 공간 위에 의미 있는 구성체를 확립하라! 구조構造하라! 성립하라! 탑을 쌓아올리라! 뭉쳐 올리라!"[22]

하인두는 무의미하고 변덕스러운 현실 위에 기념비적인 구성체를 남기는 것이 조형의 본질이라고 파악했다. 이것이야말로 쉽사리 오염되고 파괴되는 피상적인 세상에 조소를 날리며 가장 본질적인 핵심인 생명의 공간으로 들어갈 수 있는 통로였다. 그 세계는 건축적이고 항구적인 질서 위에 세워진 세계이지만 그곳으로 통하는 길은 하인두가 보기에 직관적이며 감각적이었다. 더구나 세잔은 문학의 군더더기를 털어버리고 회화만의 순수한 조형세계를 알려주지 않았는가.

1954년 하인두는 그의 생애 처음으로 대한민국미술전람회, 곧 국전國展에 작품을 출품하여 입선을 하였다. 제목은 〈자화상〉도 2-01이었다. 자화상은 예술대학 재학 시절 하인두가 즐겨 그린 소재였고 당시 그의 일기에는 자화상 제작에 대한 고민이 자주 등장하였다. 이 중 국전 입선작인 〈자화상〉은 서울대학교 예술대학 재학 중 그리기 시작했던 듯한데, 세잔에게서 받은 영향을 구체적으로 보여준다.

이젤을 앞에 두고 팔레트를 든 채 정면을 뚫어지게 응시하는 〈자

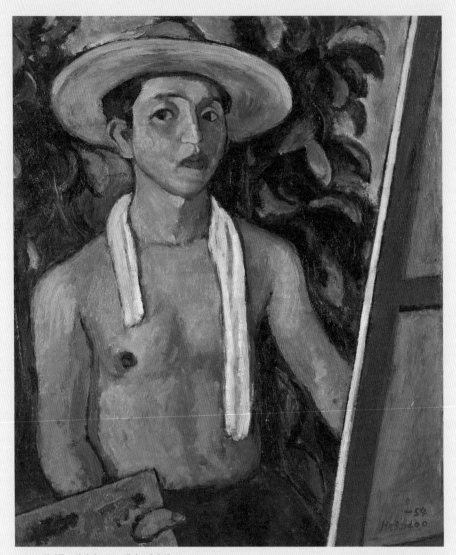

도 2-01 하인두, <자화상>, 1954, 캔버스에 유채, 73×61cm

하인두의 젊은 시절 모습

화상〉은 작가로서의 자의식에 가득 찬 청년의 심리를 섬세하게 표현하고 있다. 벌거벗은 상반신을 드러낸 채 밀짚모자를 쓰고 흰 수건을 아무렇게나 목에 두른, 농군과도 같은 투박한 모습은 언뜻 보기에 일반적인 화가의 인상과는 다르다. 그러나 자신의 정체성을 두고 갈등하는 내면을 드러내는 데에는 꽤 훌륭한 장치라고 할 수 있다.

〈자화상〉과 흡사한 세잔의 자화상이 있다. 스위스의 한 미술관에 소장되어 있는, 1890년 무렵 제작된 〈팔레트를 든 자화상〉이다. 하인두는 이 세잔의 자화상을 염두에 두고 자신의 자화상을 그렸는데 무엇보다도 화면 속 주인공의 남다른 불안과 고집스러운 기질을 드러내기 위해 무척 애를 썼다. 세잔의 불안 속에서 자신의 고통을 발견하고 두 사람을 일체화하기를 좋아했기 때문이다. 그는 자신의 넓은 이마가 세잔의 대머리처럼 보이도록 그리는 데에는 어느 정도 성공했지만 세잔의 무성한 수염은 결국 따라 그리지 못했다고 아쉬워하였다. 그러나 뾰족한 코의 모양이며 굳게 앙다문 입모양, 변덕스러운 턱선 등에서 세잔과 흡사한 분위기를 풍길 수 있어서 썩 만족스러웠다. 또 원통처럼 처리된 목과 팔, 육면체를 연상시키는 몸통을 두껍고 커다란 붓질로 군데군데 색면으로 처리한 데에서도 세잔의 영향을 드러내고자 했음을 엿볼 수 있다.

특히 〈자화상〉에서 하인두는 "세잔느의 색채에 대한 보다 더 냉정한 관찰과 과학적인 배색관계를 연구해 보겠다"는 다짐처럼 인체는 밝고 따뜻한 노란색으로 묘사한 반면, 배경은 차가운 느낌의 초록과 파랑으로 칠함으로써 색채를 이용하여 공간감을 표현했던 세잔의 원

근법을 시도하였다. 곧 밝은 노랑색은 앞으로 전진하는 느낌을, 차가운 초록과 파랑 계열은 뒤로 후퇴하는 느낌을 주므로 색의 배치를 통해서 원근감과 공간감을 시도한 것이다. 〈자화상〉을 제작하면서 하인두는 단순한 인체 표현과 역시 간결한 색채, 어딘가 팽팽한 긴장감을 자아내는 화면 구성 등으로 자신이 추구하던 기념비적인 인물화를 만들어내는 데 한발 다가설 수 있었다.

하인두는 세잔의 작품 〈카드놀이 하는 사람〉을 처음 본 날, 일기에 마치 '골법'骨法과도 같은 데생이라는 감탄의 말을 남겼다. 골법 혹은 '골기'骨氣란 번잡한 일체의 치장을 벗어던지고 근본이 되는 뼈대만을 묘사함을 가리킨다. 세잔의 〈카드놀이 하는 사람〉은 비슷한 시기에 그려진 〈팔레트를 든 자화상〉과 마찬가지로 주제가 되는 인물상에만 집중하는, 단순하고도 간결한 화면구성을 선택하였다. 그리고 폭이 넓은 붓으로 큼직하게 채색한 덕분에 더욱 간결해진 작품은 그야말로 기념비적인 느낌을 부여한다. 1950년대 전반 하인두가 모색했던 작품은 바로 이렇듯 골법과도 같이 강인했다.

하인두에게 세잔은 단지 젊은 시절 한때의 우상이 아니었다. 그의 영향은 오랫동안 절대적이었고 삶과 작품 모두에 걸쳐 세잔의 그늘이 짙게 드리워져 있었다. 하인두 스스로 "학교를 졸업하고 추상회화에 몰두하며 추상미술운동에 뛰어들기도 했으나 늘 마음 바닥엔 '세잔의 조형'에 이끌렸"노라 인정했다. 그렇듯 세잔에 대한 하인두의 추종은 매우 강하고 뚜렷했다. 이는 단지 작품 제작에만 국한되지 않았다. 평생 대부분을 고향 엑상 프로방스에 파묻혀 수도사처럼 회화의 본질

추구에만 매진했던 세잔처럼, 하인두가 "그림만을 생각하고 몰두하는 이상주의자, 순수 조형의 세계만을 동경하는 방랑자"로 기억되는 것은 세잔의 제자이기를 청했을 때부터 예정된 길이었는지도 모른다.

부산화단과 '청맥'동인 활동

1953년 말 대학을 졸업한 하인두는 서울과 부산을 오가다 본격적인 작가 생활을 부산에서 시작하였다. 고향 창녕도 가깝고 맏누이가 부산에서 여경으로 근무하고 있던 터라 굳이 피난 시절을 떠올리지 않더라도 그에게는 낯설지 않은 도시였다. 이곳에서 하인두는 생애 처음으로 그룹을 결성하고 동인으로서 활동하기 시작하였다. 1956년 그가 창단 멤버로 참여하였던 그룹의 이름은 '청맥'이었다.

청맥靑脈이란 말 그대로 푸른 맥이라는 뜻으로, 화단의 젊고 신선한 기운을 의미했다. 주요 멤버는 부산 서양화단의 개척자로 불리던 추연근秋淵槿, 1922~2013을 위시하여 하인두, 김영덕, 세 명의 푸릇푸릇한 화가들이었다. 부산화단의 선배이자 토벽의 멤버였던 김경은 청맥에 참가하지는 않았지만 열정적인 지지를 보태주었다. 그리고 미술평론가로 활동하기 시작한 이시우李時雨가 동참하였다.

청맥의 결성은 한국전쟁으로 부산에 내려와 있던 문화예술인들이 대규모로 서울로 환도함에 따라 부산 문화예술계가 황폐해질 것을 우려한 위기의식에서 촉발되었다. 부산 공간의 변화와 그 문화적 의미

를 연구하는 김용규는 "휴전과 정부 환도 후 대부분의 피난민들은 자기 고향으로 돌아가거나 부산 주변으로 퍼져나가고, 실제 부산은 문화적 부흥이 아니라 문화적 공동화空洞化 현상까지 경험하게 되었다"고 진단한 바 있다.[23] 또 환도로 술렁이던 1953년에 부산 거주 작가들을 중심으로 결성된 토벽이 1954년 5월 제3회전을 끝으로 해체됨으로써 토벽의 뒤를 이어 침체된 부산화단에 활력을 불어넣을 수 있는 젊은 세력이 절실했던 이유도 있었다. 하인두와 함께 청맥 동인 중 한 사람이었던 김영덕은 화가들과 함께 특히 부산 지역의 문인들에 의해서 청맥 결성이 주도되었다고 회고하였다. 향파 이주홍向破 李周洪, 1906~1987, 요산 김정한樂山 金廷漢, 1908~1996 등 부산 지역을 대표하는 소설가, 문인들은 가장 빠르게 이 '구멍'을 메울 방법으로 그룹 동인전이 효과적이라고 보고 음악계 인사들에게까지 도움을 요청하였던 사실을 구술한 바 있다.

당시 하인두는 아버지를 여읜 후 홀로 남은 어머니를 모시고 부산 동주여상에 이어 1955년부터는 경남여중에서 미술교사로 교편 생활을 하고 있었다. 하인두는 동주여상에 재직할 당시, 전공 시간 수가 모자라 작문선생까지 겸하였다고 한다. 이는 하인두의 문학적 소양을 드러내는 일화 가운데 하나라 할 수 있다. 어쨌든 1954년 서울대학교 예술대학을 졸업하고 고작 1년여밖에 지나지 않은 신예 화가였던 하인두가 부산 문화예술계의 높은 기대 속에 탄생한 청맥에 창립 멤버로 참여할 수 있었던 까닭은 장욱진, 김경 등 선배 화가들이 보여준 작가로서의 신뢰 덕분으로 짐작할 수 있다. 또 서울대학교 예술대학 선배

였던 추연근과도 허물없는 사이였는데, 하인두는 추연근의 후임으로 경남여중의 미술교사로 재직할 수 있었다. 1958년 하인두가 3여 년의 경남여중 교직 생활을 마무리한 뒤 부산과 서울을 오가며 지낼 때에도 부산에 오면 반드시 대청동의 '부산조형예술원'이라고 이름 붙인 추연근의 화실에 들렀다. 특히 청맥 전시회가 열릴 때쯤이 되면 아예 당시 이 '예술원'에서 숙식을 하며 출품할 작품들을 그리곤 하였다.[24] 그러나 무엇보다도 하인두를 청맥으로 이끈 이는 김경이었다. 부산 시절 김경과는 하루가 멀다 하고 서로 찾아볼 정도로 가깝게 지냈다. 장욱진과 김경을 연결고리로 하여 추연근, 김영덕, 하인두는 금세 친해졌고 또 부산 '미술교사협의회'를 통해서도 자연스럽게 교류하며 그룹의 결성과 성격에 대해 의견을 나누었다.

청맥은 무엇보다도 '구상적 표현주의' 양식으로 전후시대를 '증언'하려는 목적을 가졌다. 선배 그룹 토벽이 추구했던 현실주의의 맥을 잇겠다는 의지를 분명히 한 것이다. 동시에 세 명의 동인 추연근과 하인두, 김영덕은 토벽의 김경이 보여주었던 부산의 토박이 정서와는 다른, 시대의 리얼리티를 구현하겠다는 이념을 부각시키고자 했다.[25] 이러한 정체성의 표방은 당시 서울을 활동 기반으로 하는 중앙의 화단이 한국전쟁 이후 "한국미술이 당면한 문제는 첫째 합리화, 둘째 현대화, 셋째 세계화"라며 한국미술의 국제화를 중시하던 풍조와는 완전히 궤를 달리했다.[26]

청맥의 창립전은 1956년 3월 부산 광복동 미화당 백화점 별관에

서 열렸다. 김영덕에 따르면 이 전시의 취지가 부산 문화예술계의 구
멍을 막는 것이니 만큼 당시 부산 문단의 성원은 대단했다고 한다. 단
순한 일개 미술전시회가 아니라 부산 문화예술 중흥의 신호탄으로서
의 의의를 지녔던 것이다.

청맥 창립전을 대대적으로 보도했던『부산일보』기사에 따르면
창립전에 출품된 작품들은 김영덕의 〈소년 A〉·〈자화상〉·〈황토〉, 추
연근의 〈해안선〉 등과 하인두의 〈포옹〉·〈해변가옥〉 등이었다. 이 작
품들은 대부분 망실되었고 몇 장의 전시장 사진과 김영덕이 출품했던
〈소년 A〉도 2-02가 현재 〈전장의 아이들〉이란 제목으로 바뀌어 국립현
대미술관에 소장되어 있을 뿐이다. 추연근의 작품 중에는 반추상적인
풍경화 외에 비쩍 마른 소와 말을 그린 것도 있었는데도 2-03 현실에 대
한 상징으로 삼으려 했던 까닭인지 작품들의 색조가 전반적으로 어두
웠다고 김영덕은 회고하였다. 추연근은 "툰드라의 땅바닥에 엉겨붙은
지의류地衣類보다도 강건한 의욕으로 캔버스 위에다 새싹이 돋아나게
하는 수많은 고랑을 파놓으려고 했다. 그리고 무지와 타성의 학대 속
에서 자라나는 싹은 모진 바람으로 하여도 꺾을 수 없는 생존력을 생
리로 하기에 19세기 조調의 화풍을 작품 경향으로 하는 현화단의 대세
속에서도"청맥이 살아남기를 원했다.[27]

청맥 창립전을 보도한 당시 신문에는 하인두의 작품 사진이 게재
되어 있다.도 2-04 사각형의 밀폐된 틀 안에 갇힌 세 명의 인물들이 팔과
다리를 비틀며 고통스러워하는 형상을 그려 넣은 작품이었다. 하인두
가 이 무렵 자신의 일기에서 "비 오는 화실에는 내 〈해변군상〉이 비통

한 몸부림을 하고 있다"고 기록한 작품은 아마도 기사에서 언급한 〈해
변가옥〉으로 보인다.

"그늘 진 내 마음 속 깊은 곳. 회색 조의 풍경에는 몸부림치고 벗
어나려는 군상들이 있었다. 비뚤어지고 꼭 입을 다문 그 군상들의
표정은 시시각각으로 다가오는 죽음 앞에서 과감히 벗어나려는
용사같이 오늘도 내 머리 속은 그대들의 가련한 표정들이 어른거
린다. 숨 막히게 채찍질하는 것. 가슴이 미어지게 불타는 동경. 나
는 끝에 어디로 흘러갈 것인가. 나는 그 군상들의 야성적인 고함소
리와 몸부림 속에 끼어 어딘지 모르게 오늘도 벅찬 사랑을 가슴에
안고 지향 없이 살아가야만 한다."**28**

국전 입선작인 1954년작 〈자화상〉의 논리적이고 정리된 화면과
달리 이 작품은 짙은 페이소스를 담고 있다. 일기에 등장하는 '죽음',
'용사' 등과 같은 단어로 미루어 하인두는 아물지 않은 전쟁의 상흔으
로 고통 받는 인물군상을 표현한 듯하며 이것이 곧 그가 포착한 '시대
의 리얼리티'였으리라.

〈해변가옥〉에서 알 수 있듯이 하인두는 1956년 청맥 창립전 당시
그룹의 결성 모토인 '시대의 증언'과 '구상적 표현주의'에 동조하고
있었다. 그러나 한편으로 창립전에 함께 출품한 두 작품, 즉 하인두의
〈해변가옥〉과 김영덕이 출품한 〈소년 A〉 사이에는 이미 미묘한 균열
이 존재했다. 〈소년 A〉는 출품 당시부터 청맥이 지향하는 바인 시대의

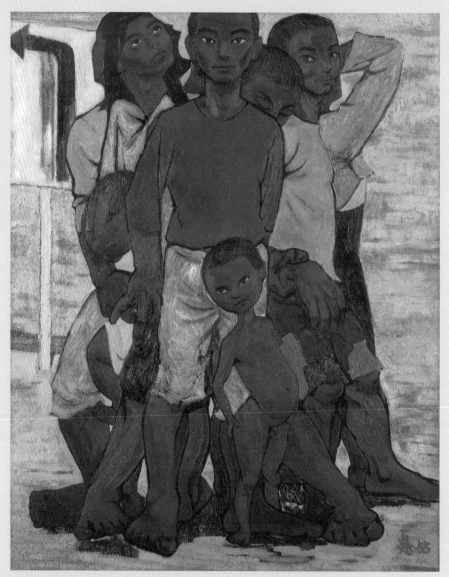

도 2-02 김영덕, <소년 A>(또는 <전장의 아이들>), 1955, 캔버스에 유채, 90.9×72.7㎝, 국립현대미술관 소장

도 2-03 1956년 3월 30일자 『국제신보』에 실린 추연근의 청맥 창립전 출품작

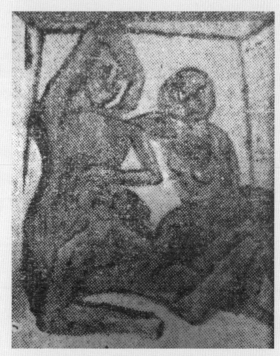

도 2-04 1956년 4월 1일자 『국제신보』에 실린 하인두의 청맥 창립전 출품작

리얼리티를 충실하게 반영한 그림으로, 창립전의 '수확'으로 평가 받았다. "안정된 구도에서 오는 볼륨의 침착성, 정신력" 등과 "표현기교에만 국한되지 않는 힘찬 에스프리"가 높은 평가를 받은 것이다.[29] 〈소년 A〉에서 보이는, 섣부른 비탄이나 감상感傷의 제거, 대상에 대한 침착하고 냉정한 응시, 그리하여 전후戰後의 척박한 현실에서도 싹 트는 강인한 힘의 포착 등은 하인두의 〈해변가옥〉을 비롯한 다른 작품들에서 나타나는 연민, 동정, 슬픔의 정감과는 사뭇 달랐다. 이렇듯 서로 다른 성향은 같은 시기에 이루어진 두 사람의 인터뷰에서도 잘 드러난다. 김영덕은 미술대학을 나오지도 않은 자신이 전문 미술과정을 밟은 다른 동인들에 비해서 높은 평가를 받은 것 때문에 객쩍은 갈등이 불거졌고 이런 이유 등이 더해져 자신이 제2회전을 마지막으로 청맥을 떠났다고 회고했다.

1957년 제3회 청맥전을 앞두고 작품 제작에 한창인 작가들의 아틀리에를 취재한 『부산일보』의 「아뜨리에를 찾아서」라는 기사에서 김영덕은 "피카소를 가깝게 여기지만 작품으로서는 '오모테모앙(Homme Témoin, 목격자) 클럽 중에서도 베루날 로루쥬(베르나르 로르주, Bernard Lorjou, 1908-1986)의 작품과 이태리에서 움직이고 있는 젊은 작가군과 멕시코의 작가를 친근하게 생각한다"고 밝혔다.[30] 또 김경 역시 같은 인터뷰에서 "전후 이태리 작가군의 그림에 공명을 가진다"고 하였다. 김영덕을 비롯하여 청맥을 지지하던 화가와 문인들은 프랑스의 전후 리얼리즘 운동과 멕시코의 미술운동에서 영감을 얻고 있었다. 이에 대해 역

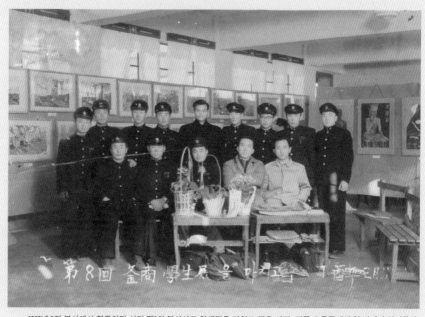

1957년 3월 부산에서 활동하던 시기 제8회 부산상고 학생전을 마치고 찍은 사진. 앞쪽 오른쪽에서 첫 번째가 하인두다.

시 같은 인터뷰에서 하인두는 "피카소를 친근히 여기나 인간적인 의식에서는 이태리의 모지라니(모딜리아니를 가리킴)에 공명을 느낀다"고 하여 독자적인 생각을 드러낸다. 〈해변가옥〉에 담겨 있는 고통은 분명히 모딜리아니의 고독한 슬픔에 더 가까이 있었다.

하인두에게 시대의 리얼리티는 사회적 리얼리티라기보다 주관적인, 작가 개인의 '자아'의 문제였다. 하인두로서는 사물의 질서와 본질의 표현은 작가의 개성과 자아의 연장선상에 있었기 때문이다.

"Real의 뜻은 자아확대에 따라서 심오하고 함축이 있어짐을 오늘 다시 깨닫다. Reality는 탐구하는 것이 아니라 발견한다"라고 말한 피카소의 말을 수긍하고도 남음이 있다. 회화의 근간은 Reality이다. Reality를 Expression함에는 개성의 끊임없는 모색과 사색과 직관이 긴요하리라. Reality! 그것은 나의 회색시대를 속 깊이 대변하여 주리라."[31]

하인두에게 전쟁의 처절함, 비운, 고뇌는 전쟁이 끝났음에도 여전히 너무나 생생했다. 피난 시절 그가 겪었던 정신적 고통, 그리고 구원에 대한 동경은 여전하였다. 남아 있는 1955년, 1956년 무렵의 일기에는 고독, 우수, 자학, 허무, 파멸, 죽음 등 내면의 우울과 고통에 대한 자학적인 표현이 상당한 빈도로 등장한다. 앞서 이야기한 김경과의 막역한 교유도 예술적 공감과 함께 서로의 비루한 삶에 대한 동병상련에서 시작되었던 것인지도 모른다.

"나는 경남여중에 직장을 정하고 화가 초년생의 출발을 다짐하고 있었으나 늘 마음속엔 암울한 비애의 바람이 펄럭이고 있었다. 갓 스무 살에 전쟁의 매운 연기 속을 헤치고 이리저리 전란의 상흔만 깊숙이 지닌 채 아직 아물지 않는 악몽의 늪에 흐느적거리고 있었기 때문이 아니었을까. 이럴 때 나는 매일같이 김경 씨를 찾았고 그도 자주 수정동의 메마른 골짜기 (학교에 마련된) 내 미술실로 들려주곤 하였다."[32]

김경 역시 그의 화실—이기보다는 부산공업고등학교의 빈 교실—을 찾아온 기자가 "여태까지 만나본 화가들 중에서 가장 살풍경한 풍경"이라며 "생전의 고호가 이렇지 않았을까"고 묘사할 정도로 예술에 대한 열광 외에는 아무 것도 없던 작가였던 터였다.[33]

부산에서의 하인두는 직장을 다니며 어머니를 모시고 사는 등 얼핏 생활이 안정되어가는 듯했지만, 여전히 징집 기피자로서의 불안이 그의 일상을 옥죄고 있었다.[34] 섬세하고 예민한 감수성 아래 언제 터질지 모르는 광폭하고 불안한 기류가 흐르는 상태였다. 아침에 눈을 뜨면 "기피자들의 숨은 장소가 정다운 곳처럼 떠오르고 그 속에 들어박힌 청년들의 기운 없는 얼굴이 먼저 생각나는" 생활이 되풀이되었다. 징집에 대한 공포가 언제나 그를 숨 막히게 했고 점차 일상생활 자체를 어렵게 만들었다. 하인두의 청년 시절은 휴전이 되었다고 해도 계속해서 죽음의 공포가 만연하던 시대였다. 많은 동년배 젊은이들을 평생 동안 '군대 기피자'로서 숨죽이게 만들며 비록 살아남은 자라고 해

도 지워지지 않는 흉터가 새겨진, 그런 시대였다. 하인두는 부산의 해변을 걷다가도 5월의 신록을 바라보다가도, "신분의 자유만 누릴 수 있다면 얼마든지 자연의 아름다움을 즐길 수 있으련만, 나의 삶은 자학으로 망가져 가고" 있음을 고백할 수밖에 없었다.

"우열愚劣한 자멸행위가 매일같이 계속되고 있다. 발산도 없고 아무것도 없어도 상관없겠다. 다만 평온한 고독 속에 불타는 마음의 파동을 꾹 견디고 사는 것만 같지 못하다. 오래 계속되는 회색의 저기압의 탓인지도 모르겠다. 사이비춘似而非春이라고 하더니 봄 같으면서도 봄 아닌 춥고 싸늘한 날씨다. 버들가지만이 부드럽게 늘어져 있고 샛노란 움을 터 뻗어대고 있다. 밤에는 기어코 과음하고 말았다. 이러한 만성적인 생활이 나로 하여금 어떤 구렁텅이 속으로 빠트리고 말런지 모른다. … 깊은 우수가 속 깊은 곳에서 터져 오른다. 파멸이다. 파멸 직전이다. 자학의 벌을 받아야지. 자학의 벌을 달게 받아야지. 언제나 변하지 않는 이러한 허무적인 심회는 나를 어떤 자멸의 구멍으로 빠트리고 말 것이다."[35]

"움직이지 않는 것은 없다. 모두가 움직거려 가는 것이고 허물어져 간다. 그리고는 없어지는 것이다. 가옥이며 수목이며 전신주며 저 파란 하늘까지 어느 때는 나에게서 없어져 가는 것이다. 파멸해 가는 것이다. 파멸 직전에 놓인 내 육체. 산산이 조각으로 바스러지는 내 뼈. 그리고 머리카락 하나까지. 이 바람과 물과 흙 속

에 쓸려 가는 것이라."[36]

하인두가 이러한 내면의 우울과 고통을 대하는 방식은 크게 두 가지로 드러난다. 하나는 서울의 명동에 이어 부산의 광복동과 남포동에서도 활발하게 이어간 시인들과의 교류였다. 시화전 관계로 자주 만난 초현실주의 시인 조향趙鄕 등 부산 모더니스트 시인들은 물론이고 최계락, 장호, 임하수, 장세호, 구자운, 박재호 등의 시인과도 관계를 넓혀나가며 황량한 정신의 속살을 위로했다. 아마도 이들 문인이 없었더라면 긴히 마음을 털어놓을 친구 하나 사귀지 못했을 것이고, 심한 내향적 성향은 자폐증으로 나아가 미쳐버렸을지도 모를 시간이었다.

다른 하나는 그림이었다. 하인두에게 그림은 그가 직면한 삶의 현실과 그 속에서 느끼고 깨닫는 일련의 모든 것을 상징적으로 표현한 산물이었다. 그리고 하인두 자신의 표현에 따르면 "피카소의 청색시대처럼 침울하고 어두웠다"던 당시의 작품 경향은 당시 하인두가 서 있었던 내면의 풍경을 반영한 결과일 것이다.

부산에서 청맥 동인으로 활동할 무렵 하인두는 자신의 작품 세계를, 피카소의 '청색시대'를 연상케하는 '회색시대'라는 용어로 규정하였다. 전후에도 여전히 불안정하고 남루한 자신의 내면과 삶을 세잔에 이어 피카소의 조형 양식으로 재현하고자 시도했다. 앞의 청맥 관련 인터뷰에서 모딜리아니와 함께 피카소를 언급한 것도 이와 같은 시도 속에서 나왔을 것으로 짐작한다.

1950년대 초부터 세잔과 함께 피카소에 대한 언급이 등장하였

던 것에 비해 작품에서 피카소의 영향이 구체적으로 나타나는 데에는 좀 더 시간이 걸렸다. 청맥 창립전에 출품한 〈해변가옥〉은 물론이고 1957년 3월에 개최된 제2회전에 출품한 작품 〈십자가〉^{도 2-05} 역시 피카소 하면 연상되는 형태의 기하학적 해체와는 거리가 멀다. 단지 앙상한 육체가 직각으로 꺾어진 채 십자가에 매달린 형상에서 피카소의 입체주의 이전 시대, 곧 청색시대의 특징인 궁핍한 삶의 고통과 암울한 분위기를 느낄 수 있다는 점이 변화의 시작이라고 할까. 피카소 작품 속의 딱딱하게 각이 진 형태와 짙푸른 청색으로 소외된 인간군상들은 자신과 그 주변 풍경과 흡사하게 비춰졌을 것이다. 현재 남아 있는 이미지가 신문에 게재된 흑백이 전부여서 그 색채는 알 수 없으나 아마도 피카소와는 달리 회색빛 색채들로 그려졌으리라. 또한 앞의 〈해변군상〉과 마찬가지로 〈십자가〉에서도 세 명의 등장인물들이 보이지 않는 사각형의 틀 안에 가두어진 듯 배치되어 있다. 이렇듯 상자에 갇힌 듯한 구성이 하인두가 청맥에 참여한 마지막 전시회인 제3회전에서 선보인 〈사색〉³⁷ 에서도 여전하여, 하인두가 폐쇄된 내면을 상징하는 데 즐겨 사용했음을 알 수 있다.

　1957년 11월에 열린 청맥의 제3회전은 하인두가 선택의 기로에서 있던 시기에 개최되었다. 이미 하인두는 재직 중이던 경남여중을 그만두고 서울로 올라갈 생각을 하고 있었다. 부산화단과는 전혀 다른 분위기—앞에서도 이야기했듯이 한국미술의 국제화와 현대화를 지상과제로 삼는 경향— 속에서 기성 화단에 대한 '저항'과 '부정', '혁신', '전위' 등의 생경한 단어들이 난무하는 가운데 하인두는 한국현대

미술사의 한 획을 긋는 새로운 미술운동이 태동하는 광경을 눈앞에서 지켜보고 있었다. 이 새로운 미술은 그가 이때까지 간직해온 세잔과 피카소의 이론과 원칙을 폐기할 것을 요구하였다. 어느 길을 걸어갈지 그는 선택해야만 했다.

청맥의 제3회전에 하인두가 전시한 작품은 〈행렬〉도 2-06과 〈사색〉도 2-07, 〈군선〉, 〈창〉, 〈모자상〉도 2-08 등이었다. 이 가운데 이미지를 확인할 수 있는 〈사색〉과 〈행렬〉은 불과 반년 전에 출품한 〈십자가〉와는 사뭇 다른 화면을 보여준다. 예의 상자와도 같은 네모난 틀에 갇힌 듯한 남자를 그린 〈사색〉은 피카소의 입체주의와는 다르지만 남자의 형상을 기하학적인 조각들로 분할하고 조각들의 내부는 순도 높은 원색들로 메워져 있다. 웅크린 남자의 자세에서 여전히 울적함을 강조하고는 있지만 강렬한 원색의 색면 분할이 주는 분위기는 어느덧 새로운 조형 실험에 대한 호기심, 자신감으로 기울어져 있다. 일반적인 입체주의 작품에서 보기 힘든 강렬한 색감은 하인두만의 독자적인 입체주의적 특성이라고 할 수 있다.

〈행렬〉은 하인두뿐 아니라 한국현대미술에서는 보기 드물게 미래주의 양식을 보여주는 작품이다. 〈행렬〉에서 행진하는 사람들의 몸은 마름모꼴이나 예각의 삼각형으로 해체되고 부메랑 모양의 다리들이 나란히 배열되어, 대오를 맞춰 행진할 때 생겨나는 운동감이 강조되고 있다. 〈사색〉에서 시도한 기하학적 측면을 역동적으로 표현함으로써 하인두는 어느덧 미래주의 양식의 실험으로 나아가고 있었다. 이렇듯 갑작스러운 시도는 어떻게 일어났을까. 어찌된 영문으로 하인두

는 지금까지의 음울한 분위기에서 불현듯 벗어나 이렇게 역동적인 구성을 시도하기에 이르렀을까.

확인할 수는 없지만 당시 서울의 젊은 작가들 사이에서 퍼져나갔던 저항의 분위기가 하인두에게 새로운 자극을 준 것은 아닐까? 창설된 지 불과 10년도 안 된 국전이 이러한 저항의 주된 대상이었다. 대통령상, 국무총리상 등의 이름에서 알 수 있듯이 국전에서의 입상은 화단의 '장원급제'요 성공의 지름길이었다. 때문에 국전이 열릴 때마다 편파적인 심사와 인맥, 학맥으로 얽힌 운영에 대한 젊은 작가들의 비판이 점차 세차게 퍼져나갔다. 하인두는 이렇듯 기성 미술계에 대한 부정, 구태의연한 국전 아카데미의 전복에 동조하며 20세기 모더니즘에서도 가장 과격한 성격을 보였던 미래주의를 직접 시도해보았던 것은 아니었을까.

어찌되었든 청맥의 제3회전에 출품된 하인두의 작품들―위에서 언급한 〈행렬〉이나 〈사색〉 외에 〈창〉, 〈모자상〉을 포함해서―은 부산의 평론가들에게 '큐비즘의 지적인 화인畵因과 내면적인 이미지가 조화된 작품들'이라는 평을 받았다.[38] 하인두는 오랫동안 파고들었던 세잔―피카소로 이어지는 입체주의를 자신의 언어로 발전시키기 시작했다.

그러나 입체주의의 견고하고 논리적인 양식은 언제부터인가 하인두에게 그 매력을 상실해가고 있었다. 그의 모든 신경은 이미 서울에서 싹트기 시작한 새로운 국제적인 미술 양식, 곧 앵포르멜로 향하고 있었다. 청맥의 제3회전이 열린 1957년 말에는 하인두가 서울의

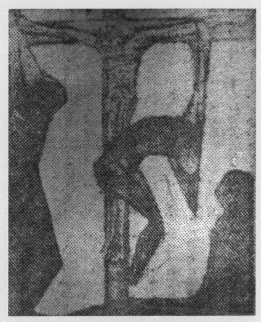

도 2-05 1957년 3월 26일자 『부산신보』에 실린 하인두의 <십자가>

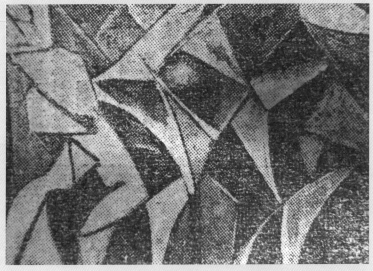

도 2-06 1957년 11월 25일자 『국제신보』에 실린 하인두의 <행렬>

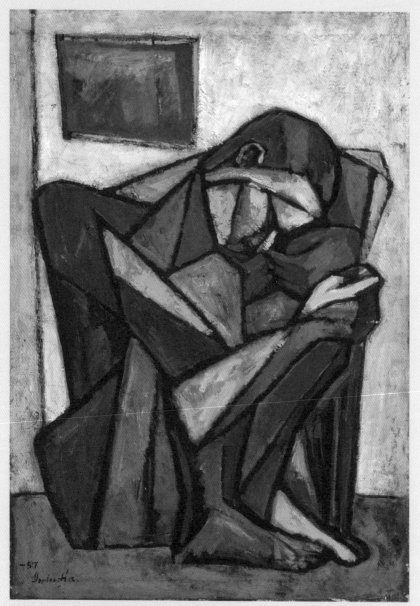

도 2-07 하인두, <사색>, 1957, 캔버스에 유채, 87.5×61cm, 국립현대미술관 소장

도 2-08 1958년 5월 25일자『한국일보』에 실린 하인두의 <모자상>

동년배 젊은 서양화가들과 결성한 '현대미술가협회'도 제2회전을 준비 중이었다. 하인두는 "청맥전만은 계속하겠다"는 자신과의 약속 탓인지, 혹은 입체주의에 대한 탐구열 때문인지는 확실하지 않지만 두 상반된 전시회 중에서 일단 부산의 청맥을 선택하였다. 서울의 전시회에 불참하고 대신 청맥전에 참여한 것이다. 그러나 청맥에 대한 그의 애착에도 불구하고 청맥은 창립 당시의 긴장감을 잃어가고 있었다.

창립 당시부터 청맥에 참여했던 이시우는 "동인전의 발언이라면 뚜렷한 성격을 지닌 조형상의 특정한 주장을 작품으로 내세워야 할텐데, 여기 청맥은 동인이란 통일된 주장이 보이지 않는다. 다만 위구危懼에서 전진적인 동세만으로 뿔뿔이 고독으로 돌아섰다"고 할 정도였다. 곧 비판적 리얼리즘을 기반으로 추구하던 시대의 증언이란 면모가 어느덧 퇴색하고 새로운 동인들을 받아들이면서 구태의연한 수묵화와 인상주의적인 풍경화가 함께 전시되기 시작한 것이다. 청맥이 지향하는 바를 가장 잘 구현하는 작가로 평가 받던 김영덕이 청맥의 제3회전에 출품하지 않고 청맥을 탈퇴한 것은 이러한 변화를 보여주는 상징적인 사건일 터였다. 청맥전은 "이미 동인전이라고 말하기 무색할 정도로 각자의 개성으로 가득찬 독자의 길"을 가고 있다며 "푸른 생명이 없는 레지스탕스의 골짜기에 아무리 외쳐봐라. 메아리는 가고 허구虛構의 노란 구름만 비웃고 있을 게다"라는 자조 어린 예언이 전시장에 맴돌고 있었다.

결국 부산화단의 신진 그룹이었던 청맥은 1959년을 마지막으로 종지부를 찍었다. 하인두는 청맥의 제3회전을 마지막으로 더 이상 출

품하지 않았다. 김영덕과 김경 등도 떠나고 다른 동인들도 뿔뿔이 흩어졌다. 그리고 하인두는 1958년 뜨거운 추상회화, 앵포르멜 미술운동의 열풍과 함께 본격적인 안국동 시대의 문을 열었다.

1958년, 새해가 시작되자마자 하인두는 조만간 서울로 올라갈 결심을 하였다. 부산에서 직장 생활을 하는 와중에도 불쑥 서울로 달려가고, 방학 때가 되면 올라가서 학기가 시작되어도 부산에 내려오지 않고 죽치고 앉아 있을 때가 많았다. 그는 명동이 그리웠다. 허름한 대폿집에서 젊은 동료 문인들과 미술가들이 내지르던 설익은 예술론들, 목로판을 내리치던 막걸리잔 소리, 술꾼들의 노랫소리가 사무치게 간절했다. 무엇보다도 아직 복구의 손이 덜 미쳐 부서진 잔해가 남아 있을망정 명동은 그에게 그리니치 빌리지였다. 그곳은 나라 안에서 가장 젊은 문화예술이 꿈틀거리고, 나라 밖의 미술 소식을 가장 빠르게 접할 수 있는 장소였다.

휴전이 되자마자 스승 남관이 40대 중반의 나이에 프랑스 유학을 감행한 것은 그에게 신선한 충격이었다. 프랑스로 떠나기 전인 1954년 9월 미도파백화점 화랑에서 개최한 《남관도불전》南寬渡佛展에는 과감하게 추상을 시도한 작품들이 과반수였다. 남관에 비하면 하인두 자신의 청춘이 오히려 회색빛이었다. 잇달아 김흥수, 이응노도 도

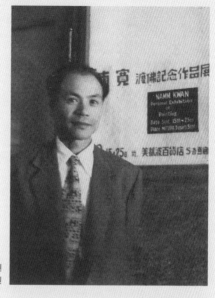

1954년 미도파백화점 5층 화랑에서 열린
《남관 도불전》에서 찍은 남관의 사진

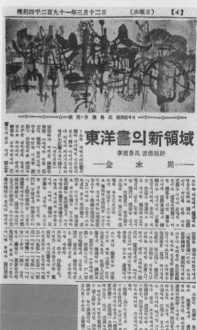

1958년 3월 12일자 『조선일보』에 실린 김영주의
「동양화의 신영역-이응노 도불전평」

불전을 열고 속속 프랑스로 떠난다는 소식이 화가들을 들쑤셨다. 동경과 흥분, 좌절이 엇갈리며 부유하는 서울의 분위기는 하인두로 하여금 자신이 부산에 처박혀 점차 뒤처지고 있다는 초조감을 느끼게 하기에 충분했다. 결국 그는 1958년 초 경남여중에 사표를 내고 서울로 올라왔다. 아무런 계획도 없이 막연하게 올라왔지만 다행히도 곧 경기공업고등학교에서 학생들을 가르칠 수 있었다. 그런 뒤 얼마 후에는 서울대학교 친구였던 한국화가 안상철 덕분에 덕성여자중학교에서 미술교사로 재직할 수 있게 되었다. 그는 곧바로 안국동 도라지 다방을 은 거지로 삼은 화가들과 밤낮으로 어울려 다녔다.

나라 전체를 통틀어 미술인구 150명, 화가는 100명이 채 못 되던 시절이었다. 대부분의 화가들은 어느 집단에든 속하면서 불모지나 다름없는 환경 속에서 그나마 외로움을 달래며 서로를 격려하던 때였다. 집단마다 보이지 않는 판도가 있었다. 서울화방, 은성집, 예원화방, 할매집 등 명동 일대의 화방과 술집마다 각 터줏대감들이 있어 그를 중심으로 그룹 멤버들이 모이는 아지트 역할을 하고 있었다. 하인두가 들락거리던 도라지 다방은 안국동 로터리 근처에 있던 박서보 화실(원래는 이봉상 화실이었지만 사실상 박서보가 주로 사용하고 있었다)과 가까웠다. 화실 앞 큰길가 2층 건물에 있던 이 다방에 1958년경부터 1964년 무렵까지 한국 현대미술의 변혁을 꿈꾸던 작가들이 모여들었고 하인두는 이 시절을 '안국동 시대'라고 일컬었다.

"우리들 안국동 시대는 서로 맞서고 부딪히는 열기 속에서도

'새로운 미의 선도자'라는 자부심으로 제작에 온 정열을 몰아넣고
앞으로, 또 앞으로 아방가르디즘의 기치를 펄럭이며 나아갔다."

　　도라지 다방을 드나들던 작가들로는 하인두와 박서보 외에 김서
봉, 안상철, 김창렬 등을 꼽을 수 있다. 특히 서울대 동창이었던 김서봉
과 안상철은 덕성여중고에서 나란히 재직하고 있던 절친한 사이였다.
안상철은 덕성여고 내에 온고당溫古堂이라고 자호自號한 한옥에서 살고
있었는데 이곳 역시 도라지 다방 멤버들의 합숙소 역할을 했다. 통금
이 되면 월담을 해서 방에 뛰어들어온 이들이 부지기수였다. 영화평론
가이자 당시 『한국일보』 기자였던 이명원이나 시인 고은도 온고당 신
세를 자주 지는 객客 중 하나였다. 이외에도 문우식·나병재·김청관·
김충선·김영환·정건모·장성순·이철 등과, 후배 작가들이었던 윤명
로·김종학·이만익·손찬성 등도 자주 얼굴을 내밀었다.

　　1950년대가 중반을 넘어갈 무렵 한국미술계의 가장 큰 화두는
'반국전'反國展이었다. 기성작가들과 새로운 작가 지망생들이 작품을
발표할 수 있는 유일한 공간이자, 미술계 권력 구조의 최정상을 차지
하였던 국전은, 때문에 미술계 갈등의 중심이기도 했다. '서울대파'와
'홍대파', 혹은 '대한미협파'와 '한국미협파'로 끊임없이 분화되며 국
전 심사원 구성과 입상자를 둘러싸고 매해 파열음이 터져 나왔다. 또
1950년대 내내 국전에서 입상하는 작품들이 사실적인 묘사를 중시
한, 온화한 분위기의 인물화나 풍경화가 대부분이었던 점도 젊은 작가

들을 좌절시키는 원인 중 하나였다. 하루빨리 국제미술의 흐름에 동참하기를 바라는 작가들에게 한국미술은 바로 이웃 일본에서 들끓는 전위예술이나 프랑스로 유학 간 작가들이 전해주는 유럽미술계의 동향과는 너무나도 동떨어져 있었다. 시간이 지날수록 작가들의 초조감은 점점 쌓여갔고 굳어버린 한국미술의 아카데미즘을 신랄하게 비판하며 하루빨리 현대적, 세계적인 미술에 참여해야 한다는 목소리가 비등했다.

1957년은 전쟁 이후 그룹 활동이 가장 왕성한 해였다. 일제강점기 일본에서 유학한 한묵 · 박고석 · 이규상 · 유영국 · 황염수 등이 결성한 모던아트협회, 화가―건축가―디자이너들이 망라된 신조형파, 창작미술가협회, 한국화가들의 단체인 백양회 등 다양한 미술그룹들이 한꺼번에 결성되었고 이들의 활력이 화단 전체로 퍼져나간 해였다. 하인두가 참여했던 '현대미술가협회'(약칭 현대미협) 역시 1957년에 창립되었는데 이제 막 화단에 발을 들여놓기 시작한 청년 작가들이 출신 학교와 상관없이 결집했다는 점이 특징이었다. 이들은 젊고 진취적인 자신들의 욕구를 만족시킬 활력도 자극도 턱없이 모자라는 국전에 절망하고, 반국전을 표방하며 과격한 전위의 기수 노릇을 자처하기 시작했다.

현대미협의 제1회전은 1957년 5월 미국공보원 건물에서 열렸다. 창립회원은 대부분 안국동 도라지 다방에서 어울리던 문우식, 김영환, 김충선, 이철, 김창렬, 하인두, 김서봉, 장성순, 김종휘, 조동훈, 조용민, 김청관, 나병재 등이었다. 이들은 "작화作畵 정신은 과거와 오

늘이 어떻게 변혁되고 달라져야 하는가"라고 물음을 던지면서 "문화
의 발전을 저지하는 뭇 봉건적 요소에 대한 안티테제"에 대한 배격을
자신들의 창립 선언문에 담았다. 현대미협의 대표적인 논객 중 한 명
이었던 김창렬은 국전의 아카데미즘이란 미적 진보美的 進步라는 측면
에서 석기 시대의 예술과 별다른 차이를 보이지 않는다는 날선 언사
를 쏟아냈다.[01] 단순하게 '필선을 이용한 묘사'라는 측면에서만 본다
면 원시 동굴벽화의 선線이 피카소의 선보다 못하지 않다는 것이었다.
'손의 숙련'만을 강조하는 기능인으로서의 화가는 더 이상 미술의 발
전을 책임질 수 없음이 세계미술계의 상식이 된 지도 오래였다. 결국
예술에서 중요한 것은 바로 작가의 미의식이라는 것이 이들의 결론이
었다. "형식이나 기교가 아니라 미의식이야말로 예술의 본질이며 곧
아방가르드의 예술적 이념"인 것이다. 기성세대 작가들—특히 국전
파 작가들—을 기능공으로 몰아붙이며 이들과의 단절, 저항을 선언
하는 이들 하인두와 김창렬 등은, 언어와 논리의 과격함 등을 기준으
로 한다면 그야말로 당시 한국미술계의 최전방에 위치한 '아방가르드
들'이었다. 기억 속에 남아 있는 환도 직후의 을씨년스러운 명동 풍경,
그들에게 무無에서부터 새로 시작하기를 요구하던 전쟁 잔해들은 이
들의 전위의식을 뒷받침하는 물적物的 증거들이었다.

　　이들 젊은 현대미협 작가들에게는 먼저 자신들 앞에 놓여 있는
'현대'를 규정해줄 논리와 개념이 필요했다. 이들은 이 현대를 구현할
수 있는 미의식이란 어떤 성격을 지니는가라는 질문을 자신들의 출발
점으로 삼았다. 이들에게 현대란 한국전쟁이 보여준 참혹한 세계였다.

전쟁 이후에도 여전히 비합리적이고 반인간적인 온갖 행위들이 자행되는 세상이었다. 이 극한 상황을 납득시켜줄 수 있는 철학의 역할을 수행한 것이 전쟁 이후 한국에서 확산된 서구의 실존주의였다.

제2차 세계대전 이후 유럽에서 유행한 실존주의는 인류의 진보라는 일체의 낙관론이 붕괴된 시점에서 개개인의 실존 문제를 기존의 종교나 관념이 아닌, 오로지 자신의 주체적인 결단을 통해서 해결해야 한다고 주장하는 철학이었다. 1950년대 한국의 문화예술인들은 서구의 실존주의를 '전후'戰後라는 공통된 경험—각각 세계대전과 한국전쟁이라는 전쟁과 죽음의 체험, 공동체와 기존 가치관의 파괴, 허무의 확산 등—을 바탕으로 빠르게 흡수하였다. 특히 하인두는 이어령1934-과 이철범1931-2008에 매료되어 그들의 글과 강연을 찾아다니며 보고 들었고 이들을 통해 실존주의를 습득하였다. 그는 이철범의「현실과 부조리의 철학」이나 이어령의「우상의 파괴」등 1950년대 청년들에게 일대 센세이션을 일으켰던 글에 함께 열광하였다. 명동공원에서 열린 이어령, 이철범의 문학 강연은 그 명쾌한 논리와 번득이는 지성의 사자후로 폐부를 찌르는 듯한 감동을 하인두에게 안겨주었다. 하인두는 갓 20대 동년배인 그들을 당당한 지성인으로 존경하게 되었음을 고백하지 않을 수 없었다. 김창렬 역시 실존주의를 다룬 이어령의 모든 글을 독파한 뒤 "무서운 사람"이라며 고개를 절레절레 젓곤 했다. 하인두와 김창렬을 비롯하여 아방가르드를 외치는 작가들의 글에 등장하는 '부조리', '불안', '우상 파괴' 그리고 '저항'과 같은 어휘들은 이들이 실존주의를 접했음을 보여주는 흔적이었다.

1958년 현대미술협회 제3회전 오프닝에서 찍은 사진.
왼쪽부터 하인두, 장성순, 김창렬, 박서보, 전상수, 김청관의 모습이다.

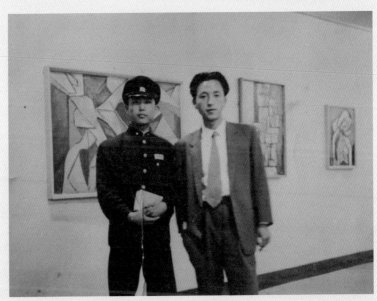

1958년 현대미술협회 제3회전에 출품한 작품 앞에서 찍은 사진. 오른쪽이 하인두이다.

그러나 정작 제1회 전시회를 꾸렸을 때 이들은 난관에 부딪혔다. 이렇듯 뜨거운 혁명의 언어를 뒷받침할 수 있는 새로운 회화 형식이, 여전히 부재하였기 때문이다. 화단의 주류 작가들에 대한 격렬한 부정에도 불구하고 그들의 작품은 여전히 기존의 회화와 커다란 차별성을 보이지 못했다. 따라서 선언문에 담긴 진지한 고민에도 불구하고 이들의 전시회는 다만 "순수한 젊음의 맥박", "진지한 탐구심과 치열한 순교정신"이란 수사修辭를 통해 앞으로의 발전을 요구 받았을 뿐이었다.

하인두 역시 〈포옹〉이란 작품을 출품하였지만 별다른 주목을 받지 못하였다. 이 작품은 현재 남아 있지 않는데 아마도 한 해 전인 1956년 3월 청맥 창립전에 출품한 〈해변군상〉이나 1957년 5월의 현대미협 창립전보다 두 달 앞서 열린 청맥의 제2회전에 출품한 〈십자가〉와 비슷한 경향의 인물화가 아니었을까 짐작될 뿐이다. 그는 서울에서의 첫 그룹전 출품이어서 은근히 기대를 가졌지만 초라한 평가에 실망하였다. 서울의 동료 작가들의 그림이 정작 그에게는 별다른 감흥을 불러일으키지 못했음에도 불구하고 현대미협전에서 자신의 존재감이 청맥의 그것보다 못하다고 느껴졌다. 이러한 실망감 때문인지, 아니면 앞에서 말한 것처럼 청맥전만은 끝까지 참여하겠다는 자신과의 약속 때문인지 불분명하지만 하인두는 반년여 후 1957년 12월에 열린 제2회 현대미협전에는 출품을 하지 않았다. 대신 비슷한 시기에 열린 청맥의 제3회전에만 출품하였다.

현대미협의 활동에 그리 적극성을 보이지 않는 상태는 다음 해 초반에도 여전하였다. 1958년 5월에 열린 제3회 현대미협전에도 제3회

청맥전에서 전시했던 〈행렬〉과 〈사색〉, 〈모자상〉 등을 재출품하는 수준에 그치고 말았다. 당연히 화단의 평도 박했다. 하인두의 입체주의적이거나 미래주의적인 작품들에 대해서 '조형적 무모함'이라는 비판이 쏟아졌다.[02]

　　제3회 현대미협전 개최를 즈음하여 하인두는 그의 작품 세계를 일변—變하게 만든 새로운 미술을 받아들이게 되었다. 곧 '앵포르멜'이었다.

앵 포 르 멜 과 의 만 남

앵포르멜Informel은 제2차 세계대전 이후 파리에서 새롭게 부상한 회화

경향이었다. 독일 점령 아래 자행된 고문과 학살이라는 극한 상황에

놓인 화가들은 인간의 실존에 관해 물음을 던졌고 앵포르멜은 그 대답

이었다. 대표적인 작가인 장 포트리에Jean Fautrier, 1898~1964는 처형과 고문

으로 파괴된 인간의 신체를, 짓이겨져 형태가 사라진 채 마치 진흙처

럼 되어버린 상태로 표현하여 센세이션을 일으켰다. 또 다른 작가 볼

스Alfred Otto Wolfgang Schulze, 1913~1951나 뒤뷔페Jean Philippe Dubuffet, 1901~1985도 마

찬가지로 형태를 부정하고 모든 것이 물질의 상태로 돌아가려는 충동

을 보여주었다. 앵포르멜은 전쟁으로 그동안 쌓아올린 유럽 문명이 일

시에 무너지는 것에 대한 화가들의 반응이었다고 할 수 있다. 그리고

프랑스 실존주의와 마찬가지로 역시 동일한 '전쟁의 경험'이 한국에

서 앵포르멜이 수용되는 하나의 통로 구실을 하였다.

　　물론 전쟁 경험만이 한국에서 앵포르멜을 도입하게 된 유일한 원

인은 아니었다. 앵포르멜을 아시아로 전파시키기 위해 이 용어의 창안

자인 미셸 타피에Michel Tapié, 1909~1987가 1957년 일본을 방문하였고 일본

에서도 앵포르멜 열풍이 몰아쳤다.⁰³ 사실 일본에서는 1950년대 초부터 유럽의 앵포르멜 미술과 관련된 전시회가 여러 번 개최되었다. 그때마다 유럽 앵포르멜들뿐 아니라 액션 페인팅의 화가 잭슨 폴록을 비롯한 로버트 마더웰, 프란츠 클라인과 같은 미국의 추상표현주의 작가들의 작품도 함께 전시되었다. 이웃나라 미술계의 흐름을 주시하던 한국작가들은 앵포르멜을 유럽을 넘어 아시아로 확산된 세계 공통의 미술로서 인식하였고 미국의 추상표현주의도 앵포르멜의 하나로 받아들였다. 어떻게 보면 한국작가들에게 중요한 것은 가장 새로운, 가장 보편적인 세계미술의 수용, 그 자체였고 그 미술이 바로 앵포르멜이란 이름의 뜨거운 추상이었다.

하인두와 앵포르멜과의 만남이 1958년 제3회 현대미협전이 열릴 무렵 처음 이루어진 것은 아니다. 그가 부산에서 생활하던 당시에도 해외미술을 소개하는 신문이나 잡지의 기사를 통해서 제2차 세계대전 이후 프랑스에서 탄생한 이 낯선 미술을 가끔씩 접할 수 있었다. 전쟁 이후 한국미술계의 대표적으로 평론가이자 작가였던 평론가이자 작가였던 김영주는 「현대미술의 향방-신표현주의의 대두와 그 이념」⁰⁴에서 초현실주의와 기하학적 추상을 한꺼번에 비판하는 새로운 표현주의 미술운동이라고 앵포르멜을 소개하였다. 그러나 당시 피카소의 입체주의를 바탕으로 기하학적인 추상과 씨름하던 하인두는 여기에 별다른 흥미를 느끼지 못했다.

하지만 1958년이 되자 앵포르멜은 어느덧 돌이킬 수 없는 흐름이 되고 있었다. 이미 몇몇 작가들, 예로 들면 이응노가 1958년 3월

《도불기념전》을 열면서 "초서草書와도 같은 선을 흩뿌리며 생명의 약동을 표현하는 '앙 휘르메'인 필선을 시도[05]"하고 있었다. 또 미국공보원이나 명동에서 흘러나오는 『라이프』나 『아트 뉴스』, 혹은 『미술수첩』, 『산사이』三彩 같은 외국 잡지들은 미국이나 일본 작가들이 이 새로운 표현방식을 앞 다투어 선보이고 있음을 대문짝만 하게 기사화하곤 했다. 잭슨 폴록이 바닥에 놓인 캔버스 주위를 걸어다니며 물감을 줄줄 흘리거나 일본을 방문한 유럽의 작가 마티유가 기모노를 입고 온몸으로 붓을 마구 휘갈기는 사진을 본 하인두는 점차 이 난폭한 표현 방식이 '현대' 곧 저항과 창조의 시대가 요구하는 미의식에 어울리는 수단임을 알아차렸다. 더구나 제2회전부터 현대미협의 멤버가 된 동년배 작가 박서보가 이 제작 방식을 자신의 작품에 차용하기 시작한 것도 하인두에게 충격을 안겨주었다.

> "어느 날 서보 화실에 들렀더니 500호 남짓한 화포를 바닥에 깔고 에나멜통에 빗자루 붓을 담구면서 마구잡이로 '격정의 대결'을 감행하고 있었다. 그 섬찟한 폭력적 회화 파괴의 몸짓은 가히 박서보의 진면목을 과시하는 것으로 나는 은연중 그런 여세에 감염되지 않을 수 없었다."

박서보는 하인두가 아직 부산에서 청맥동인으로 활동하던 1956년, 서울에서 김영환, 김충선, 문우식과 함께 "국전과의 결별과 기성화단의 아집에 대한 도전"이라는 선언문을 입구에 내걸고 전시회를 개최

하기도 한, 거칠 것 없는 청년작가였다. 현대미협 전시가 거듭되면서 박서보에 이어 김청관, 나병재, 김창렬 등도 형태를 부서뜨리고 있었다. 하인두는 더 이상의 머뭇거림 없이 내면 깊이 간직해온 세잔에 대한 신앙에서 벗어나기 시작했다. 견고한 구성을 통해 기념비성을 강조하던 화면으로부터 격정적이고 충동적인 세계로의 전환이었다. 그에게 앵포르멜 미술에 붙어 있는 '현대적', '세계적'이라는 꼬리표는 아마도 부차적인 가치 이상은 아니었을 것이다. 어쩌면 앵포르멜이야말로 그를 괴롭히는 끝모를 허무와 절망감, 극도의 불안감이 이렇듯 미친듯이 어지럽게 날뛰는 화면 속에서 오히려 더 적절하게 표현될지도 모른다는 기대가 그를 잡아끌었는지도 모른다. 마침내 그는 이 새로운 미술언어, 앵포르멜을 받아들였고 "앵포르멜의 미명美名 아래 나의 울혈, 저주, 한을 되새김질하며 그림으로 토악질"하기 시작하였다.

1958년 11월 덕수궁미술관에서 열린 제4회 현대미협전은 그룹 전체
가 하나의 미술이념, 곧 앵포르멜로 무장하고 이를 화단 전체에 선언
하는 전시회였다. 한국미술에서 이렇듯 하나의 그룹이 통일된 이념과
양식으로 무장하고 자신들의 정체성을 드러내는 사건은 보기 드물었
다. 그만큼 이들의 행보는 파격적이었고 작품은 더욱 도발적이었다고
하인두는 「현대미협 출범과 파선의 소용돌리」[06]에서 쓰고 있다.

　　"덕수궁 미술관에서의 4회전은 절정에 이르렀던 '일대一大 시위
전'이었다. 육중하고 휑한 넓은 공간을 500호 대형 화폭들로 빈틈
없이 메꿔버렸던 것이다. 한국 전위미술의 하나의 존재성을 과시
했을 뿐 아니라 어떤 돌파구의 모색을 몸으로 부딪쳐 나타낸 기념
비적인 발표전이라 하고 싶다."

　　"전 화단이 왈칵 뒤집혀 우리들의 소요에 시선을 모았다. 어떤
중진화가들은 우리의 전시회장에 들어서자 미로에서 길 잃은 사

람처럼 재빨리 회장을 빠져 나가기도 했고, 어떤 이는 아예 회장 문턱에서 침을 탁 뱉고 냉소의 눈길로 우리를 노려보고 총총히 사라지곤 하였다."

하인두의 출품작도 청맥전 출품작을 재출품하는 정도에 그쳤던 3회전에서 완전히 탈바꿈하였다. 그는 모두 일곱 점을 출품하였다. 출품작 수만으로도 이전 전시들과는 다른 적극적인 모습을 짐작할 수 있었다. 출품작의 제목 역시 〈작품 1〉, 〈작품 2〉와 같이 일련번호만으로 매겨졌는데 이러한 방식은 직전까지의 작품들이 '모자'母子, '사색', '포옹' 등 문학적인 암시를 보였던 것과 전혀 달랐다. 이런 하인두의 변모를 지켜본 평론가 이경성은 그가 "아끼던 형상의 애착을 끊어버렸다 07"며 세잔과 피카소로부터 벗어나고 있음을 재빠르게 포착하였다.

다른 평론가들의 글도 이 전시회에 출품된 하인두의 작품을 상상하는 데 도움을 준다. 도라지 다방의 멤버였던 『한국일보』 기자 이명원은 "신경질적인 철선과 굵직한 흑선黑線이 마구 발작으로 시종한 화면이다. 이 작가가 얘기하고 싶은 것은 허탈한 현대인의 몸부림"이라고 평했다. 이 무렵 현대미협 작가들과 밀접한 관계를 맺으며 앵포르멜에 대한 다양한 정보를 제공하던 평론가 방근택 역시 "하인두의 신경질적인 반발이 온통 화면을 나이프로 긁어대고 있다"는 기록을 남겼다. 따라서 제4회 현대미협전에 출품된 하인두의 작품이 붓과 나이프를 사용하여 격렬한 몸짓의 흔적을 남기는 미국 액션 페인팅과 유사한 것이었음을 알 수 있다. 앵포르멜을 가리켜 "쌓여져 있는 의식의 찌

꺼기를 한꺼번에 터뜨려놓는 것. 병 속에 들어 있는 혼돈된 의식을 흔들어놓다가 마개를 열어 마구 뿌리는 격"이라고 했던 하인두의 인식이 그대로 작품 속에 관철된 것이다.

하인두에게 앵포르멜은 무엇보다도 무의식에 대한 탐구를 의미했다. "쌓여져 있는 의식의 찌꺼기"의 발굴과 기록이야말로 앵포르멜의 가장 큰 특성이었다. 그리고 초현실주의에서 선호되었던 '오토마티즘'aytomatism을 이를 위한 수단으로 삼았다. 이와 같은 인식은 하인두에게 미술이란 처음 출발할 때부터 자신의 내면 깊숙이 자리잡은 명암, 곧 자기 비하와 자기 현시, 허무와 광기를 드러내고 잠재우기 위한 도구였음을 떠올릴 때 매우 자연스러운 전개라고 할 수 있다. 오토마티즘은 1924년 시인 앙드레 브르통이 『초현실주의 선언』에서 정의했듯이 '이성에 의한 일체의 통제 없이'이루어지는 사고의 진실을 기록하는 방법이었다. 즉 고정관념, 이성을 배제하고 무념무상의 상태에서 손이 움직이는 대로 그리는 수법인데 중요한 것은 이렇게 탄생한 작품이 결코 우연으로 빚은 혼돈스러운 결과가 아니라는 점이다. 하인두는 오토마티즘을 통해 자신의 내면에서 흘러나오는 영감과 직관을 화면 위에 붙잡을 수 있다고 보았다.

132

"'오토마틱'한 조형방식이란 세계의 현존 시간 내에 있는 인간의 의식 속에서 인류 공통성을 포착하기 위해서 내적 공간에 잠재하고 있는 은폐된 의식상황을 현현하려는 세계적 조형언어이며 … 현재 속에서 과거를, 우연 속에서 전체를 촉발하는 방식이다."[08]

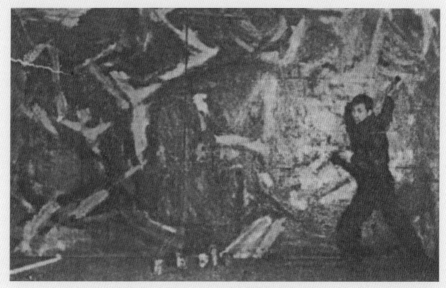
작업하는 박서보의 모습. 1958년 『코리언 리퍼블릭』에 실렸다.

"내부세계를 폐쇄함에 따라 허망한 조형관념의 작희(作戱)에만 의존해왔던 뭇 회화의 양식을 슈르레알리즘은 깨끗이 청산하고 하나의 계시를 던졌으니 이것이 바로 오늘날 세계화단에서 전위 자리를 차지한 앵포르멜이다. … 슈르레알리즘은 가장 핵심적 방법은 '오토마티즘' 즉 자동기술법인데 그 방법은 회화에서는 마치 시각적 영상의 연금술이며 생물이나 물체의 물리적 또는 해부학적 외관을 변모시키고 나아가서 전체를 근본적으로 변질시키는 역할을 담당했다."[09]

" '오토마티즘'을 귀중한 회화법으로 삼고 있는 포오뜨리에를 치켜 세운다면 이는 누구보다도 내적 이마쥬와 상황이 직접 연결되어 있고 거기에 텍스츄어를 만드는 과정에서도 기성관념과 아무 관계 없이 생생하게 현실화했기 때문이다. 생매장의 학살은 6·25때 공산군의 만행에서도 빈번했다고 안다. 참호 속에 생채로 묻혀 숨이 끊어지는 죽음들을 추상(追想)할 수 있다면(우리도 그 일원일 수 있다), 코를, 입을, 눈을 그려서 표현할 수 있을까! 언어로 표현할 수 없는 이런 절박한 상황에서는 포오뜨리에의 〈인질〉적 표현이 오히려 눈앞에 선해진다. 흙과 흙의 단층으로 납작해진 잎사귀 같은 물체. 피카소의 게르니카는 이에 비하면 하나의 희화(戱畵)처럼 안일하게 여겨짐을 어쩔까."[10]

하인두는 '내적 공간에 잠재하고 있는 은폐된 의식'을 발견하게

해주며 '일체의 의미에서 무의미를, 또는 일체의 무의미에서 의미를 살리는 방법'으로 오토마티즘을 이해하였다. 이러한 회화 방식 앞에서는 〈게르니카〉조차 장난처럼 보인다는 그의 발언은 불과 얼마 전까지도 세잔과 피카소의 입체주의를 지향했던 작가라고는 믿어지지 않을 정도의 변모를 보여준다. 이는 그만큼 앵포르멜에 대한 그의 절박함과 기대를 되비추는 것일지도 모른다. 이리하여 하인두는 어떤 경우에는 포트리에처럼 나이프로 물감을 짓이기거나, 어떤 경우에는 폴록처럼 붓을 휘두르곤 하였다. 그럼으로써 자신의 내면 깊숙한 곳에서 현실과의 화해가 이루어지기를 바랐다.

> "우리들 스스로 오토마티즘에 씐 양 마구잡이로 화포에 뛰어들었고, 물감을 내던지고, 그 범벅 속에서 조울증 환자처럼 양일음기일복陽-陰 起-伏을 되풀이, 미쳐 나자빠진 상태에 이른 것이다. 미셸 타피에의 「새로운 미학 서술」은 우리들에게 바이블이었다. 모든 고전적 기성 미학을 모조리 쳐부수고 인간 원초의 전의식적前意識的 상하의식을 회복해야 된다는 것이다."

위 글 속에서 하인두가 말한 미셸 타피에의 글 「새로운 미학 서술」은 「또 하나의 미학」이라고도 번역되는데, 하인두는 일본 잡지 『미즈에』みずゑ 1956년 12월호에 실린 미셸 타피에의 이 글을 현대미협 회원들과 함께 읽고 제작지침서로 삼았다. 입체주의를 포함한 다다 이전의 모든 미술을 쇠락한 고전주의의 전통으로 간주하고 완전히 새로운 미

술, 미지의 가치 체계를 지향하는 타피에의 반反미학은 현대미협 회원들에게 커다란 영향을 미쳤다. 일례로 김창렬은 1961년 한국 현대미술의 성격을 둘러싸고 김병기와 벌인 논쟁에서 현대미술의 기점은 다다이며 원시미술과 다다의 중간에 존재하는 모든 미술—세잔과 피카소를 포함해서—은 부정되어야 한다고 주장하였다.[11] 세잔의 제자이기를 그만둔 하인두 역시 세잔 이후의 입체파(큐비즘)가 막다른 암초에 부딪혔으며 더 이상 '현대'라는 시대에 어울리는 새로운 미술의 원동력이 되지 못한다고 못을 박았다.

> "시각적 대상성에서 표피적 형상의 추출작업만으로 순수회화라고 자부한 큐비즘 이후의 많은 추상예술을, 슈르레알리스트들은 전의식全意識을 동원해서 대결 및 부정하고 원시적 생명에의 회복과 예술의 더 많은 가능성의 영역을 제시하였다."

그러나 세잔은 쉽게 그를 놓아주지 않았다. 오토마티즘의 전도사를 자처하며 파괴의 선봉에 섰던 하인두였지만 그 속에 담긴 반反 세잔의 정신은 그를 갈등하게 만들었다. 오토마티즘에 대한 몰입이 강해질수록, 마치 한바탕 격투를 치르듯이 자신의 무의식—본질에 도달하려고 애를 쓰면 쓸수록 남은 것은 "토악질 같은"그 흔적뿐이었다. 반복되는 싸움의 흔적들에서 어떤 의미를 찾을 수 있을지는 여전히 모호했다. 허탈감이 강하게 엄습해오는 순간들이 점차 잦아졌다. 마치 새로운 미술운동을 찾아 부산을 떠나는 그를 두고, 부산 시절 선배화가

이자 청맥의 지지자였던 김경이 하인두가 추상세계를 모색하고 있으나 생리상 구상세계에서 아주 떠나지는 못할 것이라고 말한 예언이 이루어지기라도 한 듯했다. 한때 매일같이 찾아가 만날 정도로 가까웠던 김경과의 관계는 하인두가 앵포르멜 운동에 몸을 담그면서부터 소홀해졌다.

> "김경 씨가 나에게서 서운함을 갖기 시작한 것은 내가 추상운동에 발을 디뎌 놓기 시작해서부터였다. 나의 추상운동, 즉 앵포르멜은 그림이 아니라는 것이다. 그것은 아무 것도 되지 않는 미친 지랄이고 자폭의 몸부림에 불과하다는 것이 그 당시 김경 씨가 나에게 퍼부어대던 공박의 요지였다."

김경이 느꼈듯이, 세잔의 조형 정신을 바탕으로 기념비적인 회화를 추구하는 또 다른 욕망은 앵포르멜 운동의 한가운데에서도 하인두로 하여금 세잔의 그늘에서 벗어나지 못하게 하였다. 이러한 양가적인 욕망에서 비롯되는 긴장감으로 하인두의 앵포르멜 회화는 현대미협 동료 회원들의 작품과 사뭇 다른 양상을 보이기 시작했다.

일대 시위와도 같던 제4회전 이후 현대미협은 내부적으로 균열을 보이기 시작하였다. 이미 제2회전이 끝난 후 창립멤버인 문우식이 탈퇴한 것을 비롯해 김영환, 김충천, 이철 등이 제3회전을 눈앞에 두고 떠났다. 하인두는 "소주잔을 뒤집어쓰고 말렸지만 그 간곡한 소청도 아랑곳없이" 그들은 떠났다. 제4회전을 마친 후에는 박서보가 현대미

협을 탈퇴하였다.

멤버들의 변동으로 뒤숭숭한 분위기를 추스르기 위해서인지 현대미협은 1959년 11월 제5회전을 개체하면서 자신들의 조형이념을 문서화하여 선언하였다. 소위 「제1선언」으로 작성자는 방근택이었다. 멤버들 사이에 이론적 모색이 더욱 치열했음을, 그리고 그 결과 하나의 공통분모를 마련했음을 대외적으로 공표할 필요성을 느꼈기 때문인지도 몰랐다.

선언문

우리는 이 지금의 혼돈 속에서 생에의 의욕을 직접적으로 밝혀야 할 미래에의 확신에 걸은 어휘를 더듬고 있다.

바로 어제까지 수립되었던 빈틈없는 지성체계의 모든 합리주의적 도화극(道化劇-바른 길로 이끌어가기 위한 극)을 박차고 우리는 생의 욕망을 다시없는 '나'에 의해서 '나'로부터 세계의 출발을 다짐한다. 세계는 밝혀진 부분보다 아직 발 들여놓지 못한 광대한 나머지 전체가 있음을 우리는 시인한다. 이 시인은 곧 자유를 확대할 의무를 우리에게 주고 있는 것이다. 창조에의 불가피한 충동에서 포착된 빛나는 발굴을 위해서 오늘 우리는 무한히 풍부한 광맥을 잡는다. 영원히 생성하는 가능에의 유일한 순간에 즉각 참가키 위한 최초이자 최후의 대결에서, 모험을 실증하는 우연에 미지의 예고를 품은 영감에 충일한 '나'의 개척으로 세계의 제패를 본다. 이 제패를 우리는 내일에 걸은 행동을 통하여 지금 확신한다.

제5회전에 출품한 하인두의 작품은 제4회전과는 또 다른 변모를 보여주었다. 출품작 중 현재 남아 있는 〈윤회〉^{도 3-01}는 텅 빈 배경에 밝은 원색의 선들이 소용돌이 형태로 과감하게 그어져 있다. 무심한 정적 아래 끓어오르는 폭발 직전의 기묘한 긴장감은 내부로부터 비집고 나오는 불안의 감각을 환기시켜준다. 여전히 "오토마티즘의 작용을 받은 작품"이라고 평가를 받았지만[12] 동료 작가들의 무모할 만큼 열정적인 제스처와는 다른 느낌이다. 이미 '혼돈'이나 '우연'과는 거리가 먼, 이미지를 향한 조심스러운 태도가 깃들기 시작한 것이다. 또한 다른 동료들의 작품이 대부분 '작품'이란 제목을 달았던 것과 달리 불교와 관련된 제목을 붙인 점도 눈길을 끈다. 과거의 미술을 청산하고, 무無에서부터 창조하려는 실존의 몸부림 끝에 하인두는 다시 새로운 출발점을 찾기 시작한 것일까. 이경성이 현대미협의 작가들을 향해 "현대미술이라는 광야에서 정착지를 찾아 끊임없이 유랑"하는 '미의 유목민'이라고 불렀을 때 하인두야말로 그렇게 불려 마땅한 작가였다.[13]

현대미협의 작가들 중 누구보다도 하인두를 꿰뚫어보던 김창렬은 깊은 이해와 애정을 드러내 보였다.

139

"하인두. 광인의 절규다. 몸부림이다. 너무나 알기 때문에, 너무나 예민한 감성 때문에, 현대가 지니는 오뇌懊惱는 몽땅 걸머지고 청순한 양심이 어떻게 미치지 않을 수 있겠는가. 불안에서 공포로, 다시 절망의 나락으로—그리하여 니힐nihil의 바다에 뜨면 죽어지지 못한 목숨은 다시 그 사이를 반복해서 분주히 왕래한다. 짓이겨

도 3-01 하인두, <윤회>, 1958, 캔버스에 유채, 117×87cm.

진 혼탁한 색에서, 또는 안착安着할 수 없는 광분의 리리크Lyric한 터치에서, 마구 교차하는 칠흑의 도말塗抹에서—그리하여 전체에서 우러나는 것은 전율이요 절규다. 이 생채의 울음이나 부르짖음이 미적 형상으로 여과 결정할 때, 이 작가는 승화할 것이다. 광인이 아니라 헤라클레스로."**14**

그러나 미처 헤라클레스로 승화하기도 전에 그는 뜻밖의 일로 추락하기 시작했다. 앵포르멜의 이론적 연구를 바탕으로 다양한 시도를 하며 자신만의 독자적인 작품 세계를 탐색해나가던 하인두. 그는 뜻하지 않게 거대한 재앙에 휘말리고 만다. 곧 국가보안법 위반이라는 예상하지 못했던 사건에 의해 영어囹圄의 몸이 되고 만 것이다. 한국현대미술의 전위를 대표하던 촉망 받는 삶이 또다시 정치사회적인 사건 때문에 뒤틀리기 시작했다.

1960년 4·19혁명이 일어나자 하인두와 동료 작가들은 앵포르멜 미학의 '혼돈'과 '격정'이 4·19혁명의 그 뜨거운 소용돌이와 잘 만났다고 기뻐했다. 경무대(景武臺, 현재 청와대를 가리키는 이승만 시대 명칭) 어귀까지 노한 파도와 같은 군중들을 쫓아갔다가 몇 발의 총소리에 먼저 놀라고 혼쭐이 나서 가물거리는 노란 하늘만 쳐다보았노라고 자랑 아닌 자랑도 늘어놓곤 했다. "수없는 술잔에 혀를 담구면서 한낮의 총성과 그것보다 더 뜨거운 화면대결에서의 여독餘毒을, 그리고 주위의 심한 몰이해와 냉소를 알콜로 씻고 마음의 찌꺼기를 닦아내는 나날들이 이어졌다."

하인두는 동료 작가들과 함께 전국 각지의 시위 상황을 다룬 『세계일보』 특집기사의 삽화를 그렸다. 역사의 현장 한가운데에서 느끼는 열기가 그의 마음도 함께 달아오르게 하였다. 4·19혁명이 일어난 지 불과 1주일이 지난 4월 26일, 신문에 게재된 〈수호〉도 3-02라는 제목의 삽화는 혁명의 폭발적인 에너지를 표출하듯 어지러운 선들이 난무하는데 그 사이에 춤추는 듯한 인간의 형상이 눈에 띈다. 리드미컬한 선의 움직임과 언뜻언뜻 드러나는 불명확한 유동적인 형상들은 삽화

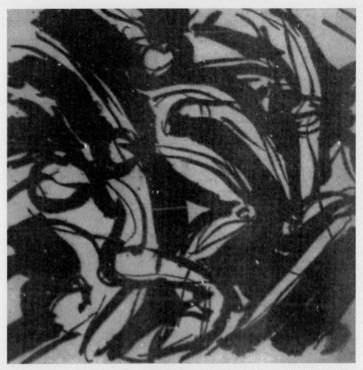

도 3-02 1960년 4월 26일자 『세계일보』에 실린 하인두의 <수호>

이기는 하지만 그의 앵포르멜 작품과의 연관성을 보여준다. 그의 말대로 한국사회도, 그의 작품도 모두 혁명의 열기 속에서 새로운 창조의 에너지로 넘쳐흐르고 있었다. 하인두는 어느덧 30대에 접어들었고 저항작가로서뿐만 아니라 독자적인 조형언어를 내비치기 시작한, 주목받는 작가의 대열에 합류하고 있었다. 1957년 조선일보사가 당시 막 꽃을 피우기 시작한 추상미술을 규합하기 위해 기획한《현대작가초대미술전》에 하인두는 혁명이 일어난 1960년부터 당당히 초대작가로서 출품하게 되었다.《현대작가초대미술전》은 한국현대미술사에서 반국전을 표방한 대표적인 '재야전'으로서 대중적으로 많은 관심을 받던 전시회였고 여기에 초대 받았다는 사실은 그에게 큰 만족감을 안겼다.

앵포르멜은 어느새 그렇게 낯선 이름이 아니었다. 국전을 중심으로 하는 기성작가들의 폐쇄적인 아카데미즘에 비판의식을 가진 작가라면 자신의 불만을 표현할 수단으로 앵포르멜을 떠올리게 되었다. 1960년 10월 1일 제9회 국전 개막일에 맞추어 서울대학교 미술대학에 재학 중이던 학생들이 '벽' 동인을 결성하고 덕수궁 담벼락에 가두 전시《벽전》壁展을 열었다. 그들은 기존 미술 권력을 '벽'으로 치부하고 자신들의 길을 가로막는 벽 앞에서 행동할 자유, 창조할 자유를 달라고 외쳤다. 이들보다 나흘 후에 개최된, 역시 미술대학을 갓 졸업한 청년작가들의《60년미술협회전》역시 덕수궁 길을 자신들의 발표장으로 삼았다. 이들 두 가두전에 전시된 작품들은 앵포르멜의 양식을 띤 작품들이 많았고 이들의 요구 역시 신진미술가들의 추상미술을 국전

에서 포용해야 한다는 것이었다. 앵포르멜은 어느덧 국외자들의 외로운 언어가 아니었다.

1960년 10월, 제6회 현대미협전이 얼마 남지 않았을 때였다. 다시 현대미협의 멤버가 된 박서보를 중심으로 제6회전은 '베니스 비엔날레 한국관 건립 기금 조성을 위한 기획전'이라는 새로운 목표를 내세우고 개최될 예정이었다. '국제전 진출'이라는 기획에 들떠 전시회에 출품할 작품을 제작하기에 정신없던 하인두는 한밤중에 불시에 집안에서 연행되었다. 아들을 부르며 뒤쫓는 어머니의 울부짖음을 남긴 채 하인두는 끌려갔고 국가보안법의 불고지죄로 체포되어 서대문형무소에 수감되고 말았다. 오랜만에 우연히 길에서 만난 친구 권오극이 북에서 내려온 줄도 모르고 자신의 집에 데려가 재웠던 것이다. 뒤늦게 그 사실을 알고 내보내기는 했으나 차마 인간적인 신의信義로 신고를 하지 못하고 망설이는 바람에 끝내는 간첩을 신고하지 않은 죄로 구속되고 말았다.

이듬해인 1961년 봄, 하인두는 6개월의 옥살이를 마치고 2년의 집행유예로 풀려났으나 현실은 이미 밑바닥까지 곤두박질 친 상태였다. 직장을 잃었고, 작업장이 없었으며, 공민권을 박탈당했다. 무엇보다 뼈아팠던 것은 난데없는 교도소형으로 급작스럽게 앵포르멜 운동의 단절을 겪게 된 점이었다. 하인두가 수감되어 있던 불과 몇 개월 사이에 분위기가 달라져 있었다. '베니스 비엔날레의 한국관 건립'이라는 열기는 어느새 사라지고 하인두가 출옥했을 무렵에는 이미 현대미협이 해체 논의를 진행하고 있었다.

1961년 5월, 하인두는 서울을 떠나 부산 등지를 떠돌기 시작했다. 출소한 뒤에도 국가보안법 위반이라는 낙인에서 자유롭지 않았기 때문이다. 하인두를 받아주는 학교는 어디도 없었고, 동료 작가들도 공공연하게 따돌렸다. 친구였던 시인 박종우의 주선으로 겨우 명동의 허름한 창고를 빌려 현대미협의 동료인 나병재와 공동으로 작업실을 사용하였다. 그러나 반년 가까이의 옥살이 중 받은 고문으로 몸과 마음이 상처투성이가 된 하인두는 차마 예전처럼 서울에 머물러 있을 수가 없었다. 1961년 5·16군사정변 뒤에 더욱 심해진 당국의 감시도 괴로웠지만, 무엇보다 이전처럼 그림을 그릴 수 없음이 가장 고통스러웠다. 가끔 김창렬이 찾아와 그 고통스러웠던 체험을 그림으로 승화시킬 것을 주문하였다. 그가 불고지죄로 재판을 받을 때 유일하게 찾아왔던 동료 화가가 바로 김창렬이었다. 그러나 하인두는 친구의 요구에 부응할 수가 없었다. 무엇보다도 1958년 서울로 올라온 후 겨우 잠잠해지는가 싶었던 신경쇠약이 다시 악화되었다. 체포와 투옥, 고문의 기억이 아물어가는 상처를 다시 헤집어놓은 것이다.

"그 '강력한 생에의 충족감', 일촉즉발로 활화산의 분출구가 터질 듯했던 지난날의 그 충동도 시들고 다만 돌이킬 수 없는 회한·자책으로 암울하기만 했다. 감방 벽의 피멍 맺힌 할퀸 자국, 비명 소리마저 귓가에 환청으로 울릴 뿐 정작 그림다운 결정은 영글지 않았다. 나는 차라리 캔버스 복판을 향해 뛰어들어 머리째 곤두박질치고 싶었다. 시뻘건 물감통을 뒤집어쓴 채 저주의 아수라한의

몸짓으로 캔버스를 뚫고 머리통을 벽에 박고 그대로 고꾸라져 자진自盡하고 싶었다."

주위의 냉대와 당국의 감시, 창작의 절벽에 부딪친 하인두는 결국 버티지 못하고 큰형에게 어머니를 부탁하고 출옥한 지 한 달 만에 도망치듯 서울을 떠났다. 현대미협의 일원으로, 앵포르멜 대열의 젊은 대원으로 서울로 올라간 지 4년여 만에 다시 부산 시대가 시작되었다. 그는 다음 해인 1962년 10월까지 1년 반 정도의 시기를 부산에서 보냈다. 부산에서의 생활은 술과 발작적인 울분, 고통스러운 자학으로 점철되었다. 한국전쟁으로 인한 상흔에 고문 후유증이 더해진 데다 지속적으로 가해지는 간첩 취급까지, 그야말로 예민하고 자존심 강한 하인두로서는 도저히 감당하기 어려운 고통이었다. 절친했던 서양화가 추연근은 술집에서 마주치던 하인두가 "언제나 퍼렇게 세운 칼날같은 성깔머리에 자폭 직전의 위기감마저 풍겼다"고 회고했다. 그는 언제나, 술자리에서나 아니면 어디에서든지, 고개를 수평보다 약간 높이 쳐들고 마치 석상같이 정좌해 있곤 했는데 그럴 때는 일종의 잔인한 정적감 같은 느낌마저 곧잘 풍기곤 했다.

147

"그 무렵 나의 생활은 궤적을 저만큼 벗어나 있었다. 자갈밭에 나동그라진 폐차처럼 나는 기력이 쇠잔해 있었고 아무런 의욕도 없었다. 어느 땐 하루 한 끼, 대개는 빈속에 술로 허기를 채웠다. 그러니 고주망태가 되어 잠자리 들기 일쑤고, 때론 포효의 소란으로

구자운^(시인)을 성가시게 한 적이 한두 번이 아니었다. 그가 아끼던 청자병을 요강 삼아 오줌을 담아놓지 않나, 그가 아끼던 여신상을 내던져 박살을 내질 않나.—나의 주정은 거의 발작에 가까웠다."

하인두는 1961년 12월에 열린 현대미협과 60년미술협회의 '연립전'에 이름은 올려놓았지만 출품 여부는 불분명하다. 출옥한 바로 그 해였던 탓에 1961년에는 거의 작품 활동을 하지 못했다. 다시 붓을 잡게 된 것은 1961년이 거의 끝나갈 무렵이었다. 1961년 12월 부산 광복동 청년살롱에서 열린 자신의 개인전이 그 계기였다. 작품 활동이 뜸한 동안, 하인두는 가끔 부산에서 열린 전시회의 평이나 미술시론 등을 발표하였는데 예의 날카로운 필설^{筆舌}만은 변함이 없었다. 이전에 청맥의 동인으로 함께 활동했던 김영덕과 1962년 2월『국제신보』와『부산일보』의 지면에서 벌인 논쟁은 그 대표적인 예이다. 1962년 2월 15일, 하인두와 성백주의 대담이「부산화단을 진단한다」라는 제목으로『국제신보』에 실렸는데, 이를 읽은 김영덕이 사흘 뒤 2월 18일에『부산일보』에「독단과 비약이 낳은 오진」이라는 반박문을 내면서 둘 사이의 논쟁이 촉발되었다. 하인두는 그림에 초현실주의의 오토마티즘을 통한 우연성·충격성·무의식성의 도입이 필요하다고 주장한 반면, 김영덕은 오토마티즘을 도입하되 작가의 의식·세계관 아래 통제해야 한다는 입장을 고수하였다. 3월까지 신문 지면상에서 주고받은 두 사람의 논쟁은 오토마티즘과 앵포르멜에 대한 하인두의 믿음이 이 무렵 오히려 강화되었음을 보여주는 사건이었다.

김영덕은 오토마티즘이란 정신의 해방은 될 수 있을지언정 그 기록이 곧 예술은 아니라면서 "이것이 참으로 예술이 되기 위해선 현실과의 용접을 통해야 한다"고 주장했다. 이러한 김영덕의 발언은 '시대의 증언'이라는 청맥의 이념을 그 자신이 여전히 추구하고 있음을 보여주는 대목이기도 하였다. 다만 하인두는 이전의 오토마티즘 논의에서는 보이지 않던 발언을 덧붙이기 시작했다. 곧 오토마티즘과 앵포르멜을 반공 이념과 연결짓고 추상미술이 반공의 조형적 표현이 될 수 있다고 설명함으로써 국가보안법으로 인한 고통스러운 수감 생활이 그에게 남긴 흔적을 보여주었다.

그의 두 번째 부산 시대를 증언하는 작품은 한 점도 남아 있지 않다. 다만 광복동의 청년살롱에서 열린 개인전 관련 기사에 실린 사진을 통해 짐작할 수 있을 뿐이다. 이 개인전의 작품들은 모두 앵포르멜 계열이라 대중적인 이해를 받기 어려웠다. 친구들은 하인두가 부산에서 가진 전람회에서 작품이 팔렸다는 표식인 빨간 딱지가 붙는 것을 엿보지를 못했다. 전람회장에 들어설 때마다 친구들은 그를 대하기가 민망하였으나 그는 꿈쩍도 하지 않고 회장에 버티고 앉아 있었다. 때로는 마치 그렇게 묵연히 앉아 있는 모습이 선승禪僧 같은 느낌을 줄 때도 있었다.[15] 오죽하면 하인두의 오랜 부산 친구 시인 최계락이 "이봐! 인두! 남들이 봐서 알 수 있는 그림을 좀 그리지. 모두 모르겠다고 하니 말이야"라고 타박할 정도였다. 하인두 자신도 "한창 앵포르멜에 신 들려 있을 때라 내가 생각해도 내 그림은 황칠이었다. 누런 빛깔만의 황칠이 아니라 총천연색 범벅의 황칠이었다"고 인정한 바 있었다.

부산에서 열린 하인두의 개인전에 전시되었던 1961년작 〈작품 3〉^{도 3-03}은 남아 있는 작품이 드문 이 시기 그의 성향을 보여주는 중요한 의미를 갖는다. 비록 원본은 전해지지 않지만 그나마『국제신보』에 실렸던 흑백 도판이 남아 있어 다행이 아닐 수 없다. 〈작품 3〉의 가장 큰 특징은 화선지를 사용했다는 점이다. 먹인지 유채인지 확인할 수는 없지만, 화선지에 묽은 안료가 닿는 순간의 번짐 효과를 한껏 살려 붓의 흔적을 강조하며 서정적인 느낌을 자아낸다. "의식의 덩어리를 수면에 기름처럼 투척해서 표면팽창을 통해서 무한히 번지려는 창의 충동을 가진 작가"라는 전시회평으로 미루어보아 다른 출품작들 역시 묽은 색채가 부유하는 듯한 느낌의 추상작품이 아니었을까 추측된다.

〈작품 3〉은 하인두가 여전히 필선의 표현효과에 몰두하고 있었음을 보여준다. 동시에 하인두의 앵포르멜 작품이 다른 앵포르멜 화가들과 분명하게 차별화되는 지점을 드러낸다. 〈작품 3〉은 종이와 안료라는 재료의 선택에서부터 담백한 느낌을 기대하게 하는 반면에 비슷한 무렵 동료 앵포르멜 화가들의 작품은 걸쭉한 유채물감을 쌓아올려 갈라터진 듯한 마티에르를 강조하는 경향이었기 때문이다. 하인두는 부산 시대에도 여전히 오토마티즘의 우연적 효과를 최대한 끌어올릴 수 있는 조형 방식을 독자적으로 모색하고 있었던 것으로 짐작된다.

도 3-03 1961년 12월 13일 『국제신보』에 실린 하인두의 <작품 3>이다.

5·16군사정변에 따른 불안감이 어느 정도 가라앉자 하인두는 1962년 가을, 다시 서울행을 택하였다. 1962년 벽두에 현대미협 멤버들이 그룹의 진로에 대해 고민한다는 소식을 전해들은 뒤로 다시 서울과 부산을 오가기 시작한 그는 결국 10월부터 서울에서 정착하기로 마음먹었다. 이미 반년 전인 1962년 2월 현대미협은 해체되고 새롭게 '악튀엘'ACTUEL이라는 그룹으로 재탄생한 뒤였다.

처음 현대미협의 해체 이야기가 나왔을 때부터 하인두는 그룹을 지속시킬 것을 강하게 주장했다. 하인두에게 앵포르멜의 미학과 조형언어는 일시적인 유행이 아니었다. 텅 빈 캔버스 화면 앞에 선 작가 자신들의 고통과 환희를 적나라하게 드러낼 수 있는, 아직도 많은 가능성을 지닌 미술이었다. 그가 보기에 해체를 논의하기에는 제대로 유의미한 결실을 맺지 못한 상태였다. 이대로 그룹이 해체되고 새로운 그룹—'60년미술협회'—과 통합되면 덩치만 커질 뿐이지 이전과 같은 앵포르멜과 현대미술에 대한 격렬한 토론이나 멤버들 사이의 연대의식은 희석될 것이 뻔했기 때문이었다. "세계 화단으로 뻗어나가기

위해서는 몸집을 키워야 한다는 논리는 하인두에게는 무의미했다." 앵포르멜 운동은 결국 유야무야 시들어버릴 것이라는 걱정이 그를 사로잡았다. 이대로 사라지게 하기에는 누구보다 많은 아쉬움과 미련이 있었던 터였다. 오랜만에 다시 모인 현대미협 작가들은 현대미협의 진로를 둘러싸고 둘로 나뉘었다. 하인두가 가장 강하게 해체를 반대하였고 전상수와 장성순 등이 그의 의견에 호응하였지만 이미 상당수의 멤버들은 해체 쪽으로 기울어져 있었다. 박서보와 정상화가 앞장서고 김창렬이 동조하고 있었다.

오랜만에 본 박서보는 많이 변해 있었다. 하인두가 수감되어 있던 1961년 초, 박서보는 국제조형미술협회 프랑스위원회가 주최하는 세계청년작가 파리대회에 한국 대표로 참석하기 위해 프랑스로 떠났었다. 하인두가 마지막으로 본 박서보는 까까중 머리에 콧수염을 세우고 있었는데 돌아온 박서보는 5센티미터 정도로 머리를 기르고 어느새 중견작가와도 같은 인상을 풍기고 있었다. 그가 돌아오자 현대미협에는 또 새바람이 일렁이고 있었다.[16]

박서보는 1년 가까이 파리에 머물면서 유럽미술계에 대한 견문을 넓혔다. 특히 1961년 9월부터 한 달 가량 열린 제2회 파리청년비엔날레를 현지에서 직접 관람하였고 한국의 청년작가들이 이 국제비엔날레에 참가할 수 있도록 김창렬과 함께 적극적으로 노력하였다. 나라 안으로는 국전이 자신들에게 문호를 넓히기를 요구하는 한편, 나라 밖으로는 국전 외의 발표 수단으로 국제전에 눈을 돌리고 마침내 청년작가들의 참가를 성공시켰다.[17] 국제문화교류를 담당하고 있던 문교부는

현대미협에 국제전 참여 작가에 대한 선정 권한을 위촉하였다. '국제
미술로의 진출'에 대한 당시 한국 작가들의 갈망을 생각할 때 현대미
협, 그리고 박서보에게 주어진 권한은 엄청났다. 현대미협은 더 이상
'미의 유목민'도, '전투부대'도 아니었다. 첫 파리 비엔날레 참여작가
로 선정된 작가들이 현대미협 멤버를 비롯한 앵포르멜 작가들이었음
은 물론이었다. 박서보와 김창렬이 판단하기에 국제비엔날레에는 국
제미술계의 흐름과 동시성을 보여주는 작품들, 곧 앵포르멜과 같은 추
상작품이어야 했기 때문이다. 박서보를 비롯한 현대미협 해체파는 앵
포르멜을 표방하는 성격이 서로 유사한 현대미협과 60년미술협회는
하나로 통합되는 것이 적절하다고 보았다. 국제전 진출을 위한 작가
선정을 위해서는 추상작가들의 결집된 단체가 필요했던 것이다.

　　결국 현대미협은 1962년 2월 용두동의 한 음식점에서 마지막 토
론 끝에 해체되었다. 그리고 한 달 후인 1962년 3월 역시 앵포르멜의
기치를 든 악튀엘이 창립되었다. 4개월여 전 현대미협과 60년미술협
회의 연립전 이후 줄곧 모색되어오던 연합 성격의 그룹이 결성된 것이
다. 현대미협의 하인두, 김창렬, 전상수, 조용익, 박서보, 이양노 등과
후배 세대 작가들의 그룹인 60년미술협회의 윤명로, 손찬성, 김종학,
김봉태, 김대우 등이 창립 멤버였다. 악튀엘은 같은 해 8월 18일에 창
립발표전을 갖고 「제3선언」을 내걸었다.

　　"해진 존엄들 여기에 도열한다. 그리하여 이 검은 공간 속에 부
　둥켜안고 홍소(哄笑, 떠들썩한 웃음)한다. 모두들 그렇게도 현명한데 우

리는 왜 이처럼 전신이 간지러운가. 살점 깎으며 명암을 치달아도 돌아선 마당엔 언제나 빈손이다. 소득이 있다면 그것은 광기다. 결코 새롭지도 희한하지도 않은 이 상태를 수확으로 자위하는 까닭은 그것이 이른바 새로운 가치를 사정할 수 있는 기본적인 생리이기 때문이다."

악튀엘은 앵포르멜이 여전히 현대를 대표하는 미술이념이라고 천명하였지만 창립전에 출품된 작품들은 멤버들의 이전 작품 경향과 사뭇 달랐다. 미국의 추상표현주의—액션 페인팅에 가깝던 난폭한 몸짓의 흔적보다는 마치 폭발 후의 잔해와도 같이 갈라지고 거친 표면에 고요한 정적감이 두드러졌고 이는 유럽의 앵포르멜에 더 가까웠다. 박서보는 시멘트를 캔버스에 두껍게 짓이겨 바르고 마치 인체를 해부한 듯한 작품을 출품하였는데 분명 그가 파리에서 직접 앵포르멜 작품들을 보고 얻은 결과였다. 다른 작가들의 작품에도 마찬가지로 걸레와 헝겊, 스티로폼 등이 마티에르를 살리기 위해 부착되었고 광목이나 밧줄 등의 오브제까지 등장하였다. 비록 흑백도판만 남아 있지만 하인두의 〈작품100〉도 3-04에서도 거친 표면의 효과를 느낄 수 있다.[18]

사실 이러한 하인두의 변화는 분명 낯선 면이 있다. 한 해 전인 1961년 12월 부산의 개인전에 출품되었던 화선지 작품의 맑은 느낌과 비교했을 때 두 작품 사이에는 큰 차이가 있다. 이러한 표현의 기복은 지켜보는 이들뿐 아니라 작가 자신에게도 혼란을 주었다. 하인두 스스로 갈팡지팡하는 자신의 모습에 어찌할 바를 몰랐다. 악튀엘에 참

도 3-04 1962년 하인두의 악튀엘 창립전 출품작 <작품100>. 1967년 2월 『공간』에 실렸다.

여는 하고 있었지만 이미 그는 자신이 매너리즘에 빠져 있음을 인식하고 있었다. 같은 전시장에 걸려 있는 김창열의 작품이 어느덧 차분하고 정제된 화면 속에서 명상적인 분위기를 풍기는 것과는 너무나 달랐다. 모두가 한발씩 앞으로 내딛는 듯한데 자신만이 그 자리였다. 아니 두려움에 질려 뒷걸음치고 있었다. 파리 청년비엔날레를 계기로 해외진출이 더 이상 막연한 동경에만 머무르지 않게 된 동료 작가들을 보면 그는 또다시 저주의 발악을 하고픈 충동에 휩싸이곤 했다. 프랑스 유학이나 국제전 진출 등은 국가보안법 관련 전과자인 그 자신에게는 결코 이루어지지 못할 꿈이었다.

악튀엘은 1963년 제2회전을 열지 못했다. 국제전 참가를 둘러싸고 화단 전체에 불만이 비등했고 악튀엘 작가들이 그 중심에 있었기 때문이었다. 겨우 해를 넘겨 1964년 개최된 악튀엘 제2회전은, 그러나 한일회담에 반대하는 시위로 비상계엄령이 선포된 시기와 전시 기간이 겹쳐진 탓에 일반인 관람객들이 전시장인 경복궁미술관에 들어오지 못하는 사태가 발생하고 말았다. 「군인들만 구경하는 경복궁미술관의 악튀엘전」이라는 제목 아래 게재된 신문 보도사진에는 넓은 전시장에 몇몇 군인들만이 100~200호의 대작 앞에 서 있을 뿐이었다. 이렇게 악튀엘의 제2회전은 막을 내렸고 악튀엘은 결국 해체되고 말았다.

악튀엘은 자동해체되었지만 여전히 앵포르멜의 가능성을 포기하지 않던 하인두는 다시 손찬성, 이종학 등과 1965년 '신작가협회'를 결성하고 "일부 전위화단의 비순수한 기회 편승주의와 추상주의의

아카데미즘을 지양"한다는 창립 취지를 밝혔다. 하지만 이미 창립 당시의 에너지를 잃은 앵포르멜 운동을 다시 일으켜 세우기에는 역부족이었다. 결국 신작가협회의 앵포르멜 부흥 시도는 같은 해 6월의 창립전만으로 무산되고 말았다. 사실상 앵포르멜의 종결이나 다름없었다. 물론 이것이 한국미술계에서 앵포르멜이 소멸되었음을 의미하지는 않는다. 다만 앵포르멜은 더 이상 전위가 아니었다. 기존의 미술이념을 전복시키고자 했던 현대미협 화가들의 앵포르멜 운동은 1960년대를 기하여 점차 한국미술계 전체로 확산되었다. 한국 앵포르멜의 초기 설립자들은 국제전 참가나 미술대학과 같은 화단 구조를 독점함으로써 그들이 강하게 반발했던 기성화단의 일부가 되었다. 무엇보다도 앵포르멜은 5·16군사정변 이후 국전의 최고상을 차지하는 기염을 토한 이래 꾸준히 그 세를 넓히며 1960년대 국전 아카데미즘의 한 지류를 형성해나갔다.[19]

하인두는 자신이 온몸을 내던졌던 앵포르멜이 "일부 전위화단의 비순수한 기회 편승주의"의 도구가 되고 "추상주의의 아카데미즘"으로 응고되어가는 것을 회한에 젖어 지켜볼 수밖에 없었다.

"반反회화, 비非예술에의 극한으로 자기의 것을 바래이고 몰아세우고 난 뒤에 천천히 다가오는 허무의 반추가 얼마나 뼈저리다는 것을 나는 조금씩 느끼고 있었다."

"악튀엘 전도 끝났고 《현대미술초대전》도 막을 내렸다. 비싼 댓

가를 치른 캔버스, 물감도 바닥이 났다. 500~700호의 시커멓게
그을린 듯한 화폭만 잔해처럼 남았다. 작품을 트럭에 싣고 미술관
에 들어설 때엔 마치 장도壯途에 오르는 용사처럼 긍지에 찼고 가슴
설레기도 했다. 그러나 막이 내리자 그 대형 작품들은 커다란 폐품
덩어리였고 처치곤란이었다. 어디 갖다 둘 데가 없었다. 며칠간 명
동의 다방에 다니며 작품 소장자를 찾았다. 거저 가져갈 독지가를
물색한 것이다. 내 땀이 절이고, 바꿀 수 없는 귀한 젊음·회한과 자
괴, 그 울혈을 태운 화폭들. 그것을 그대로 버리기에는 아까웠다.
… 결국 그것들은 누님 집 닭장 위의 비막이로 썩거나 셋방집 담벼
락에 기대인 채 비바람을 맞으며 자연 도태되고 말았다. 나의 젊음
이 전진 속에 그을고 회한의 덩어리로 삭혔듯 내 그림도 그렇게 삭
히고 썩어 없어지고 만 것이다. 가장 절실했고 가장 처절했던 그
젊음의 불태움과 결정이었던 20~30대 작품들(안국동 시대)은 한 점도
제대로 보존되지 못하고 연기처럼 사라졌다."

제4장

두 줄기의 빛

불　같　은　,　그　리　고　돌　같　은　소　녀

앵포르멜 운동의 종언으로 하인두는 마치 어둡고 끝 모를 터널의 입구에 서 있는 것 같았다. 1964년 무렵 그에게 아버지와 다름없는 존재였던 큰형이 사업실패로 파산한 후 충격을 못 이겨 반신불수의 몸이 되고 말았다. 또 그가 부산으로 도망쳐 올 때마다 든든한 울타리가 되어주었던 큰누나 역시 암으로 세상으로 떠났다. 가족사의 비극과 경제적 궁핍, 우울증 및 점점 더해가는 신경쇠약에 따른 발작, 폭음으로 인한 건강 악화, 그리고 그림에 대한 매너리즘까지 불행이 꼬리를 물고 하인두를 덮쳐들었다.

　　"나는 그 무렵 심한 노이로제 발작으로 병원 신세를 지고, 혼자 나다니지 못할 지경이었다. 길 가다가 갑자기 심장이 멎을 듯 쓰러지려 하고 어지러워 몸을 가누지 못하고, 병원에서 주사 한 대를 맞고서야 겨우 깨어나곤 했다. 늘 박재호가 내 곁에 따라다녔다. 그가 나를 경호하고 불시의 발작에 대처해 나갔다."

그는 마치 자신의 앵포르멜 작품처럼 받아줄 곳 없이 속절없이 떠돌아다녔다. 여전한 대중의 외면과 동료 화가들의 백안시, 자신을 알아주지 않는 세상에 대한 분노, 자학적인 무력함이 하인두를 괴롭혔다. 당시 버스 삯이 없어 장위동에서 시내까지 걸어다녀야 할 정도로 궁핍한 하인두를 보듬고 달래준 이들은 시인들이었다. 한센병을 앓았던 자신에게 거리낌없이 악수를 청하는 하인두를 아꼈던 한하운, 술인심이 좋았던 김동빈, 일찍이 형제의 의를 맺은 이현우, 박재호 등등 시인들은 하인두와 함께 어두운 터널 속을 더듬어 걸어가주던 동행이었다.

천상병은 부랑생활에 지친 하인두에게 그의 사정을 뻔히 알고 있음에도 아랑곳없이 가슴에 비수를 꽂는 독설을 퍼붓곤 했다.

"개도 이름이 있는데 신문에 너 이름 석 자만 없더라."

신문에 이름이 오르내리는 동년배 화가들 속에 하인두의 이름은 없더라는 말이었다. 그러나 하인두는 "내가 그림에 손을 떼고 있는데 누가 내 이름을 챙겨주겠나"며 대꾸할 뿐이었다. 돈이 너무 궁할 때는 할 수 없이 부산에 내려가 억지로 이쁜 그림들로 개인전을 열곤 했지만 수금되는 대로 다 퍼마시고 술독에 담갔다가 꺼낸 폐품처럼 녹슨 몸을 겨우 가누고 서울로 돌아오곤 했다.

그러나 언제까지나 계속될 것만 같았던 이러한 나날들에도 마침내 끝이 다가오고 있었다. 터널 끝에 작은 빛이 보였고 '설레임'이라든

가 '기쁨'이라는, 그에게는 낯선 감정들이 찾아왔다. 바로 8여 년 전 깊은 인상을 받았던 어린 제자와의 해후였다.

1966년 12월 31일, 하인두는 길에서 우연히 옛 제자 류민자와 조우하였다. 하인두가 덕성여중에 재직하던 시절, 덕성여고의 학생으로 동료 미술교사 안상철 밑에서 동양화 지도를 받던 제자였다. 직접 가르치고 배운 사제 관계는 아니었지만, 하인두는 12세 연하의 제자를 한눈에 알아보았다. 여고 시절 그녀가 공연하던 연극에서 받은 강렬한 인상이 오래 남아 있던 탓이었다.

"그때 미술반 학생 가운데 '돌 같은' 여자 아이가 있었다. 도무지 말이 없었다. 앉으면 앉은 채로 마치 석상같이 곁눈질 한 번 없이 그림만 그리곤 하는 것이었다. 겨우 숨을 쉬는 둥 마는 둥 조용하기만 하고 그 요지부동의 자세는 감히 근접하기조차 어려운 지경일 때도 있었다. 어느 날 교내에서 학생들의 연극이 있었다. 차범석 씨(당시 국어선생)의 연출로 〈검둥이의 설움〉이 공연되었다. 주인공인 노예(톰 아저씨) 역을 맡은 어떤 여학생의 연기가 너무 압권이었다. 나는 그 학생의 전신을 짜내며 불길처럼 내뿜는 열연에 "아아 불 같은 아이다"고 마음속에서 뇌까렸다. 분장 탓으로 누군지 몰라 물었더니, 그 아이가 뜻밖에도 미술반의 그 돌같이 말이 없던 학생이라 하지 않는가. 나는 참으로 놀랐다. 그렇게 조용하고 마치 석불같이 앉으면 앉은 채로 일사불란 곧기만 했던 그 아이가 어쩌면 저렇게도 열화 같은 자기표출을 발산하는 것인가 하고."

1960년 하인두와 덕성여고 학생들. 오른쪽 여학생이 훗날 부인이 된 류민자다.

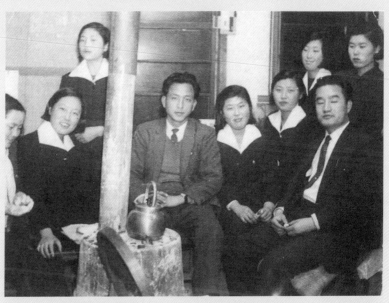

덕성여고에서 학생들과 찍은 사진이다. 가운데가 하인두, 그 옆이 아직 학생 시절의 류민자다.

그 무렵, 앵포르멜의 열병 속에 있던 하인두는 류민자의 연기에 깊은 인상을 받았고 그녀에게 동양화가 아니라 서양화를 그릴 것을 종용했다고 한다. 평소 차분하던 소녀의 내면에서 순간적으로 폭발적으로 터져 나오는 뜨거운 에너지가 바로 '앵포르멜'적이었기 때문이었다. 또 그 소녀와 자신이 꼭 닮았다고 느꼈다. 자신을 괴롭히는 내면의 모순된 자의식이 어쩐 일인지 그 소녀에게는 오히려 강인함을 제공하는 것 같아 신비한 느낌마저 들었다. 그 뒤로 얼마 지나지 않아 하인두가 불고지죄로 수감되면서 끊어졌던 두 사람의 인연은 몇 년 후 겨울의 거리에서 다시 이어지게 되었다.

류민자는 출판인이던 아버지 류창현과 어머니 오을순의 4남매 중 셋째로 이 무렵은 오랫동안 지병을 앓던 어머니께서 돌아가신 지 얼마 안 된 때였다. 홍익대학교에서 동양화를 전공하고 전주 영생여고에서 미술교사로 재직 중이던 그녀는 보기 드문 지식인 여성이었다. 전주에서의 2년에 걸친 교사 생활을 마치고 모교인 덕성여고의 미술교사로 부임하기 위해 바쁜 나날을 보내던 중이었다.

1966년 겨울의 재회는 1년 뒤인 1967년 가을의 결혼으로 이어졌고, 12세 연하의 제자는 인생의 반려로서 그의 생애 동안 많은 의지가 되었다. 당시 하인두의 나이 서른여덟이었다. 훗날 하인두의 부산 친구 추연근은 그의 결혼을 이렇게 회상했다.

"하인두는 나를 세 번이나 놀라게 했다. 첫 번째는 그 천의무봉天衣無縫한 고집이고 두 번째는 장가를 들었다고 불쑥 아내를 동반하

여 부산에 나타났을 때였다. 나는 이 고운 여인을 얼마나 고생시킬까 하는 마음을 감출 수 없었다. 그리고 세 번째는 암으로 수술 받는다고 했을 때였다."[01]

하인두의 기행奇行은 부산으로 신혼여행을 떠날 때 친구 박재호를 함께 데리고 간 데에서도 알 수 있듯이 결혼 후에도 계속되었다. 생활무능력자로서의 자괴감, '사상불온자'로 낙인 찍힌 데에 따른 피해의식과 강박 등의 복합적인 심리작용으로 어린 아내에게 위압적인 행동을 보일 때도 많았다. 그러나 하인두의 정서적 불안과 방황은 시간이 갈수록 조금씩 완화되었다. 안정적인 직장을 가질 수 없던 남편을 대신하여 밤낮없이 일하며 생계를 책임지고, 자신의 무능을 괴로워하는 남편을 보듬어 안고 선생님이라 부르며 존중해주었던 아내의 헌신적인 애정은 기어코 그를 밝은 양지로 끌고 나왔다. 하인두 또한 이 사실을 잘 알고 자신의 수필 곳곳에 아내에 대한 애틋한 고마움을 남겼다.

167

"나는 드디어 결혼했고 가정을 꾸려 조금씩 밝아져 갔다. 칠흑 어둠에 한줄기 빛이 비집고 들어와 내 삶의 방 안을 한 뼘만치 밝혀주고 있었다. 모든 게 아내의 노력이었다."

"나 같은 무능의 표본 같은 남편을 불평 한마디 없이 거느리고 살펴주고 있는 그녀를 생각하면, 때때로 돌 같으면서 불 같은 열정

1967년 10월 18일 하인두와 류민자는 천도교회관에서 결혼식을 올렸다.

1967년 10월 신혼여행 중 찍은 두 사람 모습이다.

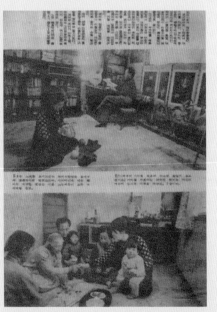

1973년 『마이리빙』에 하인두 부부의 자택과 작업실 사진이 실렸다.

으로 우리집 생활을 도맡아 영위해가는 그녀가 나로서는 과분하고, 존귀하기까지 한 것이다. 실인즉 나는 집안 살림에서나 모든 면에서 바깥사람 구실은 못하고 하루 종일 화실에만 틀어박혀 있는 안사람에 불과한 것이다.”

류민자는 당시로는 흔치 않게 미술대학에서 교육을 받은 지식인이었고 전문화가였다. 동료 화가로서 하인두의 예술적 기질을 누구보다도 잘 이해하고 있었다. 그녀는 때로는 따뜻하게 때로는 따끔한 평가를 내리며 그가 겪어야 했던 창작의 고통을 견디어낼 수 있도록 버팀목이 되어주었다. 무엇보다도 류민자 스스로도 작가로서의 욕구를 채우기 위해 기꺼이 자신을 불사르고자 했던, 불 같은 면모의 소유자였다. 홍제동에 마련한 집 2층에 부부 공동 작업실을 마련하고 1970년 11월 예총회관에서 부부전을 개최하는가 하면 1973년에는 명동화랑에서 첫 개인전을 열기도 하였다. 특히 첫 개인전을 계기로 홍익대 재학 시절 익힌 천경자의 영향에서 벗어나 새로운 화풍을 시도하였는데 당시 한국화단에서 새롭게 부상하던 반추상적인 경향이었다.

아내의 그림이 일변한 것을 본 하인두는 기쁨에 겨워 “덩실덩실 춤을 추었다.” 그리고 부인의 재능이 피어날 수 있는 환경을 마련해주지 못하는 것을 안타까워하며 “이제 네가 그림을 그려라. 나는 글을 쓸게”라고 말하기도 했다. 혹은 서로 재료를 맞바꾸는 실험, 곧 하인두 자신은 화선지와 먹으로, 부인 류민자는 유화를 사용하여 그림을 그려

169

볼 것을 권하기도 했다. 이러한 일화는 비록 많은 좌절과 갈등을 겪은 훗날의 일이었지만 화가로서 다른 듯 같은 길을 가는 부인의 존재는 하인두로 하여금 삶의 궤도에서 이탈하지 않도록 비춰주는 빛이었다.

1965년 창립전이 곧 마지막 전시회가 된 신작가협회전 이후 서울
에서 열리는 어떠한 전시회에서도 모습을 볼 수 없었던 하인두는
1969년, 4년 만에 개인전이란 커다란 결실을 가지고 화단에 다시 등
장하였다. 1969년의 개인전은 서울에서 개최한 첫 개인전이었다.

6월 신문회관에서 열린 이 개인전에 하인두는 4년 전의 신경질적이
고 음울했던 앵포르멜에서 벗어나 옵아트적인 새로운 기하추상양식
을 선보였다. 당시 개인전 리플릿에 실린 작품들은 〈황색 샤머니즘〉,
〈푸른 운율〉, 〈승화하는 흰색〉, 〈백색의 구심求心〉, 〈하얀 열반의 무늬〉,
〈Dynamical Stable Point〉 등 모두 열아홉 점이었다. 지금은 리플릿
표지에 실린 흑백사진말고는 출품작들의 구체적인 모습을 알 수 없지
만 굵은 파이프 모양의 하얀 띠들이 'ㄹ'자 형태로 배열되어 있고 가느
다란 색면들이 파이프를 둘러싸고 있는 표지 작품은 당시 한국 서양화
단에서 일어난 '뜨거운 추상에서 차가운 추상으로의 전환'을 반영하
고 있었다.도 4-01 그의 변모는 물론 당시 한국 서양화단에서 일어난 전
환과 맞물려 있었다. 그러나 한편으로 이 무렵 비로소 그가 찾아내었

하인두作品展

1969. 6. 13→6. 19

新聞会館画廊

河麟斗個人展

1969. 10. 12 ⟹ 10. 18

釜山公報舘畵廊

도 4-01 1969년 6월 신문회관화랑에서 열린 하인두 작품전(위)과
뒤이어 10월 부산공보관에서 열린 개인전(아래) 리플릿

던 '안정', '쉼', '평온'과 같은 감정들이 이러한 변모의 바탕에 깔려 있었다.

부인 류민자는 이 개인전 출품작들에 대해 "캔버스에 청색, 검정, 빨강의 강렬한 색으로 가로, 세로 아니면 곡선이나 사선의 굵은 선을 그리고, 흰색이나 푸른색의 속이 비치는 얇은 나일론 천의 위아래를 주름이 생기도록 일정한 너비로 접어 꿰맨 후, 캔버스 위에 그 주름잡힌 천을 덮어 고정시킨 것들"이라고 설명하였다. 개인전에 출품된 작품들은 대부분 이 주름진 나일론 천으로 덧씌워졌는데 캔버스 바탕에 그려진 원색 선들이, 나일론 천의 주름이 잡힌 부분과 안 잡힌 부분에서 서로 다른 느낌으로 비치며 자아내는 특이한 효과가 인상적이었다. 하인두는 투명한 천의 규칙적인 주름과 굵은 파이프선들이 서로 어우러질 때 생기는 어떤 일루전illusion을 의도한 것이었는지도 모른다.**도 4-02**

또 평론가 이일은 1990년 「내가 아는 하인두」라는 글에서 '"종래의 추상표현주의로부터의 전환을 보여주며 환하게 펼쳐진 선명한 색채와 율동적인 구성"이 시선을 끌었다. 그리고 그것은 "분명히 훈훈하고 다감한 원색과 여백의 변주가 자아내는 율동에 찬 아라베스크였다"'고 말했다. 류민자의 회고와 이일의 글을 통해 비록 흑백의 표지화밖에 볼 수 없지만 1969년 첫 서울 개인전에 출품된 하인두의 작품들은 밝은 원색의 파이프 모양의 선들과 역시 원색의 색면들이 서로 교차하며 화면 전체가 아라베스크와도 같은 기하학적 무늬를 이루는 작품임을 알 수 있다.**도 4-03, 도 4-04, 도 4-05, 도 4-06, 도 4-07**

개인전 출품작들에서 드러나는 또 하나의 특징은 '샤머니즘', '열

도 4-02 2015년 류민자가 재현한 1969년 하인두 개인전 출품작 위에 덧씌웠던 주름진 천들.
아래는 바느질한 캔버스 뒷면이다.

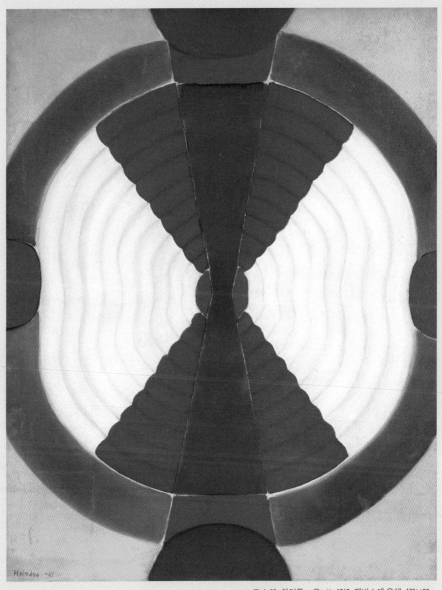

도 4-03 하인두, <윤>輪, 1969, 캔버스에 유채, 170×90cm

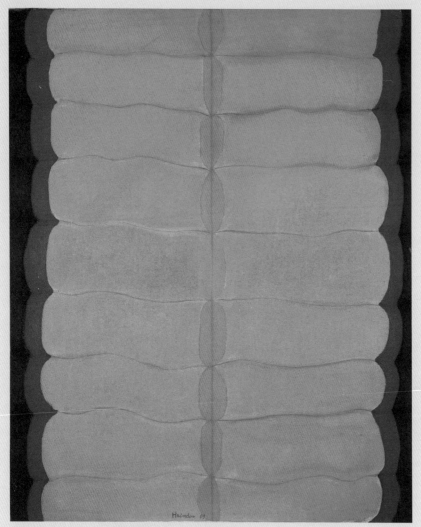

도 4-04 하인두, <고전의 율>, 1969, 캔버스에 유채, 연필, 91x73cm, 국립현대미술관 소장

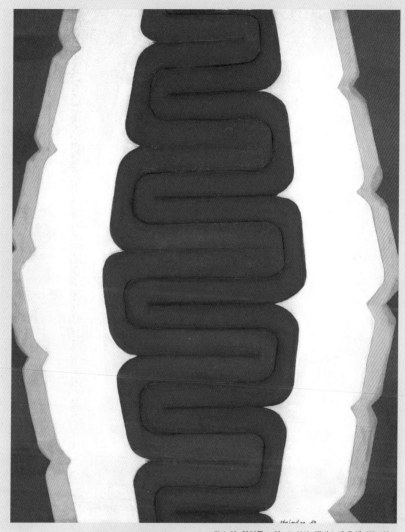

도 4-05 하인두, <회>連, 1969, 캔버스에 유채, 100×80cm

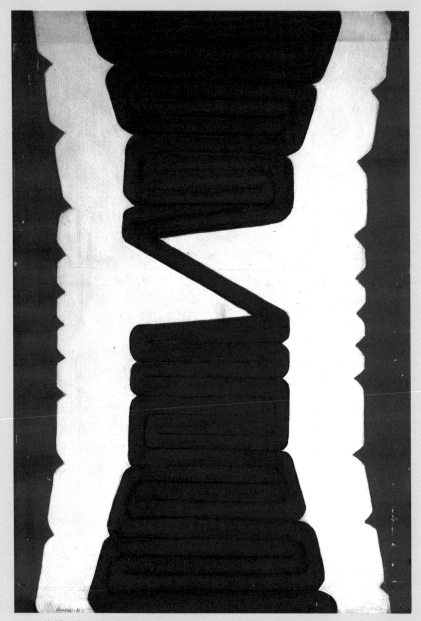

도 4-06 하인두, <회>繪, 1969, 캔버스에 유채, 162×112cm

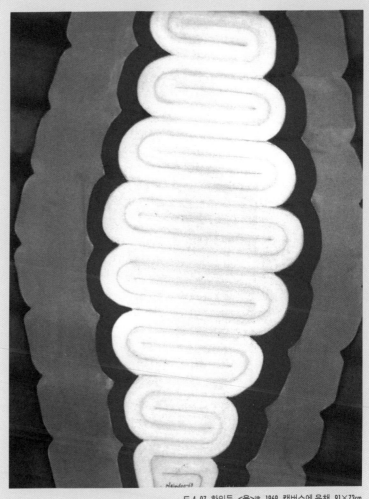

도 4-07 하인두, <율>律, 1969, 캔버스에 유채, 91×73cm

반', '구심'求心 등의 제목에서 알 수 있듯이 전통신앙에 대한 하인두의 깊은 천착이다. 사실 하인두를 4년 만에 다시 화단으로 이끌어 낸 것은 다름 아닌 풍류도, 동학, 음양론, 원효의 사상 및 그 근간이 되는 화엄사상 등 전통종교철학에 대한 개안開眼이었다.[02] 오랜 역사에 걸쳐 한국민족의 정신세계를 형성해온 불교 사상이 하인두의 예술 세계로 유입되면서 작품 세계의 전환을 가져온 것이다. 1969년을 전후하여 하인두가 일구어낸 변화의 진정한 의미는 기하추상이라는 형식적인 실험에서가 아니라 독자적인 조형이념을 정립하기 시작했다는 점에서 찾아야 한다. 자신만의 철학적 기반을 일구어냄으로써 그는 이후 한국현대미술에서 이루어진 숱한 집단적인 움직임과는 차별되는, 개성 넘치는 독특한 예술세계를 이루어낼 수 있었다.

1964년 악튀엘, 1965년 신작가협회의 잇따른 해체 이후 하인두는 앵포르멜의 허무한 퇴조를 실감하였다. 그리고 오랫동안 침묵의 시간을 보내며 작품 활동의 침체기를 겪어야만 했다. 이는 앞에서 본 것처럼 잦은 병치레 때문이기도 했지만 한편으로는 앵포르멜의 좌절에 대한 스스로의 자기점검 때문이기도 했다. 하인두는 앵포르멜의 광풍이 결국 찻잔 속의 바람으로 그친 이유를 '철학의 부재'에서 찾았다. 표현 방법만 익혔지, 회화론 즉 철학이 없었기에 지속적인 발전을 견인하지 못하고 한때의 유행으로 끝나버렸다는 뜻이었다. 세잔도, 피카소도, 앵포르멜도 피상적인 양식만을 쫓아서는 단지 유럽의 유행을 뒤따라다니는 꼭두각시 놀음판에 불과하다는 뼈아픈 자기반성 속에서 그는 힘든 나날을 보냈다. 그리고 해답은 언제나처럼 자신으로의 몰입에서 나왔다. 그는 자신이 처음 화가가 되겠다고 결심했던 순간을 떠올려보았다.

"그림을 그린다는 것은 목숨 불타오름의 맥박에 박자를 맞추는 것이고 목숨 회진(灰塵, 남김없이 소멸함)에의 절망을 견디는 것이다. …

내 속에 꿈틀거리는 한가닥 진심, 그것을 마음껏 뿜어보고 싶은 것
이다."

그림은 하인두에게 "내 생명의 흔적"이었다. 내면세계의 발견이
었고 참된 자아를 탐구하려는 의지의 표현이었다. 결국 질문은 자신에
게로 되돌아오곤 했다.

"나의 이 껍데기를 벗어던지면 무엇이 남을까. 내 내면의 진실
은 어떤 것인가."

마치 깨달음을 얻기 위한 참선수행자와도 같이 하인두는 이 화두
에 매달렸다. 이때 그에게 빛을 가져다준 것이 민족종교인 천도교와
그 모태인 동학이었다. 사실 1960년대 중반까지 하인두는 최제우의
『동경대전』東經大典에 대해 친구였던 시인 신동엽과 깊이 있는 토론을
나눌 정도로 천도교에 대해 해박한 지식과 신앙심을 가진 신자였다.
부인 류민자는 그가 큰형을 따라 평양에 갔을 무렵부터 천도교를 믿
게 된 것으로 짐작하였는데 결혼식도 서울 경운동에 있는 천도교중앙
대교당에서 당시 천도교 교령이었던 최덕신의 주례 아래 올렸다. 소년
시절부터 몸에 익은 습관 같았던 신앙이 어느 틈인가 그의 화두에 답
을 던져주기 시작했다.
미술사학자 조수진은 하인두가 1969~71년에 제작한 일련의 작
품들 〈회〉廻, 〈선율〉도 4-08, 〈고전의 음율〉도 4-09, 〈율〉律도 4-10 등을 동학과

천도교 철학을 연구하던 범부 김정설凡父 金鼎卨, 1897~1966의 영향을 받아 제작된 작품으로 해석하였다.[03] 특히 이 작품들 중 일부는 1969년 제 10회 상파울루 비엔날레에 출품되었는데 하인두가 국제무대에 선보일 작품으로 한국 고유의 종교철학을 작품 주제로 선택하였으리라는 추측도 가능하다.

김정설은 하인두가 젊은 시절 존경하는 문인 중 으뜸으로 쳤던 김 동리의 친형이었다. 그는 오랫동안 동학의 풍류 사상과 원효 사상을 연구하고 불교의 무無와 주역의 태극을 비교하는『무無와 율려律呂』라는 저서를 구상하기도 했다. 하인두가 선택한 '율'이라는 주제는 바로 김 정설이 설파한 '음양론'의 '율려' 개념에서 비롯된 것으로 짐작된다. 음양론에 따르면 만물이 양陽의 운동을 하게 하는 힘이 율律이며, 음陰으로 휴식하게 하는 것이 려呂이다. 이 율과 려는 서로 상반되면서도 동시에 상호 보완하는 관계 속에서 끊임없이 움직이고 있다. 따라서 율려는 우주적 생명 현상의 리듬이자 조화 정신 그 자체인데 예를 들어 하인두의 1970년 작 〈율律〉도 4-10은 두 가닥 검은 선의 매듭으로 '율려'가 상징하는 음양의 원리를 재현해낸 것이다.

1971년에도 하인두는 프랑스 칸 국제회화제와 인도 트리엔날레에 연달아서 출품하였는데 당시의 작품들도 모두 민족종교의 교리를 시각화한 작품이라고 할 수 있다. 하인두는 이 프랑스 칸 국제회화제에서 국가상을 수상하였다. 이 무렵 신문과의 인터뷰에서 "추상주의의 극복과 격정 끝에 남은 순수한 상태의 자신의 천분을 발견"하였으며 그동안 몇 차례 진로를 바꿔오다가 "불교의 선禪과 주역의 태극사상

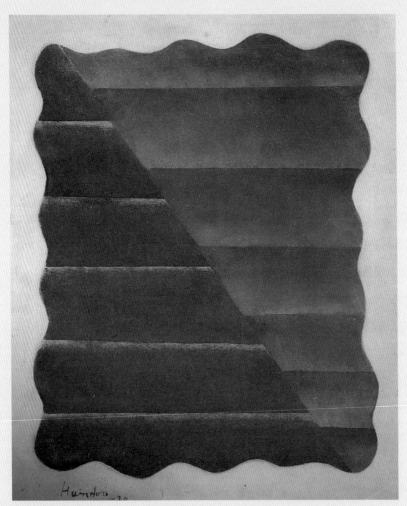

도 4-08 하인두, <선율>, 1970, 캔버스에 유채, 65×53cm

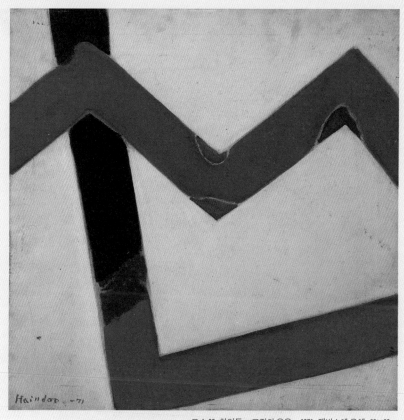

도 4-09 하인두, <고전의 음율>, 1971, 캔버스에 유채, 53×53cm

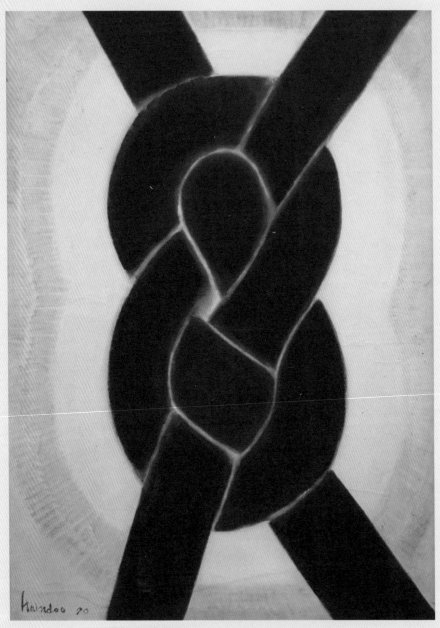

도 4-10 하인두, <율>律, 1970, 캔버스에 유채, 91×65cm

으로 돌아왔다"고 하여 새롭게 선보이는 경향 속에서 자신이 지향하는 바를 분명하게 밝혔다. 특히 '태극'의 조형성과 철학적 의미를 다룬 작품을 1970년을 전후하여 여러 점 제작하였는데 대표적인 작품이 역시 1971년 인도 트리엔날레에 출품한 〈산散에서 집集으로〉^{도4-11}였다.

'태극기송'太極旗頌이라는 부제를 가진 〈산散에서 집集으로〉는 인도에서 전시되기 전에 한국에서 소개되었다. 참가 작가 아홉 명의 작품을 국내에 알리기 위한 전시회가 1970년 국립공보관에 마련되었는데 하인두의 작품은 출품 당시부터 전시회의 '이채'異彩로서 커다란 주목을 끌었다. 이때에도 그는 "누가 뭐래도 이제야 내 것을 찾은 셈이라고 말하겠습니다. 10여 년 간 저쪽 것을 하다가 뒤늦게 개안한 셈입니다. 동양적인 여백사상과 확장과 선회의 원리를 태극에서 찾은 것입니다"라고 밝혔다. 그가 전통적인 주제로 태극을 다뤘음을 알 수 있다. 그는 100호짜리 대형 화폭을 상하로 이등분한 후 윗부분에는 색채와 비율을 전혀 변화시키지 않은 태극기를, 아랫부분에는 그 구조가 해체된 태극기로 화면을 구성하였다.

'국기'國旗를 소재로 했다는 점 때문에 이 작품은 의도치 않게 표절 시비에 휘말리기도 했다. 미술평론가 오광수가 국제적인 양식인 추상미술이 한국에 수용되면서 한국작가들의 표절이 증가했다고 비판하는 가운데 하인두의 작품을 '간접 표절'의 예로서 거론한 것이 원인이었다. 글을 읽은 하인두가 반박문을 게재함으로써 1972년 2월부터 8월까지 6개월간 『신동아』에서 '창작과 표절'의 정의와 한계, 윤리를 둘러싼 논쟁이 벌어졌다. 오광수의 주장은 하인두의 〈산에서 집으로〉

도 4-11 『주간조선』에 실린 <산散에서 집集으로>(일명 태극기송). 인도 트리엔날레 출품작과 하인두.

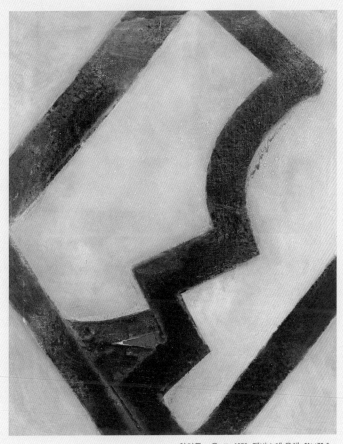

하인두, <율>律, 1975, 캔버스에 유채, 91×72.5cm

가 미국 팝 아티스트 제스퍼 존스의 〈성조기〉를 간접 표절하였다는 것
이었다.⁰⁴ 이에 대해 하인두는 세잔이 사과를 그린 이후에도 수많은 구
상화가들이 사과를 그리지만 그때마다 서로 다른 사과를 보여주었듯
이 자신의 '태극기'는 존스의 '성조기'와 판이하다며 자신에게 제기된
표절 논란을 반박했다.

"나는 한국의 하늘과 펼쳐진 한국의 산하가 나의 시야에서 숙
명적으로 면역되고 더욱 그럴수록 그 속에 몸부림치듯, 펄럭이는
태극기도 그러한 자연의 일부로서 처음으로 눈여겨 받아들였기
때문에 나의 애증의 이미지일 뿐이다."

"태극기라는 기旗 자체가 중요한 게 아니라 태극기가 중요했던
것이다. 앙포르멜의 칙칙한 유동流動의 색무덤과 그 혼란을 겨우 벗
어나는, 단청의 원색과 단순화의 포름을 눈여겨 보았고 뭔가 다이
나믹하면서 직재적直裁的인 형상을 찾고 싶었고 그것을 조형하고
싶었다. 그래서 나는 태극기를 만났다."

하인두에게 태극기는 '국기'라는 상징으로서가 아니라, 동양사
상의 확장과 선회旋回의 원리를 함축한 '태극사상'의 조형물로서 의미
를 지녔다. 전통적으로 태극은 우주만상의 근원이자 인간생명의 원천
이며 진리의 상징이었다. 그리고 태극론은 사람이 천지의 중심이라는
단군신화의 홍익인간이나 천지인 사상, 천도교의 인내천 사상 등을 통

해 계승 발전되었다. 따라서 태극은 인간의 내면 세계에 골몰해왔던 하인두에게는 자신이 형상화하고자 했던 세계관을 가장 잘 보여주는 전통적 소재였다고 할 수 있을 것이다.

한울에 대한 공경인 경천敬天과 시천주侍天主신앙을 바탕으로 모든 사람이 내 몸에 천주(한울님)를 모시고 있다는 동학의 사상 역시 1970년 대 초 하인두의 작품 세계에서 정신적 지주 역할을 하였다. 1974년 무렵 그려진 일련의 '생명 시리즈'라고 할 수 있는 작품들, 〈태동〉도 4-12, 〈발아〉도 4-13, 도 4-14 등은 곧 사람의 몸 안에 담긴 한울 즉 생명의 '태동' 과 '발아' 과정을 표현한 것이라고 봐도 무방할 것이다.[05] 또한 인간뿐 만 아니라 자연의 온갖 산천초목에 한울님이 내재한 것으로 보는 '물 물천사사천'物物天事事天의 동학의 범천론적 사상汎天論的思想은 모든 생명을 동등하게 공경하는 불교 사상, 특히 원효의 사상과도 연결된다. 따라 서 하인두의 1970년대 이후 작품 세계가 점차 불교적 색채를 강하게 띠기 시작하는 것은 자연스러운 추이였다.

하인두와 원효 사상의 관계를 이야기할 때 빼놓을 수 없는 인물이 화종 김종해和宗 金鍾海, 1931~1984다. 하인두는 그를 가리켜 "나의 추상미술 의 정신적 지주이며 묘계환중妙契環中, 만다라 등으로 내 회화 세계의 패 턴을 이루게 해주었다"라고 말할 정도였다. 정신과 의사였던 김종해 는 한국화가 안상철의 부산고등학교 동창이었던 탓에 안국동 시대부 터 하인두와는 허물없이 지내는 사이였다. 하인두는 천상병을 김종해 에게 소개했는데 덕분에 행려병자로 국립정신병원에 실려갔던 천상 병 시인이 김종해의 보살핌을 받을 수 있었던 일화는 유명하다. 무엇

도 4-12 하인두, <태동>, 1974, 캔버스에 유채, 91×65㎝

도 4-13 하인두, <발아>, 1974, 캔버스에 유채, 73×61㎝

도 4-14 하인두, <발아>, 1970년대 초, 캔버스에 유채, 90.5×65cm

보다도 하인두 자신이 그에게 신경쇠약 치료를 받았고 이후에는 김종
해의 정신치료 프로그램에 강사로 나가 환자들을 함께 지도하기도 했
다고 부인은 증언했다.

김종해의 정신치료 프로그램은 불교의 교리를 도입한 선구적인
치료 방법이었다. 그는 원효 사상을 재정립하고 차茶 문화를 대중화한
효당 최범술晚堂 崔凡述, 1904~1979의 제자이기도 했다. 효당 최범술은 또한
김정설과 함께 다솔사에서 동양철학을 연구하였다. 따라서 김동리, 김
정설, 최범술 그리고 김종해 등이 모두 하인두와 관계를 맺으며 하인두
작품에 불교와 관련된 다양한 주제들이 등장하는 연결고리가 되었다.

서울에서의 첫 개인전에서도 알 수 있듯이 하인두의 1969년 작
품들은 일제히 불교 관련 제목을 달고 있다. 특히 〈Dynamical Stable
Point〉라는 영어 제목은 김종해가 자신의 논문에서 '묘계환중'을 영어
로 옮긴 단어인 'Dynamical Stable Point in ego-circle'과 일치한다. 김
종해는 묘계환중을 자아환自我環, 즉 인간의 본성이라고 보았다. 하인두
가 묘계환중을 "서로서로 힘차게 얽히고 짜여지면서 중심잡이의 불변
의 일점을 에워싸고 돌고 도는 무한의 세계, 그 신묘한 우주 및 자연의
질서"라고 설명한 것을 볼 때 그는, 미술사학자 구정화의 주장대로, 묘
계환중의 개념을 인간의 본성을 나타내는 것에서 예술가 주체의 내면
으로까지 확대하였을 것이다.[06] 그리고 역시 미술사학자 김이순의 연
구가 알려주듯이, 1969년 신문회관화랑에서의 개인전에 묘계환중의
영문 제목이 출품되었다는 점에서 하인두의 1970년대 이후 대표작인
〈묘계환중〉 시리즈를 이미 1960년대 말부터 제작하기 시작했음도 유

추할 수 있다.⁰⁷

김종해는 불교의 만다라 조성이 자아형성의 한 모델이 될 수 있다고 생각해 이를 정신치료법에 사용하였다. 김종해가 영상요법을 시도한 것은 1968년부터로, 전국의 사찰이나 미술관, 박물관을 답사하고 불상을 촬영한 후 이 사진들을 한곳에 나열해 환자들에게 보여주었다. 즉 한곳에 나열된 불상들을 바라보면서 환자들로 하여금 자신의 무의식 속에 억압되었던 덕목을 의식 영역으로 부상시키게 하는 방법이었다.⁰⁸ 이러한 영상치료요법은 하인두에게는 앵포르멜의 오토마티즘을 연상시키는 친근한 것이었다. 환자들에게 크레파스나 물감을 주고 자기 마음대로 그리게 하여 무의식 속에 있는 것을 털어낼 수 있도록 하는 방식이었기 때문이다.

하인두의 〈만다라〉 시리즈 중 가장 이른 시기의 것으로 알려진 1974년작 〈붉은 만다라〉^{도 4-15}는 그야말로 시뻘건 색채가 불안한 느낌을 끌어내는 가운데 마치 어린아이의 낙서처럼 일그러진 도형들이 타원형 안에 좌우균형으로 그려져 있다. 이밖에도 〈인간-오뇌〉^{도 4-16}와 같이 1970년대 전반 하인두의 작품에서 등장하는 원형세포 같은 일그러지고 불균형적인 형상들은 김종해와의 작업 과정에서 나온 환자들의 작품에서 힌트를 얻었을 가능성이 크다.⁰⁹ 일찍이 '무의식의 발굴'에 초점을 맞춰 앵포르멜에 매료되었던 하인두로서는 이러한 인간 본성의 적나라한 모습이 드러나는 그림들에 끌리는 것이 당연하였다.

김종해의 불상을 이용한 치료 방식에 흥미를 느낀 하인두는 종종 같이 답사도 다니고 탁본을 떠서 전시에 활용하기도 했다. 〈적색 만

다라〉^{도 4-17}와 비슷한 시기에 그린 〈미륵의 얼굴〉^{도 4-18}이나 〈인간 애증〉
^{도 4-19} 등은 불상을 모티브로 한 작품들이다. 전국의 사찰과 불상 답사
는 하인두에게 한국의 전통 조형물이 지닌 아름다움을 재발견하는 기
회를 제공하였다. 곧 전통종교에 대한 개안에 이은 두 번째 개안, 전통
미에 대한 눈뜸이었다. 훗날 하인두의 전통예술계승론이 표면적인 형
상 속에 숨겨진 정신의 계승을 강조한 것, 그리고 이 정신을 발굴하기
위해 "작가의 전前의식으로 내면에 도사린 우리 것에 대한 명료한 영상
을 포착"해야 한다고 역설하게 된 데에는 영상치료방식의 경험이 중
요한 역할을 하였다. 하인두의 작품에서 자아의 본질에 대한 탐구와
전통예술에 대한 탐구가 결합되기 시작했다는 점에서 이 시기는 그야
말로 개벽의 순간이었다고 할 수 있다.

도 4-15 하인두, <붉은 만다라>, 1974, 캔버스에 유채, 90×71cm

도 4-16 하인두, <인간-오뇌>, 1975, 캔버스에 유채, 91×73cm

도 4-17 하인두, <적색 만다라>, 1970년대 전반, 캔버스에 유채, 53×45.5cm

도 4-18 하인두, <미륵의 얼굴>, 1975, 캔버스에 유채, 72.5×60.5cm

도 4-19 하인두, <인간애증>, 1975, 캔버스에 유채, 80×65㎝, 1976년 국전 출품작

한 번 개안을 하자 이제는 아무 때고 사찰을 찾아갈 때마다 이전에는 미처 깨닫지 못했던 숱한 아름다움들이 하인두를 기다리고 있었다. 단청의 강렬한 색채와 추상적인 무늬들, 정확하게 조각조각 나뉘어진 창살들, 그 단아함, 옛 기와들의 정교한 문양 … 하나같이 그를 매혹시키는 미의 세계였다. 현재 부인 류민자가 간직하고 있는 하인두의 사진첩이나 강의록에는 단청을 근접촬영한 사진과 당시 『공간』에 실렸던 기와사진을 꼼꼼하게 옮겨놓은 스케치 등이 여러 점 남아 있다. 하인두는 이렇듯 하루가 다르게 전통미에 눈 떠가는 자신의 변화가 "눈의 어떤 편견" 때문은 아닌지 스스로 의아할 지경이었고 "눈치그림만 그려왔던 지난날을 돌이켜보면 얼굴이 화끈거렸다."

"금강역사상의 두상 하나가 여러 석고상들 속에서 끼여들어 나의 화실의 식구가 된 지 오래다. 이 신라물新羅物의 석고조상 한 점이 처음 화실에 걸렸을 때의 놀라운 감동은 지금도 잊을 수 없다. 아그리파, 아폴로, 비너스 등 정정한 내력과 역사를 지닌 서양의

많은 조상들 속에서 덩치가 훨씬 적은 한 점이 눈을 부릅뜨기 시작한 것이다. 나는 처음에 내 눈의 어떤 편견을 의심하기도 하였다.

그러나 날이 갈수록 부릅뜬 눈만이 아니라 조형적 여러 형상이 강력하게 규모있게 농축된 하나의 열기로 하여 완전히 서양의 제신諸神과 여러 영웅, 성상聖像들을 숨도 못 쉬게 제압하고도 늠름자약해 있는 우리의 금강역사상. 그 두상을 보고 나는 비로소 엄숙한 개안의 기쁨을 누렸고 그 감동은 여태껏 생생하다. … '로댕'이나 '자코메티'의 조각보다 길가에 비 맞고 서 있는 한 개의 '장승'이 사실인즉 조형적으로 더 훌륭한 것임을 재발견해야 한다. "이조李朝의 백자 한 개가 미국 마천루보다 크다"고 격찬한 이웃나라 미술평론가의 말이 과장표현이 아니라 실지로 그럴 수도 있다는, 이조 백자미를 느끼는 감성체험을 다시 해야 한다. 콧대높은 피카소가 이조 초기의 백자에 새겨진 조촐한 희화戲畵를 보고 비로소 입을 벌려 백자의 애호가가 되었다는 사실을 되새겨 봄직도 한 일이 아니겠나.

… 천 년 묵은 고미술의 이끼 푸른 돌조각에서 쪼개진 귀면와의 보드라운 한 가닥 선조에서 새 봄에 새 순을 느끼는 경이의 기쁨으로, 처음 보듯 싶은 창조의 재발견을 아끼지 말아야 하며 그런 긍지와 자부로 하여 이제 서서히 현대미술의 토착화를 위해 첫 삽을 밟아야 하는 것이다."[10]

1973년에 쓴 이 글에는 앵포르멜을 처음 접할 당시 하인두가 보

여주었던 자괴감, 초조감 등이 자취를 감추었다. 결혼에 따른 안정과 전통미에 대한 자각이 가져다준 개인적인 충족감, 그리고 때마침 유신정권 아래 불기 시작한 '한국성' 찾기 열풍이 맞물리며 하인두는 확신에 차서 자신이 발견한 세계로 발을 내딛기 시작하였다.

하인두는 이러한 전통계승의 열풍이 단지 구호에만 그치지 않도록 미술교육에서부터 다져올라가야 된다고 생각했다. 고민 끝에 그는 자신이 발견한 전통불상의 조형미를 그림을 처음 배우는 학생들이 접할 수 있는 방법으로 '전통석고상 배급'을 떠올렸다.

"서양의 조상彫像은 정확하고 정교하나 우리 것은 민두름하고 두루뭉수리 같다. 그러나 가만히 볼수록 안에서 다져진 빛 덩어리가 서서히 부풀어 터질 듯 위세를 부리는 것이다. 농축된 아름다움! 금강역사상은 안에서 타오르는 한 개 불덩이라 해도 좋을 것이다.

몇 해 전 나는 이같이 크게 느낀 바 있어서 한국석고상을 만들어 봤던 것이다. 금동미륵반가사유상, 괘릉掛陵의 무인상, 하회탈, 금강역사 두상 등으로 된 한국산 석고상을 만들어 각급 학교에 보급을 계획했었다. 경주의 김만술 선생의 노역을 빌어 내 딴엔 큰 문화사업인 양 제법 흥분돼 일을 꾸려 보았으나 결과는 실패로 돌아가고 말았다."[11]

하인두는 화가의 기초 수련 과정이 석고 데생에서 시작한다고 보

앴고 서양화도 한국에 건너온 지 70년이 된 지금 이제는 굳이 서양 귀신의 얼굴만을 학생들에게 강요할 필요가 없다고 여겼다. 그가 보기에 한국불상의 우수함은 "분석보다 종합을, 세부보다 전체를 포괄할 수 있는 안목을 키워줄 수 있기 때문"이었다. 정확하고 정교한 서양 석고상은 지엽적 기교의 숙달을 익히는 데에만 유리해 보일 뿐이었다. 석고 데생 교육에 대한 그의 구상 속에서도 회화의 본질은 기교의 숙달이 아니라 '추상적인 상징'이라는 추상화가로서의 입장이 명확하게 드러난다. 그리고 회화의 본질은 곁가지를 키우는 데 있지 않고 그 뿌리를 다스리는 데 있기 때문에 한국의 서양화 역시 그 뿌리인 한국의 전통을 으뜸으로 삼아야 했다.

1969년 6월 서울에서의 첫 개인전은 하인두에게 재도약의 신호탄이었다. 서울 전시에 이어 같은 해 10월 부산공보관에서도 개인전을 개최하였고, 비록 몸은 참석 못해도 다양한 해외전에도 작품을 출품하기 시작했다. 1969년 한 해에만도 마닐라에서 개최된《한국청년작가 11전》과 제10회 상파울루 비엔날레에 출품하였으며, 1970년에는 서울 태평로에 있는 예총화랑에서 동양화가인 부인 류민자와 부부전을 열기도 하였다. 1971년에는 앞에서도 언급했듯이 제2회 인도 트리엔날레와 프랑스 칸 국제회화제 등에 잇달아 출품하였다.

하인두가 결코 쉽지 않았을 재도약을 시작할 무렵 한국의 미술계는 1960년대 후반의 기하추상에서 벗어나 또 다시 새로운 흐름을 정립해가고 있었다. 바로 '단색조 회화'라고 불리는 흐름이었다. 그 명칭

에서 짐작할 수 있듯이 흰색과 검은색, 혹은 유사한 계통의 단색으로 통일된 화면 위에 반복적인 행위의 흔적으로 이루어진 추상회화였다. 당시 한국미술협회 부이사장을 역임하고 있던 박서보와 일본에서 활동하던 화가 이우환이 주도한 이 흐름은 1970년대 한국미술의 지평에 '대규모 진동'을 일으켰고 "하나의 거대한 연대형식"으로 떠올랐다.[12]

일찍이 국전 중심의 기성화단에 도전해온 박서보와 추상작가들은 어느새 국전과 구상미술에 버금가는 세력으로 성장하였고 이들은 마침내 1974년 국전에 입성하는 데 성공하였다. 즉 국전에서 추상회화가 구상회화와 동등한 위치를 지닐 수 있도록 국전이 구상 부분과 비구상(추상) 부분으로 나뉘어야 한다는 이들의 오랜 주장이 드디어 수용된 것이다. 박서보·윤형근·정영렬·조용익·하종현·김형대 등은 일약 국전 추천작가로 선정되었다. 국전의 추천작가로 선정이 되려면 국전에서 열여섯 번의 입선과 네 번의 특선을 해야 했다. 만약 입선 경력만으로 추천작가가 되기 위해서는 최소한 16년 동안 해마다 작품을 출품, 입선을 해야 가능했다. 이처럼 어려운 과정을 거쳐야 했기에 국전의 추천작가 선정은 국내 화단의 주류가 되었다는 것과 같은 의미였다. 하인두 역시 이들과 함께 국전 추천작가로 선정되는 기쁨을 누렸다.

국전 추천작가에 선정된 사실은 오랜 기간 화단의 외곽에서 맴돌던 하인두가 화단의 중심작가로 새로운 위상을 차지하게 됐음을 의미했다. 그는 또한 한국미술협회 서양화 분과위원장에도 선임되었다. 그

1970년 예총화랑에서 개최한 하인두 류민자 첫 부부 전시회

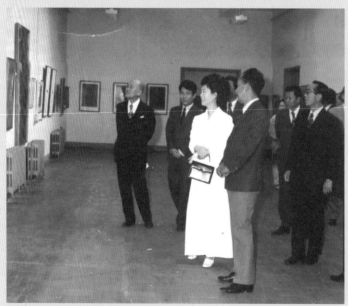

덕수궁 미술관에서 열린 국전을 관람하고 있는 박정희 대통령 부인 육영수와
안내하고 있는 하인두

러나 그뿐이었다. 김복영이 언급했듯 하인두는 "1960~70년대 현대 진영의 과감한 실험운동에 줄을 대고 있었지만 언제나 그 자신의 세계를 천착하는 데 유독 머물러 있었다. 동세대와 집단운동을 하면서도 그들과 동질적인 흐름을 공유하기보다 유독 차별성을 가졌다."[13] 하인두 역시 자신이 화단의 주류에 동참하지 못하고 외로운 외길을 갈 수밖에 없는 천성임을 느끼고 있었다. 그러나 역설적으로 사람들과 어울리는 것을 꺼리는 성향이 집요한 자기 성찰과 자신의 작품에 대해서 강박에 가까운 완벽함을 요구하는 면모를 낳기도 하였다. 유독 강한 자의식이 그에게 가져다 준 명明과 암暗이었다.

무엇보다도 그는 여전히 국가보안법 불고지죄 전과자였다. 박서보가 묘법描法이란 묘법妙法을 터득하며 도쿄 화랑에서 작품매진이란 개가를 올리고 있고 김창렬은 물방울 작가로 국제화단에서 촉망을 받는 것을 한국에서 지켜볼 수밖에 없는 신세가 불현듯 처량해지면 그는 다시 그 어두운 터널 속으로 빨려 들어가지 않기 위해 안간힘을 써야만 했다. 이제 그는 불혹을 훌쩍 넘긴 나이였다. 어쩌면 이제야 그는 자신의 내면 속 그 불덩어리들과 화해하고, 그림이 무엇인지 어렴풋이 느끼기 시작했는지도 모른다.

"한 뼘만치의 좁은 화폭이래도 그 속에 담을 수 있는 무한의 것이 내가 천년을 살아도 다 못하겠음을 이제사 조금씩 깨우치면서 자랑스럽던 지난날이 때로 부끄러워지면서 문득 '그림 그리기'가 두렵기만 하다. … 아무도 아는 이 없는 도라지 다방에 앉아 그 시

절을 더듬으니 갑자기 술 생각이 난다. 형편이 풀리면 난생 처음 비행기나 한 번 타고 제주도나 가볼까. 거기도 해외海外가 아니겠나 싶으면서 한 대포 집어 삼킨다."

그러나 그는 짐작이나 했을까. 지금 그를 옭아매고 있는 이 굴레 가 곧 풀릴 것이라는 것을, 새로운 빛을 향해 또 다른 문이 열릴 것이라 는 것을.

정
체
성
의

모
색

1976년 5월 14일 밤 9시. 공항은 해외로 나가는 사람과 귀국하는 사람, 그들을 맞이하거나 작별 인사를 나누기 위해 나온 사람들로 인산인해다. 수많은 인파 속에 출국장 앞에 선 하인두의 얼굴은 붉게 상기되어 있었다. 만 46년 만에 난생 처음으로 비행기를 타고 고국을 벗어난다는 사실이 믿기지 않았다. 그는 출국장까지 따라와서 환송해주는 아내를 비롯해 후배 강국진, 정하경 등 지인들에게 두 손을 높이 들어 인사를 한 후 검색대 앞으로 유유히 걸어갔다.

'드디어 파리로 떠나는구나'라는 생각도 잠시, 검색대 위에 오르자 무사히 통과할 수 있을지 가슴이 조마조마했다. 검색대를 통과하는 데 걸리는 몇 분 동안 그의 뇌리에는 지난 16년 동안의 일들이 스쳐지나갔다.

국제전 진출을 위해 들떠 있던 1959년 그는 느닷없이 국가보안법 불고지죄로 6개월간 옥살이를 한 뒤 보이지 않는 사슬에 묶여 만성 노이로제 환자로 살았다. 그런 하인두의 병을 고쳐준 '명의'는 바로 1973년부터 한국예술문화단체총연합회의 부회장으로 있던 조경희趙

敬姬, 1918~2005였다. 하인두의 사정을 알게 된 조경희는 고위당국에 진정해서 신원문제를 해결해주고, 박탈당했던 공민권을 되찾을 수 있도록 물심양면으로 도와주었다. 하인두가 새처럼 창공을 날 수 있도록 앞장서서 도와준 이가 조경희였다면, 아내 류민자는 여비를 마련하는 등묵묵히 뒷바라지를 해주었다. 이라크 바그다드에서 열리는 국제조형작가회의IAA에 한국대표로 나가게 되었다는 소식은 그의 삶을 새롭게 일깨우는 단비였다. 바그다드에 가기 위해서는 파리를 경유해야 했다. 해외 여행은 처음이니 파리에서 활동하는 작가들도 만나고, 이탈리아와 독일 등 유럽에 있는 미술관들을 돌아보고 올 계획이었다. 문제는 해외로 나가는 데 드는 경비였다. 아내는 다니던 직장에 사의를 밝히고 그 퇴직금으로 왕복 비행기표와 여행 경비를 장만해주었다.

　류민자는 화가로 활동하며 집안 살림과 노모의 수발은 물론 직장생활까지 화가이자 엄마, 며느리, 아내로 1인4역을 해왔다. 은둔자처럼 지내는 남편에게 용기를 북돋아주고, 그림에만 정진할 수 있도록 가계를 책임져준 아내가 있었기 때문에 검색대 위에 서 있을 수 있었다. 오랜 세월 해외로 나가는 것은 꿈도 꿀 수 없었던 하인두의 심정을 잘 알기에 해금과 함께 찾아온 해외 순방 기회를 류민자는 어떻게든 마련해주고자 했다. 이왕 떠나는 길이니 회의가 끝난 뒤에 파리에 남아 마음껏 그곳의 분위기를 누리게 해주고 싶었다. 고육지책으로 1967년부터 재직해온 덕성여중에 사표를 냈다. 학교 측의 배려로 당분간 교편 생활을 유지하면서 밤에는 학원에서 아이들을 가르쳤다.

　검색대를 통과하고 나니 비행기를 타고 고국을 벗어난다는 사실

이 가슴 설레기도 했지만 한편으로는 불안감이 몰려왔다. '과연 이국에서 혼자 잘 지낼 수 있을까?' 동시에 '얼마나 기다렸던 기회인가!' 여러 생각이 교차했지만 현대미술의 심장인 파리를 돌아볼 생각을 하니 가슴이 뜨거워졌다. 세계 각지에서 모인 화가들과 함께 호흡하며 자신만의 화풍을 만들어보겠다는 야심찬 포부를 안고 그는 비행기에 올라탔다.

앙카라에 착륙했다가 5월 15일 오전 8시, 파리에 도착했다. 주프랑스 대사관의 공보관이 마중을 나와 있었다. 미리 숙소를 정해놓은 그의 안내로 소르본 호텔에 도착해 여장을 풀고 일행과 함께 카페에 앉았다. 이날 하인두는 일기에 "도시 실감 안 나는 엄연한 실감, 여기가 파리구나!"라고 썼을 정도로 얼떨떨한 상태였다. 어쩌면 기대가 너무 컸기 때문에 오히려 별 감동을 못 느꼈는지도 모른다.

카페에서 파리대학의 교환교수로 와 있는 김우진金宇鎭 교수와 인사를 나누고, 그에게 바그다드에서 열리는 회의에 함께 가자고 제안을 했다. 김우진은 하인두의 제안에 바로 승낙했다. 하인두의 해외 첫 출국은 5월 21일부터 26일까지 열리는 국제조형작가회의에 참가하는 데 목적이 있었다. 5월 19일 산정 서세옥山丁 徐世鈺 1929~ , 김우진 교수와 함께 바그다드에 가기 위해 비자를 찾아왔다. 김우진 교수는 처음부터 함께하기로 했던 것은 아니었기 때문에 새로 허가를 받아야 했다. 혹시 허가가 안 나면 어쩌나 걱정했으나 제 시간에 비자가 나와 다음날 함께 드골 공항에서 바그다드로 출발했다.

5월 20일, 오후 1시 20분 파리에서 출발하는 에어 프랑스Air France

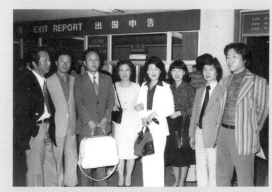

1976년 하인두의 첫 해외 출국을 앞두고 공항에 환송 나온 부인 류민자와 지인들

국제조형작가회의에 참석하기 위해 출국하는 서세옥과 하인두

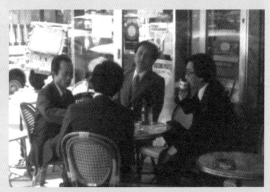

1976년 파리에 도착해 카페에 앉아서 일행과 함께 담소를 나누는 하인두

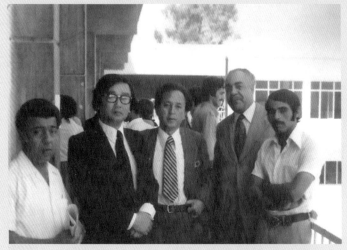

1976년 이라크 바그다드에서 열린 국제조형작가회의에 한국 대표로 참석한 산정 서세옥(왼쪽에서 두 번째)과 하인두(가운데)

바그다드에 도착한 후 유적지를 탐방하며 찍은 사진

하인두는 1976년 5월 20일 드골 공항에서 출발해 21일 바그다드에 도착,
5월 26일 파리로 돌아오기까지의 일정을 시간대별로 일기장에 적었다.
여기에는 어디서 누구를 만나고, 무엇을 했는지 장소와 시간까지 자세히 기록해놓았다.

에 몸을 실었다. 저녁 7시 30분에 바그다드에 도착했지만 두 시간 이
상을 공항에서 대기해야 했다. 이라크는 1958년부터 북한과 문화협
정을 맺은 뒤 긴밀한 협력 관계를 유지하고 있었기 때문에 남한에서
온 사람들은 미국의 간첩 취급을 하며 입국조차 못하게 하고 있었다.
살벌한 분위기 속에 감금되었다가 밤 10시가 넘어서야 공항에서 나와
엄호를 받으며 호텔까지 호송되었다. 밤 11시 호텔에 도착한 하인두
일행은 대기하고 있던 문공부 직원들을 만났다. 그들과 매운 고추장에
맥주를 마시니 겨우 긴장이 풀렸다. 그러나 여전히 몇 명의 요원은 호
텔 안에서, 몇 명은 밖에서 계속 감시를 하고 있어 불안한 마음을 누그
러뜨릴 수가 없었다. 밤 12시가 되어서야 각자 객실에 들어가 여장을
풀었다.

다음 날인 21일 아침 9시 국제조형작가회의 회원들이 모여 있는
곳으로 출발했다. 이미 호텔 안은 세계 각국에서 모인 회원들로 가득
차 있었다. 회원들은 세 대의 버스에 나누어 타고 바빌로니아 박물관
과 카르발라Karbala 시내를 거쳐 후세인 모스크 순례를 위해 출발했다.
찌는 듯한 더위 속에 양떼가 무리지어 가는 모습을 보자 겨우 공항에
서의 공포에서 벗어날 수 있었다. 비로소 이국적인 풍경을 눈으로 감
상할 마음의 여유가 생겼다.

22일에도 이란국립박물관을 비롯한 관광 일정이 이어졌고, 23일
날이 되어서야 제8차 국제조형작가회의 개막식이 열렸다. 개막식 선
언과 축사 이후 프랑스, 이집트, 아랍공화국, 덴마크, 소련, 독일 등의
발표와 토론이 오후까지 이어졌고, 종일 각국 대표들과 인사를 나누었

다. 24일은 바그다드 미대학장의 초청으로 학교를 방문에 교류를 위한 대화를 나누었다.

하인두 일행은 떠나오는 날까지 요원들의 에스코트를 받았다. 처음에는 낯설고 두려웠지만 돌아오는 날에는 마치 자신이 국빈 대우를 받는 것 같은 착각이 느껴졌다. 5월 21일부터 26일까지 이렇게 일행은 철통 엄호 속에 바그다드를 방문하여 두 나라의 우호 증진과 미술 문화 교류를 위한 의견을 주고받았다. 다행히 반응은 아주 호의적이었다. 다시 파리로 돌아갈 비행기를 타며 하인두는 북한에 의해 자유를 박탈당할 뻔했다가 다시 살아난 듯, 생환의 기쁨을 느꼈다.

파리에 도착한 다음 날부터 하인두는 이곳에서 활동하는 작가들을 만나고, 틈만 나면 미술관을 다녔다. 일행과 함께 해마다 5월이면 파리에서 열리는 전시회인 살롱 드 메Salon de Mai를 보기 위해서 라데팡스에 갔다. 널따란 야외에 추상에서 구상, 사실에 이르기까지 각양각색의 조각들이 놓여 있는 모습이 퍽 인상적이었다. 그야말로 천태만상이었다. 특별히 유형화된 작품은 없었다. 파리 미술 전체가 그렇다고 말해도 무방할 정도로 다른 작가의 작품과 닮은 것을 철저히 배격하는 게 파리 미술계라는 것을 느끼는 기회였다.

　　살롱 드 메에서 그의 눈에 가장 먼저 들어온 것은 역시 우리나라 작가들의 작품이었다. 문신文信, 1923~1995의 멀쑥하게 키가 큰, 다부진 작은 조각 한 점은 압권이었다. 날아가는 형상을 한 검은 단풍나무黑楓의 농축된 볼륨이 주위를 제압하는 모습에 한편으론 통쾌한 기분까지 들었다.

　　회화관에 들어서니 무질서의 소용돌이였다. 다양한 작품이 놓여 있었다. 그중 50호 크기의 화면 중심에 물방울 하나가 방금 흘러내린

것 같은 순간을 그린 김창렬의 작품이 눈에 들어왔다. 친구의 작품이라서인지 전시장 안에서 가장 돋보였다. 자신의 고향인 창녕과 진주에서 성장기를 보낸 이성자李聖子, 1918~2009의 작품도 이색적이고, 김기린金麒麟, 1936~의 작품 또한 다종다양한 작품들 사이에 깊이 있는 내면의 광휘가 깃들어 있었다.

이들 중 문신은 하인두가 파리에 있는 동안 자주 왕래하며 가장 가깝게 지냈던 미술가다. 문신은 일본미술학교 양화과를 수료하고, 1961년 프랑스 파리로 건너오면서 조각으로 전환하여 추상조각가로 인정을 받고 있었다. 문신을 작품으로 먼저 조우했던 하인두는 직접 만나보니 생각보다 소박한 그에게 퍽 호감이 갔다. 게다가 머나먼 타국에서 같은 경상도 사투리를 쓰는 사람을 만나니 더욱 친근감이 들었다.

문신의 차를 타고 파리에서 30킬로미터쯤 떨어진 곳에 자리 잡은 아틀리에를 방문했다. 허름한 농촌의 창고 같은 곳을 작업실로 사용하고 있었다. 넓은 실내 가득, 진통 속에 탄생시킨 대형 작품들이 수북하게 놓여 있는 모습을 보고 하인두의 입에서는 감탄사가 저절로 나왔다. 밖으로 나가자 잔디로 둘러싸인 야외 작업실에도 방금 진통을 겪고 나와 기지개를 켜고 있는 작품들이 생명의 발아發芽처럼 눈을 부비고 있었다. 작업장 너머로는 옹기종기 모여 있는 마을과 지평선과 맞닿은 넓은 들녘이 펼쳐졌다. 어디까지가 작업장이고, 어디가 마을인지 모를 정도로 무한한 작업장의 크기에 다시금 놀랐다. 이렇게 하늘과 대지가 맞닿은 곳에서 묵묵히 자신만의 세계를 가꾸어나가는 문신을 보며 하인두는 외경심마저 들었다.

문신은 몽마르트르Montmartre까지 5분 정도 걸리는 물랭루주 주변 물랭 호텔Hotel de Moulin에 머물고 있던 하인두를 밤늦은 시간에도 차를 몰고 자주 찾아왔다. 또 끼니도 제대로 못 챙겨 먹는 하인두를 가끔 자신의 집으로 초대해 푸짐한 식사를 제공하기도 했다. 문신은 당시 독일계 프랑스 여인인 리아 그랑빌러(파리 리아 그랑빌러 화랑 대표)와 살고 있었는데, 리아Lia는 1978년 하인두가 파리에서 첫 개인전을 열 수 있도록 적극적으로 도와주었다. 조금씩 더 가까워지면서 문신은 자신의 파란만장한 과거사도 털어놓고, 막내딸을 서울에 있는 하인두 집에 맡기기도 했다.

파리에서의 인연은 문신이 1980년 영구 귀국해 고향 마산에 자리 잡으면서 더욱 깊어졌다. 문신이 바다가 내려다보이는 곳에 미술관을 만들고 싶다는 자신의 꿈을 실현하고, 경남 미술계를 위해 헌신할 때 하인두는 말없이 옆에서 힘을 보태주었다. 이뿐만 아니라 파리에서 조각가로 활동하던 문신의 장남 문장철은 하인두의 유럽 여행 때마다 뒤치다꺼리를 해주었다. 특히 그는 하인두가 한불미술협회 부회장으로 한국과 프랑스의 교류를 추진할 때 양국 미술계의 다리를 놓아주는 역할을 했다.

파리에서 만난 또 한 명의 미술가는 1973년 하인두의 스승인 남관과 『동아일보』 지면을 통해 '창작과 모방' 논쟁을 벌였던 고암 이응노였다. 하인두는 세 번이나 지하철을 바꿔 타고 그의 집을 노크했다. 26여년 만의 해후였다. 한국전쟁이 일어나기 전인 1949년 홍익대학교에 다니던 시절 배운 적이 있었지만, 그후로 처음 만나는 것이었다.

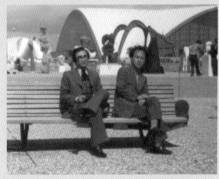

1976년 각양각색의 조각들이 전시되어 있는
살롱 드 메 야외 조각장에서 서세옥(왼쪽)과 함께

1976년 프랑스 파리 교외의 프랫 태이에 거주하던 문신의 야외
작업실에서 찍은 사진. 왼쪽이 문신, 오른쪽이 하인두다.

1976년 문신의 작업실에서 찍은 사진.
왼쪽이 하인두, 가운데가 문신이다.

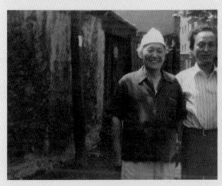

1976년 이응노의 집 앞에서 찍은 사진

자택 앞에 서 있는 이응노

홍안백발紅顔白髮의 노화백은 70세가 넘었는데도 아직 정정했다.

100평이 넘는 화실에는 구석구석마다 크고 작은 조각이며 그림으로 가득 차 있었다. 여전히 그는 의욕적으로 작품을 제작하며 노익장을 과시하고 있었다. 그런데 이응노 화백은 오래 전 벌였던 논쟁의 앙금이 아직도 남아 있는지 하인두가 준비해간 카탈로그를 보여주자 대뜸 "남관 씨보다는 낫지만 남관 씨의 모방"이라고 했다. 수긍이 가지 않았지만 노화가의 말이니 한귀로 듣고 흘렸다.

이응노는 1967년 동베를린공작단사건에 연루된 까닭에 한국화가들 가운데 그를 찾는 사람들이 거의 없었다. 하지만 하인두는 그런 정치적 시련에도 타국에서 혼자서 묵묵히 작품을 제작하고 있는 노화가의 모습을 보기 위해 문신에게 연락처를 받아 어렵게 길을 찾아 방문했다. 어쩌면 하인두는 자신이 옥살이를 했던 경험을 생각하며 옛스승을 위로하고자 했는지도 모른다.

이응로는 다음 해인 1977년 또 다른 정치적 사건에 연루되어 1989년 작고하기 전까지 국내 활동 및 입국이 금지되었다. 1989년, 호암갤러리에서 대규모 회고전이 기획되어 고국의 땅을 밟을 수 있을 것으로 기대했지만 정부의 입국금지 명령으로 끝내 희망이 좌절되었다. 전시 첫날 파리의 작업실에서 심장마비로 쓰러진 이응노는 이튿날 86세를 일기로 생을 마감했는데, 공교롭게도 26살이나 나이가 적은 하인두가 세상을 떠난 것도 1989년이었다. 또 하인두의 1주기 기념 유작전은 이응노의 회고전이 열렸던 호암갤러리에서 열렸다.

파리에서 활동하는 지인들을 만나고, 시간이 날 때마다 미술관과 박물관을 방문하며 바쁘게 지내면서도 어둠이 내려앉으면 엷은 불안과 함께 집 생각이 솟구쳤다. 호텔 방에 덩그러니 누워 있자니 아내의 얼굴이 자꾸 어른거렸다. 결혼한 지 거의 10년 만에 지구 반대편에서 부인 류민자가 자신에게 어떤 존재였는지 다시금 생각해보았다. 하인두는 그동안 자신이 아내에게 너무 많은 것을 의지하며 살아왔다는 것을 새삼 알게 되었다. 이 시기 그의 일기는 아내에 대한 그리움으로 가득 차 있다. 파리에 도착한 지 보름쯤 지난 6월 1일자 일기에 그는 이렇게 쓰고 있다.

> "자나깨나 마누라 생각밖에 없다. 나에게도 그만한 훌륭한 좋은 마누라가 있었구나. 정말 지금쯤 뭘 하는지. 나를 내가 생각하는 만큼 생각하고 있을까?"

이튿날 일기에도 이렇게 썼다.

"오만 가지 공상이 어지럽다. 한시라도 아내 생각을 지울 수가 없다. 참 보고 싶다."

빠듯하게 생활하면서도 그는 아내에게 가방과 신발을 선물하고 싶어 쇼윈도 앞을 서성거리곤 했다. 편지를 보내고 답장이 늦어지면 초조해 하면서 기다리던 편지를 '복음'처럼 받아들었다. 또 아내와 통화 후에는 "지옥에서 듣는 하느님의 소리 같다", "아내의 목소리에 묵은 체증이 가라앉는 것 같은 느낌"이라고 고백했다. 그러고는 그날 밤 일기에는 이렇게 썼다.

"내 아내가 최고야. 정말 사랑해야지, 보다 더 뜨겁게 사랑해야지 내 아내를."

집을 떠나온 시간이 길어질수록 아내에 대한 그리움도 커졌지만, 한편으로 이국에서 살아가는 법도 차츰 터득하기 시작했다. 먹어야 살 수 있으니 난생 처음으로 밥을 짓고, 직접 장을 봐서 국을 끓였다. 실수도 많았다. 밥물이 넘쳐흐르기도 하고, 덜 퍼진 퍼석한 밥을 먹을 때도 있었다. '화근내' 나는 밥을 물에 말아서 삼키며 밥 짓는 일이 이렇게 어렵다는 걸 깨닫게 된 그는 아내가 이 광경을 보면 과연 뭐라고 할지 궁금했다. 그는 자신의 신세가 한 달 사이에 하늘과 땅만큼 달라졌음을 피부로 느꼈다.

"뜸 들이는 시간"을 기다렸다가 밥이 완성되자 그는 냄비에 팔팔

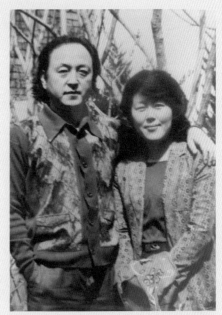

하인두 류민자 부부의 1970년대 중반 모습

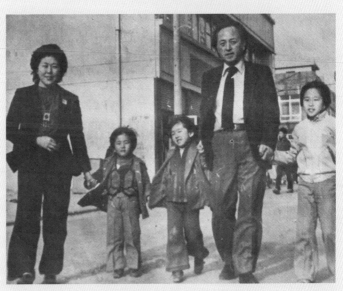

1978년 방배동 집 앞에 선 하인두 류민자 부부와 아이들 모습

끓인 국을 차려놓고 먹었다. 가슴이 울컥했다. '이제 혼자서도 견딜 수 있겠어', '나도 할 수 있어'라는 말이 새어나왔다. 파리에 처음 도착했을 때 그토록 막막했으나 이제 혼자서 밥도 하고, 쌉쌀한 고독도 맛보며 슬슬 자취생활에 익숙해졌다. 어떻게든 살아나갈 수 있다는 자신감이 생긴 그는 침대 하나 달랑 놓여 있는 방 벽에 자신이 그린 그림을, 머리맡에는 석굴암 불상을 붙여놓고 잠을 청했다. 그렇게 그는 파리 생활에 적응을 해나갔다.

1978년 5월 15일 파리에 도착해, 20일부터 26일까지 바그다드를 방문하고 돌아온 뒤 7월 6일까지 약 50일간의 파리 체류를 마치고 애초 예상했던 로마행은 생략하고 오스트리아 빈Wien으로 출발했다. 무더위에 혼자서 로마에 갈 엄두가 나지 않았기 때문이다. 파리를 떠나기 전 그는 식구들에게 줄 선물을 준비했다. 늘 고장 난 시계를 차던 아내를 생각하며 시계 하나를 샀다. 얼마나 기뻐할지 생각만 해도 흐뭇했다. '아내의 손목을 꼭 잡고 시계를 채워줘야지'생각하며 주섬주섬 짐을 정리했다.

파리를 떠나 오스트리아에 가 있는 사이 『부산일보』에서 파리 화단에 대해서 글을 써달라는 의뢰가 들어왔다. 파리 화단과 거기서 활약하는 한국인 화가들의 소식을 전하는 글을 써내려갔다. 1976년 7월 24일자 『부산일보』에 실린 「세계를 호흡하는 재불 화가들」이라는 제목으로 실린 글의 말미에 그는 파리 화단에 대한 느낌과 여행의 성과를 이렇게 정리했다.

"세느 강보다 우리 한강이 잘 생겼듯이 우리의 미술이 파리 것에 뒤져 있지는 않지만 잘 알려져 있지 않다는 결론뿐이다.

추상, 구상, 어느 일변도의 주장만 있는 게 아니라 여러 갈래 복합적인 주장이 서로 융합되고 심층을 이뤄 서로 공존하고 있다는 것이 파리 화단의 중요한 흐름이 아닌가 싶다. 새것과 낡은 게 문제가 아니라 어떤 게 예술적인 본질에 파고 들었느냐가 문제가 되는 것이겠다.

우리들의 부화뇌동, 북치면 장구 치는 격으로 주체성 없는 모방보다 조용하게 무명無名으로 지방에서 고투하는 작가들 속에 미래의 희망을 걸어도 좋을 듯하다는 게 이번 여행에서 절감한 일이다."

예술의 다양성을 인정하고, 작가는 새로운 것만 찾기보다는 독창성을 갖는 게 중요하다는 하인두의 신념은 이후의 행보로 나타났다.

불 교 적 우 주 관 을 담 은 화 면

국제조형작가회의에 참석해 파리를 비롯해 오스트리아, 일본 등을 방문하고 돌아온 하인두는 유럽에서 느꼈던 것을 화폭에 풀어냈다. 1977년 4월, 미술협회장 선출을 둘러싸고 각축을 벌일 때도 하인두는 이번으로 1975년부터 맡아왔던 상임이사직도 그만두겠다고 선언하고 작업에만 매진했다. 그는 이 해 5월과 10월 두 차례의 개인전을 열었다. 10월 5일부터 14일까지 열린 주한 프랑스 문화원 초대전이 특히 관심을 끌었다. 한국과 프랑스의 문화교류의 일환으로 주한 프랑스 문화원이 경복궁 앞 문화원 내에 화랑을 개설하고 그 첫 전시로 화가 하인두 초대전을 연 것이다.

개막식 날 전시장을 살펴본 하인두는 너무 좁다고 걱정했으나 "모두 27점을 걸었는데, 막상 걸어놓고 보니 짜임새가 있고 5월 개인전보다 잘 걸려 있는 느낌"이라며 흡족해 했다. 게다가 첫날임에도 불구하고 몇 점에는 빨간 딱지가 붙어 있었고, 때마침 파리『르몽드』의 주필이 와서 기념촬영도 했다. 하인두는 이 전시에 대한 자신의 생각을『조선일보』와의 인터뷰에서 이렇게 밝혔다.

1977년 10월 8일 『조선일보』에 게재된
「토요응접실-주한불문화원서 초대전 연 하인두 씨」

전시가 열린 주한 프랑스 문화원 전경.
입구에 하인두 초대전 포스터가 붙어 있다.

1977년 주한 프랑스 문화원 2층에서 열린 하인두 개인전 초대장

1977년 주한 프랑스 문화원 초대 개인전에서 프랑스 『르몽드』 주필인
몽테느Andre Fontaine(왼쪽에서 두 번째)와 함께

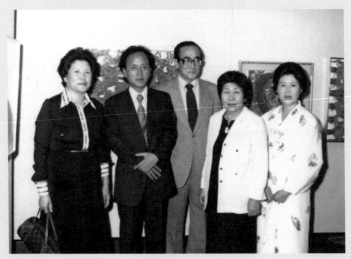

1977년 4월 주한 프랑스 문화원 초대 개인전에서
오른쪽부터 아내 류민자, 예총 부회장인 조경희, 서양화가 이대원과 함께

"이제야 내가 바라던 길목에 들어선 것 같아요. 그동안 거듭했던 시행착오에서 벗어나 방향을 정했으니까요. 자신감이 생기고 창작의욕도 왕성해서 올 들어 퍽 많은 작품을 했어요. 7~8년간 진통을 겪으면서 느낀 것은 막연한 전위나 실험이 아니라, 오리지널리티가 있는 것, 즉 한국냄새가 짙은 작품을 해야겠다는 것이었습니다. 재료는 서양의 것을 쓰더라도 내용은 한국의 전통을 여과한 참 멋을 담아야겠다는 겁니다."[01]

1970년대 중반 이후 하인두는 '만다라'의 작가로 불렸다. 주한프랑스문화원에 열린 전시에도 〈묘환〉, 〈밀문〉, 〈만다라〉처럼 제목에서부터 불교적 색채가 분명한 작품들을 내걸었다. 그가 불교적인 주제에 천착했던 것은 당시 부인이 독실한 불교 신자이기도 했지만, 해외를 순방하면서 국제적인 경쟁력을 갖추기 위해서는 동양의 정신 세계, 한국적 정체성이 담긴 작품이어야 한다는 것을 체감했기 때문이었다.

"57년 김창렬 등과 현대미술가협회를 창립하여 뜨거운 추상을 시작한 지 올해로 꼭 20년이에요. 예나 지금이나 작품에 흐르는 맥은 일관되지만 달라졌다면 전에 느끼지 못한 내면의 윤리, 우리의 것에 있는 미학을 융화시킨 점입니다"라며 "길을 찾았으니 열심히 밀고 나가야지요. 우리 것의 뿌리를 내려야 한다는 게 제 작업의 바탕입니다"라며 하인두는 이 전시에 대한 각오를 밝혔다.

자신만의 색깔을 추구하겠다는 의지가 화면에도 잘 담겼기 때문인지 오광수는 1977년 미술계를 되돌아보며 쓴 글에서 개인 활동으

로 40대 작가들의 개인전이 비교적 활발했던 점을 특징으로 꼽으며 독자적인 방법의 제시가 뚜렷했기 때문으로 평가했다.[02] 그리고 그 대표적인 작가 중 한 명으로 하인두를 언급했다.

1977년 제작한 작품 중 푸른색을 주조로 한 〈밀문〉도 5-01이나 1978년작 〈피안〉도 5-02을 보면 격자문이나 마름모 형태가 연속해서 이어지는 기하학적 구성으로 이루어졌다. 그는 〈밀문〉에 대해 "피안의 문, 소망의 문 등 종교적인 죽음의 의미를 형상화 시킨 것"이라고 설명했다. 한자 뜻 그대로 하면 '강 저쪽 둔덕'이라는 의미의 '피안'彼岸은 이쪽의 둔덕인 차안(此岸, 현세를 가리키는 말)의 상대어로, 진리를 깨닫고 도달할 수 있는 이상적 경지를 나타낸다. 즉 세속으로부터 초월한다는 의미를 지닌 말로, 불교에서는 해탈에 이르는 것을 뜻한다. 하인두는 그것을 사찰에서 흔히 볼 수 있는 문창살로 형상화했다. 그러면서 이렇게 소신을 밝혔다.

"전통을 적당히 변형시켜 옮기는 것이 아니라 유형문화재에서 느끼는 미감, 즉 우리 것에 담겨 있는 참 멋을 소화하여 자연스럽게 표출해 보려는 시도입니다."

법당 밖에서 문을 통해 안으로 들어가면 부처를 만날 수 있듯이 아마도 〈밀문〉이나 〈피안〉은 미혹迷惑과 번뇌煩惱의 세계에서 벗어나 해탈에 이르고자 하는 소망을 문을 통해 조형화한 것으로 보인다. 하인두가 이처럼 사찰의 문이나 단청과 같은 불교적 도상을 추상화시켜

도 5-01 하인두, <밀문>密門, 1977, 캔버스에 유채, 90.9x72.2cm

도 5-02 하인두, <피안>彼岸, 1978, 캔버스에 유채, 91x65cm, 서울대학교미술관 소장

화면에 구현한 것은 오랜 세월 한국인의 정신세계를 지배해온 불교에서 한국적인 것을 찾은 결과였다. 이는 미술사학자 조은정의 지적처럼 하인두가 한국이라는 장소를 정체성의 바탕으로 하고 있음을 의미한다.

〈미륵〉도 5-03 역시 제목에서 불교 도상을 소재로 했음을 알 수 있다. 그런데 우리가 알고 있는 일반적인 미륵불의 형상과는 전혀 다른 모습이다. 구불구불한 선은 삼국시대 금동불상의 광배에 보이는 화염문을 연상시킨다. 즉 불꽃 같은 선들로 이루어진 화면은 불상의 광배에 들어 있는 "여래의 몸에서 빛을 내어 삼천대천세계를 비추는" 화불처럼 빛으로 둘러싸인 '미륵'을 추상화시켜 표현한 것처럼 보인다.

'밀문'이라는 제목을 지닌 작품들이 대체로 직선들로 이루어졌다면, '묘환'이라는 제목의 작품들은 대부분 곡선, 즉 둥근고리環가 반복되는 패턴을 이룬다. "원효대사의 말 묘계환중에서 힌트를 얻은 〈묘환〉도 5-04은 서로 얽히고설킨 둥근 고리 형태가 질서 정연하게 화면에 반복되는 불교적 콤포지션이라 할 수 있다.

"우주만물의 잡다한 만상을 통일시켜 정신적 구심점을 찾아보는 작업"이라고 설명하는 '만다라'라는 제목의 작품들은 대체로 화면의 중심으로부터 좌우로 확산되는 구조를 지니고 있다. 즉 화면 중앙의 사각형 내지 둥근 형태를 또다른 작은 형태들이 에워싸는 형태이다. 1977년 작 〈만다라〉도 5-05 역시 좌우로 이어지는 사각형이 꽃처럼 둥그렇게 퍼져나가는 형태로, 가운데 노랑색을 붉은색이 감싸고, 다시 그 형태를 파랑색이 감싸고 있다. 아래로 내려갈수록 파랑색의 사각형

237

도 5-03 하인두, <미륵>, 1977, 캔버스에 유채, 50x65cm

도 5-04 하인두, <묘환>妙環, 1977, 캔버스에 유채, 162.2x130.3cm

도 5-05 하인두, <만다라>, 1977, 캔버스에 유채, 100x80cm

이 작아지면서 전체적으로 삼각을 이루는 구성은 노랑, 빨강, 파랑 삼원색에 의해 그 형상이 구분된다. 색과 색이 서로 만나고, 이어지며 만들어내는 패턴이다.

이러한 일련의 불교적 주제를 다룬 작품들은 불교의 윤회사상을 표현한 듯 돌고 도는 것 같은 연속적인 패턴들로 이루어졌다. 그러나 작은 사각형이나 둥근 고리들의 형태를 보면 자로 재듯이 반듯하지 않다. 얼룩진 것처럼 물감이 불규칙적으로 흘러내리거나, 자연스럽게 서로 뒤섞여 있다. 기하학적 구성을 통해 불교의 세계를 상징적으로 담고 있는 이러한 작품들은 어떠한 과정을 통해 제작한 것일까.

꼭 1년 뒤인 1978년 10월, 하인두는 프랑스 메트르 알베르Maitre Albert 화랑의 초대로 개인전을 열었다. 한국에서 가지고 간 작품 20여 점의 색이 너무 강해 파리 근교 문신의 작업장에서 작품을 제작했는데, 이 시기 일기장에는 작품의 제작 과정이 자세히 적혀 있다.

7월 24일

작품을 해야지. 지판을 붙여야지. 문 선생은 밤의 일과를 뎃생에 열중. 가지고 온 김성암 스님의 금강경을 듣는다. 단소도 듣는다. 자꾸 눈물이 고이고 또 고이고 이러다가 꿈속에선 눈물이 냇물처럼 쏟아지고. 형수, 어머님이 꿈에 보인다. 깊은 즐거움이매 꿈이 이불자락에 안기는 기대 속에 어둠에 몸을 맡긴다.

7월 25일

기어코 물감을 뿌리기로. 비닐 주머니를 문 선생이 잘라서 가져다준다. 수돗가에 가서 깨끗이 씻어서 바닥에 깐다. 얼마나 불안하게 기다리고 또 염려한 작업인지 모른다. 도자기를 굽는 도공이 낯선 타국에 가서 그곳의 가마에 그의 작품을 넣게 될 때처럼 그런 긴장과 불안이 감돈다. 그러나 성공이다. 기우는 사라졌다. 지판을 뜯을 때 조마로웠던 불안을 말끔히 가시고 예상했던 것보다 좋은 효과를 얻을 수 있었다. 뛰고 싶도록 기쁘다. 이대로 밀고 나가면 서울에서의 작업을 뛰어넘을 수 있는 작품을 만들 수 있겠다. 어떻든 문 선생 덕택이다.

7월 26일

두 번째 스프레이를 뿌린다. 사방에 종이랑 비닐을 깔고 만반의 준비를 갖춰놓고 마음에 무거운 짐을 덜어놓은 것처럼 홀가분하다. 개운하다.

7월 27일

새벽 5시에 일어나서 지판을 뜯는다. 좀 지나친 감이 있지만 그런대로 괜찮다. 홍제동 화실에서 어느 땐가 하던 석굴암 같은 소품도 나올 법하고. 다시 자리에 눕다. 2시 가까이 문 선생은 일어났다. 도시 오늘이 무슨 요일인지, 며칠인지 날짜를 모른다.

지판 뜬 뒤의 그림을 붓으로-. Claven의 얘기가 자꾸 떠올라서

세부적인데 다 붓으로 눌러준다. 계속 제작. 9시까지 그리고 또 그리다. 뭔가 나온다. 꿈틀거리기 시작한다. 몹시 피로하다.

7월 28일

지판을 뜨고 뿌리고 좀 성공이 된 듯하지만 Claven 씨의 얘기가 자꾸 생각난다. 그림에 손을 자꾸 댄다. 손을 자주 대는 것은 좋은 일은 아닌데.

8월 1일

캔버스 등 7만원치 정도 쇼핑. 화실에 돌아왔다. 그림들을 다 다시하다. 새벽 3시까지 결국 다 실패했다는 결론. 다시 할 수밖에.

8월 2일

와꾸바리를 한다. 문 선생이 40호 화구 하나를 주신다. 40호, 30호 2개, 25호 2개 종이를 붙이고 지판 뜨는 작업을 개시. 온몸이 없어지도록 아프다. 1시에 취침.

8월 3일

지판 계속.

8월 4일

가로 세로 30호 한 번 뿌리다. 공기 유통이 잘 안 된다. 결국 실

패다. 좀 서둘지 말아야겠다. 느긋한 생각을 가져야지.

하인두는 마음을 다잡을 때마다 고국에서 녹음해온 금강경과 천수경, 거문고산조를 들었다. 이 시기 그의 작업 방식은 일기에서도 알 수 있듯이 종이를 오려서 지판紙版을 만들고, 그것을 캔버스 위에 고정시켰다. 그러고 나서 바닥에 비닐을 깔아놓고 방독 마스크를 쓴 채 전기 스프레이로 물감을 뿌렸다. 그뒤 지판을 뜯은 다음 다시 화면의 톤을 위해 붓질을 했다. 이러한 그의 작업 방식은 그라데이션을 주며 스프레이로 깨끗하게 마감처리를 하는 작가들과는 많이 달랐다. 그는 도공이 가마에 도자기를 넣고 가마의 여건에 따라 어떤 모습으로 나올지 초조하게 기다리듯이 물감을 뿌려놓고 그것들이 뒤섞여서 오묘한 빛깔을 내기를 기다렸다. 그러한 그의 심정이 일기장 곳곳에 잘 드러난다. 우연의 효과를 얻기 위한 작업 과정이지만, 원하는 효과가 나오도록 하기 위해서는 그만큼 철저한 준비와 집중력이 필요했다. 많은 공력과 시간이 소요되었기 때문에 육체적인 소모도 컸다.

7월 24자 일기에는 이 무렵 돌아가신 어머니를 꿈 속에서라도 보고 싶어하는 심경이 담겨 있는데, 〈묘환〉도 5-06은 프랑스에 있던 6월 22일 어머니가 돌아가셨다는 부음을 듣고 제작한 작품이다. 임종을 지키지 못했다는 죄의식 때문에 작업실에 파묻혀 값싼 포도주에 취하고 취하면 눈물이 앞을 가리는 상황 속에서, 격앙된 감정을 캔버스에 쏟아부어 탄생했기 때문에 "포도주와 눈물과 물감이 범벅되어 그려진 작품"으로 일컬어진다. '묘환'이라는 제목처럼 무질서와 혼돈 속에서

질서를 찾아나가며 자신의 감정을 그대로 용해시켜서 탄생시킨 작품인 셈이다. 그래서인지 당시 파리의 미술평론가들은 이렇게 평했다.

"동양적이며 불교적인 것에 발상을 둔 것이지만 동시대의 고뇌와 상처를 표현하고 있다."

스프레이 기법을 이용한 작업 과정을
보여주는 캔버스 모습. 지판을 붙이고
채색한 흔적을 볼 수 있다.

하인두, <빛의 묘환>, 1977, 캔버스에 유채

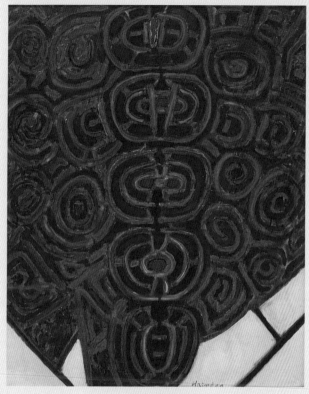

도 5-06 하인두, <묘환>, 1978, 캔버스에 유채, 72x52cm
파리에 있는 동안 어머니가 돌아가셨다는 부음을 듣고
감정이 격앙되어 눈물과 물감 범벅이 되어 제작한 작품이다.

해금이 되고 자유롭게 해외에 나갈 수 있게 되면서 하인두의 행보는 크게 두 가지로 나타났다. 하나는 프랑스를 비롯해 해외미술 교류를 위한 활동이었고, 또 다른 하나는 자신의 고향인 영남 화단, 즉 지역 화단을 활성화시키는 것이었다. 상반되어 보이는 이 행보는 결국 한국 고유의 전통미에 대한 탐색으로 귀결되었다.

하인두에게 세계 무대는 곧 프랑스 화단을 의미했다. 프랑스 화단에 대한 선망은 1978년 봄, 한성대학 미술과의 전임교수가 되었지만 겨우 3개월 강의하고, 포름에비FORME et VIE 초청을 받자 바로 프랑스 파리로 떠난 것에서도 알 수 있다. 1978년부터 하인두의 해외 활동은 매우 활발하게 이루어졌다. 살롱 콩파레종 초대전(그랑 팔레)과 연이어 살롱 아르 사크레(뢱상부르) 초대전에도 참여했다. 하인두는 『경향신문』에 연재한 「예술기행」에서 콩파레종 초대전에 대해 이렇게 설명했다.

"콩파레종 전은 글자 그대로 비교전이란 성격을 띤 전람회로 비엔날 식으로 2년마다 6월경에 열린다. 개성과 창조의 비교전이

1978년 파리 페르라쉐즈Pere Lachaise에 있는
기욤 아폴리네르 묘지 앞에서 하인두

1978년 파리를 찾은 하인두

다. 어떤 파나 주의를 표방함도 아니고 어떤 유형의 표현이든 간에 오늘을 사는 온갖 개성적 작가를 총망라한 다체다양의 종합전인데 그 복합적 규모의 방대함은 참으로 장관이 아닐 수 없다."

하인두가 다시 프랑스 화단을 찾게 된 배경은 하인두 개인적 관심을 넘어, 전후戰後 국제미술계의 지형도 속에서 살펴볼 필요가 있다. 미술사학자 전유신의 연구에 의하면 전후의 세계 미술계는 크게 미국과 프랑스를 중심으로 전개되었고, 이는 달리 표현하면 반공 대 반미의 대결구도라고 할 수 있다는 것이다. 즉 냉전 시대 도래와 함께 미국은 문화적 냉전을 자유민주주의를 수호하기 위한 전략 중 하나로 간주하고 이를 적극 지원했다. 그에 비해 프랑스의 드골 정부는 파리가 "워싱턴과 모스크바를 잇는 가교" 역할을 할 것임을 선언하며 미국과 소련 중심의 냉전 질서를 약화시키는 자주외교를 펼쳤다. 특히 미국에 대적하기 위한 무기로 미술을 적극 활용했다고 한다.

해방 이후 우리나라는 미국의 막대한 경제원조와 더불어 다양한 문화적 지원 정책으로 미국 문화가 급속도로 유입되었다.[03] 이러한 점은 1950~60년대 국내에 소개되었던 대부분의 국제전이 미국이 주도한 것이었던 점을 통해서도 알 수 있다. 하지만 하인두는 미국이 아닌 프랑스를 선택했다. 그 이유로 첫째 30여 년 전 경남 창녕에서 올라와 처음 찾아갔던 미술연구소에서 만난 스승 남관이 40대 중반의 나이에 프랑스 유학을 감행했던 점을 꼽을 수 있다. 존경하는 스승의 도불은 그에게 큰 자극제가 되었을 것이다. 프랑스와 한국 사이의 미술 교류

는 1968년 한불문화협정의 체결을 기점으로 본격화되었지만 그 이전에도 프랑스를 미술의 중심지로 여겼던 남관과 같은 작가들의 자발적인 노력에 의해 미술 교류가 전개되고 있었다.

하인두가 프랑스 화단에 관심을 갖게 된 또 다른 이유로는 혈기왕성했던 20대 때 함께 활동했던 현대미협 작가들 사이에 유행했던 프랑스 실존주의의 영향을 들 수 있다. 무엇보다 현대미협에서 함께 활동했던 박서보와 김창열이 한국 대표로 파리 비엔날레에 참여한 뒤 이를 계기로 국제무대에 진출하여 '태양을 찌르는 기세로 치달았던 것'도 중요한 이유였을 것이다. 아이로니컬하게도 하인두는 같은 시기 국가보안법 위반으로 서대문 교도소에 영어의 몸이 되었다. 하인두는 박서보와 자신이 지나온 서로 달랐던 이 길을 「애증의 벗 그와 30년」에서 양지와 음지만큼 양극의 갈림길이었다고 표현한 바 있다.

파리 비엔날레는 미국을 의식한 대미 문화정책의 일환으로 참여 작가의 연령을 35세 이하로 제한하였다. 1960년대 초반 대표적인 청년 미술가 그룹이었던 현대미협 회원들은 국제 비엔날레 참가에 매우 열의를 보였다. 당시 젊은 작가들에게 비엔날레는 아카데미즘을 기반으로 하는 국전의 카르텔을 벗어날 수 있는 유일한 돌파구로 여겨졌다. 파리 비엔날레에 참여하고 돌아온 현대미협 출신 작가들은 비엔날레 선발권을 독점적으로 보유했던 미협의 임원진으로 활동하면서 비엔날레에 지속적으로 관여했다. 이를 계기로 이들은 미술계의 중심 세력으로 성장하는 발판을 마련하게 되었는데, 그런 면에서 볼 때 파리 비엔날레 참여는 한국 미술계의 판도를 뒤바꾸는 전환점으로 작용했

다고 할 수 있다. [04]

한편 1970년대에는 1968년 한불문화협정의 여파로 프랑스 미술 전시회의 비중이 압도적으로 높았다. 그러나 국가보안법 불고지죄 때문에 해외로 한걸음도 나갈 수 없었던 하인두는 상파울루 비엔날레, 칸 국제회화제와 같은 국제전에 작품만 출품하고 멀찌감치 서서 동료들의 활동을 바라볼 수밖에 없었다. 그러던 그가 해외여행이 가능해지자 가장 먼저 찾은 곳이 프랑스 파리였던 것은 어쩌면 당연한 일인지도 모른다.

하인두가 파리에 관심을 가졌던 데에는 1970년대 후반 한국화단의 상황이 어쩌면 더 직접적인 원인이 되었을 것이다. 1970년대 후반기는 회화의 평면화 문제가 더욱 심화되면서 모노크롬 회화가 크게 부상했다. 국제적으로 미니멀리즘과 맞물리면서 모노크롬 회화가 1970년대 한국 현대미술의 가장 두드러진 경향으로 부상한 것이다. 백색에 대한 관심이 집단적인 현상으로 드러난 것에 대해 이일은 "우리에게 있어 백색은 단순한 하나의 '빛깔'이상의 것인 것이다. 말하자면 그것은 빛깔이기 이전에 하나의 정신인 것이다. '백색'이기 이전에 '백'이라고 하는 하나의 우주인 것이다"[05]라고 선언함으로써 모노크롬을 한국인들의 독특한 정신세계, 정체성과 연결시켰다.

그러나 한국작가들의 백색에 대한 관심이 일본화단에서부터 촉발되었다는 것과 한 시기에 일본에서만 여섯 개의 전시가 열렸을 정도로 우리 미술가들의 해외 전시가 일본에 편향되었던 점은 문제점으로 지적되었다. 당시 오광수는 "지나치게 일본적인 감성에 의해 한국

적인 것이 요구되어지고 있는 인상을 지나칠 수 없다. 마치 선전시대 일본인 심사위원들에 의해 유도되었던 퇴영적 향토주의, 즉 일본인들의 감성에 자극된 일종의 이국취미적 향토색이 장려되고 그것이 선전의 주류를 이루었던 상황을 떠올리게 하고 있다"며 우려를 나타내기도 했다.[06] 어쩌면 하인두가 프랑스를 선택했던 것도 오광수가 지적했듯이 일본에 편향된 해외 진출의 문제점과 모노크롬 회화 일색의 화단 분위기에서 벗어날 수 있는 탈출구로 여겼기 때문이 아니었을까.

파리에서 하인두의 첫 개인전은 운 좋게 1978년 콩파레종에 냈던 100호짜리 작품을 본 메트르 알베르 화랑 주인의 눈에 든 것이 계기가 되었다. 이때의 상황이 하인두의 1978년 7월 일기에 자세히 묘사되어 있다.

뤽상부르 미술관에 들르니 주최자 할머니가 내 그림이 호평이더란 얘기를 문 선생께 하는 듯하다.

미술관을 나와 길을 건너는데 카페에 리아 여사가 어느 부부와 차를 마시고 있었다. 내 개인전 화랑 제2의 장소를 물색했다고 한다.

필립 씨라는 분을 만나서 내약을 얻었다고 한다.

아무튼 10월에는 내 개인전이 실현되는 것만은 사실이다.

'개인전 실현이 된다 해서인지 공연히 마음이 들뜨고 아내 얼굴이 삼삼하고'

두시 좀 지나서 취침.

하인두는 '기라성 같은 작가들 사이에서 부딪쳐보고 싶다'는 꿈을 드디어 실현할 수 있게 되자 잠도 못 이룰 정도로 기뻐했던 것으로 보인다. 그러나 한국에서 가져온 작품이 급하게 제작한 탓에 색이 너무 강해 보였다. 하인두는 문신의 작업실에서 새로 제작한 작품을 더해 20여 점을 1978년 10월 12일부터 11월 4일까지 24일 동안 전시했다. 첫날 오프닝 때는 의외로 사람들이 많이 왔다. 하지만 차츰 관람객이 줄어들더니 하루 종일 사람의 그림자조차 볼 수 없는 날도 많았다.

현실은 그의 생각이나 의지대로 되지 않았다. 10월 한 달 간 파리에서 열리는 개인전만도 300건 가까이 될 정도라니 관람객의 눈길을 끄는 일이 결코 쉽지 않다는 걸 뒤늦게 깨달았다. 아무도 찾지 않는 빈 화랑에서 그는 국제무대의 높은 장벽을 실감했다. 그러나 그럴수록 그는 세잔의 불굴의 신념을 되새기며 '지금부터 시작해야지', '내가 아니면 안 될 나만의 개성적인 작품을 제작해야지' 하고 마음을 다잡았다. 많은 한국작가들에게 프랑스 진출이 자신들의 위치, 문화적 정체성을 인식하는 계기가 되었듯이 하인두에게도 프랑스에서의 첫 개인전은 앞으로 나아갈 방향을 설정하는 출발점이 되었다.

1980년대 들어서면서 한국미술계는 미술가들의 해외 진출과 미술문화의 국제교류가 더욱 활기를 띠었다. 미술가들의 해외 유학과 전시가 부쩍 활발해지고, 국내에 해외 미술전 유치가 활기를 띠면서 비중 있는 국제전도 많이 열렸다. 이러한 일련의 변화는 정부의 능동적인 문화정책과 해외여행 자유화조치, 88올림픽 서울 유치 결정 등에서 기인했다. 이와 함께 한국의 현대미술이 해외에 진출할 만큼 저변

이 다져진 데에서도 원인을 찾을 수 있다. 하인두의 세 번째 프랑스 방문이 이루어졌던 1981년 한 해만 해도 미국, 덴마크, 일본, 프랑스 등지에서 열린 20여 건의 해외 전시에 60여 명의 한국작가들이 참여했을 정도였다.[07]

　　1981년 하인두의 도불 목적은 파리에서 열리는 아르 사크레Art Sacré 국제전 참가와 유럽미술계를 돌아보는 것이었다. 그러나 그는 한 해를 거의 프랑스에서 보냈다. 프랑스예술협회가 주최하는 아르 사크레는 동구권까지 포함한 50개국의 화가들이 출품하는 국제전이었다. 1976년부터 조각가 문신과 함께 이 전시회에 출품해온 하인두는 주최 측으로부터 한국화가의 추천을 의뢰 받고 친분이 있던 김한金漢, 1931~2013, 강국진姜國鎭, 1939~1992, 추연근 등 15명의 작품을 갖고 파리로 향했다. 이 즈음 그는 스스로에게 자문했다.

　　'왜 하필 나는 파리에 다시 찾아온 것인가.'

　　여기에 대해 답은 그가 일기장에 써놓은 문장에서 찾을 수 있다.

　　"우리 것을 재확인해 보고 싶다."

　　하인두는 우리 미술이 서양의 조형적 산물과 어떻게 다른지 거리를 두고 살펴보겠다는 계획을 밝혔다. 특히 스테인드글라스와 우리나라 단청과 비교해볼 생각이라고 말했는데,[08] 이러한 그의 계획은 「샬

HA INDOO

12 octobre 4 novembre 1978

GALERIE MAITRE ALBERT
6, RUE MAITRE ALBERT PARIS 5° TEL. 033 59 29

1978년 프랑스 메트르 알베르 화랑에서 열린
하인두 개인전 포스터

SALON ART SACRE
EXPRESSION SPIRITUELLE

Juillet 1981
CENTRE D'ART
34 : RUE DU LOUVRE
Metro. Louvre

1981년 6월 열린 살롱 아르 사크레 전시 포스터

1981년『경향신문』에「하인두의 예술기행」을 연재하며 그린 스케치들
(모두 다 종이에 펜, 25x35.5cm).

모딜리아니 전에서, 1981. 5. 20

몽파르나스 묘지에서

노트르담 사원 옥상에서

꽃 공원과 젊은이의 합창, 1981. 6. 7

르트르 성당의 비트로」라는 글로 발표되었고, 이후 그의 작품 세계에
도 변화를 가져다주었다.

아르 사크레 전시를 끝내고 하인두는 북유럽을 중심으로 약 3개
월 동안 그곳의 문화를 직접 체험하고, 미술사와 관계 있는 유서 깊은
곳들을 여행했다. 그는 이 여행의 기록을 「하인두의 예술기행」이라는
제목으로 1978년에 이어 『경향신문』에 스케치를 곁들여 연재했다.
1981년 8월 7일 모딜리아니의 회고전(『순결한 영혼과의 만남-〈모딜리아니전〉』)을 시
작으로 기차를 타고 세잔과 피카소의 고향을 찾아다니며 미술가들의
흔적을 추적하고(『세잔의 고향-엑상 프로방스』, 「피카소의 고향-바르셀로나」), 베토벤의 집
(『비운의 시절 보낸 베토벤의 집』)이나 덴마크에 있는 루이지아나(『루이지아나 미술관』) 등
막연하게 알고 있던 서양미술사의 현장들을 찾아 유럽 곳곳을 누볐다.
1981년 12월 5일 「파리의 명물-퐁피두 센터」를 끝으로 35회 연재한
이 글은 그동안 각종 신문과 잡지에 발표했던 글, 동료 작가들의 개인
전에 쓴 글들과 함께 1983년 『지금, 이 순간에―하인두 예술 수상집』
이라는 단행본으로 출간되었다. 하인두의 친구 서양화가 정건모는 '발
문'跋에서 "해박한 지식, 정곡을 찌르는 그의 관조觀照, 그리고 유려한 그
의 문장으로 엮어진 이번 문집의 출간은 화단은 물론이요, 모든 문화계
에까지 일진양풍―陣凉風의 구실을 하고도 남음이 있"을 것이라고 썼다.
이 책은 여러 차례 유럽을 방문하면서 자연스럽게 확장된 미술에 대한
시각뿐만 아니라 음악, 문학 등 다방면으로 이루어진 하인두의 인문학
적 소양과 문필력을 세간에 확인시키는 계기가 되었다.

하인두의 네 번째 도불은 앞서와 달리 프랑스 미술가들과 국제 교류를 위한 준비에 초점이 맞추어져 있었다. 그 계기가 된 것은 조선화랑의 대표 권상능權相凌, 1934~ 과의 재회였다. 1972년 조선화랑에서《문효공 하연 선생 영정 봉안전 및 하인두 산수유화전》을 개최한 것이 인연이 되어 7년 후인 1979년『화랑춘추』에 하인두는「화랑순례 2- 조선화랑」을 썼다. 이 무렵 해외미술시장 진출을 모색하던 권상능 대표와 하인두는 국제적인 미술 교류라는 거대한 목표를 위해 의기투합했다. 두 사람은 국가보안법 위반으로 옥고를 치렀다는 공통점이 있었다. 1960~61년 국가보안법 불고지죄로 감옥에 갇혀 있던 시기, 권상능은 1961년 '황태성 사건'에 연루되어 투옥되었다. 권상능은 감옥에서 나온 1971년부터 화랑을 경영하고 있었다.[09]

이렇게 남다른 인연의 두 사람은 정체되어 있는 화단의 돌파구를 찾기 위해 해외미술시장으로 눈을 돌렸지만 약간 이견이 있었다. 권상능은 거리도 가깝고 언어 소통도 비교적 쉬운 일본 화단으로 진출하고자 하였으나 하인두는 파리로 가야 한다고 주장하였다. 결국 프랑스

화단과의 교류를 목표로 1982년 2월 한불미술협회를 결성하게 된다. 2월 15일 서울 아랍문화회관에 모여 창립총회를 열고, 프랑스에서 유학하고 돌아와 서울대학교에서 미학을 가르치던 임영방을 회장으로, 부회장으로는 하인두, 운영위원으로 조선화랑 대표 권상능을 비롯해 강국진·김한·이봉렬·정관모·조영동·최태신 등을 선출했다.

한편 프랑스 쪽에서는 한국과 프랑스의 미술 교류를 위해 현대파리미술인회ArtVivant à Paris 회장을 비롯해, 세자르·아르망·시나이더 등의 작가와 파리 시 미술담당국장인 미셸 도이, 그리고 미술전문지『아르스』의 평론가 미셸포셀 클로드, 베르나르 아리엘 화랑 등이 참여하기로 했다.[10] 이렇게 한불 양국이 미술 교류를 위해 친선을 도모하면서 한불미술협회 부회장이었던 하인두의 보폭은 더욱 넓어졌다. 1982년 9월에는《그랑 에 오주르뒤전》Grand et Jeunes D'aujourD'hui에 강국진, 김한, 프랑스에서 활동하고 있던 정상화1932~ 와 함께 참가했다. 한국미술이 파리에 본격적으로 진출한 30여 년 간의 역사 중 가장 화려한 한 해였다고 평가되었던 이 해 또 하나의 쾌거는 살롱 도톤느Salon d'Automne가 한국과 미국 두 나라 작가에 대한 특별 기획전을 마련한 것이다.[11] 11월 6일부터 29일까지 그랑 팔레에서 열렸던 살롱 도톤느에 하인두도 작품을 출품하여 한국미술을 국제적으로 소개하는 데 일조했다.

한편 한불미술협회 상호교류전의 일환으로 1983년 6월 17일부터 30일까지 조선화랑에서《아르 비방 파리》L'Art Vivant à Paris 서울전이 개최되었다. 아르비방 파리협회 120여 명의 작가 중 50여 명을 선정한 이 전시에는 프랑스에서 활발하게 활동하고 있는 30~50대 중견작

가들이 대거 참여했다. 유명 작가나 화파의 작품만을 생각하던 기존의 전시와 달리 프랑스의 현대미술작품 170여 점을 오늘의 시점에서 한꺼번에 보여주었다는 점에서 꽤 화제가 되었다.[12] 당시 파리 시장이었던 자크 시라크Jacques Chirac는 도록 서문에 이 전시의 성격을 다음과 같이 썼다.

> "파리는 항상 프랑스 미술가와 우리들의 도시에 살고 있는 외국 미술가들에게 영감의 원천이 되어 왔다. 아르 비방 파리전이 그 명백한 증거다. 우리는 사라진다. 그러나 예술은 남는다. 우리 시대의 증인으로서."[13]

당시 실무를 주관한 조선화랑 측은 1982년 초부터 줄기찬 교섭을 시도하고, 2회에 걸쳐 프랑스를 방문하는 등 꾸준히 노력을 해왔고 결국 전시회라는 결실을 맺었다. 또 한국에서 전시회를 갖기 위해 장 알망Jean Allemand 등 다섯 명의 작가가 직접 내한하여 작품 진열에서부터 한국현대미술의 동향 파악까지 세심하게 살폈는데, 이때 조선화랑 측에서 조선호텔에 숙소를 마련해주는 등 호의를 베풀었다고 한다. 프랑스 측 대표 미셸 투오Michel Thuault는 조선화랑의 이러한 호의에 대해 파리로 돌아가 많은 화가들이 모인 자리에서 고마움을 표하면서 한국화단을 새롭게 인식하는 계기가 되었다. 당시 전시된 작품 가격은 국내 중견 작가들 작품 값의 절반 정도밖에 안 되었다. 이런 작품들이 거의 다 팔리면서 양국간 미술교류의 물꼬를 트게 되었다.[14] 이 전시의 답례로 조

한불미술협회 회장과 부회장으로 활동한 임영방(오른쪽)과
악수를 나누는 하인두(왼쪽)

파리에서 조선화랑 권상능 대표와 함께

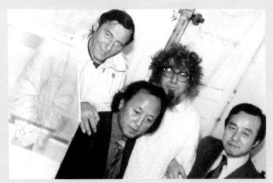

조선화랑 권상능 대표(오른쪽),
아르비방 파리협회 대표 미셸 투오(맨 왼쪽)와 함께

선화랑은 1984년 2월 9일부터 파리 그랑 팔레에서 한국작가 35명의
수채화 작품으로 전시회를 열었다. 특히 하인두는 조선화랑과 아르비
방 파리협회 주최로 파리 피에르 가르댕 화랑에서 열린 《한국현대작
가 15인전》에 참여했다. 한불미술협회 회원 중 15명을 선정하여 한 사
람당 50~100호 크기 작품 두 점씩 출품하는 전시였다.

　　하인두를 비롯한 한국미술가들의 이러한 프랑스 편향성은 1980
년대 말 《세계현대미술제》로 극대화되었으며, 당시 미술계에서 커다
란 논란을 불러일으키도 했다. 1980년대 초반 미술가들의 해외 진출
과 국제 교류에 많은 문제점이 노출되자 조선일보사에서 해외미술교
류의 문제와 방향을 진단하는 신년특집 좌담회를 열었다. 여기에 하인
두는 화가 대표로 국제교류전에 대한 자신의 소신을 밝혔다. 그는 국
제미술의 동향을 파악할 수 있는 정보의 수집이 시급하고, 그 정보에
맞게 해외 진출이나 교류가 되어야 한다고 주장했다. 해외에 나가는
것도 중요하지만 외국인에게 우리 것을 보여줄 수 있도록 내실부터 닦
아야 한다는 점과 지방마다 도시마다 미술관을 설치하여 국민들의 심
미안을 높이고 우리 미술품도 체계 있게 정리해야 한다고 역설했다.

"로컬리즘의 심화가 곧 한국적이며 국제적인 것"

1954년 대학을 졸업하고 부산에서 작가 생활을 시작했던 하인두는 청맥의 창립 멤버로 활동한 바 있다. 1959년 종지부를 찍고 안국동 시대를 지나왔지만 1961년 부산 광복동 청년살롱에서 열었던 개인전을 비롯해 1980년대 초반까지 하인두의 개인전 절반 이상은 부산과 마산 등 경남지역에서 이루어졌다. 1969년 부산공보관에서의 개인전과 5년 후인 1973년 개인전 역시 마산의 고려다방에서 열었다.

1960년대에는 화가들의 개인전을 다방에서 열곤 했는데, 1970년대 중반 부산에는 다방에 어느 정도 벽면 처리를 구비한 화랑다실이라는 변칙화랑이 유행을 하기도 했다. 단순한 유행을 넘어 부산미술의 요람은 해방 후 30년 동안 꾸준히 전시장으로 애용되어온 다방에서 시작되었다고 할 수 있을 정도로 부산 미술전시회의 약 30퍼센트 정도가 다방에서 이루어졌다.[15] 1976년 4월에 열린 개인전 역시 그러한 화랑다실 중 하나인 부산의 목마화랑에서 열렸다.

하인두가 마산이나 부산에서 주로 전시회를 열었던 것은 어떤 이유일까. 그의 자전 에세이에는 "행여나 하는 요행수를 믿고", "두텁고

많은 인적인 연고"가 있어 부산에서 자주 전시를 했다고 토로했다. 그러나 개인전을 치르며 술독에만 빠져 살았고, 거지 몰골이 되어 고향 창녕에도, 처자식이 있는 서울에도 올라 갈 수 없었던 시절로 그는 회상했다.

하인두 스스로 궁여지책으로 부산에 내려가서 개인전을 열었다고 했지만 그가 작가들에게 써준 개인전 서문 중에는 유독 영남 출신의 작가들이 많다는 점이 흥미롭다. "잘 익은 흙의 구수한 향토적 정감이 물씬한" "영남, 특히 진주의 살결고운 흙빛, 맑은 물빛, 그곳 특유의 로칼리즘이 번뜩"인다고 했던 김상수를 비롯해, 영남 출신 화가들의 모임인 '영토회' 총무직을 맡고 있던 박경호, 1954년 피난 시절 부산 송도 서울대학교 예술대학 가교사에서 처음으로 만났던 김재규의 서울에서의 첫 개인전 서문 등을 모두 하인두가 장식했다. 부산에서 직장을 얻고 화가 초년생으로 첫발을 내디뎠을 때 만났던 추연근, 하인두가 1955년 부산의 학교에 막 부임하던 해 봄에 만났던 제자 이옥수 등 몇 십 년의 세월을 두고 만남을 이어오던 미술인들과의 훈훈한 관계를 그는 서문에 언급하며 영남 출신 화가들의 개인전을 응원했다.

나아가 그는 1970년대 중반, 영남 출신의 서양화가들끼리 모임을 만들어 서울에서 정기적으로 전시회를 가졌던 영회嶺會의 멤버로 활동했다. 처음에는 영회로 불리었으나 1980년 말 영토회로 개칭했는데, 1981년 10월15일부터 21일까지 덕수미술관에서 열린 제6회 영토회전 서문에는 당시 회장이었던 추연근이 영토회로 개칭한 이유를 다음과 같이 밝히고 있다.

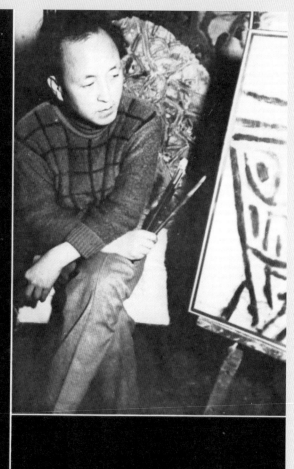

河麟斗招待展

1976 · 4 · 6～15
釜山木馬画廊
T. ㉒ 0214

1976년 4월 6일부터 15일까지 부산목마화랑에서 열린《하인두 초대전》리플릿

第六回

嶺土展

会期 : 1981. 10. 15 ～ 10. 21
場所 : 德 壽 美 術 舘
서울•종로구 관훈동 151—4
TEL. 725—3380

1981년 10월 15일부터 21일까지 덕수미술관에서 열린
《제6회 영토전》리플릿

"영회嶺會를 영토회嶺土會로 개칭하고 첫 번째 잔치입니다. 흙과 풀내음을 몰고오는 향토색 짙은 마음의 영토를 넓혀보려는 다짐의 표징이기도 합니다."

1983년에는 하인두가 회장을 맡고 있었는데 동덕미술관에서 열린 제8회 영토회전의 브로슈어에는 다음과 같은 인사말이 들어 있다.

"영토회가 발족하고 벌써 여덟 번째의 작품전을 가지게 되었습니다. 아시는 바와 같이 영토회는 영남 출신 화가들의 친목회입니다. 별로 부담 없고 마음으로 치댈 수 있는 사람들끼리 평소의 작품들을 모아서 미전美展을 꾸민다는 것도 의의 있는 일이라 생각하여 이렇게 해를 거듭하고 있습니다. 친목전이 갖기 쉬운 작품의 나약함, 차례로 내놓는 안일함 같은 것도 지양하고 작품 위주의 전람회를 갖도록 하자고 서로 간에 편달도 아끼지 않고 있습니다. 지방색이라는 편협함보다도 향토색의 고양高揚에 더 큰 뜻이 있는 것이라고 귀여히 봐주시고 꼭 한번 왕림하셔서 고람高覽해주시면 고맙겠습니다."

1983년이면 하인두가 한불미술협회 부회장으로 프랑스를 오가며 바쁘게 활동하던 시기이다. 수많은 단체전이 있었지만 그가 영남 미술가들의 모임에 이렇게 회장까지 맡아 꾸준히 참여했던 이유는 "향토색의 고양"에 있었다. 이러한 그의 의지는 1982년 11월 27일자

『경남신문』과의 인터뷰에도 잘 드러난다.[16]

"로컬리즘의 심화가 곧 한국적이며 국제적인 것으로 성장할 수 있다고 봅니다. 뿌리가 없이는 올바른 성장을 할 수 없지요."

지방작가들이 중앙이나 외국 것에 너무 신경 쓰지 말고 향토색이 짙은 작품을 만드는 것이 좋을 것 같다는 의견을 피력한 것이다. 한국 미술의 세계화를 위해서는 지역 화단의 활성화가 중요하다는 것을 누구보다 잘 알고 있었던 그는 영남 지역 미술인들과의 모임을 지속했다. 그가 영남 화단 고유의 색깔을 강조했던 데는 프랑스에서 활동하다가 1980년 귀국한 마산 출신의 조각가 문신과의 관계가 한몫했을 것이다.

1982년 11월 경남신문사 사옥 준공과 함께 전시실 개관을 기념하는 《경남중진작가초대전》이 열렸다. 경남신문사가 향토문화 창달을 위한 문화의 공간으로 활용하기 위해 개관한 약 200제곱미터의 전시실에 44명의 작품 80여 점이 전시되었다. 개막식날 문화예술계 인사 500여 명이 참석했을 정도로 성대하게 펼쳐진 이 전시에는 경남 출신 작가들이 총 망라되었다. 구상과 비구상, 실험성이 강한 전위적인 작품에서부터 한국적인 운취와 토속미를 추구하는 작품에 이르기까지 다양한 작품들이 전시되어 경남 지방의 기념비적인 전시회로 평가받았다. 특히 20여 년 간 프랑스 파리에서의 생활을 청산하고 돌아온 조각가 문신의 시메트리칼symmetrical한 조각과 채화彩畵, 하인두의 동양 사상의 신비와 영혼의 세계를 추구한 〈화〉華가 눈길을 끌었다.

1978년 봄, 하인두는 나이 50이 다 되어 한성대학 미술과의 전임교수
로 부임했다. "남편은 낮밤 없이 집안에 틀어박혀 지내기 일쑤고, 부
인은 밤낮으로 밖의 일터에서 뛰고 있는" 자신의 처지를 '뒤바뀐 남편
의 자리', "빈털털이로 아내에게 얹혀"사는 신세로 표현하며 자학하
던 그에게도 출퇴근하고, 정기적으로 급여가 나오는 직장이 생긴 것이
다. 늦은 나이에 어렵게 얻은 전임 자리였지만, 포름에비 회원이 되어
초청장을 받고 전임교수로 부임한 지 3개월 만에 파리로 떠났다. 이런
자신의 행동에 반성이라도 하듯 1979년 새해 첫날 일기에 그는 이렇
게 써놓았다.

> "올해는 직장에 충실할 것과 더불어 작품에도 충실해야 되겠
> 다. 그리고 각별히 건강관리도 유의해야지. 문제는 술이다. 술을
> 끊는 수는 사람과의 만남을 적절히 하고, 인정을 헤프게 쏟지도 기
> 대하지도 말아야겠다."

본인이 재직하는 대학에서 "유일한 학사 출신"이라는 것을 하인두 자신도 잘 알고 있었지만, "예술의 경우는 학력學歷과 학력學力이 상반되는 경우가 흔하다"며 예술가는 작품으로 말해야 한다는 신념이 있었기에 개의치 않았다. 오히려 그는 생활이 어느 정도 안정되고, 시간이 생겨서 부인이 대학원에 들어가겠다고 하자 예술가에게는 학력이 중요한 게 아니라며 극구 반대했다. 하지만 아내 류민자가 1979년 이화여자대학교 교육대학원에 들어가 「박래현 작품의 조형적 특성」으로 석사학위를 받자 꽃다발을 들고 졸업식장에 나타나 아이들과 함께 기꺼이 축하해주었다.

그에게는 유럽미술계를 돌아보며 넓어진 사유와 문필가 못지않은 독서량, 필력이 있었기 때문에 학력은 중요하지 않았다. 하인두는 끝까지 추상미술을 밀고 나갔고, 작품이 설명적인 것을 꺼려했다. 그러나 미술가로는 드물게 문학가적 기질을 타고났던 그는 일련번호로 작품명을 부여하던 동시대 작가들과 달리 천도교에 관심이 많았던 시기에는 '태동', '발아'發芽, '율'律과 같은 제목을, 1970년대 중반부터 불교적 소재에 심취했던 시기는 '묘계환중', '만다라', '밀문', '피안' 같은 제목을 붙였다. 또 1980년대 후반 투병 중에는 '생의 찬가', '역동의 빛', '혼불-빛의 회오리'와 같이 시적인 제목을 달아 추상적인 형상으로 이루어진 작품에 의미를 부여했다. 제목은 그가 작품 속에 무엇을 담고자 했는지, 그 의미를 이해하는 키워드라 할 수 있다.

대학 교수로서 하인두가 크게 중점을 두었던 것 중 하나는 '한국의 전통미'에 대한 연구였다. 국내외를 오가며 바쁘게 활동하면서도

1981년 부인 류민자의 이화여자대학교 교육대학원 졸업식장에서
아들 태범, 딸 태임과 함께 찍은 사진

하인두는 한성대학 부설 전통문화예술연구소장으로 있던 당시 연희 분야 민속학 개척자로
평가 받는 심우성을 강연자로 초청했다. 이 날의 주제는 '전통예술을 오늘에 어떻게 계승할
것인가'였는데, 당시 하인두의 관심사를 미루어 짐작할 수 있다. 사진은 이날 강연자를
소개하고 있는 모습이다.

하인두는 1982년 한성대학 부설 한국전통예술연구소를 만들고, 소장으로 취임했다. 그리고 같은 해 11월 4일 학교 강당에서 한국전통예술연구소의 창립기념 행사로 전문가를 초빙해 특별강연회를 열었다.[17] 이종석李宗錫의 '전통공예기능의 현황과 문제', 유신劉信의 '민속악의 풍토적 계면성'界面性이 그것인데, 강연 주제를 통해 하인두의 관심 영역이 공예와 민속악까지 매우 폭넓었음을 알 수 있다. 이 연구소에서는 『전통예술』이라는 학술지도 간행했는데, 학술지 표지를 보면 소장이었던 하인두의 감각이 느껴진다. 하인두와 친분이 있던 경남 창원 출신의 시인이자 서예가 최절로가 쓴 것으로 보이는, 조형미가 돋보이는 전서체의 제자題字와 통일신라 시대의 화려한 '보상화문전'으로 표지를 장식했다.

1984년 『전통예술』 2집에는 하인두가 쓴 「한국미에의 깨달음」이라는 글이 실렸다. 몇 년 전 학교 미술교육을 위해 전통석고상 배급을 시도했다가 실패한 경험이 있던 그는 금강역사의 두상 이야기로 글을 시작해 서양의 미감에 길들여진 학교 교육에 대해서 비판했다. 나아가 그는 우리 문화와 서양 문화의 차이를 다음처럼 명쾌하게 비교, 분석했다.

"서양미술의 역사는 한마디로 투시법의 역사라고 지적한 학자가 있다. 계산과 합리로 질서 정연한 구체적인 설명의 문화가 또한 서양의 것이라 해도 무방하다. 문화는 철학의 유형적有形的인 표현이라 했듯이, 서양의 철학은 변증법적인 하나의 합리주의 역사란

점이 이를 뒷받침해 주고 있다.

그에 비해 우리의 문화는 구체적인 설명을 허용치 않는 상징적 문화이며 단순성과 여운의 미를 간직한 문화재를 지니고 있다. 서양문화가 한계적인 언어 표현을 지니고 있다면, 우리 것은 한계를 그을 수 없는 무한함과 언어 이상의 농축된 여운의 표현이 내포되어 있는 문화인 것이다."[18]

우리 문화의 특징을 제대로 간파하고 있으나, 자칫하면 너무 미화시킨 것이 아닌가 하는 오해의 소지가 있는 글이다. 국수주의자처럼 보일 수도 있지만 이어지는 글에서 그가 우리 문화, 전통예술에 대해 매우 깊이 고민하고 있었음을 알 수 있다. 그는 "한국전통예술은 무엇인가"라고 자문한 후 이렇게 이어나갔다.

"한국예술이 무엇이냐 되묻는다면 한마디로 단언하기는 어렵다. 역사적 변천 과정에서 끊임없이 밀려오는 외래의 문화를 받아들이면서 그것들을 여과하고 자생적으로 우리 것에 동화시켜 나갈 때 한국문화-예술이라 일컬을 수 있는 어떤 틀이 잡혀 간다."

따라서 "전통예술의 계승"이란 있을 수 없다는 것이 그가 내린 결론이다. 오히려 올바른 의미에서 전통 의식이란 전통을 부정하는 정신적 자세에 있다는 것이다. 아래의 글에는 전통에 대한 하인두의 생각이 잘 드러난다.

"오늘날 '전통산수화'니 '전통도자'라는 말을 흔히 듣는다. 그런데 대부분의 경우, 전통계승이란 미명 아래 아무런 창의적 표현이 없는 한낱 유물의 답습만을 본다. 신선이 호랑이를 거느리거나 초동이 소 타고 피리 부는 목가적인 선경은 오늘의 현실과는 거리가 멀다. 고려, 이조자기를 아무리 그대로 만들 수 있다 해도, 그것은 유물의 표절이지 '전통'과는 거리가 먼 형해形骸의 재현에 불과하다. 전통은 기교의 답습에 있음이 아니고 안으로부터 생명을 끌어내는 데 있다. 그러므로 전통이란 우리가 오랫동안 닦아온 독자적, 개성적인 힘을 마음껏 발휘할 때 그의 빛깔이 새롭게 빛난다. 또한 한 민족의 전통을 보다 우수한 외래의 문화예술을 얼마큼 받아들여 적절하게 소화시키고 꽃피우는가에 따라 그의 맥락이 이어지는 것이다."[19]

'전통' 하면 무조건 옛것을 이어받는 것으로만 생각하는 통념과 달리 하인두는 내재되어 있는 힘을 끌어내고, 우수한 외래문화를 잘 소화하여 발전시켜나가는 것이 전통이라고 정의했다. 그는 또 우리 화단에 대해서도 매섭게 비판했다. 앵포르멜 이후 옵티컬아트에서 팝아트, 미니멀, 하이퍼리얼리즘, 컨셉추얼 아트에 이르기까지 유럽미술의 파장에 장단을 맞춰 꼭두각시놀음을 되풀이해왔음을 비판하며 양자를 균형 있게 조화시켜야 한다고 역설했다. 하인두가 쓴 다음의 문장은 1980년대 우리 미술계에 던지는 경고장과도 같다.

"우리들은 오늘날 많은 외래적 예술의 범람을 목도하고 있다. 외래의 사조를 거역할 수는 없으나 먼저 박혀 있는 우리 것의 뿌리에 자양분으로 받아들일 것이지 접목하거나 겉발림으로 포장해서는 안 된다. 무국적 예술은 부평초와 같은 것 언젠가는 물결 따라 바람 따라 자취를 감춰버리고 마는 것이다."

한국미, 전통에 대한 이러한 그의 생각은 학교 교육으로 이어졌다. 하인두가 작성한 1987년 1학기 한성대학 서양화 과목 강의계획서의 강의 목표는 아래와 같다.

"서양화(유화)의 표현기법을 충분히 체득케 하여 각자의 개성에 적합한 회화세계를 개척케 하며, 창조적 미술문화의 역할役割로서 교양인격인을 기른다."

교재 및 부교재 난에는 "시내 미술관 화랑에서 개최되는 각종 미술행사가 바로 교재 및 부교재가 되는 것임"이라고 적시되어 있어 그가 현장 중심의 교육을 하였음을 알 수 있다. 구체적인 강의 내용을 알 수 있는 주별 강의계획에는 실기 과목이었던 만큼 대부분의 시간이 졸업전 준비 계획과 자유 실기로 이루어져 있지만, 강의 중반에 "한국미술과 국제성", "전통이란 무엇인가"라는 내용이 들어 있어 그가 추구해왔던 두 가지 목표가 강의로도 이어졌음을 확인할 수 있다.

1984년 한성대학 전통예술연구소에서 펴낸 『전통예술』傳統藝術 제2집 표지와
하인두의 「한국미韓國美에의 깨달음」이 실린 본문. 전서체로 된 표지의 제자題字가 눈길을 끈다.

하인두가 자필로 써둔 강의계획표

남편의 국외 여비를 마련하기 위해 1976년 학교에 사의를 밝힌 류민
자는 낮에는 학교에서, 밤에는 학원에서 아이들을 가르쳤다. 사표를
이미 제출한 학교를 언제까지나 다닐 수는 없었다. 홍제동 도로변 작
은 상가건물 2층에 유치부에서 입시반까지 학생들을 지도하는 학원
을 차렸다. 본격적으로 학원을 운영하면서 학교는 그만두었다. 학교에
재직할 때보다 수입이 많이 늘었다. 하인두가 처음으로 외국에 나가
있는 동안 부인은 본격적인 학원 운영을 위해 홍제동 집을 팔고 방배
동으로 이사를 했다. 1977년 봄, 방배초등학교 주변 상가 건물 2층에
학원인가를 취득하고 유치부와 아동부 중심의 남부미술학원을 개원
했다. 약 135제곱미터의 공간은 낮에는 어린이들을 가르치는 학원으
로, 밤에는 부부가 함께 그림을 그리는 작업실로 이용되었다. 부인의
학원 운영으로 이전과는 비교할 수 없을 정도로 경제적인 안정은 물론
넓은 공간에서 부부가 함께 그림 그릴 수 있는 여유가 생긴 것이다. 이
제 작품만 하면 되었다.

　　하인두는 1976년 도쿄에서 개최한《아시아 현대미전》에 한국대

1970년대 방배동 작업실에서의 하인두

아치울 집 전경

표 단장으로 참가했다. 이어 《한국현대미술대상전》, 《한중서화전》, 《중앙미술대전》에 작품을 출품했다. 그 와중에 가깝게 지내던 문인들이 시화전을 연다고 하면 그림을 그려주기도 했다.

학원은 남편 하인두가 여러 차례 프랑스를 오가는 사이 더욱 확장되었다. 1979년 겨울, 방배초등학교와 서문여고 중간 지점에 상가 2층 약 265제곱미터를 분양받아 1980년도 유치부 신입생을 받기 시작했다. 계단을 사이에 두고 한쪽은 살림집과 작업실로, 나머지 한쪽은 학원 전용으로 꾸며 오전은 유치부, 오후에는 아동부, 저녁에는 입시부 이렇게 3부로 나누어 학생들을 지도했다. 정원을 초과할 정도로 학원은 성업이었다. 근 1년 만에 프랑스에서 돌아온 하인두는 자신이 없는 동안 새롭게 생활터전을 가꾸어놓은 부인이 대견하고 고마웠다. 집과 작업실, 학원까지 모든 것들이 만족스러웠다.

그러나 하인두가 한불미술협회 부회장으로 활동하던 1982년, 같은 건물 3층에 교회가 들어서면서 평화로웠던 집안에 고통이 시작되었다. 부흥회가 있는 날이면 밤새도록 노래하고 기도하며 울고 발 구르는 소리 때문에 바로 아래층에서 살던 하인두 가족은 견딜 수가 없었다. 유별나게 신경이 예민한 하인두는 부인에게 학원을 그만두고 이사를 가든지, 아니면 자신이 집을 나가든지 하겠다며 선택하라고 종용했다. 류민자는 여기까지 어떻게 왔는데 하루아침에 학원을 그만두냐며 선뜻 용기를 내지 못했다. 하인두가 이렇게까지 강하게 나간 이유는 3층의 소음이 직접적인 원인이었지만, 그동안 집안 생계를 책임지느라 자신을 돌보지 않고 안팎으로 쉴 새 없이 일을 해온 부인의 건강

에 대한 걱정이 더 큰 이유였다.

또 하나 1980년대 초반부터 복잡한 도심을 벗어나 물 맑고 공기 좋은 시골로 이주해 작품활동을 하는 미술인들이 하나둘씩 늘고 있던 분위기도 영향을 미쳤을 것이다. 당시 신문에 의하면 전원생활과 창작 활동을 할 수 있는 곳으로 경기도 안성과 고양군 벽제리, 남양주군 구리읍 등 세 곳에 예술가들이 주로 모여 들었다. 탈 서울화가들은 "서울에서 있는 것보다 훨씬 신선한 의식 속에서 작품에만 전념할 수 있어 더없이 좋다"며 예찬론을 펼쳤다. 서울 교외에 작업실을 마련하기 시작한 것은 1970년대 초의 도예가 황종례(국민대 교수)가 벽제리에 작업실을 겸하는 주택과 도자기 가마를 설치한 도자기연구소를 마련한 것이 시초가 되었다. 이후 벽제리에는 하인두와 부산에서 청맥 동인으로 같이 활동했던 서양화가 김영덕 등이 자리를 잡았다.

벽제보다 시기적으로는 늦게 시작되었지만 수적으로 훨씬 많은 미술가들이 경기도 안성에 터전을 마련했다. 비교적 땅값이 싼 편인데다 서울에서 고속도로를 이용하면 승용차로 한 시간 안팎의 거리라 많은 작가들이 이곳을 선호했다. 가장 대표적인 작가가 박서보였다. 1980년 초 미협 이사장직을 사퇴한 이후 넓은 공간에서 구애 받지 않고 작업에 몰입할 수 있는 공간을 찾던 박서보는 그해 말, 작은 산등성이를 깎아낸 언덕에 한서당寒栖堂이라 이름 지은 작업실을 마련하고 창작에 집중하고 있었다. 박서보의 뒤를 이어 서양화가 김형대, 정영렬, 이승조, 이강소 등이 안성에 터전을 마련했고 동양화가 송수남, 하태진, 조각가 최기원도 경기도 남부에 작업실을 두었다.[20]

그리고 또 한 곳이 바로 하인두 류민자 부부가 살게 된 경기도 남양주군 구리읍이었다. 이곳에는 하인두 외에도 김점선, 프랑스에서 활동하던 이성자, 조각가 신영식 등이 마을을 구성해 가고 있었다.

1983년 봄, 류민자는 양수리에서 중학교를 운영하는 친구 집을 갔다가 아차산 아래 양지 바른 곳에 예쁜 집들이 옹기종기 모여 있는 마을을 보게 되었다. 바로 아치울 마을이었다. 아차산 하면 역사적인 고성이 있고 '바보 온달 장군'과 '평강 공주'의 전설이 있는 곳이기도 했다. 조선시대에는 한양에서 강원도나 함경도로 통하는 길목이었던 이곳은 1970년대 초 아차산성 아래 마을과 워커힐 호텔 사이에 유류저장시설을 만들면서 주민들을 이곳으로 이주시켜 마을이 형성되었다. 그러나 당시 그린벨트로 묶여 있어 건축 허가가 쉽지 않았다.

한쪽으로 개천이 흐르고, 한쪽으로는 야트막한 산자락에 과수원이 이어지는 사잇길로 쭉 들어가자 소박하고 아담한 마을이 펼쳐지는 게 마치 무릉도원을 지나는 것 같았다. 류민자가 본 집은 붉은색 벽돌 건물에 담장에는 넝쿨장미가 피어 있고, 정원에는 짚으로 지붕을 인 정자와 물레방아까지 있었다. 행정구역으로는 남양주군 구리읍에 속해 있지만 학군은 서울로 되어 있는 것도 마음에 들었다. 류민자는 집을 보고 와서 방배동 집과 학원을 정리하면 이 집을 사고도 돈이 많이 남아 파리에서 몇 년 동안 그림만 그릴 수 있을 정도의 여유가 생길 것 같다고 남편에게 말했다. 하인두는 당장 집을 팔고 이사를 가자고 부인을 채근했다. 같이 가서 보고 결정하자는 부인 말에 "당신 맘에 들면 되는 것이지 내가 보면 뭘 아느냐"며 못이기는 척 부인에게 결정권을

일임했다.

그렇게 해서 도심에서 벗어나 전원생활을 하게 되었지만 문제는 작업실이었다. 1층에는 거실과 주방, 방 두 칸이 있었고, 2층은 다락방으로 이용할 수 있는 공간이 있어 아이들 방으로 주었다. 지하에 100제곱미터 정도의 공간이 있어 작업실로 이용할 계획이었으나, 햇빛이 들어올 수 있도록 하기 위해서는 한쪽을 파내야 했다. 지하실을 반지하 형태로 만들기 위해 공사를 시작했다. 그런데 생각지 못했던 문제가 생겼다. 그린벨트 지역인 줄 모르고 등기 이전까지 마쳤는데 공사가 시작되자 단속반원이 들이닥쳐 원상복귀하지 않으면 고발 조치를 하겠다고 엄포를 놓았다. 문제는 거기서 끝이 아니었다. 공사를 맡은 제자가 일만 벌여놓고 나타나지 않아 1년 가까이 곤욕을 치렀다. 뒷수습은 이번에도 부인이 도맡았다. 이렇게 힘든 고비가 있었지만 아치울로 이사 온 후 생활이 많이 달라졌다.

아침마다 일찍 일어나 약수터에 오르고, 출근도 못할 정도로 만취해 돌아오던 하인두의 버릇도 없어졌다. 강의가 없는 날은 작업실에 내려가 하루 종일 작품 제작으로 여념이 없었다. 주말에는 옆집 앞집 부부들과 정자에 앉아 별을 보며 밤늦게까지 술을 마셨다. 하인두 류민자 부부를 중심으로 모이다 보니 동네 사람들은 아예 하인두를 촌장이라고 불렀다.

1983년부터 3~4년간 행복한 나날이었다. 계절에 따라 변화하는 산의 풍경과 뜰에 핀 꽃과 나무는 이들 부부에게 삶의 여유를 가져다주었다. 후에 하인두가 투병 생활을 할 때 이곳은 생수, 공기, 산책로,

아치울 자택 정원에서

아치울 자택 작업실에서

무공해 음식, 햇빛 어느 하나 부족한 것이 없는 좋은 환경이 되었다. 특히 왕복 한 시간 남짓의 등산 코스로 적당한 아차산은 봄에는 진달래 축제가 펼쳐지고, 5월의 신록은 가슴을 탁 트이게 하는 훈풍을 만끽할 수 있는 곳이었다. 여름은 숲의 터널을 제공했고, 겨울의 설산 역시 장엄함에 감탄사가 저절로 나올 정도였다. 자연과 더불어 여유를 갖고 작품을 한 덕에 부부는 매년 번갈아가며 개인전을 했다. 이 즈음 하인두의 작품은 색채가 한결 밝아졌다. 해외 활동 과정에서 우리 전통색의 중요성을 인식하고 노력한 결과이기도 했지만, 전원생활 속에서 얻은 자연의 색채일지도 모른다.

한불미술협회의 부회장으로 활동하며 가까워진 조선화랑에서 1984년 11월 21일부터 30일까지 개인전을 열었다. 청화青華라는 그의 호처럼 화면은 여전히 청색이 주조를 이루지만 색채가 이전보다 밝아지고, 대칭관계를 이루던 화면 구성도 이전과 달라졌다.도5-07, 도5-08, 도5-09 만다라, 묘환, 밀문이라는 불교적 주제가 대부분이지만 〈생명의 원源〉 도5-07과 같은 작품에서는 청색 바탕에 노랑색과 빨강색을 병치시켜 화면이 이전보다 훨씬 밝아진 것을 알 수 있다. 1984년 작 〈밀문〉도5-10은 사찰의 창살 문양을 연상시키던 이전 작품과 달리 마치 투시도법을 시험이라도 하듯, 빛이 안으로 빨려 들어가는 것 같은 형상을 하고 있다. 차안에서 피안으로 들어가는 문이 아닌 노랑색 사각 틀 안에 붉은색 사각이, 그 안에 또 다른 사각이 저 멀리 안쪽으로 우리를 이끌고 있는 듯하다.

도5-07 하인두, <생명의 원源>, 1984, 캔버스에 유채, 117x91cm

도5-08 하인두, <환중>, 1984, 캔버스에 유채, 162x130cm, 국립현대미술관 소장

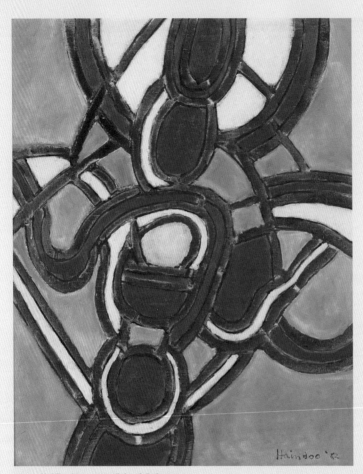

도5-09 하인두, <불>佛, 1982, 캔버스에 유채, 91x72.5cm

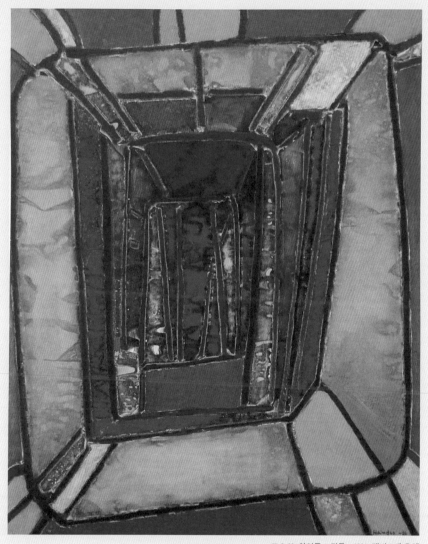

도 5-10 하인두, <밀문>, 1984, 캔버스에 유채

투병,
그리고 혼魂불

다 시 찾 은 붓 끝 의 감 촉

하인두는 1961년 12월 부산 청년살롱에서 개인전을 한 이래, 1968년부터 1984년까지 매해 개인전을 해왔다. 개인전 회수만도 20여 회에 이를 정도였다. 그러나 1984년 11월 조선화랑에서 개인전을 가진 이후 두 해를 걸렀다. 학교 강의와 여러 미술제의 심사위원, 운영위원으로 활동하며 단체전 출품은 많았지만 신작들을 모아 발표할 무대는 갖지 않았다. 아치울로 이사한 후 자연 속에서 생활하며 이전만큼 치열하게 작품을 하지는 않았던 데 원인이 있을 것이다. 1987년 새해 벽두부터 하인두는 산에 올라 해돋이를 하며 다짐했다.

"올해는 저 해돋이처럼 신선하고 밝은 그림을 그려야지, 오로지 그림만으로 일관해야지."

그림 생각으로 그는 들떠 있었다. 다음날 화실에 앉아 있자니 기운이 빠지는 게 이상한 예감이 들었다. 그동안 폭음을 일삼았던 스스로를 반성하며 이젠 술도 삼가해야겠다고 생각했다. 작업실로 발길을

잘 옮기지 못하던 하인두는 새해를 맞은 지 사흘 만에 캔버스 앞에 앉아 붓질을 시작했다. 뜻밖에 붓끝이 닿기만 하면 화면에 생기가 일어났다. 그는 이 무렵 해왔던 스프레이 기법을 버리고 "캔버스에 바로 뛰어드는 육필" 작업으로 전환했다. 건강에도 안 좋은 스프레이 작업을 그만두니 자유롭고 홀가분했다.

열흘 후에도 하인두는 "오랜만에 붓을 휘두르니 희한한 그 감촉이 붓끝을 통해 전신을 저민다. 역시 붓이구나. 탄력적이고 육감적인 그 감촉, 그것만으로도 유화 그리기의 묘미에 사람들은 매료당한다"며 붓을 되찾은 느낌을 "첫사랑을 만난 듯 설레이고, 돌아온 탕아가 조강지처를 안은 듯 포근하고 기쁘다"고 표현했다. "이제 내 혼魂불을 밝히는 그런 그림이 나올 것 같다"던 그는 이렇게 육필로 그린 30여 점의 작품으로 1987년 4월 7일부터 20일까지 정송화랑에서 개인전을 열었다. 스스로 "육필 작업도 그런 대로 성공적인 것 같다"고 평가했고, 전시 서문을 쓴 오광수도 하인두 작품에 일기 시작한 새로운 변화에 주목했다.

"하인두 씨의 작품을 보고 있으면 오래 전에 보았던 샤르트르성당의 고창인 스테인드글라스를 통해 투과해오던 빛의 강렬한 집중과 분산의 신비로운 체험을 다시 불러일으키게 한다. 굵은 흑선의 윤곽선과 그 윤곽선에 의해 나누인 작은 색파편들로 이루어진 스테인드글라스의 빛의 여울에 자신도 모르게 종교적 감흥에 빠졌던 경험을 상기시킨다. 그의 화면에 등장하는 색채는 단순한 물

질의 일정한 두께라기보다 이처럼 색유리를 통해 투과해 들어오는 빛의 응결이라는 표현이 더욱 적절할 것 같이 생각된다. 말하자면 그것은 일정한 두께와 넓이로서의 색의 양과 면적이 아니라 투명한 정신의 깊이로서의 관념의 세계를 반영하는 것으로 보인다.

(중략) 그의 근작은 더욱 투명한 색조와 밝은 원색의 직조로 이루어져가고 있음을 엿보여준다. 아마도 더욱 깊어지는 그의 종교적 관념의 형상화임에 틀림없을 것이다."[01]

하인두 작품의 변화를 스테인드글라스에서 받았던 감흥과 연결시킨 오광수의 글은 매우 예리했다. 1978년 7월 23일, 문신·오종욱과 함께 간 샌드니 성당의 스테인드글라스를 보고 큰 감명을 받았던 하인두는 1981년 8월 프랑스 샤르트르 성당을 방문하게 된다. 당시 성당을 방문하고 난 후 성당의 비트로(Vitraux, 채색유리. 스테인드글라스)와 단청을 비교한 하인두의 글을 보면 이러한 변화는 예견된 것이었다. 다소 길지만 하인두가 쓴 「샤르트르 성당의 비트로」를 인용해본다.

"프랑스에서 가장 으뜸의 아름다움을 물으면 나는 서슴없이 첫손으로 이 비트로Vitraux를 꼽겠다. 이 같은 비트로를 볼 때마다 나는 우리나라 단청을 떠올리곤 한다. 비트로는 건축의 눈이며 창의 역할을 한다. 사원의 높은 창으로부터 비스듬히 들어오는 은은한 비트로의 빛은 사원 안을 더욱 유현하고 아늑한 빛으로 채워준다. 비트로에는 서양의 만다라가 전개되고 있다. 크리스트나 성모를 가

고딕 양식을 대표하는 건축물 파리 샤르트르 대성당을 방문하여 그린 하인두의 스케치

샤르트르 대성당Cathédrale de Chartres의 스테인드글라스
12~13세기 스테인드글라스로 장식한 샤르트르 대성당의 120개 창문은
계절과 시간에 따라 시시각각으로 변하는 빛의 향연으로 유명하다.
하인두는 빛이 투과되며 만들어내는 아름다운 색채에 깊은 감명을 받았다.

운데 두고 펼쳐지는 갖가지 성화의 패턴은 불교의 만다라와 같게 느껴지는 것이다.

사원의 내벽에 창으로 색 유리를 박은 것이 비트로인데 우리의 단청은 절의 외벽을 칠한 단장이지 창은 아니다. 단청은 집안을 비추지도, 안을 밝히지도 못한다. 안과 밖이 차단되어 있기 때문이다. 그러나 우리의 단청은 보는 이의 마음에 고였다가 그 마음이 법당으로 들어가 촛불처럼 안을 밝힌다. 가을에 익는 단풍들이 절간의 경내를 밝히듯 세월에 들린 단청은 벽면을 뚫고 절 안의 법당을 밝히는 것이다.

비트로는 사람의 손을 거친 채 그대로 변함이 남지마는, 단청은 사람의 손을 거친 그 순간부터 새로운 입김으로 스스로 변하고 다시 창조되어 나가면서 세월에 지워지고 비바람에 바래이며 안으로 쩌들고 그대로 나무만 남는다.

우리의 단청은 풍우風雨의 세월과 더불어 호흡하는 자연이다. 지워지고 으깨진 채 색범벅으로 벌그레할 때, 단청의 미美는 고비에 든다. 사람의 손길을 떠난 단청을 자연이 맡아 보완을 해 절정으로 돌아가는 것이다.

비트로는 쨍! 하고 반짝이는 불꽃같은 아름다움의 지속이다. 세월을 타지 않는다. 처음이나 지금이나 늘 화끈한 아름다움만이며, 발탁하게 드러내 놓은채 한 점 흐트러짐도 일그러짐도 없다.

단청은 연기처럼 사라지고 끝내 무無로 남으나, 비트로는 사라

지지 않고 늘 유有로 있다. 포탄이 사원을 뚫으면 그 자리만 깨질 뿐이다.

우리의 사찰은 산山을 기대어 구석진 음지에 있는데, 서양의 사원은 되바라진 언덕에 고개를 쳐들고 양지에 있다. 양지에 있는 이 비트로는 빛을 흠뻑 안으로 빨아들이고, 음지에 있는 단청은 어둠을 밖으로 뿜어낸다.

해가 밝으면 비트로는 그만큼 밝게 빛나며 사원 안을 붉히고, 날이 흐리면 그 빛은 기를 숙인다. 그런가하면 우리의 단청은 달빛을 머금고야 더더욱 은은한 저광底光을 나타내는 것이 아닐까."[02]

하인두는 샤르트르 성당 스테인드글라스의 아름다움을 예찬하는 데 머무르지 않았다. 화려한 빛을 내뿜는 비트로를 한국 사찰의 단청과 비교하며 건축적 차이와 장식하는 방식, 그것을 인지하는 과정, 어떤 형태로 심상에 나타났다 사라지는지 섬세하게 추적했다. 어쩌면 이러한 분석과 사유의 결과 전통은 무조건 우리 것만 고수해야 한다거나, 앞 시대 것을 이어받는 것이라는 고정관념을 깨뜨리고 동서문화의 조화와 융합을 꾀하는 계기가 되었는지도 모른다.

하인두는 작품의 재료나 매체에 변화를 잘 주지 않은, 매우 고지식한 작업 방식을 고수한 작가다. 당시 젊은 작가들, 그와 매우 가까이 지냈던 강국진만 하더라도 유화는 물론이고 퍼포먼스부터 판화, 드로잉 등 다양한 매체를 시도하며 외연을 확장시켜나갔다. 그러나 하인두는 유화로만 일관했고, 그것도 스프레이를 이용한 작업을 20여 년 가

까이 해왔다. 그가 육필 작업으로 전환한 것은 건강에 적신호가 오기 시작한 1987년 무렵부터였다. 육필 작업은 작품에 많은 변화를 가져다주었다. 첫째로 색채가 밝아졌고, 둘째는 좌우 대칭, 혹은 일정한 패턴으로 이어지는 구성에서 벗어나 조각보를 이어 붙이듯 크고 작은 띠와 색면들을 연결하거나 화면을 대각선으로 가로지르는 구성으로 변화했다. 도6-01, 도6-02, 도6-03 사원의 높은 창으로부터 들어오는 빛이 스테인드글라스에 투과되어 아름다운 색채를 만들고, 성당 안을 아늑한 빛으로 채우듯 그는 크고 작은 색면으로 화면을 채워나갔다.

이렇게 붓끝의 촉감을 느끼며 기뻐한 지 얼마 되지 않아 하인두의 몸에 자꾸 이상 징후가 나타났다. 1987년 정송갤러리 초대기획전으로 열린 개인전 오프닝에도 간단하게 인사만 나누고, 앉지도 서 있기도 힘든 상태라서 황급히 화랑을 빠져나왔다. 보름 후인 4월 22일 출혈이 심해 쓰러진 하인두는 다음날 을지병원에 입원했다. 경과를 지켜본 뒤 3개월 후에 다시 입원하기로 하고 12일 만에 퇴원했다.

도 6-01 하인두, <생의 환희>, 1987, 캔버스에 유채, 116.5X90.8cm

도 6-02 하인두, <합장하는 사람>, 1987, 캔버스에 유채, 142X112cm

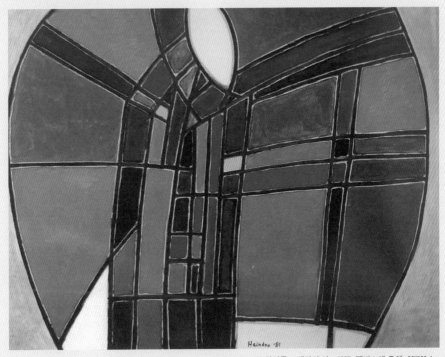

도 6-03 하인두, <태양의 상>, 1987, 캔버스에 유채, 90X130.4cm

1987년 새해 첫날 일기 말머리에 "건강해야지"했던 다짐과는 정반대로 하인두의 건강은 악화일로였다. 유난히 병원 가는 것을 싫어하던 그는 출혈로 쓰러진 뒤 입원했다가 집에 돌아와 200호 대형 작품을 다시 제작했다. 그러나 3개월 후로 예약해둔 병원을 다시 찾았을 때는 직장암 말기 환자 상태였다. 수술을 하고도 두 달 정도밖에는 살 수 없다는 의사의 말이 믿기지 않았지만, 아내 류민자는 이 사실을 숨기고 수술을 결정했다.

8월 13일 서울대학병원에 입원해 검사를 마친 후, 8월 25일 1차 수술을 했다. 하인두는 자신의 투병기에서 수술 당시 풍경을 "정미공장 같다고 할까, 큼직한 기계들이 머리 위로 입을 열고 있고 초록색 가운을 입은 수술의들이 우주인마냥 재빨리 움직이고 있었다"고 천진난만하게 묘사했다. 그러나 일곱 시간의 수술을 끝낸 그의 몸에는 다섯 개의 호스가 달려 있었다. 게다가 수술 후 항문은 영구히 봉쇄하는 대신 배 왼쪽으로 인공항문을 새로 만들었다. 새해 들어서며 술 마시는 시간을 작품 제작에 써야겠다고 다짐했는데 "주신酒神을 겨우 돌려세

우고 나니 이젠 바로 눈앞에 병신病神이 목덜미를 낚아채어 죽음의 계
곡으로 이끌고" 있었던 것이다. 하지만 인공항문을 달고서라도 이렇
게 살아 있는 것을 다행스럽게 생각했다. 그는 투병 중에도 문병 와준
지인들의 이름을 하나하나 기억하고, 기록해놓았다. 하인두는 자신에
게 일어난 변화를 어떻게든 잘 견디어보려 했다. 하지만 인조방광을
통해 소변을 보는 것은 여간 고역이 아니었다. 해괴한 불구자가 된 같
아 점점 암울한 기분이 들었다.

　　그러던 차에 그는 아내와 함께 후배 조영동의 개인전을 찾아갔다.
전시장에 온 많은 동문들이 병색이 짙은 하인두를 보고 따뜻하게 맞아
주었다. 몰골이 말이 아닌 그의 모습을 지켜보던 유준상1932~2018이 갑
자기 다가와 하인두의 손목을 두 손으로 덥석 감싸더니 "하 선생님, 용
기를 내십시오. 이 정도에 끝장을 낼 작정입니까, 여기서 초대전을 하
십시오"하며 화랑 주인인 자신의 아내를 불렀다. 상상도 못한 일이라
하인두는 어안이 벙벙했다. 후에 안 일이지만 그것은 형제처럼 절친하
게 지내던 정관모가 '하인두 씨를 도웁시다', '개인전을 열어 그림을
팔아줍시다'라는 구체적인 제안을 해서 이루어진 일이었다.

　　화랑을 다녀온 후 하인두는 오랜만에 작업실에 들어섰다. 그러나
수술 후 그의 심신은 많이 쇠약해져 있었다. 마침내 아무것도 그릴 수
없다는 불안감과 절망감이 그를 엄습해왔다. 의욕도 없고, 불안에 떨
고 있는 그를 위해 아내는 스케치북과 화구를 안방으로 옮겨 놓았다.
그를 다시 일으켜 세우는 유일한 방법은 그림 그리기라는 것을 누구보
다 잘 알고 있었기 때문이다.

"사람은 누구나 한번은 죽는 거예요. 이러다가 내가 먼저 갈 수도 있고요. 아무 것도 안하고 있으니 더 답답하고 힘들지요. 전신마비된 사람이 입으로 그림을 그리는 경우도 있잖아요."

아내는 화가 김충선이 문병 왔다가 주고 간 책 속에 나오는, 전신마비의 불구를 이겨내고 초인적 노력으로 입에 붓을 물고 그림을 그리는 한 일본인 화가 이야기를 한 뒤 밖으로 나가버렸다. 그 길로 아내는 샘화랑에 가서 4개월 뒤에 전시를 열기로 계획을 잡아놓고 돌아왔다. 집에 돌아와보니 방 안에는 물감과 종이가 나뒹굴며 어지럽혀 있었다. 아내의 입에서는 깊은 한숨이 새어나왔다. 그렇다고 주저앉을 수는 없다고 생각한 류민자는 오래 전 온몸이 아픈데도 그 고통을 기도와 그림 그리기로 이겨냈던 자신의 경험을 거울삼아 남편에게 그림을 그리며 이겨보자고 했다.

아내의 진지하고 단호한 태도에 유화 외에 다른 재료에는 손을 잘 안 대던 하인두는 스케치북을 펴고, 팔레트에 물감을 짠 후 조심스럽게 붓을 잡았다. 물감을 묻힌 붓이 화폭을 흥건히 적시며 차츰 색채를 드러내자 '아아 되는구나' 하며 탄성을 질렀다. 이때부터 크고 작은 종이에 크레파스와 연필로 스케치를 하고, 그 위에 원색의 수채물감을 칠하며 하나둘씩 그림을 그려나갔다. 아내는 색범벅이 된 그림들을 보고 "이제 됐어요! 이제 됐어요!"하며 울음을 터뜨렸다.

다시 그림 그리는 데 자신감을 얻은 하인두는 그때부터 우울증에서도 벗어나 매우 규칙적으로 하루하루를 보냈다. 새벽 4시에 일어나

1차 직장암 수술 후 하인두가 그린 스케치.
크레파스로 그린 후 수채 물감을 이용해 그렸다.

명상과 기도를 하고, 한 시간 이상 책상에 앉아 『월간중앙』에 연재하던 「내가 만난 시인들」을 집필했다. 6시에 약수터로 올라가 가벼운 운동을 하고 내려와서 아침식사를 하고, 치료가 끝나면 작업실에 들어가 그림을 그렸다. 그리고 저녁이 되면 약물을 푼 욕조에 휴식을 취한 후 저녁 9시에 잠자리에 들었다.

온갖 꽃들이 향연을 벌이고, 새들의 속삭임까지 요란한 5월. 그동안 제작한 작품들을 가지고 예정대로 1988년 5월 17일 샘화랑에서 개인전을 열었다. 새로운 경향의 모자이크식 작품들로 회장의 분위기는 전체적으로 밝았다.^{도 6-04, 도 6-05} 친구 이남규는 샘화랑에 전시되었던 작품들은 "병고에 시달리면서도 그 고통이 극복되어 삶의 기쁨과 감사의 정이 화사하면서도 강렬하게 표현된 것으로 느껴졌다"고 말했다.[03]

많은 이들이 전시장을 찾아와 그동안의 투병을 위로하며 쾌유를 빌어주었다. 전시는 그야말로 성황이었다. 정관모의 계획대로 많은 작품들이 팔렸다. 20년 만에 처음으로 적자 없는 개인전을 한 것이다. 주변 친구들 사이에서 하인두는 언제나 팔리지 않는 그림을 피를 말리며 그리는 사람으로 인식되었다. 그림 파는 데 크게 관심을 두지 않고 자신의 세계를 묵묵히 걸어가는 그를 보고 선승 같은 느낌이 들었다고 회고한 친구도 있었다. 팔리지 않는 그림을 그리고 있다는 사실은 하인두 자신도 잘 알고 있었다. 특히나 팔리지 않을, 무슨 그림인지 알 수도 없는 추상화를 왜 하느냐는 질문을 받으면 하인두는 이렇게 말했다.

"추상화를 모르는 것은, 모르는 사람의 무지의 죄이지 결코 그리는 사람의 죄는 아니다."

오랜 세월 작품 판매와 무관하게 살아왔지만 자신이 그린 그림이 팔려나가고, 그것으로 아내의 얼굴이 펴지자 하인두의 어깨가 으쓱해졌다. 그는 작품을 판매한 돈으로 차도 바꾸고, 캔버스도 대량으로 주문하며 다시 활기를 되찾았다.

도 6-04 하인두, <트리밍>, 1988, 캔버스에 유채, 91X73cm

도 6-05 하인두, <묘환>, 1988, 캔버스에 유채, 162X130.3cm

죽음의 문턱까지 갔다가 풀려나 성황리에 전시를 마치고 나니 삶의
모든 것이 신선하고, 순간순간이 다 감사하게 여겨졌다. 하인두에게
1988년은 그야말로 '팔팔한' 한 해였다. 10월 17일 2차 수술 전까지
개인전에 출품한 작품 외에도《88서울미술대전》(서울시립미술관)에 300호,
올림픽조직위원회 초대로《88국제현대회화전》(국립현대미술관)에 출품한
200호,《세계현대미술21인전》(국립현대미술관), 조선일보미술관 개관기념
《현대작가 초대전》(조선일보 미술관) 등에 300호에서 100호까지 대형 작품
들을 출품했다. 그 밖에도 100호 내외의 작품을 열 점 가까이 제작했
으니 누계 3천 호 가까운 크기의 작품을 완성시킨 셈이라며 스스로 뿌
듯해 했다.

　　1988년 제작한 작품 중에는 특히 태극 문양과 사찰 단청이나 민
화에서 볼 수 있는 문양이 많이 등장한다는 점이 특이하다. 그 이유가
무엇일까. 1988년 11월 1일에 쓴「한국의 색깔」이라는 글에는 1985
년 르 살롱 주최로, 파리의 그랑 팔레 미술관에서 열렸던《박생광 특별
전》에 나온〈전봉준〉을 보고 "순 한국의 색깔"의 눈부신 광채에 가슴

이 벅찼다며 다음처럼 글을 이어갔다.

"나는 지난 번 올림픽 개막식의 용고 행진과 고놀이 등을 보면
서 박생광의 그림에서처럼 우리 가락의 깊은 흥취와 멋드러짐, 그
리고 우리 본디의 색무늬 등의 휘황찬란함에 새삼 깊은 감동을 느
꼈던 것이다. 올림픽 때는 문화예술행사가 여러 장르별로 잇따라
열렸다. 올림픽 개막식 때의 그 충격적 열기와 여세를 몰고 가히 한
국문화예술의 르네상스를 코앞에 둔 듯한 조짐마저 든다. 우리들
은 산업사회로 치닫는 현대화 과정에서 우리의 고유한 전통미에
대해서 너무 홀대해 온 게 사실이다. 외래문화의 파고가 더 높고 그
수위가 목에까지 다다른 때일수록 우리는 전통문화예술의 기상을
되찾고 그 한국 혼에서 삶의 활기를 찾아야 할 것이다. 전통이란 우
리가 스스로 닦아온 그 독자적 개성적인 힘을 충분히 발휘할 때 그
빛깔은 번득이고 나아가 나라의 기상도 바로 서는 것이다."

글을 쓴 시기로 보아 하인두는 올림픽 개막식 행사에서 보았던 민
속놀이와 박생광 작품을 오버랩하며 한국의 색깔, 전통적인 문양을 떠
올렸던 것으로 보인다. 이미 1970년대 초반 태극기를 작품에 활용하
기 위해 연구한 바 있던 하인두는 〈역동의 빛〉 연작에서는 태극 문양
을 연상시키는 원과 색채를 조형 요소로 삼았다. 동그란 원 안에 음과
양을 상징하는 청색과 홍색이 서로 밀고 당기는 힘과 움직임을 율동감
있게 표현하기도 하고,**도 6-06** 노랑색과 흰색, 검정색을 더한 오방색의

박생광, <전봉준>, 1985, 종이에 채색, 360x510㎝, 국립현대미술관 소장

88올림픽 개막식 모습

색띠로 태극 문양을 꿈틀거리듯 형상화했다.도 6-07 김이순이 지적했듯이 여기서 태극은 국기가 아닌 전통의 표상이자 생명의 본질을 상징한다.04

이 시기 작품에서 흔히 보이는 강렬한 푸른색과 붉은색의 조합은 하인두가 그랑 팔레 미술관에서 감명 깊게 보았다는 박생광의 작품들을 연상시킨다. 앞의 글에서도 잘 드러나듯이 하인두는 박생광의 무속(전통)에서 가져온 강렬한 색채, 불교적 주제에 깊이 공감하고 있었다. 오광수가 "우리의 현대미술에서 이들처럼 눈부신 색채를 구사한 작가들을 만나기도 어려울 것이다. 그것이 단순한 화학적 현상으로서의 색채가 아니라 정신적 향기로서의 색채인 면에서 더욱 그렇다"05고 평가했듯이 두 사람은 전통에서 채취한 색채를 말년의 작품에 적극적으로 도입했다. 그러나 하인두의 화면이 박생광과 다른 지점은 끝까지 추상을 고집했다는 점이다. 추상에 대한 그의 신념은 "예술에서 구체적인 설명은 기술을 낳게 하고 추상적 상징에서 보다 심오한 미의 경지가 열린다"는 그가 쓴 글에서도 잘 드러난다.

1988년 작 〈생명의 원源〉도 6-08, 도 6-09에는 사찰의 단청이나 민화를 연상시키는 여러 가지 꽃문양들이 그려져 있다. 미술사학자 조은정은 〈생명의 원〉을 보고 민화 화조도, 또는 마티스나 보나르의 화면을 연상하게 되는 것은 그 원초적 생명성 때문이라고 했다.06 이 작품을 자세히 들여다보면 박생광이 붉은색 선으로 인물과 사물의 윤곽선을 그려나갔듯이 하인두 또한 이전의 검은색이나 파랑색이 아닌 빨강색으로 윤곽선을 그려 화면이 한층 더 화사하다. 짙은 파랑색과 붉은 색의

도 6-06 하인두, 〈역동의 빛〉, 1988, 캔버스에 유채, 130×162cm

도 6-07 하인두, <역동의 빛>, 1988, 캔버스에 유채, 130×162cm

도 6-08 하인두 <생명의 원>, 1988, 캔버스에 유채, 130×162cm

도 6-09 하인두 <생명의 원>, 1988, 캔버스에 유채, 130×162cm

도 6-10 하인두, <생명의 원>, 1988, 캔버스에 유채, 116X73cm

보색대비, 그 사이 사이에 초록색을 곁들여 색채의 화음을 듣는 듯하다. 전통문화예술의 기상을 되찾고 한국 혼에서 활기를 찾자던 그의 말처럼 전통적인 모티브를 바탕으로 거기에 생명을 불어넣은 것이다.

비록 몸은 병마로 자유롭게 움직일 수 없었지만 TV와 방송을 통해 보고 느꼈던 88올림픽 제전을 하인두는 가장 한국적인 색채와 형상으로 표현하고자 했던 것이 아니었을까. 그러나 태극 문양과 민화에서 모티브를 취한 작품들은 그 이전에도 이후에도 보이지 않는다.

또다른 〈생명의 원〉도 6-10은 이러한 전통적인 문양과 달리 빛이 넘실대는 느낌이다. 그가 샤르트르 성당에서 보았던 스테인드글라스처럼 창문을 통해 투과되어 오는 빛을 기다란 색띠들로 형상화한 것으로 보인다. 이러한 빛의 회오리는 하인두 생애 마지막 전시에서 영혼의 깊은 울림으로 많은 사람들에게 감동을 주게 된다.

한참 건강을 회복하여 순항 중이었으나 다시 제동이 걸렸다. 콩알만 한 종양이 빠르게 자라고 있어 1988년 10월 17일 병원에 입원해 2차 수술을 받았다. 부인 류민자는 봄에 하인두가 개인전을 치른 샘화랑에 서 11월에 개인전을 열기로 예약되어 있는 상태였다.

담당의사가 아직 본인이 암이라는 것을 모르는 남편에게 병명을 알리는 게 어떻겠냐고 류민자에게 말했지만 개인전을 앞두고 있는 데 다 용기가 나지 않아 남편을 간호하며 개인전 준비를 했다. 주로 문병 객이 없는 밤늦은 시간 화폭을 펴놓고 새벽까지 쪼그리고 앉아 그림을 그렸다. 이런 아내를 보며 하인두는 측은하기도 했지만 그녀의 끈기와 집념에 존경심이 일었다. 아내의 작품을 두고 "괜찮다"고 칭찬을 하기 도 하고, 때로는 "당신은 그림에 설명이 많아요. 단순화 시켜봐요" 하 며 조언도 했다. 류민자의 말에 의하면 20년 넘게 살면서 이때처럼 단 둘이 오붓하게 그림에 관해 이야기를 나눈 적이 없었다고 한다. 남편 의 병석 옆에서 제작한 작품들로 류민자는 남편 생전 마지막이 된 개 인전을 열었다.

322

그러나 그때까지도 하인두는 자신이 암환자라는 사실을 모르고 있었다. 이 무렵 쓴 글에는 당시 그의 심경이 담겨 있다.

"세 번째의 입원, 수술을 거듭해 겨우 운신할 수 있을 정도여서 먹고 자는 것 이외는 혼신의 힘을 다해 그림 그리기에 정열을 쏟고 있다. 그런데 경황없이 밑칠을 한 화포가 죽음의 휘장처럼 검정천지가 되고 말았으니 내 스스로 적이 우울할 뿐이었다. 그러나 어느 날 나는 검정 구름 사이의 햇빛을 보고 소스라치게 놀랐다. 그 햇빛이 너무 눈부시고 찬란하였다. 구름이 먹구름일수록 구름 사이를 비집고 나오는 햇빛은 황금빛살이 아닌가. 바로 화실로 뛰어들었다. 노랑·주황·빨강·보라·연두·파랑을 붓끝에 짓이겨 캔버스에 미친듯 휘갈기고 내던지고 일대 격전을 벌이듯, 온 화포를 범벅으로 만들었다. 마치 밤하늘에 꽃불같이 캔버스에 튀겨지고 칠갑이 되고 범벅이 된 색과 선들은 검정 구름 사이의 그 햇빛보다 더 눈부시고 찬란한 광채를 내는 것 같았다. 그리고 서서히 그 죽음의 장막에 덮인 캔버스는 내 생명의 약동인 색들로 물들기 시작한 것이다. 내년 3월이면 저 검정 화포들은 봄의 새싹처럼 밝은 새 옷으로 갈아입게 될 것이다. '번뇌의 얼음이 클수록 깨우침의 물도 많다'고 하는 이치를 나는 조금씩 터득하고 있는 것이다."[07]

하인두의 마지막 불꽃 같은 작품들은 죽음의 휘장처럼 검정 천지로 뒤덮였던 화면에 햇살을 비추듯 생명의 색들로 물들이면서 탄생했

다. 그러나 하인두가 화폭에 매달려 온 힘을 다할수록 병세가 날로 심해졌다. 1989년 2월 6일. 궤양으로만 알던 하인두에게 아내는 그의 병명이 직장암이라는 것을 사실대로 알렸다. 암은 자신과 무관한 것으로만 여겨왔던 데다 그동안 감쪽같이 속고 지냈다는 사실에 하인두는 큰 충격을 받았다. 그러나 현실을 받아들이고 살기 위해 여러 가지 민간요법을 실행했다. 자연요법을 하면서 체중이 자꾸 줄어들어 거의 미라처럼 몸은 여위어 갔다. 마음처럼 몸이 움직이지 않자 그는 선화랑과 3월 중순경으로 잡아놓았던 개인전 날짜를 4월 하순경으로 미뤘다.

개인전 준비를 위해 화실에 있는 그에게 류민자는 무리하지 말라고 했으나 작업은 의외로 빨리 진전되어 지난해 밑칠해 두었던 화폭에 입김만 넣으면 새로운 생명의 훈기가 피어오를 것만 같았다. 한 번에 두 시간을 넘기지 못했지만 온 힘을 다해 붓질을 해나갔다. 하루에 100호짜리 두 개씩 쏟아질 때도 있었다. 두 달 남짓 완성한 작품만도 30여 점이고, 100호 이상의 대작도 여러 점이었다.

시한부 인생을 살고 있다는 것을 알고 난 이후 그는 작품에 더욱 매진했다. 극히 제한된 짧은 시간이지만 생사의 명멸과 희비의 엇갈림 속에 그는 붓 끝에 몸을 맡기고 신들린 사람처럼 그림을 그려 나갔다. 암흑처럼 가장 위태로운 시기에 그는 가장 밝고 힘이 넘치는 작품들을 쏟아냈다. 이렇게 탄생한 〈혼불〉 시리즈는 스스로도 불가사의한 일로 여길 정도였다. 두 달 남짓 제작한 30여 점의 대작들이 화실에 세워져 있는 것을 보고 하인두는 흡족했다. 지난 40여 년의 화력畫歷 동안 처음으로 만족감을 느낀 순간이었다. 사력을 다한 작품들이 마침내 전시장에 걸렸다.

4월 25일, 통증으로 잠을 제대로 못 잔 하인두는 후둘거리는 몸을 진정시키며 인사동 선화랑으로 향했다. 시한부 인생을 살아가고 있다는 소식을 듣고 동료화가와 후배 등 많은 관람객이 그의 개인전을 찾아왔다. 하인두는 『조선일보』와의 인터뷰에서 이들 작품에 대해 "마지막 생명의 불꽃을 태워 만든 처절한 내 분신"이라고 했다. 전시를 본 사람들은 그의 작품이 힘에 넘치고, 새로운 실험성이 엿보인다고 평했다. 불치의 병마에 시달리면서도 생명의 환희를 노래하고 있는 그의 작품들은 관람자들을 숙연하게 만들 정도였다.

하인두의 만년작 〈혼불〉 시리즈는 몸과 마음에 존재하던 에너지의 집약체였다. 마지막에 완성한 300호 대작 〈혼불-빛의 회오리〉^{도 6-11}는 강렬한 원색과 소용돌이치는 화면 구성, 끝없이 이어지는 색띠들이 생명의 약동감을 구가하고 있다. 하인두는 이 작품을 두고 자신의 혼불이 건너가 타고 있는 것이라고 말했다. 이 작품을 비롯해 하인두가 생애 말기에 색채화가로서 독자적인 세계를 이룩할 수 있었던 것은 화단의 유행에 민감하게 반응하지 않고 꾸준히 자신이 해왔던 방법을 발전시켜나갔기에 가능했다. 거기에 더해 폭넓은 독서와 사유, 동서양 미술을 자신의 양식에 맞게 종합한 결과였다.

동료 작가들이 종이의 질감에 천착하여 모노크롬으로 일관할 때, 하인두는 질감보다는 화면 구성과 색채를 통한 정신의 표현에 몰두해 왔다. 이남규는 선화랑 개인전에 펼쳐진 화면을 보고 "그것은 감각적인 표현을 초월하여 영혼의 가장 깊은 모습을 보여주는 것이었다"며 "나는 그때의 그림들에서 지상의 것이 아닌 신비한, 초현실적인, 심원

1989년 집 앞에 있는 산에서 산책하고 내려오는 하인두 류민자 부부

1989년 선화랑 개인전 전시장 모습

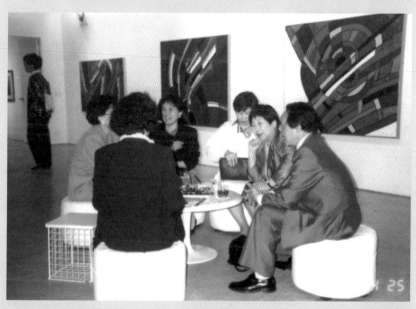

1989년 선화랑 개인전 전시장 모습

도 6-11 하인두, <혼불-빛의 회오리>, 1989,
캔버스에 유채, 194×261.5㎝, 국립현대미술관
소장

한 별다른 세계를 느꼈다"고 말했다. 화면에 넘치는 색들의 분주한 휘날림이 우주와 같이 넓은 공간에서 커다란 별처럼 펼쳐졌다고도 했다.[08] 또 어떤 이는 검은 바탕을 덮고 빛나는 크고 작은 원색의 공간은 혼의 세계라며 그가 정신의 지주로 삼았던 불교적 우주관에 변화가 온 것이라고도 했다. "한국적인 것의 저류를 흐르는 것은 다름 아닌 전통 무속의 정신"이며, 그것의 색깔은 "백색 모노크롬이 아니라 찬란한 원색이며 형상 또한 광란과도 같은 다이너미즘으로 점철된 것"이라는 한국미에 대한 그의 신념이 비로소 제대로 평가 받은 것이다.

개인전을 마친 하인두는 '이젠 죽어도 여한이 없다. 아니 지금부터 시작'이라며 나지막하게 독백했다. 기적 같은 작품들에 내심 어깨가 으쓱해졌던 보름간의 개인전이 끝나고, 병원에서도 더 이상 그를 위해 할 일이 없어진 상태가 되자 통증에서 벗어나고자 여러 가지 해법을 찾았다. 동시에 그동안 말로는 못했던 이야기들을 글로 쓰며 신변을 정리해 나갔다. 그중에는 새 삶을 꿈꾸는 글도 있다. 그동안 오로지 유화에만 전념해왔던 하인두는 삶이 얼마 안 남았음에도 틀에서 벗어나 여러 가지 장르를 시도해보고 싶은 심정을 드러냈다.

"평면의 '룰'을 부수고 입체에로까지 내 조형 의지의 확산을 멈추지 않으리라. 캔버스에 유채만이 회화의 왕도가 아니다. 수채, 과슈도 하며 화선지 작업도 해보리라. 그리고 요즘 병상에서만의 생각은 아니었는데 조각에도 손을 대보고 싶다. 망부석이나 장승 등을 보면 나는 불현듯 솟구치는 조각·조소의 충동을 어쩌지 못한

다. 나는 교외에 있는 내 땅에 직접 나의 조각을 세우리라. 논밭에 누워 있는 고래등 같은 자연석에 나는 금을 긋고 석공으로 하여금 그것을 새기게 하리라. 그리고 나는 판화를 하고 싶다. 절차가 까다로와 힘겹기도 하지만 꾸준히 노력하여 그 기법을 체득하리라. 유화그림은 나눠주기 아깝고, 이 판화를 액자에 끼워서 나를 염려한 여러 분들에게 나눠주리라. 도자기도 손대고 싶다. 과연 내 컬러풀한 그림처럼 오색 무늬의 그런 도화가 나올 수 있을까."[09]

이렇게 꿈같은 계획을 세우는가 하면 1989년 11월 『마리안느』에 실린 「갈림길에서」에서는 마지막까지 혼신을 다해 살겠다는 다짐을 드러내기도 했다.

"어쩌면 죽음이 임박해 있는 것도 같고, 또 어쩌면 멀찌감치 비켜 앉아 나를 지켜보고 있는 것도 같은 이 알 수 없는 상태에서 한 가지 분명하게 말할 수 있는 것은 그런 죽음의 입김이 언제나 내 코 앞에 다가와 있는 한 나는 잠시라도 내 일을 멈출 수가 없고, 또한 소홀히 할 수가 없다는 것이다. 늘 이것이 마지막 절대 절명의 순간임을 절감하며, 살아서는 내 혼불을 끝까지 태워버리자는 것."

또 "주위의 고마운 이들을 위해 무언가 보람된 것을 남겨야겠다"는 생각에 "하잘 것 없는 한갓 문단 야사로 될 성싶지 않은 내 시인 편력이지만 돌이켜보면 황량하기만 했던 내 지난 나날이 무의미한 것만

은 아닌 성싶기도 해서 펜을 잡기로 했다"며 「내가 만난 시인들」을 『월간중앙』에 연재했다. 이 연재를 마치면 '내가 만난 화가들' 이야기도 쓰기로 했으나 화가들 이야기로는 이어지지 못했다.

대신 1987년 초부터 입원과 퇴원을 거듭하며 힘겹게 암과 싸워온 투병기 『혼불, 그 빛의 회오리』(제삼기획)를 임종을 앞두기 한 달 전인 1989년 10월 10일 펴냈다. 특히 책 말미에는 그동안 어디에도 말하지 않았던 자신의 집안부터 형제들에 대한 것('운명의 피붙이들')은 물론 스스로의 인생을 되돌아보며 쓴 참회록('나...하인두의 허상과 실상')이 들어 있어 인간 하인두를 연구하는 데 중요한 자료가 되고 있다. 이렇듯 인간적 혹은 예술가적 면모를 유감없이 문장으로 표현한 이 책을 두고 윤범모는 '암 투병기로서, 기록문학의 백미를 이룬다'고 평했다.[10]

투병 중이던 위생병원에서 그린 〈자화상〉도 6-12은 그의 마지막 자화상이 되었다. 1954년 그의 생애 처음으로 대한민국미술전람회에 이젤 앞에 앉은 〈자화상〉으로 화가임을 알렸던 그는, 45년 후 병상에 있는 자신의 모습을 그려놓고 세상을 떠났다. 그림 속 하인두는 눈물방울이 떨어질 듯 말 듯 애처로운 표정이다. "살아 있는 동안 내 혼불을 끝까지 태워버리자"던 그의 다짐처럼 아직도 할 일이 많은데 끝내 저승길로 가야 하는 그의 모습인 것만 같아 보는 이의 가슴을 아리게 한다.

세상에 영원한 것은 없다. 하지만 구름 사이로 고개 내민 햇빛처럼 찬란한 빛과 색으로 가득한 그의 작품은 영원히 남을 것이다. 1989년 11월 12일 하인두는 자신의 마지막 불꽃까지 다 불사르고 지상에서 천상으로 떠나갔다.

도 6-12 1989년 7월 세상을 떠나기 전 하인두가 마지막 남긴 자화상 스케치. 종이에 펜, 35x24cm

에
필
로
그

마지막 작품

1987년 하인두는 서울대병원에서 직장암 말기 판정을 받고 두 번의 수술과 여러 차례 입퇴원을 반복했다. 혼수상태에 빠져 며칠씩 깨어나지 못하는 그를 부인 류민자와 주변 사람들은 조마조마한 심정으로 숨죽이며 지켜봐야 했다. 그러나 수술을 해도 두 달밖에 못 산다고 했던 하인두는 시한부 삶을 극복하고 3년 동안 세 번의 개인전을 열었다. 힘겹게 암과 싸우며 눈부신 작품들을 남겨놓았을 뿐만 아니라 남다르게 가파르고 험했던 자신의 삶을 글로 갈무리해두고 세상을 떠났다.

1970년대부터 '만다라' 작가로 불리었을 만큼 불교적 주제에 천착해왔던 하인두는 1986년 제7일안식일 예수재림교에 입교했던 부인을 따라 세상을 떠나던 해인 1989년 7월, 서울위생병원 물리치료실에서 침례를 받았다. 장례식장은 그가 숨을 거두었던 서울 위생병원에서 기독교식으로 엄수되었다. 하루 종일 찬송가가 장례식장에 흘러나왔다. 그러나 때때로 하인두와 고락을 함께 했던 화가들이 술에 취해

고인의 애창곡인 〈봄날은 간다〉를 합창하는 진풍경이 펼쳐지기도 했다. 선후배 동료 제자 등 많은 화가와 미술평론가, 시인, 소설가, 기자, 구리교회 교인 등 다양한 분야의 사람들이 찾아와 그의 죽음을 애도했다. 장례식 준비위원도 꾸려졌다. 그와 친분이 깊었던 정상섭, 김한, 정하경, 김서봉, 윤병천, 최영만, 홍광석, 오인숙 등이 준비위원을 맡았고, 운구위원은 한성대학의 강국진 교수와 학생들이 맡았다.

묘소는 작업실을 짓기 위해 사놓았던 경기도 양평군 양서면 청계리에 마련했다. 퇴원하면 천장이 낮고 볕이 잘 들지 않는 반지하 작업실에서 벗어나 1천 호, 3천 호짜리 화폭을 펼쳐놓고 마음껏 붓을 휘둘러보겠다며 큰 작업실을 짓기 위해 사놓았던 곳이었다. 고인은 임종 전까지 맑은 냇물도 흐르고, 바위가 많은 청계리를 종종 찾아와 심신을 치유하곤 했다. 그리고 이제 그곳에 영원히 잠이 들었다.

5일간의 장례식을 치르고 집으로 돌아온 부인 류민자는 고인이 쓰던 작업실 문을 살며시 열고 들어갔다. 어두컴컴한 작업실의 불을 켜자 남편이 그리다 만 캔버스가 눈에 들어왔다. 캔버스에는 아직도 남편의 체취가 그대로 남아 있는 것 같았다. 1천 호짜리 대형 작품을 꼭 완성하겠노라고 스케치북이며, 동료들이 가져다준 팸플릿 위에 틈만 나면 그려두었던 스케치들이 캔버스 위에 옮겨져 있었다. 캔버스 여기저기에는 색칠을 위한 메모가 남겨져 있고, 부분부분 칠도 되어 있었다. 색칠 구상까지 마친 캔버스를 보자 삼라만상 우주를 대형 화폭에 완성하고 싶다던 남편의 목소리가 들리는 듯했다. 병실에서 그리

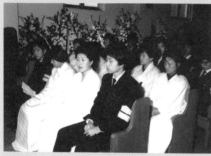

하인두의 장례식은 5일 동안 치러졌다.
선후배 동료 제자 등 많은 화가와 미술평론가,
시인, 소설가, 기자, 구리교회 교인 등 다양한 분야의
사람들이 찾아와 그의 죽음을 애도했다.

1991년 하인두 화비에 새겨진 구상의 <추모송>

다 만 1천호 짜리 그림을 말할 때마다 "나도 화가니까 안 되면 내가라도 완성할 테니 당신은 건강에만 전념하세요. 그림 걱정은 그만 하세요"라고 위로할 때면 큰 눈을 깜빡이던 모습이 떠올랐다.

1978년 파리에서 어머니의 부고를 듣고 눈물범벅이 되어 〈묘환〉을 그리던 하인두처럼 류민자는 남편과의 약속을 지키기 위해, 터져 나오는 눈물을 참으며 검은색으로 밑칠 된 캔버스 위에 남겨진 메모를 보며 칠을 해나갔다. 처음에는 남편이 그리다 만, 1천호 짜리를 완성한다는 게 엄두가 나지 않았다. 하지만 한달쯤 지나자 서서히 형상이 나타나는 게 남편이 말했던 "죽음의 장막에 덮인 캔버스"에 "생명의 약동인 색들"이 모습을 드러내는 것 같았다. 캔버스 앞에 앉아 칠을 할 때면 덕성여고 재학 시절 보았던 말쑥한 선생님의 모습부터 겁쟁이로만 알았던 남편이 죽음과 맞서 혼신을 다해 작품을 제작하던 지난 3년간의 모습까지 영화처럼 한 장면 한 장면 떠올랐다. 남편과 대화를 나누듯 그렇게 캔버스와 대화를 나누며 혼신을 다해 반년 넘게 그린 결과 1천 호짜리 캔버스에는 하인두가 꿈꾸었던 삼라만상이 펼쳐져 있었다.

스케치북을 넘기며 대폭의 화면에 화려하게 날개를 펄럭일 그날을 상상하던 하인두의 꿈은 이렇게 화가 류민자에 의해 완성되었다. 어쩌면 하인두의 유작은 부부 영혼의 화합이 이루어놓은 것인지도 모른다.

하인두와 류민자 부부는 하나의 모양이 거칠고 울퉁불퉁해도 다른 하나의 모양이 그 거친 모양에 맞추어 세상 무엇보다 더 견고한 결합을 이루는 전통 목조건축의 그랭이처럼 서로를 맞추고 의지하며 살았고, 마지막 작품도 그렇게 완성되었다.

하인두·류민자 합작, <혼불-빛의 회오리>, 1989~1990, 캔버스에 유채, 193.7X771.5cm, 개인소장

부록

주註
참고문헌
주요 연보

제2장 순수의 시대

01 하인두 일기. 1955. 6. 3. 하인두가 전쟁 직후 쓴 일기 가운데에는 그가 남관 화실을 다니기 이전부터, 즉 노량진 근처 큰형 집을 드나들던 10대 때부터 신경쇠약으로 고통받았던 기억, 이를 치료하기 위해 열성적으로 종교에 천착했던 것 등을 토로한 구절이 있다.

02 남관, 「포뷔즘의 사고」, 『신천지』, 1949. 10. pp. 242~245.

03 김영덕 구술(2013), 『유족 및 지인 구술 채록집』, p. 91.

04 이경성, 「미의 전투부대-제4회 현대미협전평」, 『연합신문』, 1958. 12. 8.

05 1947년, 평론가 김동석이 「순수의 정체, 김동리론」을 발표하며 촉발된 순수문학파와의 이념논쟁. 김동석은 순수문학이 현실 도피적 문학이며 비생산적이라고 비판했는데, 이에 김동리가 순수문학이란 곧 민족주의적인 문학이며 인간 중심적이라며 옹호하였다.

06 하인두 일기. 1953. 7. 4.

07 이애선, 「1910년대 일본 근대 서양화단의 선택적 수용-아나키즘과 생명의 발현으로서의 후기인상파」, 홍익대학교 대학원 미술사학과 석사학위논문, 2014 참조.

08 김미정, 「1950년대 부산 지역 미술의 리얼리즘 경향」, 『한국근현대미술사학회』 22, 2011. p.217.

09 하인두, 「무구無垢한 화가」, 『김경』, 국제신문사, 1978. p.71.

10 韋湖, 「묵은 이야기」, 『김경화집』, 국제신문사, 1978. p.67.

11 김영주, 「통풍장야화」, 『국제신보』, 1954. 9. 10; 「한묵 평문」, 『근대미술연구』, 2004. pp. 206~207 재인용.

12 이경성, 「우울한 오후의 생리」, 『민주신보』, 1951. 9. 26.

13 하인두 일기. 1953. 10. 13.

14 하인두 일기. 1953. 9. 9.

15 황명걸의 구술(2013), 『유족 및 지인 구술채록집』, pp. 158-159. 벨 에포크Belle Époque; La Belle Époque : 아름다운 시절이라는 뜻. 19세기 말에서 20세기 초까지 파리 가 유례 없는 풍요와 평화로 충만하던 시기를 그리워하며 생겨난 말이다. 역사적으로 는 서유럽에서 보불전쟁이 종결된 1871년부터 제1차 세계대전이 일어나는 1914년 까지 전쟁 없이 안정적이고 평화로운 시대를 일컫는다. 혁신적인 기술 발전과 더불어 파리를 중심으로 문화예술이 화려하게 번성한 시기였다.

16 이일, 「내가 아는 하인두」, 『하인두 작품집』, 가나아트, 1990.

17 최종태의 구술(2013), 위의 구술채록집, p.114.

18 하인두 일기. 1955. 4. 1.

19 하인두 일기. 1955. 6. 22.

20 하인두 일기. 1953. 6. 23.

21 한묵, 「추상회화 고찰-본질과 객관성」, 『문학예술』, 1955. 10.

22 하인두 일기. 1953. 6. 22.

23 김용규, 「부산 공간에 파노라마적 단상」, 김미정, 위의 논문에서 재인용, p. 217.

24 「아뜨리에를 찾아서 추연근」, 『부산일보』, 1957. 11. 11; 「아틀리에를 찾아서 하인두」, 『부산일보』, 1957. 11. 19.

25 김미정, 앞의 논문, pp. 224-228.

26 이경성, 「진통기에 선 한국미술」, 『자유공론』, 1954. 10.

27 「아뜨리에를 찾아서 추연근」, 『부산일보』, 1957. 11. 11.

28 하인두 일기. 1955. 5. 31.

29 김영덕 작품을 비롯하여 창립전에 출품된 작품들에 대한 평가는 「태동하는 새 제네레 이션, '조형의식'을 해부하다-청맥미전을 중심한 합평」, 『부산일보』, 1956. 3. 25. 참조.

30 옴므 테무앵Homme Témoin은 '목격자'라는 의미로 제2차 세계대전 직후의 어두운 사 회 현실과 인간의 불안, 고뇌 등을 표현하는 데 목표를 두었던 그룹이다. 베르나르 로 르주Bernard Lorjou, 1908~1986와 베르나르 뷔페Bernard Buffet, 1928-1999 등이 주요 작가 이다.

31 하인두 일기. 1955. 5. 5.

32 하인두, 「무구無垢한 화가」, 『김경』, 국제신문사, 1978. p.71.

33 「아틀리에를 찾아서-김경」, 『부산일보』, 1957. 11. 16.

34 하인두는 대학 졸업과 동시에 SO군번으로 장교 입대를 하게끔 되어 있었으나 이 역시 기피한 상태였다. " '전쟁 때도 구사일생으로 군대를 기피하였는데 다 끝난 마당에 끌려갈 필요가 있겠는가'라는 생각이었고 무엇보다도 그림 못 그리는 병신이 될 게 걱정이었다. 나는 거리를 마음 놓고 쏘다닐 수 없었고 밤이 되면 이따금 술 마시러 광복동을 기웃거렸다. 그런데 기피자의 불안한 시선 탓인지 같이 가는 일행 중에서도 유독 나만 잘 색출당하곤 했다. 그럴 때마다 여경이었던 큰누님 덕분에 집으로 돌아오곤 하였다." 하인두,「큰누님」,『혼불, 그 빛의 회오리』, 제삼기획, 1989. pp. 272~273.

35 하인두 일기. 1955. 3. 22.

36 하인두 일기. 1955. 6. 12.

37 이 작품의 제목은 여러 개가 알려져 있다. '사색' 외에 '고독', '남자상', '자화상' 등이 있는데 이 글에서는 이 작품을 소개한 신문기사(1957년 11월 22일자 『부산일보』의 작품 소개란)에서 사용된 제목〈사색〉을 사용한다.

38 이시우,「만족감 뒤에 오는 불쾌」,『국제신보』, 1957. 11. 25.

제3장 전위의 초상

01 김창렬,「전위미술의 진출」,『자유문학』, 1960. 12.

02 방근택,「신세대는 묏?을 묻는가」,『연합신문』, 1958. 5. 23; 이경성,「환상과 현상」,『한국일보』, 1958. 5. 20.

03 정무정,「전후 추상미술계의 에스페란토. '앵포르멜'개념의 형성과 전개」,『미술사학』 17, 2003. pp. 21-25.

04 『한국일보』, 1956. 3. 13.

05 김영주,「동양화의 신영역-이응노 도불전평)」,『조선일보』, 1958. 3. 12.

06 『화랑』 9, 1975. 가을. p 39.

07 이경성,「미의 전투부대」,『연합신문』, 1958. 12. 8.

08 하인두,「편집적 독선으로 한 착언錯言」,『부산일보』, 1962. 2. 27.

09 하인두,「오늘의 전위미술」,『자유문학』, 1961. 4/5.

10 하인두,「회화의 내적 이마쥬와 상황성 상上」,『국제신보』, 1962. 3. 15.

11 「전진하는 현대미술의 자세, 한국 모던아트를 척결하는 대담-김병기, 김창렬」,『조선일보』, 1961. 3. 26.

12 김강석,「한국미술의 전위작가-추상 편 2」, 게재지 미상, 1968. p. 91.

13 이경성,「미의 유목민 제2회 현대미협전평」,『연합신문』, 1957. 12. 18.

14 김창렬,「전위예술의 진출」,『자유문학』, 1960. 12.

15 김규태,「사신死神 앞에서 예술가의 위의威儀를 지켰던 사람」,『하인두 추모전』, 갤러리 부산.

16 하인두,「현대미협 출범과 파선의 소용돌이」,『화랑』9, 1975. 가을. p. 40.

17 정무정,「파리비엔날레와 한국현대미술」,『서양미술사학회』23, 2005. 상반기. p. 254.

18 『한국현대미술 다시 읽기 IV 초기추상미술의 비평적 재조명』1, ICAS, p.507의 도판.

19 권영진,「대한민국미술전람회의 추상 아카데미즘」,『한국근현대미술사학』35. 2018. 상반기, pp. 160~163.

제4장 두 줄기의 빛

01 추연근,「혼불의 회향懷鄕」,『하인두추모전』, 갤러리부산-부산예술협의회, 1991.

02 조수진,「종교예술로서의 청화 하인두의 회화」,『한국근현대미술사학』28, 2014, 하 반기. p.65.

03 조수진, 위의 논문. pp.60~65.

04 오광수,「한국화단의 모방풍토-창작과 표절의 한계」,『신동아』, 1972. 2. 하인두의 반 박문은「영향, 모방, 표절-오광수 씨의「한국화단의 모방풍토」를 읽고」,『신동아』, 1972. 5에 게재되었고 재반박문인 오광수의「모방의 윤리-하인두씨의「영향, 모방, 표절」을 읽고」는 같은 잡지 6월호에, 그리고 마지막으로 하인두의「조형과 논리-다시 오광수씨의「모방의 윤리」를 읽고」는 8월호에 각각 실렸다.

05 구정화,「하인두의 율, 만다라 시리즈 연구」,『인물미술사학』6, 2010. pp. 83~86.

06 구정화, 위의 논문. p. 91.

07 김이순,「한국성으로부터, 한국성을 초월하기 - 하인두의 작품에 나타난 '한국성' 문 제」,『한국근현대미술사학』28, 2014. p.44의 각주 38.

08 구정화, 앞의 논문. p. 88.

09 구정화, 앞의 논문. p. 90.

10 『부산일보』, 1973. 1. 6.

11 『경향신문』, 1981. 3. 14.

12 오광수, 「한국 모노크롬과 그 정체성」, 『사유와 감성의 시대 : 한국현대미술의 전개 1970년대 중반-1980년대 중반』, 국립현대미술관, 도서출판 삶과 꿈, 2002. p. 8.

13 김복영, 「무와 만다라, 생명의 외경에 바치는 헌사-하인두의 생애와 예술」, 『하인두 20주기 기념전』, 인사아트센터, 2009.

제5장 정체성의 모색

01 「토요응접실-주한불문화원서 초대전 연 하인두 씨」, 『조선일보』, 1977. 10. 8.

02 오광수, 「77년의 문화(8) 미술」, 『동아일보』, 1977. 12. 26.

03 전유신, 「프랑스 미술과의 관계를 통해본 한국미술-한국 미술가들의 프랑스 진출 사례를 중심으로」(이화여자대학교 미술사학과 박사학위논문, 2017), p. 22.

04 이상 전후 프랑스 화단과의 국제 교류에 대해서는 전유신, 위의 논문, pp. 30-33 참조.

05 이일, 「한국 5인의 작가-다섯 가지 흰색전」, 1975. 도쿄화랑.

06 오광수, 앞의 글, 1977. 12. 26.

07 「국내화단 해외전 붐」, 『동아일보』, 1981. 12. 1.

08 「문화인 포스트-아트 사크레 초대」, 『경향신문』, 1981. 6. 13.

09 1961년 5·16군사정변 직후 평화통일 선전과 남북협상 공작을 위해 남파된 거물급 간첩 황태성의 사건. 1961년 8월 29일 평양을 출발하여 9월 1일 서울에 잠입, 친척 되는 모 대학강사 김민하金旼河와 접촉, 북한에 있는 그의 아버지와 형제들의 소식을 전하면서 황태성은 포섭에 성공하였다. 포섭된 김민하를 통하여 조카딸 임미정林美亭과 그녀의 남편 권상도 포섭했다. 그 뒤 10월 9일 황태성은 자신의 중매로 박상희朴相熙 : 박정희의 형와 혼인한 조기분을 통해 국가재건최고회의 박정희 의장 및 그녀의 사위인 김종필과 접촉하자 권상능·임미정에게 편지를 휴대시켜 방문하도록 하였으나, 조모 여인은 접촉을 거부하고 곧 수사당국에 신고하였다. 이에 서울시 경찰국 수사진은 10월 20일 황태성을 검거하고 공작금 120만 환, 라디오 1대, 암호 문건 1조 등을 압수하는 한편, 임미정과 권상능도 체포하였다. 그 뒤 황태성은 대법원의 상고 기각으로 사형이 확정되어 1963년 12월 14일 처형되었다.

10 「미술 화제」, 『동아일보』, 1982. 2. 17.

11 「파리 '살롱 도톤느' 첫 한국관 기획」, 『조선일보』, 1982. 12. 3.

12 「서울에 온 불 현대미술의 진수」, 『동아일보』, 1983. 6. 20.

13 「초여름 화단에 프랑스 바람 파리 미술 흐름을 보여준다」,『매일경제』, 1983. 6. 18.

14 「서울에 온 불 현대미술의 진수」,『동아일보』, 1983. 6. 20.

15 「문화의 향훈 따라 천리길(10) 부산 자리잡는 화랑가」, 경향신문, 1976. 6. 16.

16 「초대석-서양화가 하인두 씨, 순수·진실 탐구하는 자세로 활동 전념」,『경남신문』, 1982. 11. 27.

17 「서양화가 하인두 씨 한성대예술연구소장 맡아」,『경향신문』, 1982. 11. 3.

18 하인두,「한국미韓國美에의 깨달음」,『전통예술』傳統藝術 제2집, 한성대학 전통예술연구소, 1984, p. 7.

19 하인두, 위의 글, p. 10.

20 「문화예술인 '脫 서울'바람」,『동아일보』, 1985. 11. 23.

제6장 투병, 그리고 혼魂불

01 오광수,「하인두의 세계」,『하인두 전』, 정송갤러리, 1987.

02 하인두,『지금, 이 순간에』, 우암출판사, pp. 143~148.

03 이남규,「나의 선배, 나의 친구 하인두」,『하인두 작품집』, 가나아트, 1990, p. 225.

04 김이순,「한국성으로부터, 한국성을 초월하기-하인두의 작품에 나타난 '한국성' 문제」,『한국근현대미술사학』28, 2014년 하반기, p. 41.

05 오광수,「하인두, 혼의 울림, 또는 계시의 공간」,『하인두 회고전』, 호암갤러리, 1990.

06 조은정,「민화에서 길어 올린 빛의 회오리 : 하인두」,『(월간)민화』. 통권36호, 2017. 3월, p. 67.

07 하인두,「검정은 종말과 죽음·허무의 냄새 섬뜩」,『한국경제』, 1988. 12. 13.

08 이남규, 앞의 글, p. 225.

09 하인두,『혼불 그 빛의 회오리』, 제삼기획, 1989, pp. 239~241.

10 윤범모,「하인두-혼불의 세계와 시정신의 승화」,『인물미술사학』6, 2010.

참고문헌

1. 하인두 글(연도순)

「오늘의 전위미술」,『자유문학』, 1961. 4/5.

「편집적 독선으로 한 착언錯言」,『부산일보』, 1962. 2. 27.

「회화의 내적 이마쥬와 상황성 상上」,『국제신보』, 1962. 3. 15.

「회화의 내적 이마쥬와 상황성 하下」,『국제신보』, 1962. 3. 16.

「생채나는 응질화凝質化 박서보 원형질전」,『경향신문』, 1962. 10. 23.

「아동미술에 대한 새로운 인식」,『국제신보』, 1963. 9. 17.

「유동형상의 결정 김형대전」,『동아일보』, 1965. 9. 25.

「개성적인 변모 정건모개인전」,『동아일보』, 1965. 3. 27.

「청신淸新한 추상 풍경」,『여원』, 1967. 7.

「미학적으로 본 인간 : 인체미학」,『월간 스포츠』, 1970. 11~1971. 5.

「그 순간의 그 사람들」,『동아정경』, 1971. 10.

「영향, 모방, 표절-오광수 씨의「한국화단의 모방풍토」를 읽고」,『신동아』, 1972. 5.

「현대미협 출범과 파선의 소용동리」,『화랑』 9, 1975. 가을.

「세계를 호흡하는 재불 한국화가들」,『부산일보』, 1976. 7. 24.

「소풍천리-처가집가듯 버릇된 전주길」,『한국일보』, 1977. 12. 3.

「무구無垢한 화가」,『김경』, 국제신문사, 1978.

「박경호 전에-」,『박경호』朴敬鎬, 그로리치화랑, 1978. 6.

「박민평 전에」,『박민평 전』, 선화랑, 1978. 2.

「최동수崔東秀 첫 개인전에 붙친다」,『최동수 유화전』, 출판문화회관, 1979. 4.

「노화백과 비둘기」,『한국문학』, 1979. 8.

「조한흥趙漢興의 첫 개인전에」,『군선軍船을 주제로 한 조한흥 유화전』, 동덕미술관, 1981. 5.

『지금, 이순간에』, 우암출판사, 1983.

「5월의 훈풍薰風같이」, 『성창덕成昌德 작품전』, 롯데미술관, 1983. 5.

「정신적 농축의 발원」, 『이병석李秉錫』, 신세계미술관, 1983. 6.

「삶에의 진실, 그 초월적 의지」, 『이병석 작품초대전』, 이조화랑, 1984. 12.

「한국미韓國美에의 깨달음」, 『전통·예술』傳統藝術 제2집, 한성대학 전통·예술연구소, 1984.

「나즉한 속울림의 서정抒情 공간」, 『이수헌李樹軒』, 1985.

「애증의 벗, 그와 30년」, 『선미술』, 1985. 겨울.

「구김 없고 밝은 추상의 세계」, 『이옥수李玉守 회화전』, 동덕미술관, 1986. 9.

「세잔의 고향」, 『월간 에세이』, 1987. 7.

「검정은 종말과 죽음·허무의 냄새 섬뜩」, 『한국경제』, 1988.12.13.

『혼불, 그 빛의 회오리』, 제삼기획, 1989.

『당신 아이와 내 아이가 우리 아이 때려요』, 한이름, 1993.

『청화수필』, 청년사, 2010.

2. 신문기사(연도순)

남관, 「포뷔즘의 사고」, 『신천지』, 1949. 10. pp. 242~245.

이경성, 「우울한 오후의 생리」, 『민주신보』, 1951. 9. 26.

김영주, 「통풍장야화」, 『국제신보』, 1954. 9. 10.

이경성, 「진통기에 선 한국미술」, 『자유공론』, 1954. 10.

김영주, 「현대미술의 향방-신표현주의의 대두와 그 이념」, 『조선일보』, 1956. 3. 13.

김경, 「태동하는 새 제너레이슌」, 『부산일보』, 1956. 3. 25.

「아뜨리에를 찾아서 김영덕」, 『부산일보』, 1957. 11. 10.

「아뜨리에를 찾아서 추연근」, 『부산일보』, 1957. 11. 11.

「아뜨리에를 찾아서 김경」, 『부산일보』, 1957. 11. 16.

「아틀리에를 찾아서 하인두」, 『부산일보』, 1957. 11. 19.

이시우, 「만족감 뒤에 오는 불쾌」, 『국제신보』, 1957. 11. 25.

김영주, 「동양화의 신영역-이응노 도불전평」, 『조선일보』, 1958. 3. 12.

이경성, 「환상과 현상」, 『한국일보』, 1958. 5. 20.

방근택, 「신세대는 뭣?을 묻는가」, 『연합신문』, 1958. 5. 23.

「기성화단에 홍소哄笑하는 이색적 작가」, 『한국일보』, 1958. 11. 30.

이경성, 「미의 전투부대-제4회 현대미협전평」, 『연합신문』, 1958. 12. 8.

방근택, 「화단의 새로운 세력」, 『서울신문』, 1958. 12. 11.

김창렬, 「전위미술의 진출」, 『자유문학』, 1960. 12.

「전진하는 현대미술의 자세, 한국 모던아트를 척결하는 대담-김병기, 김창렬」, 『조선일보』, 1961. 3. 26.

성백주, 「침전하는 공간-하인두 회화전에서」, 『국제신보』, 1961. 12. 18.

「부산화단을 진단한다-대담 그 현황과 전망을 말한다」, 『국제신보』. 1962. 2. 15.

김영덕, 「독단과 비약이 낳은 오진誤診」, 『부산일보』, 1962. 2. 18.

「악튀엘회 창립전 24일부터 공보관서」, 『경향신문』, 1962. 8. 18.

「화단의 전위 악튀엘전 국전에 반기 제3선언」, 『경향신문』, 1962. 8. 21.

「하기미술강좌」, 『경향신문』, 1963. 7. 22.

「신작가협회 창립」, 『동아일보』, 1965. 5. 26.

하인두와 김강석 대담, 「앙포르멜 이후-한국현대미술의 문제점과 방향(하)」, 『매일신문』, 1965. 8. 18.

「국제미술교류회 새로운 발족」, 『동아일보』, 1966. 6. 14.

「광장시화전」, 『동아일보』, 1967. 4. 22.

김강석, 「한국미술의 전위작가-추상 편 2」, 게재지 미상, 1968.

「하갑청 씨 등 기소 모두 천만원 수회收賄」, 『동아일보』, 1969. 4. 11.

「하갑청 씨 등 구속기소 뇌물준 업자 등도 5명 불구속 기소」, 『경향신문』, 1969. 4. 11.

「상반기 화단의 발자취」, 『대구일보』, 1969. 7. 9.

「2년째 허탕치는 미술금고 모금전」, 『경향신문』, 1970. 8. 28.

「미술 개선국전改善國展 주목 끌어」, 『경향신문』, 1970. 9. 2.

「이 가을에…⑥ 고독한 전위운동 화가 하인두 씨」, 『한국일보』, 1970. 9. 11.

「동·서양화가 한곳에 하인두 류민자 부부전」, 『경향신문』, 1970. 11. 12.

「'칸느 국제 회화제' 출품 하인두 씨 불국가상 입상」, 『동아일보』, 1971. 9. 22.

「하인두 교수가 말하는 대한민국의 현실과 문제점」, 『부산일보』, 1971. 11. 12.

성백주, 「하인두 개인전평」, 『부산일보』, 1971. 11. 12.

「하인두 산수유화전」, 『경향신문』, 1972. 12. 2.

「부산타워미술관 개관기념전」, 『경향신문』, 1973. 10. 13.

「20일부터 미술회관 서양화가 하인두씨 개인전」, 『경향신문』, 1974. 10. 18.

「하인두 작품전 26일까지 미술회관」, 『동아일보』, 1974. 10. 21.

김인환, 「하인두 개인전」, 『경향신문』, 1974. 10. 24.

「질보다 상업성, 가을화단 이상 활기」,『신아일보』, 1974. 11. 6.

「국방헌금 모금 박종우 하인두 시화전」,『서울신문』, 1975. 9. 8.

「하인두 양화개인전-두드러진 동양적 세계추구」,『한국일보』, 1975. 11. 23.

「하인두 개인전 미술회관서」,『매일경제신문』, 1975. 11. 20.

「서양화가 하인두전」,『경향신문』, 1975. 11. 21.

「하인두 회화전」,『동아일보』, 1975. 11. 25.

「병고의 시인 박봉우 돕기 시화전」,『동아일보』, 1975. 12. 16.

「박봉우 시화전」,『경향신문』, 1975. 12. 17.

「문화의 향훈 따라 천리길(10) 부산 자리잡는 화랑가」, 경향신문, 1976. 6. 16.

「파리에서 호흡하는 재불화가들 – 파리에서 하인두」,『부산일보』, 1976. 7. 24.

「선거열풍 휩싸인 화단」,『경향신문』, 1977. 3. 3.

Painter ha inspired by abstract themes, "The Korea Herald", 1977. 5. 27.

「하인두 초대전」,『경향신문』, 1977. 10. 4

「토요응접실-주한불문화원서 초대전 연 하인두 씨」,『조선일보』, 1977. 10. 8.

Fontaine Visits Ha's Art Show, "The Korea Herald", 1977. 10.

「오광수, 77년의 문화(8) 미술」,『동아일보』, 1977. 12. 26.

「10월 들어 한꺼번에 열려. 한국화가 기염」, 1978. 10. 24.

「하인두 서양화전 20일까지 선화랑」, 1979. 11. 12.

「하인두 작품전」,『동아일보』, 1979. 11. 14.

「사무인계 싸고 불협화음 갈수록 심화. 선거 후유증으로 미협 기능 마비」, 경향신문, 1980. 5. 5.

「서양화가 모임 영회領會 영토회嶺土會로 명칭 바꿔」,『경향신문』, 1980. 12. 23.

「어린이 미술지도 개성 창의력 살려야」,『경향신문』1981. 1. 29.

「영토회 신춘기획전」,『경향신문』, 1981. 3. 11.

김상 정리,「부부대담〈10〉: 여행 "각박한 생활에 윤활유 구실"」,『동아일보』, 1981. 3. 23.

「문화인 포스트-아트 사크레 초대」,『경향신문』, 1981. 6. 13.

「미술계 인사들도 해외활동 러시」,『동아일보』, 1981. 7. 10.

「국내화단 해외전 붐」,『동아일보』, 1981. 12. 1.

정중헌 정리,「세계속의 한국미술을 진단한다」,『조선일보』, 1982. 1. 9.

「한불 미술협회 창립총회 회장 임영방 교수 부회장 하인두 선출」,『경향신문』, 1982. 2. 13.

「미술 화제」,『동아일보』, 1982. 2. 17.

「문화단신-진주에 있는 가야화랑이 영토회 초대전」,『동아일보』, 1982. 4. 5.

박성희,「예술가족〈6〉: 서양화가 하인두씨, 동양화가 류민자 씨 부부」, 1982. 7. 29.

정중헌, 「〈한일 교류전〉 작품 선정 싸고 미술계 잡음」, 『조선일보』, 1982. 8. 25.

「초가을 화단에 전시회 잡음, 화가 평론가 주도권 공방」, 『경향신문』, 1982. 9. 2.

「서양화가 하인두 씨 한성대예술연구소장 맡아」, 『경향신문』, 1982. 11. 3.

「"향토문화 창달의 공간"에 기대-경남신문사 전시실 개관과 경남 중진 작가초대전」, 『경남신문』, 1982. 11. 26.

「초대석-서양화가 하인두 씨, 순수·진실 탐구하는 자세로 활동 전념」, 『경남신문』, 1982. 11. 27.

「파리 '살롱 도톤느' 첫 한국관 기획」, 『조선일보』, 1982. 12. 3.

「21일부터 공간미술관 초대전 하인두 씨 "묘환 시리즈는 생성의 환희 표현"」, 『경향신문』, 1983. 4. 20.

「하인두 서양화전 공간미술관」, 『동아일보』, 1983. 4. 20.

「상반기 미술계 활기와 겉치레의 이중주」, 『동아일보』, 1983. 5. 26.

「초여름 화단에 프랑스 바람 파리 미술 흐름을 보여준다」, 『매일경제』, 1983. 6. 18.

「서울에 온 불 현대미술의 진수」, 『동아일보』, 1983. 6. 20.

「5일부터 조선화랑 파리·서울 현역작가 4인전」, 『매일경제신문』, 1983. 10. 12.

「파리·서울 현역작가 조선화랑서 4인전」, 『동아일보』, 1983. 10. 12.

「새봄 미술계 전람회 붐」, 『동아일보』, 1984. 1. 20.

「현대시인협 시화전 제일투자 전시장」, 『동아일보』, 1984. 2. 27.

「서양화가 하인두의 16번째 전시회」, 『동아일보』, 1984. 11. 19

「하인두 서양화 추상작품전」, 『매일경제신문』, 1984. 11. 26.

「문화행사 안내」, 『매일경제신문』, 1985. 4. 20.

「불 '르살롱'서 대규모 한국전」, 『경향신문』, 1985. 5. 7.

「문화예술인 '탈脫 서울' 바람」, 『동아일보』, 1985. 11. 23

「이중섭 미술상 만든다」, 『동아일보』, 1987. 3. 31.

「하인두 개인전」, 『동아일보』, 1987. 4. 8.

「시인 천상병 씨 시화전 28일까지 그림마당민」, 『동아일보』, 1987. 5. 26.

정철수, 「문화 새 풍속도(1) 예술인 '아지트'가 사라지고 있다」, 『경향신문』, 1987. 11. 14.

「샘화랑 26일까지 하인두 개인전」, 『경향신문』, 1988. 5. 20.

「"캔버스 올림픽"…인류의 이상 화폭마다」, 『경향신문』, 1988. 8. 16.

「암 투병 4년 하인두 씨 서양화전」, 『동아일보』, 1989. 4. 24.

「사신死神과 맞선 〈하인두 개인전〉」, 『중앙일보』, 1989. 4. 25.

「그림 통한 구원 〈혼魂불 연작에 쏟았다〉」, 『중앙일보』, 1989. 4. 29.

「스케치-시한부 삶의 하인두 씨 개인전에 관람객 줄이어」,『동아일보』, 1989. 5. 3.

「암 투병 속 창작의욕 불태워」,『조선일보』, 1989. 11. 12.

「혼불의 작가 하인두 회고전」,『중앙일보』, 1990. 10. 24.

박래부, 「한국의 명화 현대성의 열정 60면(40) 하인두의 만다라 연작」,『한국일보』, 1992. 10. 21.

강성원, 「미 미술과 골동 (756) 한국근현대 인물상-좌절 속에서도 떨칠 수 없는 예술적 집착」,
 『한국경제신문』, 1997. 3. 12.

「하인두 10주기전 혼불, 그 빛의 회오리」,『가나아트뉴스』, 1999. 10. 29.

전성호, 「우리나라 '추상의 흐름' 반세기 한눈에- 갤러리 현대 '한국미술 50년전'」, 1999. 11.
 25.

김호정, 「하인두 20주기 가족전, 가족과 함께 돌아온 하인두 '뜨거운 추상'」,『중앙일보』, 2009.
 8. 5.

「하인두 20주기 기념 가족전」,『파이낸셜 뉴스』, 2009. 8. 11.

「[이화순의 아트&컬처] 류민자, 하인두 30주기 맞아 '기운생동' 개인전」,『시사뉴스』, 2019.
 10. 2.

3. 논저(가나다순)

강원용, 「하인두를 생각하며」,『하인두 작품집』, 가나아트, 1990. pp. 215~217.

구나연, 「구타이미술과 일본 전후 모더니티의 경험」, 한국예술종합학교 예술전문사과정, 2007.

구정화, 「하인두의 율, 만다라 시리즈 연구」,『인물미술사학』6, 2010.

권영진, 「1970년대 한국 단색조 회화 운동 : '한국적 모더니즘'에 대한 비판적 고찰」, 이화여자
 대학교 대학원, 2014. 2.

_____, 「1970년 한국 단색조 회화의 무위자연無爲自然 사상」,『미술사논단』美術史論壇 통권
 40호, 한국미술연구소, 2015. 상반기.

_____, 「대한민국미술전람회의 추상 아카데미즘」,『한국근현대미술사학』35. 2018. 상반기.

요시하라 지로吉原治良, 「구체미술선언」具體美術宣言,『예술신조』藝術新潮, 1956. 12.

김경연, 「하인두의 초기 작품세계 연구」,『한국근현대미술사학』28, 2014 하반기.

김규태, 「사신死神 앞에서 예술가의 위의威儀를 지켰던 사람」,『하인두 추모전』, 갤러리 부산,
 1991.

김미정, 「1950년대 부산 지역 미술의 리얼리즘 경향」,『한국근현대미술사학회』22, 2011.

김복영, 「무와 만다라, 생명의 외경에 바치는 헌사-하인두의 생애와 예술」,『하인두 20주기 기념

전』, 인사아트센터, 2009.

김영나, 「한국화단의 앵포르멜 운동」, 『한국현대미술의 흐름』, 일지사, 1993.

김영순, 「추상화된 생명의 승가」, 『하인두 추모전』, 1996.

김용대, 「하인두의 회화-반복과 원초성의 구조」, 『혼불, 그 빛의 회오리-하인두 10주기전』, 가 나아트, 1999.

김이순, 「한국성으로부터, 한국성을 초월하기-하인두의 작품에 나타난 '한국성' 문제」, 『한국근 현대미술사학』 28, 2014 하반기.

김인환, 「추상표현의 탈회화적 편력」, 『공간』, 1983. 5.

김희영, 「한국의 앵포르멜 담론 형성의 재조명을 통한 시대적 정당성 고찰」, 『한국근현대미술사 학』 19, 2008.

노은희, 「폴 발레리의 시학과 미학 소고」, 『한국 프랑스학 논집』, 2005.

로잘린드 크라우스, 『1900년 이후의 미술사』, 세미콜론, 2011.

류민자, 『혼불-하인두의 삶과 예술』, 가나아트, 1999.

박소현, 「한국 앵포르멜의 트랜스로컬리티」, 『한국현대미술읽기』, 눈빛, 2013.

박영택, 「하인두, 류민자 부부의 작품세계」, 『인물미술사학』 6, 2010.

방근택, 「1950년대를 살아남은 '격정의 대결'장」, 『공간』, 1984. 6.

서성록, 「하인두 선생의 회화적 특질에 관하여」, 『하인두』, 샘화랑, 1988.

오광수, 「내면적 구성에서 빛의 구조로」, 『월간미술』, 1989. 5.

_____, 「냉각된 열품, 혼미와 모색(1966~1970)」, 『한국의 추상미술-20년의 궤적』, 계간미술 편, 1979.

_____, 「하인두 전」, 미술회관, 1975.

_____, 「하인두, 혼의 울림, 또는 계시의 공간」, 『하인두 회고전』, 호암갤러리, 1990.

_____, 「하인두의 세계」, 『하인두 전』, 정송갤러리, 1987.

_____, 「하인두의 작품세계」, 『하인두 작품전』, 부산목마화랑, 1976.

_____, 「한국 모노크롬과 그 정체성」, 『사유와 감성의 시대 : 한국현대미술의 전개 1970년대 중 반-1980년대 중반』, 국립현대미술관, 도서출판 삶과 꿈, 2002.

_____, 「한국화단이 모방풍도=창작과 표절의 한계」, 『신동아』, 1972. 2.

_____, 『한국현대미술사』, 열화당, 2000.

오상길 엮음, 『한국현대미술 다시 읽기 IV 초기추상미술의 비평적 재조명』1, ICAS, 2004.

유준상, 「하인두의 작품세계」, 『선미술』, 1988 겨울호.

윤범모, 「하인두-혼불의 세계와 시정신의 승화」, 『인물미술사학』 6, 2010.

이규일, 『뒤집어 본 한국미술』, 시공사, 1993.

356

이규일, 「화단야사2 한국미술의 명암」, 시공사, 1997.

이남규, 「나의 선배, 나의 친구 하인두」, 『하인두 작품집』, 가나아트, 1990, pp. 224~226.

_____, 「하인두와 나」, 『선미술』, 1988 겨울호.

이석우, 「생명의 화가, 생명을 화폭에 불사르다」, 『예술혼을 사르다 간 사람들』, 아트북스, 2004.

이애선, 「1910년대 일본 근대 서양화단의 선택적 수용-아나키즘과 생명의 발현으로서의 후기

　　　인상파」, 홍익대학교 대학원 미술사학과 석사학위논문, 2014.

이 일, 「내가 아는 하인두」, 『하인두 작품집』, 가나아트, 1990. pp. 7~11.

임병훈, 「하인두의 작품세계연구」, 경희대학교 교육대학원 석사학위 논문, 1998.

장인수, 「한국 초현실주의 시 연구」, 성균관대학교 박사학위논문, 2007.

장호章湖, 「묵은 이야기」, 『김경화집』, 국제신문사, 1978.

전유신, 「프랑스 미술과의 관계를 통해본 한국미술-한국 미술가들의 프랑스 진출 사례를 중심

으로」, 이화여자대학교 미술사학과 박사학위논문, 2017.

정관모, 「진솔한 삶, 영혼의 마광」, 『하인두 작품집』, 가나아트, 1990. pp. 221~223.

정무정, 「전후 추상미술계의 에스페란토, '앵포르멜'개념의 형성과 전개」, 『미술사학』17, 2003.

_____, 「파리비엔날레와 한국현대미술」, 『서양미술사학회』23, 2005. 상반기.

정연희, 「순수, 그 끝없는 생성」, 『선미술』, 1988 겨울호.

_____, 「혼불, 그 환희의 송가」, 『하인두 작품집』, 가나아트, 1990. pp. 218~220.

조성룡, 「하인두의 작품에 관한 연구」, 경희대학교 교육대학원 석사학위 논문, 1994.

조수진, 「종교예술로서의 청화 하인두의 회화」, 『한국근현대미술사학』28, 2014 하반기.

조윤경, 「한국의 초현실주의와 문화번역」, 『비교문학』48, 2009.

조은정, 「청화 하인두의 작품세계와 미술사적 위치」, 『인물미술사학』6, 2010.

_____, 「민화에서 길어 올린 빛의 회오리 : 하인두」, 『(월간)민화』. 통권36호, 2017. 3월,

　　　pp.62~67.

조은주, 「1920년대 문학에 나타난 허무주의와 '폐허'의 수사학」, 『한국현대문학연구』25,

　　　2008.

조정권, 「침잠과 충만, 그 정중동」, 『하인두 전』, 조선화랑, 1984.

최석태, 「한국 현대주의 미술의한 정점」, 『하인두 추모전』, 갤러리부산, 1991.

최열, 「우주의 무늬, 하인두」, 『서울아트가이드』, 2009 8월호, pp. 92~94.

추연근, 「혼불의 회향懷鄕」, 『하인두 추모전』, 갤러리부산, 1991.

주요 연보

1930년 8월 16일 경남 창녕읍 교상동에서 아버지 하판숙(河判淑)와 어머니 한양수(韓良守)의 7남매 중 막내로 태어나다.

1949년 홍익대학교 미술대학에 1회로 입학하다.

1950년 서울대학교 예술대학 2학년으로 편입하다.

1953년 11월 16일 서울대학교 예술대학 제4회 졸업식을 하다. 부산 동주(東州)중학교에서 교편 생활을 하다.

1955년 경남여자중학교로 옮겨 교편생활을 하다.

1956년 부산 광복동 미화당 백화점 별관에서 열린 《청맥(青脈) 창립전》에 〈포옹〉, 〈해변가옥〉 등 을 출품하다.

1957년 현대미술가협회를 창립하다. 문우식, 김영환, 김충선, 이철, 김창렬, 하인두, 김서봉, 장 성순, 김종휘, 조동훈, 조용민, 김청관, 나병재 등이 회원으로 참여하다. 3월 《제2회 청맥 전》에 〈십자가〉 등을 출품하다. 5월 미국공보원에서 열린 《제1회 현대미술가협회전》에 〈포옹〉 등을 출품하다. 11월 《제3회 청맥전》에 〈사색〉, 〈행렬〉, 〈군선〉, 〈창〉, 〈모자상〉 등 을 출품하다.

1958년 경기공업고등학교로 옮겨 교편생활을 하다. 5월 《제3회 현대미술가협회전》에 〈행렬〉, 〈사색〉, 〈모자상〉 등을 재출품하다. 11월 《제4회 현대미술가협회전》에 〈작품 1〉, 〈작품 2〉 등을 출품하다. 국립현대미술관에서 열린 《현대작가초대전》에 참여하다.

1959년 덕성여자중학교로 옮겨 교편생활을 하다. 당시 1부 중학교와 1부 고등학교는 서울 미대 동기생인 안상철과 김서봉이 각각 맡았고, 하인두는 2부 중고등학교를 담당하다. 4월 24일 ~5월 13일 조선일보사 주최로 경복궁 미술관에서 열린 《제3회 현대작가 미술전》에 참여 하다. 11월 《제5회 현대미술가협회전》에 〈윤회〉 등을 출품하다.

1960년 북에서 내려온 옛친구 권오극을 집에 데려가 재운 후 간첩임을 신고하지 않아 국가보안 법 불고지죄로 체포되다. 서대문형무소에 수감되어 6개월의 옥살이를 마치고 집행유예 2년

선고를 받고 풀려나다.

1961년 12월 부산 청년살롱에서《하인두 개인전》을 열다. 같은 달《제6회 현대미술가협회전》이 열렸으나 하인두의 출품 여부는 분명치 않다. 12월에《60년미술협회》,《연립전》에 참여하다.

1962년 3월 악튀엘Actuel을 결성하다. 8월 18일~24일 중앙공보관 화랑에서《악튀엘》창립전이 열리다. 하인두, 김봉태, 김종학, 윤명노, 장성순, 김창열, 김대우, 이양로, 전상수, 조용익, 정상화, 박서보 등이 참여하다. 1964년까지 2회 전시회를 개최하다. 필리핀 마닐라에서 열린《한국현대미전》에 작품을 출품하다.

1963년 성북구 동소문동 1가 136에 있는 한국미술교육연구소의 하기미술 강좌를 담당하다.

1964년 건국대학에 출강하다.

1965년 5월 신작가협회를 창립하다. 하인두를 비롯해 손찬성, 박재곤, 이종학, 김상대, 최관도 신영헌, 이민희, 김구림이 참여하다. 6월 15일~21일 신문회관화랑에서《신작가협회 창립전》을 열다.

1966년 국내 예술문화의 해외 전시와 해외 작품 초청 전시를 목표로 하는 국제미술문예교류회를 발족하고 부회장을 맡다. 고문은 하갑청·배옥현·권용팔, 회장에 최대섭, 부회장은 하인두·백익현, 감사는 백봉구가 각각 맡다.

1967년 4월20일~27일 시청광장에서《광장시화전》을 열다. 10월 18일 덕성여중 미술교사로 재직 중이던 시절의 제자 류민자와 결혼하다. 부인 류민자는 출판인이었던 아버지 류창현柳昌鉉과 어머니 오을순吳乙順의 4남매 중 셋째로 서울에서 태어났으며, 홍익대학교 미술대학 및 이화여자대학교 교육대학원에서 동양화와 미술교육을 전공했다.

1968년 마산의 고려다방에서《하인두 개인전》을 열다.

1969년 6월 13일~19일 신문회관화랑에서《하인두 작품전》을 열다. 10월 12일~18일 부산공보관화랑에서《하인두 개인전》을 열다. 장남 태웅泰熊 출생하다. 한양대학에 출강하다. 조선일보사가 주최한《현대작가초대전》에 출품하다. 필리핀 마닐라에서 열린《한국청년작가 11인전》에 출품하다. 브라질 상파울로에서 열린《제10회 상파울루 비엔날레》에 출품하다. 4월 문화재관리국장 하갑청 씨가 특정범죄 가중처벌법 위반 혐의로 구속되면서 이문동 집을 빼앗기고 홍제동 산비탈 중턱의 무허가 판자집에서 생활하다.

1970년 8월 국립공보관에서 열린《제2회 인도 트리에날레 국내전》에〈산散에서 집集으로〉를 출품하다. 국립현대미술관에서 열린《한국미술대상전》에 참여하다. 한국일보사가 주최한《동아국제전》에 초대 출품하다. 11월 11일~20일 예총화랑에서 제1회 부부전《하인두-류민자 동서양화전》을 열다.

1971년 1월 23일부터 인도 뉴델리에서 열린《제2회 인도 트리엔날레 국제전》에〈산散에서 집集

으로〉를 출품하다. 문화공보부가 주최하고 국립현대미술관에서 열린《현대작가초대전》에
참여하다. 3월 1일~7일 창녕문화원 주최로 산수다방에서《하인두 화백 초대전》을 열다.
부산시립공보관에서《하인두 개인전》을 열다. 6월 9일~9월 30일 프랑스 그리알 박물관
에서 열린《제3회 칸 국제회화제》에 출품한 〈공간〉으로 불란서국가상을 수상하다.

1972년 무허가 판자집을 헐고 양옥 2층집을 짓다. 부산 숙녀화랑에서《하인두 개인전》을 열다.
11월 30일~12월 5일 조선호텔 내 조선화랑에서《문효공 하연 선생 영정 봉안전 및 하인
두 산수유화전》을 열다.

1973년 국립현대미술관에서 열린《덕수궁 석조전 현대미술관 개관기념 상설전시전》에 참가하
다. 명동화랑에서 열린《'73 현대작가전》에 출품하다. 마산 고려다방에서《하인두 개인전》
을 열다. 외동딸 태임泰任 출생하다.

1974년 10월 20일~26일 서울의 미술회관에서《하인두 개인전》을 열다. 12월 20일~28일 한
국미술협회 주최로 국립현대미술관에서 열린《제2회 앙데빵당전》에 참가하다. 차남 태범
泰汎 출생하다. 한국미술협회 서양화분과위원장을 맡다. 국전추천작가에 선임되다.

1975년 일본 도쿄에서 열린《ISPA 春港전》에 작품을 출품하다. 9월 5일~11일 서울 지하철 시
청역 특별전시실에서 시인 박종우朴鐘禹 시에 하인두가 그린 그림으로《박종우 하인두 2인
시화전》을 열다. 11월 22일~28일 서울 미술회관화랑에서 〈갈구〉渴求, 〈오뇌〉懊惱, 〈애증〉
愛憎, 〈산화〉散華, 〈해후〉邂逅, 〈묘계〉妙契, 〈만다라〉曼茶羅, 〈열반〉涅槃 등 40여 점으로《하인
두전》을 열다. 국립현대미술관에서《제3회 앙데빵당전》을 열다. 한국미술협회 상임이사,
예총 이사로 선임되다. 12월 16일~22일 국립현대미술관에서 열린《제1회 서울현대미술
제》에 참가하다. 한국미술협회 상임이사로 활동하다.

1976년 예총 부회장으로 있던 조경희의 도움으로 국가보안법 불고지죄로 박탈당했던 공민권을
16년 만에 되찾다. 4월 6일~15일 부산 목마화랑에서《하인두 초대전》을 열다. 5월 15일
출국해 5월 20일부터 5월 25일까지 이라크 바그다드에서 열린 국제조형작가회의에 한국
대표로 참가하다. 국제조형작가회의를 마치고 7월 6일까지 프랑스 파리에 거주하며 프랑
스에서 활동하고 있는 한국화가들과 교류, 미술관을 탐방하다. 7월 6일~28일 오스트리아
빈 등을 여행하고 7월 29일 일본으로 출국, 일주일 동안 머물다 한국으로 돌아오다. 서울
현대예술제 운영위원에 선임되다. 대만역사박물관에서 열린《한중서화전》에 참여하다. 일
본 도쿄에서 열린《아세아현대미술전》에 출품하다. 국립현대미술관에서 열린《중앙미술
대전》에 초대작가로 출품하다. 8월 29일~9월 4일 국립현대미술관에서 열린《제2회 서울
현대미술제》에 참가하다. 아내 류민자가 여비 마련을 위해 낮에는 교사로, 저녁에는 미술
학원 원장으로 일을 하다.

1977년 2월 아내 류민자가 본격적으로 미술학원을 운영하기 위해 8월, 관악구 방배동 상

61-38번지로 이사하다. 방배초등학교 주변 상가 건물 2층을 얻어 남부미술학원을 개원하고 밤에는 부부의 작업실로 이용하다. 홍익대학교 미술대학에 출강하다. 도쿄에서 열린 《아세아현대미술전》에 한국대표 단장으로 참가하다. 국립현대미술관에서 열린《서양화대전》에 참가하다. 국전에 초대작가로 출품하다. 국립현대미술관에서 열린《한국현대미술대상전》에 참가하다. 5월 24일~30일 선화랑에서《하인두 HA,INDOO》전을 열다. 10월 5일~14일 프랑스 문화원에서《하인두 초대전》을 열다. 〈묘환〉, 〈밀문〉, 〈피안〉 등 30여 점을 전시하다. 중국역사박물관에서 열린《한중서화전》에 참가하다.

1978년 한성대학 미술과 교수로 부임하다. 국립현대미술관에서 열린《중앙미술대전》에 초대출품하다. 6월, 포름에비FORME et VIE 회원이 되어, 포름에비의 초청으로 도불하여 프랑스 파리 그랑 팔레에서 열린《살롱 콩파레종Salon Comparaison 초대전》에 참가하다. 6월 22일 모친이 세상을 떠나다. 뤽상부르 미술관 에서 열린《살롱 아르 사크레SALON ART SACRE 초대전》에 참가하다. 10월 12일~11월 4일 프랑스 파리 메트르 알베르Maitre Albert 화랑에서《HA INDOO》전을 열다. 『경향신문』에 「하인두의 예술기행」을 연재하다.

1979년 서울 미술회관에서 열린《한국미술 오늘의 방법전》에 참가하다. 《대한민국미술전람회》에 초대작가로 출품하다. 프랑스 파리《살롱 아르 사크레》에 출품하다. 부산 원화랑에서 《하인두 개인전》을 열다. 6월 29일~7월 11일 부산시민회관 전시장에서 열린《부산미술 30년》전에 참여하다. 11월 14일~20일 선화랑에서《하인두 개인전》을 열다. 〈밀문〉, 〈묘환〉 등 50여 점을 전시하다. 방배초등학교와 서문여고 중간 지점에 상가 2층으로 이사하다. 국전초대작가로 선임되다.

1980년 국립현대미술관에서 열린《대한민국미술전람회》에 초대작가로 출품하다. 10월 2일~8일 동덕미술관에서 열린《제5회 영회전嶺會展》에 출품하다. 명성그룹에서 주최한《한국현대미술대전》에 참가하다.

1981년 3월 11일~20일 서울 관훈미술관에서 열린《영토회 신춘기획전》에 참여하다. 6월 14일 프랑스 파리에서 열리는《살롱 아르 사크레 국제전》에 참가하고, 유럽미술계를 돌아보기 위해 출국하다. 국립현대미술관에서 열린《한국미술 '81》전에 참가하다. 8월 7일~12월 5일 『경향신문』에 「하인두 예술기행」을 35회 연재하다. 10월 15일~21일 부산 원화랑에서《하인두 개인전》을 열다. 10월 15일~21일 덕수미술관에서 열린《제6회 영토전嶺土展》에 참가하다.

1982년 2월 15일 아랍문화원에서 한불미술협회 창립총회를 개최하다. 회장에 임영방, 부회장에 하인두가 선출되다. 4월 4일~8일 진주 가야화랑에서《영토회 초대전》을 열다. 강국진, 김상수, 이우수, 정인, 정문현, 하인두 등 회원 24명이 출품하다. 프랑스 파리에서 열린 《살롱 콩파레종》에 작품을 출품하다. 9월 파리 그랑 팔레에서 열린《그랑 에 오주뒤이전

GRAND ET JEUNES D'AUJOUR D'HUI》에 출품하다. 11월 6일~29일 프랑스 파리에서 열린 《살롱 도톤느》에 참여하다. 조선화랑에서 열린《현대작가 5인전》에 참여하다. 한성대학 부설 한국전통예술연구소 소장으로 취임하다. 11월 4일 한성대학 부설 한국전통예술연구소 창립기념으로 특별강연회를 개최하다. 한국미술협회 고문을 맡다. 대한민국 국회 시설 미화 자문위원을 맡다.

1983년 4월 7일~13일까지 관훈동 동덕미술관에서 하인두를 포함한 85명의 작가가 함께 참여 하는《한불미술협회전》이 열리다. 4월 21일~5월 30일 공간 미술관에서 〈만다라〉 시리즈 40여 점으로《하인두HA,InDoo 작품전》을 열다. 10월《영토회전》을 열다. 우암출판사에 서 『지금, 이 순간에』를 출간한다. 조선화랑 주최, 아르비방 파리미술협회 후원으로 10월 5일~15일 조선화랑에서《파리·서울 현역작가 4인전》이 열리다. 프랑스 측의 '베르나르 보델', '발도메르 페스타냐'와 한국 측의 정건모, 하인두 4명의 작품 20여 점이 전시되다. 국립현대미술관에서 열린《'83 현대미술초대전》에 〈화〉華를 출품하다. 방배동에서 남양주 군 구리읍 아천리 380-49, 일명 아치울 마을로 이사를 하다.

1984년 2월 29일까지 서정주, 구상, 모윤숙 등 원로시인을 비롯해 60여 명의 시인 작품에 화가 들이 그림을 그린《시화전》이 한국현대시인협회 주최로 제일투자 전시장에서 열리다. 프 랑스 한국문화원에서 열린《한국현대파스텔화전》에 참가하다. 국회의사당에서 열린《국 회개원 35주년 기념 초대전》에 참가하다. 국립현대미술관에서 열린《'84 현대미술초대 전》에 〈상〉像을 출품하다. 11월 21일~30일 조선화랑에서《하인두HA IN DOO》전을 열 다. 파리 피에르 가르댕 화랑에서 열린《한국현대작가 15인전》에 참가하다.

1985년 4월 10일~24일 문예진흥원 미술회관에서 40여 명의 작품이 전시된《제6회 오늘의작 가》전이 열리다. 5월 7일~27일 파리 그랑 팔레 미술관에서 르 살롱 기획으로 국내미술가 100명의 작품 123점이 전시된《한국미술전》에 참가하다. 국립현대미술관에서 열린《한 국서양화 40년전》에 참가하다. 10월 4일~18일 국립현대미술관에서 열린《광복40주년 기념 현대미술40년전》에 참가하다. 국립현대미술관에서 열린《'85 현대미술초대전》에 〈보살〉을 출품하다. 12월 7일~13일 경인미술관에서 열린《영토회전》에 참가하다.

1986년 제5회 대한민국미술대전 심사위원을 맡다. 국립현대미술관에서 열린《한국현대미술의 어제와 오늘전》에 참여하다. '86아시안게임 조직위원회에서 주최하고, 잠실주경기장에 서 열린《한국현대미술상황전》에 참여하다. 서울시에서 주최하고 국립현대미술관에서 열 린《한국현대미술초대전》에 참여하다. 국립현대미술관에서 열린《'86서울 아세아 현대미 술전》에 참여하다. TV 미술관 방송기념으로 문예진흥원 미술회관에서 열린《KBS 초대 미전》에 참여하다. 프랑스 파리 Valmay화랑에서《RENCONTRES '86 한·불작가 20인 전》에 참여하다. 국립현대미술관에서 열린《'86서울미술대전》에 참여하다. 5월 10일~21

일 백송화랑의 기획으로 열린《한국현대미술의 선험적 위치전》에 참여하다. 9월 6일 바탕골예술관에서 열린《이중섭 30기 추도식 및 기념강연회》에서 김영주와 연사로 강연을 하다. 12월 5일~11일 동덕미술관에서 회장인 하인두를 비롯해 18명의 회원이 출품한《제11회 영토회전》이 열리다.

1987년 4월 7일~20일 여의도 정송갤러리 초대기획전《하인두》전에〈만다라〉시리즈 30여 점을 전시하다. 4월 23일 을지병원에 입원, 12일 만에 퇴원하다. 서울시 주최로 서울시립미술관에서 열린《서울현대미술전》에 참여하다. 국립현대미술관에서 열린《'87현대미술초대전》에 참여하다. 이중섭미술상 제정위원회의 상임감사를 맡다. 5월 28일까지 그림마당 민에서 시인 천상병과 교분이 두터운 화가, 조각가, 서예가, 도예가, 사진작가 23명이 좋아하는 시 작품을 장르별로 형상화한《천상병 시화전》에 작품을 출품하다. 6월 10일~17일 선화랑에서 열린《이중섭 미술상 기금모금전》에 작품을 기증, 참여하다. 8월 13일 서울대학병원에 입원하여 8월 25일 1차 수술 후 10월 2일 퇴원하다.

1988년 5월 17일~26일 샘화랑에서 열린《하인두 HA IN DOO》에 유화와 수채화 30점을 전시하다. 8월 19일~9월 20일 서울시립미술관에서 열린《'88서울미술대전》에 참가하다. 8월 17일~10월 5일 과천 국립현대미술관에서 64개국 160여 점의 작품이 전시된《국제현대회화전》에 출품하다. 국립현대미술관에서 열린《세계현대미술 21인전》에 참여하다. 조선일보미술관 개관기념으로 조선일보미술관에서 열린《현대작가 초대전》에 출품하다. 10월 17일 서울대학병원에서 2차 수술을 하다.

1989년 2월 6일 부인으로부터 자신이 직장암 환자라는 사실을 듣다. 3월 9일~20일 선화랑에서 열린《선미술창간 10주년 특집작가전》에 작품을 출품하다. 4월 25일~5월 11일 선화랑에서 투병 중 제작한〈혼불〉시리즈 27점으로《하인두 작품전》을 열다. 4월 29일~5월 8일 남경화랑에서 열린《6인 초대전》에 출품하다. 7월 서울위생병원 물리치료실에서 제칠일안식일 예수재림교의 침례를 받다. 8월 21일~9월 20일 서울시립미술관에서 열린《'89서울미술대전》에 참여하다. 9월 2일~10일 호암갤러리에서 열린《'89서울아트페어 화랑미술제 특별초대전》에 참여하다. 제삼기획에서 『혼불, 그 빛의 회오리』를 출간하다. 10월 25일~31일 서울 주에이스아트에서 열린《추상작가의 구상전》에 참여하다. 11월 3일~12일 부산 지니스화랑에서 열린《추상작가의 구상전》에 참여하다. 11월 12일 서울위생병원에서 세상을 떠나다. 장례식 준비위원으로 정상섭, 김한, 정하경, 김서봉, 윤병천, 최영만, 홍광석, 오인숙이, 운구위원은 한성대학교의 강국진 교수와 대학생들이 맡다. 위생병원에서 5일장으로 장례식을 치루고, 유해는 경기도 양평군 양서면 청계리에 안장하다.

그가 떠난 뒤*

1990년 9월 20일~10월 7일 갤러리아미술관에서《"예술혼을 사르다 간 사람들"》전에 작품이 전시되다. 10월 29일~11월 22일 호암갤러리에서《하인두 전》이 열리다. 11월 29일~12월 5일 백악미술관에서 열린《영토회전》에 작품이 전시되다. 가나아트에서『하인두 작품집』을 출간하다.

1991년 2월 25일~3월 15일 갤러리부산에서《하인두 추모전》이 열리다. 한원갤러리에서 열린《한국현대미술의 한국성 모색 1부전》에 작품이 전시되다. 3월 15일~30일 현대화랑 21주년 개관을 기념하여 현대화랑에서 열린《현대미술 25인전》에 작품이 전시되다. 11월 10일 양평군 양서면 증동리 478에서 하인두 화비 제막식을 갖다. 12월 12일~18일 백악미술관에서《영토회전》이 열리다.

1992년 국립현대미술관에서 열린《'91 신소장품전》에 작품이 전시되다. 국립현대미술관에서 개최한《한국현대미술의 어제와 오늘》에 작품이 전시되다. 8월 25일~30일 롯데미술관에서《영토회전》이 열리다.

1993년 4월 1일~15일 가나화랑에서《가나화랑 개관 10주년 기념전》이 열리다. 9월 15일~21일 관훈미술관에서《에꼴·드·서울 하인두 화백 추모 특별전》이 열리다. 12월 3일~18일 조선화랑 개관 22주년 기념 기획전으로 열린《작가와 작품-작고 작가 12인전》에 작품이 전시되다.

1994년 2월 16일~3월 6일 예술의전당에서 열린《음악과 무용의 미술전》에 작품이 전시되다. 5월 9일~23일《갤러리 시몬 개관전》에 작품이 전시되다.

1995년 6월 24일~9월 10일 서울미술관에서 개최한《한국, 100개의 자화상/ 조선에서 현대까지》전에 작품이 전시되다. 9월 18일~10월 8일 국립청주박물관에서 열린《한국, 100개의 자화상/조선에서 현대까지》전에 작품이 전시되다.

1996년 3월 14일~4월 4일 갤러리서미에서《하인두 유작전》이 열리다. 5월 15일~6월 30일 호암갤러리에서 열린《한국 추상회화의 정신》전에 작품이 전시되다. 10월 14일~11월 6일 서울대학교 개교50주년 기념초대전으로 서울대학교 박물관에서 열린《서울대학교와 한국미술》전에 작품이 전시되다. 11월 8일~21일 예림미술관 개관기념 초대전에 작품이 전시되다.

1998년 6월 9일~7월 9일 국립현대미술관에서 열린《아름다운 성찬 정부 소장 미술품 특별전》에 작품이 전시되다.

1999년 11월 12일~28일 가나아트센터 전관에서《하인두 10주기전-혼불, 그 빛의 회오리》전

이 열리다. 11월 24일~12월 3일 갤러리 현대에서 열린《한국미술50년: 1950~1999》전에 작품이 전시되다. 7월 14일~25일 가나아트센터에서 열린《생활 속의 미술 2000, 캘린더 디자인 전시회》에 작품이 전시되다.

2000년 국립현대미술관에서 열린《한국현대미술의 시원》전에 작품이 전시되다. 6월 26일~7월 9일 부산 코리아 아트갤러리에서《하인두 10주기전》이 열리다.

2001년 10월 26일~11월 18일 조선화랑에서 열린《조선화랑 개관 30주년 70년대 회화 정신》전에 작품이 전시되다.

2004년 9월 9일~10월 27일 경남도립미술관 개관 기념으로 열린《단색 및 다색 회화전》에 작품이 전시되다.

2005년 8월 9일~10월 2일 일본 도쿄국립근대미술관에서 열린《큐비즘 아시아》전에 작품이 전시되다. 11월 10일~2006년 1월 30일 국립현대미술관과 덕수궁미술관에서 열린《아세아 큐비즘: 경계 없는 대화》전에 작품이 전시되다.

2006년 2월 18일~4월 9일 싱가포르 국립미술관에서 열린《아세아 입체주의 회화전》에 작품이 전시되다. 6월 1일~9월 10일 국립현대미술관에서 열린《한국미술 100년》전에 작품이 전시되다. 11월 27일까지 부산시립미술관 3층 대전시실에서 열린《한국현대미술》전에 작품이 전시되다. 12월 23일~2007년 1월 31일 예술의전당 미술관에서 열린《1950~60년대 한국미술-서양화 동인전》에 작품이 전시되다.

2007년 국립현대미술관에서 열린《2006 신소장품전》에 작품이 전시되다. 6월 5일~30일 부산 코리아아트센터에서 열린《Hommage 100 현대미술 1900~2007》전에 작품이 전시되다. 8월 17일~28일 리씨갤러리에서《이규일 수장 청완 작품전》이 열리다. 12월 3일~9일 코엑스 청담갤러리에서 열린《서울오픈아트페어》전에 작품이 전시되다. 12월 21일~2008년 1월 20일 조선화랑에서 열린《어제의 생환전生還展》에 작품이 전시되다.

2008년 3월 5일~5월 18일 경남도립미술관에서 열린《세대공감 이어지는 예술혼》전에 작품이 전시되다. 3월 15일~5월 5일 경기도 미술관에서 열린《2007 경기도 미술관 신소장품전》에 작품이 전시되다. 4월 4일~6월 1일 소마미술관 전관에서 열린《한국 드로잉 100년(1870~1970)》전에 작품이 전시되다. 7월 9일~8월 23일 서울시립미술관에서 열린《한국추상회화 1958~2008》전에 작품이 전시되다. 8월 13일~10월 5일 서울시립미술관 남서울분관 전관에서 열린《자아 이미지 : 거울시선》전에 작품이 전시되다.

2009년 8월 5일~17일 가나아트에서 기획한《하인두 20주기 기념전》이 인사아트센터에서 열리다.

2010년 청화 하인두 탄생 80주년을 맞아 8월 21일 덕수궁미술관강당에서 인물미술사학회 주최로 학술대회가 열리고, 같은 날 평창동 가나 컨템포러리에서 『청화수필』출판기념회가

열렸으며, 가나 컨템포러리에서 8월 21일~29일 《하인두 드로잉전》이 열리는 등 여러 행사가 이루어지다.

2011년 7월 20일~8월 22일 울산광역시 문화예술회관에서 열린 《한국현대미술의 힘》전에 작품이 전시되다. 7월 20일~8월 18일 울산문화예술회관 제1전시장에서 열린 《한국미술의 거장전》전에 작품이 전시되다. 12월 14일~2012년 2월 19일 서울시립미술관 본관1층에서 열린 《한국추상-10인의 지평》전에 작품이 전시되다.

2012년 6월 15일~8월 25일 대전시립미술관에서 열린 한국근현대 미술특별기획전 《여기 사람이 있다》전에 작품이 전시되다. 10월 15일~31일 국민대학교 박물관에서 열린 《만다라를 찾아서》전에 작품이 전시되다.

2013년 2월 20일~5월 26일 고양 아람누리 아람 미술관에서 열린 《교과서 속 현대 미술》전에 작품이 전시되다. 홍익대학교 현대미술관에서 열린 《이두식과 표현, 색 추상전》전에 작품이 전시되다. 5월 30일~6월 30일 삼육대학교 박물관 5층 전시실에서 《'불멸의 빛' 하인두》전이 열리다. 7월 19일~9월 8일 전북도립미술관에서 열린 《역사 속에 살다-초상, 시대의 거울》전에 작품이 전시되다.

2014년 2월 26일~5월 18일 한은갤러리에서 열린 《근현대 유화 명품 30선》전에 작품이 전시되다. 6월 14일 한국근현대미술사학회 하계 학술대회 특집으로 '하인두 예술세계'가 국민대학교 예술대학 시청각실에서 열리다. 9월 12일~11월 9일 정문규 미술관에서 《한국미술의 거장전 : 문신-하인두》전이 열리다.

2015년 경주 우양미술관에서 열린 《한국현대추상화의 고요한 울림》전에 작품이 전시되다.

2016년 서울대학교 개교 70주년 기념전으로 서울대학교에서 열린 《또 하나의 한국 현대 미술사》전에 작품이 전시되다.

2017년 12월 21일~2018년 1월 31일 경주예술의전당 알천미술관에서 열린 《한국현대미술 다시 읽기 V-국전을 통해 본 한국의 현대미술》전에 작품이 전시되다.

2018년 2월 1일~4월 29일 서울대학교미술관에서 열린 《서울대학교 미술관 소장품 100선》에 〈피안〉이 전시되다. 7월 31일까지 한 달 동안 남해군 바래기 미술관에서 열린 경남도립미술관의 '찾아가는 도립미술관' 세 번째 전시 《Rhythmos》전에 〈빛의 회오리〉가 전시되다. 7월 17일~10월 3일 제주도립미술관에서 열린 《한국 근현대미술 걸작전: 100년의 여행, 가나아트 컬렉션》전에 작품이 전시되다. 9월 6일~10월 31일 서울 중랑아트센터에서 열린 《한국근대미술, 그 울림의 여정》전에 1969년 작 〈윤〉, 〈회〉, 1977년 작 〈율〉, 1988년 작 〈생명의 원〉이 전시되다.

2019년 7월 11일~14일 경남도와 창원시 주최로 창원컨벤션센터(CECO)에서 열린 '2019 경남국제아트페어' 중 경남 근대미술의 태동기를 조명한 《경남미술의 역사전》에 문신, 전혁

림, 박생광, 이준과 함께 하인두 작품이 전시되다. 10월 4일~27일《하인두 작고 30주기 기념, 류민자》전이 평창동 가나아트센터에서 열리다. 11월 하인두 작고 30주기를 앞두고 『화가 하인두-한국추상미술의 큰 자취』(김경연, 신수경 지음, 혜화1117 출간)를 상재하다. 11월 8일 서울 평창동 가나아트센터에서 유족과 저자, 그를 기억하는 지인, 근현대미술사학자들이 함께 모여 출판기념회를 가지며 그를 추모하다.

* 사후 연보는 하인두의 작품을 중심으로 이루어진 전시, 그의 작품이 포함된 전시를 중심으로 기록하였다.
-지은이 주

이 책을 둘러싼 날들의 풍경

한 권의 책이 어디에서 비롯되고, 어떻게 만들어지며,
이후 어떻게 독자들과 이야기를 만들어가는가에 대한 편집자의 기록

2013년 초 미술사가인 최열은 한국현대화단에서 반드시 거명해야 할 화가인 하인두의 생애 및 예술
세계를 조명할 계기를 만들어보기 위해 방법을 모색하다. 미술사학자로 평소 한국근현대화가 및 미
술사조에 관하여 연구를 계속하고, 여러 논문 및 단행본 작업을 지속해온 김경연, 신수경에게 이를
제안하다. 뒤이어 제안을 받아들인 두 사람과 하인두의 부인 류민자 여사와의 만남을 주선하다. 이
자리에서 두 사람은 하인두에 관한 집필을 하고, 이후 완성한 원고로 책을 펴낼 것을 정하다.

2013년 11월 이후 약 2개월여에 걸쳐 김경연, 신수경 두 사람은 생전의 하인두와 깊은 인연이 있거나
같은 시기 활동했던 지인 및 당대 예술가 등을 만나 집중적으로 구술 채록의 작업을 진행하다.

2014년 6월 '한국근현대미술사학회'에서 하인두를 조명하는 학술대회를 개최하다. 특집 학술논문
으로 조수진은 「종교예술로서의 청화 하인두의 회화」, 김이순은 「한국성으로부터, 한국성을 초월하
기-하인두의 작품에 나타난 '한국성' 문제」, 이 책의 공저자인 김경연은 「하인두의 초기 작품 연구」를
발표하다.

2016년 8월 15일. 그동안 모아놓은 자료를 일별하고 집적, 정리하기 위한 과정의 일환으로 『유족 및
지인 구술 채록집』을 묶어내다.

2018년 하인두의 출생부터 1970년대 전반기까지를 김경연이, 박탈된 공민권을 되찾은 뒤 이전과 다
른 예술 세계를 유영하던 1970년대 후반부터 1989년 세상을 떠날 때까지를 신수경이 맡아 쓰기로
하다.

2019년 초. 30주기를 앞두고 책을 출간하기로 결정한 공저자와 이 책의 최초 제안자인 최열은 구체
적인 출간의 계획을 세우기 시작하다. 가을로 예정되어 있는 부인 류민자 여사의 전시회에 맞춰 출간
하는 것으로 일정을 정하다. 이 무렵 편집자는 최열 선생으로부터 하인두에 관한 책을 신수경, 김경
연 선생이 준비 중이라는 이야기를 듣기 시작하다.

2019년 6월. 편집자에게 최열 선생은 화가 하인두에 관한 책의 출간을 제안하다. 오래전 저자와 편
집자로 인연을 맺은 바 있던 신수경 선생이 참여했다는 점, 최열 선생의 제안이라는 점, 화가 하인두
에 관한 개인적인 호기심 등으로 편집자는 출간을 고려하였으나 촉박한 일정을 이유로 고사하다. 이
후 두 달여의 조정된 일정으로 다시 제안을 받다.

2019년 7월. 편집자는 화가 하인두에 관한 책을 내는 것의 의미를 고민하고, 그동안 본격적으로 조
명되지 못했던 화가의 생애를 다시 되살려내는 것의 의의에 동의하여 출간을 결정하다.

2019년 8월. 김경연, 신수경 두 저자가 혜화1117 대청마루에서 계약서를 작성하다. 계약과 동시에 원
고의 검토, 본문 레이아웃 의뢰, 원고의 보완, 본문의 요소 결정 등을 동시다발적으로 진행하기 시작

하다. 한편으로 편집자는 그동안 나온 하인두에 관한 단행본 및 여러 자료를 섭렵하기 시작하다. 처음에는 '길지 않은 시간 동안 반드시 해내야 하는 프로젝트로 다가온 화가 하인두의 생애'는 이 과정을 거치며 편집자에게 깊은 인상을 남기기 시작했으며, 20세기 중후반 한국 현대 화단을 둘러싼 당대 예술인들의 치열한 분투와 고뇌의 과정을 이해하는 계기가 되다. 판형 및 레이아웃을 결정하다.

2019년 9월. 화면초교 및 초교, 저자 교정을 일사분란하게 진행하다. 예전에 함께 책을 만들어본 신수경 선생과의 경험, 성실하고 꼼꼼하게 원고를 살피는 김경연 선생의 세심함이 빛을 발하다.

2019년 10월 제목을 두고 저자와 편집자, 주변의 많은 이가 고민을 거듭하다. 모두가 단색화를 지향하던 시기 거의 홀로 색채화의 길을 걸었던 그의 생애를 드러내기에 적합한 제목을 정하고자 하였으나 쉽게 답을 찾지 못하다. 거듭된 고민 끝에 '화가 하인두-한국추상미술의 큰 자취'로 제목과 부제를 정하다. 부제의 '큰 자취'는 세상을 떠난 하인두를 추모하기 위해 시인 구상이 쓴 시 <추모송>의 한 부분에서 취하다. 시인 구상의 시는 하인두 묘소 앞 시비로 세워져 있기도 하다. 본문 시작 전 하인두의 그림 중 몇 점을 골라 확대 배치하고, 그의 어록 중 예술 세계를 이해하는 데 도움이 될 문장을 뽑아 함께 배치하기로 하다. 이로써 책의 모든 요소를 확정하고, 본문의 최종교를 마치다. 표지 이미지로 하인두 생애 마지막 개인전에 걸렸던 <혼불-빛의 회오리>를 사용하기로 하다. 다만 전시 이후 곧바로 국립현대미술관에 소장되어 유족조차 해당 작품의 이미지를 갖지 못한 까닭으로 표지에 쓸 이미지 파일은 국립현대미술관으로부터 제공을 받다. 그러나 디자인을 해본 뒤 저자 및 편집자 모두 <혼불-빛의 회오리>보다 <피안>의 이미지가 더 잘 어울린다는 것에 뜻을 모으다. 이로써 애초의 생각과 달리 표지 디자인의 방향을 대폭 수정하다. 28일. 인쇄 및 제작에 들어가다. 이로써 1989년 11월 12일 세상을 떠난 하인두의 30주기를 앞두고 한 권의 책을 상재할 수 있게 되다. 표지 및 본문의 디자인은 김명선이, 제작 관리는 제이오에서(인쇄:민언프린텍, 제본:정문바인텍, 용지 : 표지-아르떼 210그램, 순백색, 본문-미색모조 95그램, 면지-화인페이퍼 110그램), 기획 및 편집은 이현화가 맡다.

2019년 11월 5일 혜화1117의 일곱 번째 책 『화가 하인두-한국추상미술의 큰 자취』 초판 1쇄본이 출간되다. 출간 이후 기록은 2쇄 이후 추가하기로 하다.

2019년 11월 8일 화가 하인두의 평생 반려 류민자 여사의 뜻으로 이 책의 출간을 기념하는 조촐한 자리가 서울 평창동 가나아트센터에서 마련되다. 이 자리에는 저자와 유족은 물론 구술 채록 등에 참여한 하인두의 생전 지인과 한국 근현대미술사의 많은 연구자가 함께 하다.

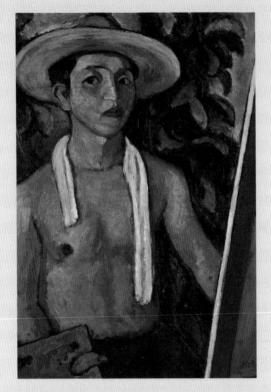

화 가 　 화 인 두 ，

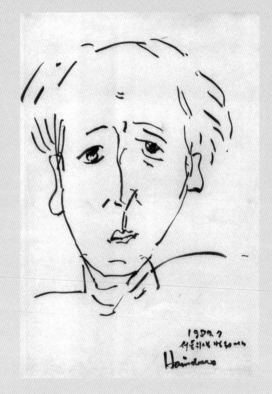

한국추상미술의 큰 자취

화가 하인두

2019년 11월 5일 초판 1쇄 발행　　　**지은이** 김경연, 신수경
　　　　　　　　　　　　　　　　　　펴낸이 이현화
　　　　　　　　　　　　　　　　　　펴낸곳 혜화1117　**출판등록** 2018년 4월 5일 제2018-000042호
　　　　　　　　　　　　　　　　　　주소 (03068)서울시 종로구 혜화로11가길 17(명륜1가)
　　　　　　　　　　　　　　　　　　전화 02 733 9276　**팩스** 02 6280 9276　**전자우편** ehyehwa1117@gmail.com
　　　　　　　　　　　　　　　　　　블로그 blog.naver.com/hyehwa11-17　**페이스북** /ehyehwa1117
　　　　　　　　　　　　　　　　　　인스타그램 / hyehwa1117

　　　　　　　　　　　　　　　　　　ⓒ 김경연, 신수경

　　　　　　　　　　　　　　　　　　ISBN 979-11-963632-6-0　03600

이 도서의 국립중앙도서관 출판예정도서목록(CIP)은 서지정보유통지원시스템 홈페이지(http://seoji.nl.go.kr)와
국가자료종합목록 구축시스템(http://kolis-net.nl.go.kr)에서 이용하실 수 있습니다. (CIP제어번호 : CIP2019041192)

책값은 뒤표지에 있습니다.

잘못된 책은 구입하신 곳에서 바꿀 수 있습니다.